歌曲卷

陈小奇 著

陈小奇文集

中山大学出版社
·广州·

版权所有　翻印必究

图书在版编目（CIP）数据

陈小奇文集．歌曲卷/陈小奇著．—广州：中山大学出版社，2022.12
ISBN 978-7-306-07652-6

Ⅰ．①陈…　Ⅱ．①陈…　Ⅲ．①歌曲—中国—现代—选集 ②艺术—作品综合集—中国—现代　Ⅳ．① J642　② J121

中国版本图书馆 CIP 数据核字（2022）第 234179 号

出 版 人：王天琪
策划编辑：嵇春霞
责任编辑：王　睿
封面设计：林绵华
责任校对：井思源
责任技编：靳晓虹
出版发行：中山大学出版社
电　　话：编辑部　020-84110283，84111996，84111997，84113349
　　　　　发行部　020-84111998，84111981，84111160
地　　址：广州市新港西路 135 号
邮　　编：510275　　　　传　真：020-84036565
网　　址：http://www.zsup.com.cn　　E-mail：zdcbs@mail.sysu.edu.cn
印 刷 者：恒美印务（广州）有限公司
规　　格：787mm×1092mm　1/16　25.625 印张　431 千字
版次印次：2022 年 12 月第 1 版　2022 年 12 月第 1 次印刷
定　　价：98.00 元

如发现本书因印装质量影响阅读，请与出版社发行部联系调换

谨以此书献给中山大学一百周年华诞

（1924 — 2024）

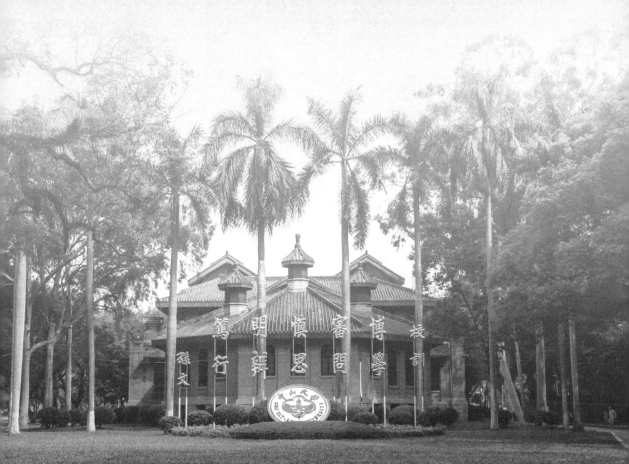

陈小奇，广东省人民政府文史研究馆馆员，著名词曲作家、著名音乐制作人、文学创作一级作家、音乐副编审。

1954年出生于广东普宁，1965年随父母移居广东梅县。1972年高中毕业于梅县东山中学，同年被分配至位于平远县的梅县地区第二汽车配件厂工作；1978年在恢复高考后考入中山大学中文系；1982年本科毕业，同年进入中国唱片公司广州分公司，历任戏曲编辑、音乐编辑、艺术团团长、企划部主任等职；1993年调任太平洋影音公司总编辑、副总经理；1997年调任广州电视台音乐总监、文艺部副主任，同年创建广州陈小奇音乐有限公司；2001年从广州电视台辞职，自行创业。

曾任中国音乐家协会流行音乐学会常务副主席、中国音乐文学学会副主席、中国音乐家协会理事、中国音乐著作权协会理事、广东省作家协会副主席、广东省音乐家协会副主席、广东省流行音乐协会主席、广东省音乐文学学会主席、广州市音乐家协会主席、广州市文学艺术界联合会副主席、广东省粤港澳合作促进会副会长、广东省棋类促进会副会长、广东省作家协会书画院副院长等。

1990年创办广东省通俗音乐研究会，被推选为会长；2002年广东省通俗音乐研究会正式注册为广东省流行音乐学会，2007年更名为"广东省流行音乐协会"，其长期担任协会主席职务，2022年被推选为终身荣誉主席。其作为广东音乐界的领军人物，为广东乃至全国流行音乐的发展做出了卓越贡献。

曾获中国十大词曲作家奖、中国最杰出音乐人奖、中国金唱片奖音乐人奖等数十项个人奖。

2007年经《羊城晚报》提名、大众投票，当选为"读者喜爱的当代岭南文化名人50家"。

2008年获由中共广东省委统一战线工作部评选的"广东省第二届优秀中国特色社会主义事业建设者"荣誉称号。

1983年开始，以诗人身份转为流行歌曲创作者，至今已有2000余首词曲作品问世，获"中国音乐金钟奖""中国金唱片奖""中国电视金鹰奖""中国十大金曲奖""中央电视台全国青年歌手电视大奖赛优秀作品""广东省鲁迅文学艺术奖（艺术类）"等各类作品奖项230多个；其作品多次入选中央电视台春节联欢晚会并分别有11首歌词及9首歌曲入选由国务院参事室、中央文史研究馆主办的《百年乐府——中国近现代歌词编年选》和《百年乐府——中国近现代歌曲编年选》。其作品以典雅、空灵、具有深厚文化底蕴的南派艺术风格独步内地乐坛，被誉为内地流行音乐的"一代宗师"。

代表作品有：《涛声依旧》（毛宁演唱）、《大哥你好吗》（甘苹演唱）、《我不想说》（杨钰莹演唱）、《高原红》（容中尔甲演唱）、《九九女儿红》（陈少华演唱）、《烟花三月》（吴涤清演唱）、《敦煌梦》（曾咏贤演唱）、《梦江南》（朱晓琳演唱）、《山沟沟》（那英演唱）、《为我们的今天喝彩》（林萍演唱）、《拥抱明天》（林萍演唱）、《大浪淘沙》（毛宁演唱）、《灞桥柳》（张咪演唱）、《三个和尚》（甘苹演唱）、《秋千》（程琳演唱）、《巴山夜雨》（"光头"李进演唱）、《白云深处》（廖百威演唱）、《又见彩虹》（刘欢、毛阿敏演唱）、《七月火把节》（山鹰组合演唱）、《马兰谣》（李思琳演唱）及太阳神企业形象歌曲《当太阳升起的时候》等。

其中，《涛声依旧》自问世以来迅速风靡海内外，久唱不衰，成为内地流

行歌曲的经典作品，连续入选中央电视台举办的"中国二十世纪经典歌曲评选20首金曲"及"中国原创歌坛20年金曲评选30首金曲"，获中国音乐家协会颁发的"改革开放30周年流行金曲"勋章，并入选《人民日报》发布的"改革开放40年40首金曲"；《跨越巅峰》《又见彩虹》和《矫健大中华》则分别被评选为首届世界女子足球锦标赛会歌、中华人民共和国第九届运动会会歌和第八届全国少数民族运动会会歌；《高原红》（词曲）、《又见彩虹》（作词）获中国音乐界最高奖项"中国音乐金钟奖"；作为制作人制作的容中尔甲专辑《阿咪罗罗》获"中国金唱片奖专辑奖"；与梁军合作的大型民系风情歌舞《客家意象》音乐专辑获"中国金唱片奖创作特别奖"。

作为制作人及制作总监，先后推出甘苹、李春波、陈明、张萌萌、林萍、伊扬、"光头"李进、廖百威、陈少华、山鹰组合、火风、容中尔甲等著名歌手，其作品也成为毛宁、杨钰莹、那英、张咪等著名歌星的成名代表作。

1993年率旗下歌手赴北京举办歌手推介会，引起轰动，在全国掀起90年代签约歌手造星热潮。

1992年至今，先后在广州、深圳、汕头、东莞、梅州、贵州、北京和新西兰奥克兰、澳大利亚悉尼、美国硅谷等国内外城市或地区以及广东电视台、中央电视台中文国际频道等举办了15场个人作品演唱会。其中，中共广东省委宣传部立项的"陈小奇经典作品北京演唱会"被确定为庆祝改革开放40周年广东音乐界唯一上京献礼项目。

曾应邀担任哈萨克斯坦第六届亚洲之声国际流行音乐大奖赛评委；多次担任中央电视台全国青年歌手电视大奖赛总决赛评委、中国音乐金钟奖流行音乐大赛总决赛评委、中国金唱片奖总评委，还曾担任首届维也纳国际流行童声大赛国际评委、全球华人新秀歌唱大赛总决赛评委、上海亚洲音乐节总决赛评委、上海世博会征歌大赛总评委、香港国际声乐公开赛及香港创作歌唱大赛总决赛评委等多个海内外国家或地区歌唱大赛及创作大赛总评委。

曾出版《草地摇滚——陈小奇作词歌曲100首》、《涛声依旧——陈小奇歌词精选200首》、《中国流行音乐与公民文化——草堂对话》［与陈志红合著，获"广东省鲁迅文学艺术奖（艺术类）"］、《陈小奇自书歌词选》（书法

集)、《广东作家书画院书画作品集——陈小奇书法作品》等著作,并出版发行《世纪经典——陈小奇词曲作品60首》《意韵》等个人作品唱片专辑多部。

《陈小奇文集》(含《歌词卷》《歌曲卷》《诗文卷》《述评卷》《书画卷》共五卷)由中山大学出版社于2022年出版。

人民日报、中央电视台、美国纽约华人广播网、美国侨报、日本朝日新闻社、凤凰卫视、南方日报、羊城晚报、广州日报等上百家海内外媒体对其进行了近千次专访及报道。2019年5月4日,中央电视台中文国际频道播出了《向经典致敬——陈小奇》专题节目。

曾策划组织由原国家旅游局主办的"首届全国旅游歌曲大赛"及"唱响家乡——城市系列旅游组歌""亚洲中文音乐大奖""潮语歌曲大赛""全球客家流行金曲榜""广东流行音乐10年、20年、30年、35年庆典"等大型赛事及活动,被誉为"中国旅游歌曲之父"和"潮汕方言流行歌曲"及"客家方言流行歌曲"的奠基者。

1999年,担任20集电视连续剧《姐妹》(《外来妹》姐妹篇)的制片人,作品获中国电视金鹰奖长篇电视连续剧优秀奖。

2009年,担任大型民系风情歌舞《客家意象》的总编剧、总导演并负责全剧歌曲创作,作品在"世界客都"梅州定点旅游演出,并在广东5市、我国台湾地区及马来西亚等地巡回演出。

2019年,担任音乐剧《一爱千年》(原名《法海》)的编剧、词作者,该作品由中国歌剧舞剧院排演,是中国首个在线上演出的音乐剧,该剧本于2017年入选国家艺术基金项目。

其诗歌作品分别在《人民日报》《南方日报》《羊城晚报》及《作品》《星星诗刊》《青年诗坛》《特区文学》等报刊发表,长诗《天职》在《人民日报》刊登并获中共广东省委宣传部抗"非典"文学创作二等奖;散文《岁月如歌》获"如歌岁月——纪念新中国成立60周年叙事体散文全国征文"二等奖。

曾于1997年在广东画院举办个人自书歌词书法展;专题纪录片《词坛墨客——陈小奇》由广东电视台拍摄播出。

2022年,在其故乡普宁,由市政府立项兴建陈小奇艺术馆。

目 录

第一辑 涛声依旧

涛声依旧
　（陈小奇词、陈小奇曲）　/2

高 原 红
　（陈小奇词、陈小奇曲）　/3

九九女儿红
　（陈小奇词、陈小奇曲）　/4

巴山夜雨
　（陈小奇词、陈小奇曲）　/5

白云深处
　（陈小奇词、陈小奇曲）　/6

朝云暮雨
　（陈小奇词、陈小奇曲）　/7

渔 歌 子
　（陈小奇、［唐］张志和词，陈小奇曲）　/8

桃 花 源
　（陈小奇词、陈小奇曲）　/9

客家阿妈
　（陈小奇词、陈小奇曲）　/10

紫　砂
　（陈小奇词、陈小奇曲）　/11

故园家山
　（陈小奇词、陈小奇曲）　/12

珠 江 月
　（陈小奇词、陈小奇曲）　/13

七 月 七
　（陈小奇词、陈小奇曲）　/14

乡　思
　（陈小奇词、陈小奇曲）　/15

鹧鸪声声
　（陈小奇词、陈小奇曲）　/16

故乡你老了吗
　（陈小奇词、陈小奇曲）　/17

想家的人
　（陈小奇词、陈小奇曲）　/18

南方的女人
　（陈小奇词、陈小奇曲）　/19

无法靠岸的船
　　（陈小奇词、陈小奇曲）　　/ 20

阿　　妈
　　（陈小奇词、陈小奇曲）　　/ 21

敬你一碗青稞酒
　　（陈小奇词、陈小奇曲）　　/ 22

文成公主
　　（陈小奇词、陈小奇曲）　　/ 23

高原的汉子
　　（陈小奇词、陈小奇曲）　　/ 24

世界上最高的地方
　　（陈小奇词、陈小奇曲）　　/ 25

金 沙 江
　　（陈小奇词、陈小奇曲）　　/ 26

天山之月
　　（陈小奇词、陈小奇曲）　　/ 28

这一轮月亮叫中华
　　（陈小奇词、陈小奇曲）　　/ 29

忆 江 南
　　（陈小奇词、陈小奇曲）　　/ 30

千百个梦里全是你
　　（陈小奇词、陈小奇曲）　　/ 31

潮　　韵
　　（陈小奇词、陈小奇曲）　　/ 32

家　　乡
　　（陈小奇词、陈小奇曲）　　/ 33

最美的牵挂
　　（陈小奇词、陈小奇曲）　　/ 34

清风竹影
　　（陈小奇词、陈小奇曲）　　/ 35

中国意象
　　（陈小奇词、陈小奇曲）　　/ 36

风生水起北部湾
　　（陈小奇词、陈小奇曲）　　/ 37

岭 南 行
　　（陈小奇词、陈小奇曲）　　/ 38

故　　土
　　（陈香梅词、陈小奇曲）　　/ 39

九寨之子
　　（张雁林词、陈小奇曲）　　/ 40

不老的笑容
　　（石子词、陈小奇曲）　　/ 41

初　　醉
　　（郎阳词、陈小奇曲）　　/ 42

今夜的故乡
　　（蒋乐仪词、陈小奇曲）　　/ 43

大 丈 夫
　　（李泗舜词、陈小奇曲）　　/ 44

红 绣 球
　　（李泗舜词、陈小奇曲）　　/ 45

在汉字里相遇
　　（马莉词、陈小奇曲）　　/ 46

第二辑　敦煌梦

敦　煌　梦
　　（陈小奇词、兰斋曲）　　　/48

梦　江　南
　　（陈小奇词、李海鹰曲）　　/49

灞　桥　柳
　　（陈小奇词、颂今曲）　　　/50

湘　　灵
　　（陈小奇词、兰斋曲）　　　/52

问　夕　阳
　　（陈小奇词、兰斋曲）　　　/54

大浪淘沙
　　（陈小奇词、张全复曲）　　/55

龙的命运
　　（陈小奇词、毕晓世曲）　　/56

山　　歌
　　（陈小奇词、兰斋曲）　　　/58

黎母山恋歌
　　（陈小奇词、兰斋曲）　　　/60

七月火把节
　　（陈小奇词、吉克曲布曲）　/62

走出大凉山
　　（陈小奇词、吉克曲布曲）　/63

天苍苍地茫茫
　　（陈小奇词、梁军曲）　　　/64

马背天涯
　　（陈小奇词、颂今曲）　　　/65

空　　谷
　　（陈小奇词、颂今曲）　　　/66

牧野情歌
　　（陈小奇词、李海鹰曲）　　/68

船　　夫
　　（陈小奇词、梁军曲）　　　/69

如　梦　令
　　（陈小奇词、何沐阳曲）　　/70

吉　祥　谣
　　（陈小奇词、李小兵曲）　　/71

飞雪迎春
　　（陈小奇词、捞仔曲）　　　/72

春暖花开
　　（陈小奇词、姚晓强曲）　　/73

爱
　　（陈小奇词、李小兵曲）　　/74

祝　　福
　　（陈小奇词、李小兵曲）　　/75

爱已不在
　　（陈小奇词、李小兵曲）　　/76

爱在人间
　　（陈小奇词、李小兵曲）　　/77

神气的猪
　　（陈小奇词、李小兵曲）　　/78

金鸡报晓
　　（陈小奇词、李小兵曲）　　/80

天地猴王
　　（陈小奇词、李小兵曲）　　/82

第三辑　大哥你好吗

大哥你好吗
　　（陈小奇词、陈小奇曲）　　/84

疼你的人
　　（陈小奇词、陈小奇曲）　　/85

用我的真情暖暖你的手
　　（陈小奇词、陈小奇曲）　　/86

陪你坐一会
　　（陈小奇词、陈小奇曲）　　/87

我的好姐妹
　　（陈小奇词、陈小奇曲）　　/88

风雨人生走一程
　　（陈小奇词、陈小奇曲）　　/90

相约在明天
　　（陈小奇词、陈小奇曲）　　/91

黑咖啡
　　（陈小奇词、陈小奇曲）　　/92

风中的无脚鸟
　　（陈小奇词、陈小奇曲）　　/93

领　跑
　　（陈小奇词、陈小奇曲）　　/94

年轻的感觉真好
　　（陈小奇词、陈小奇曲）　　/96

开心Party
　　（陈小奇词、陈小奇曲）　　/97

人往高处走
　　（陈小奇词、陈小奇曲）　　/98

我　相　信
　　（陈小奇词、陈小奇曲）　　/99

纪　念　日
　　（陈小奇词、陈小奇曲）　　/100

沧海桑田
　　（陈小奇词、陈小奇曲）　　/101

师恩如海
　　（陈小奇词、陈小奇曲）　　/102

不老的誓言
　　（陈小奇词、陈小奇曲）　　/104

老　兵
　　（陈小奇词、陈小奇曲）　　/106

一　起　走
　　（陈小奇词、陈小奇曲）　　/107

在　一　起
　　（陈小奇词、陈小奇曲）　　/108

给我一张无遮无拦的脸孔
　　（陈小奇词、陈小奇曲）　　/109

明天的你走不走
　　（陈小奇词、陈小奇曲）　　/110

潇洒的心
　　（陈小奇词、陈小奇曲）　　/111

分手的时候留一个吻
　　（陈小奇词、陈小奇曲）　　/112

没有家的人
　　（陈小奇词、陈小奇曲）　　/113

不眠的夜
　　（陈小奇词、陈小奇曲）　　/114

为明天剪彩
　　（陈小奇词、陈小奇曲）　　/115

春秋冬夏
　　（陈小奇词、陈小奇曲）　　/116

难念的经
　　（陈小奇词、陈小奇曲）　　/117

和平万岁
　　（陈小奇词、陈小奇曲）　　/118

让世界更美丽
　　（陈小奇词、陈小奇曲）　　/120

海阔天高
　　（陈小奇词、陈小奇曲）　　/122

苍穹之下
　　（陈小奇词、陈小奇曲）　　/123

以生命的名义
　　（陈小奇词、陈小奇曲）　　/124

老　友
　　（陈小奇词、陈小奇曲）　　/126

花开的季节
　　（陈小奇词、陈小奇曲）　　/127

明天的杰作
　　（陈小奇词、陈小奇曲）　　/128

你是不是愿意和我交个朋友
　　（陈小奇词、陈小奇曲）　　/130

我的大叔
　　（陈小奇词、陈小奇曲）　　/131

弟　弟
　　（陈小奇词、陈小奇曲）　　/132

爱　巢
　　（陈小奇词、陈小奇曲）　　/134

爷爷奶奶
　　（陈小奇词、陈小奇曲）　　/135

思念不会有假期
　　（陈小奇词、陈小奇曲）　　/136

中国大妈
　　（陈小奇词、陈小奇曲）　　/137

中华女儿
　　（陈小奇词、陈小奇曲）　　/138

远方的爹娘
　　（陈小奇词、陈小奇曲）　　/139

我们正年轻
　　（陈小奇词、陈小奇曲）　　/140

风正帆扬
　　（陈小奇词、陈小奇曲）　　/141

一切为了你
　　（陈小奇词、陈小奇曲）　　/142

做一个好梦
　　（陈小奇词、陈小奇曲）　　/143

今夜难眠
　　（陈晓光词、陈小奇曲）　　/144

拥抱大海
　　（潘琦词、陈小奇曲）　　/146

拥抱花城
　　（柯蓝词、陈小奇曲）　　/147

做最好的自己
　　（李广平词、陈小奇曲）　　/148

恩怨人生
　　（刘桂书词、陈小奇曲）　　/149

为母亲唱首歌
　　（蒋乐仪词、陈小奇曲）　　/150

报　答
　　（蒋乐仪词、陈小奇曲）　　/151

点亮一盏灯
　　（蒋乐仪词、陈小奇曲）　　/152

号　角
　　（蒋乐仪词、陈小奇曲）　　/153

感　动
　　（孙洪威词、陈小奇曲）　　/154

暖　流
　　（邓慕尧词、陈小奇曲）　　/155

思　故　乡
　　（古伟中词、陈小奇曲）　　/156

因为有你
　　（古伟中词、陈小奇曲）　　/157

2018，爱你一发不可收
　　（靖山词、陈小奇曲）　　/158

潮起东方
　　（黄帮赐词、陈小奇曲）　　/160

我有一个强大的祖国
　　（叶浪词、陈小奇曲）　　/162

第四辑　我不想说

我不想说
　　（陈小奇、李海鹰词，李海鹰曲）
　　　　　　　　　　　　　　/164

秋　千
　　（陈小奇词、张全复曲）　　/165

山　沟　沟
　　（陈小奇词、毕晓世曲）　　/166

等你在老地方
　　（陈小奇词、张全复曲）　　/167

父　亲
　　（陈小奇词、毕晓世曲）　　/168

跨越巅峰
　　（陈小奇词、兰斋曲）　　/170

拥抱明天
　　（陈小奇词、毕晓世曲）　　/171

为我们的今天喝彩
　　（陈小奇、解承强词，解承强曲）
　　　　　　　　　　　　　　/172

风还在刮
　　（陈小奇词、兰斋曲）　　/174

送你一轮月亮
　　（陈小奇词、兰斋曲）　　/175

红月亮
　　（陈小奇词、刘克曲）　　/176

矫健大中华
　　（陈小奇词、李小兵曲）　　/177

又见彩虹
　　（陈小奇词、李小兵曲）　　/178

九曲黄河一壶酒
　　（陈小奇词、李海鹰曲）　　/180

所有的往事
　　（陈小奇词、程大兆曲）　/181

热血男儿
　　（陈小奇词、徐沛东曲）　/182

人民的儿子
　　（陈小奇词、程大兆曲）　/184

最美的风采
　　（陈小奇词、金培达曲）　/185

从此以后
　　（陈小奇词、高翔曲）　/186

能有几次这样的爱
　　（陈小奇词、毕晓世曲）　/187

相信你总会被我感动
　　（陈小奇词、梁军曲）　/188

我的吉他
　　（陈小奇填词、西班牙民谣）
　　　　　　　　　　　　/189

第五辑　烟花三月

烟花三月
　　（陈小奇词、陈小奇曲）　/192

月下故人来
　　（陈小奇词、陈小奇曲）　/193

广州天天在等你
　　（陈小奇词、陈小奇曲）　/194

这里情最多
　　（陈小奇词、陈小奇曲）　/195

海珠恋曲
　　（陈小奇词、陈小奇曲）　/196

故乡最吉祥
　　（陈小奇词、陈小奇曲）　/198

永远的九寨
　　（陈小奇词、陈小奇曲）　/199

永远的眷恋
　　（陈小奇词、陈小奇曲）　/200

听　涛
　　（陈小奇词、陈小奇曲）　/201

妃子笑
　　（陈小奇词、陈小奇曲）　/202

闲敲棋子入花溪
　　（陈小奇词、陈小奇曲）　/203

一城阳光
　　（陈小奇词、陈小奇曲）　/204

两千年的请柬
　　（陈小奇词、陈小奇曲）　/205

我的揭阳我的爱
　　（陈小奇词、陈小奇曲）　/206

汕头之恋
　　（陈小奇词、陈小奇曲）　/207

春泉水暖
　　（陈小奇词、陈小奇曲）　/208

蓝蓝的大亚湾
　　（陈小奇词、陈小奇曲）　　／209
追　春
　　（陈小奇词、陈小奇曲）　　／210
虎门迎宾曲
　　（陈小奇词、陈小奇曲）　　／212
天风海韵
　　（陈小奇词、陈小奇曲）　　／213
五指石恋曲
　　（陈小奇词、陈小奇曲）　　／214
南　台　缘
　　（陈小奇词、陈小奇曲）　　／216
锦绣中华我的家
　　（陈小奇词、陈小奇曲）　　／217
梅沙踏浪
　　（陈小奇词、陈小奇曲）　　／218
我是你路口迎客的松
　　（陈小奇词、陈小奇曲）　　／220
醉你在云里头
　　（陈小奇词、陈小奇曲）　　／221
惠风和畅
　　（陈小奇词、陈小奇曲）　　／222
让美丽地久天长
　　（陈小奇词、陈小奇曲）　　／223
好山好水带梦来
　　（陈小奇词、陈小奇曲）　　／224
走向世界
　　（陈小奇词、陈小奇曲）　　／226
一江清波
　　（陈小奇词、陈小奇曲）　　／227

百里青山　千年赤岗
　　（陈小奇词、陈小奇曲）　　／228
东城迎宾曲
　　（陈洁明词、陈小奇曲）　　／229
虎门小夜曲
　　（郎阳词、陈小奇曲）　　／230
欢　乐　街
　　（苏拉词、陈小奇曲）　　／231
古藤春意
　　（朱泽君词、陈小奇曲）　　／232
梧桐烟雨
　　（唐跃生词、陈小奇曲）　　／233
欢乐深圳
　　（陈洁明词、陈小奇曲）　　／234
寸寸河山寸寸金
　　（［清］黄遵宪词、陈小奇曲）
　　　　　　　　　　　　　／236
我的家在香巴拉
　　（张雁林词、陈小奇曲）　　／237
我心不改
　　（柳成荫、卢雁慧词，陈小奇曲）
　　　　　　　　　　　　　／238
梦回汀州
　　（刘少雄词、陈小奇曲）　　／239
梦一样的土地
　　（刘少雄、李海珍词，陈小奇曲）
　　　　　　　　　　　　　／240
神秘的白水洋
　　（黄锦萍词、陈小奇曲）　　／241

第六辑 三个和尚

三个和尚
　　（陈小奇词、陈小奇曲）　　/244

马兰谣
　　（陈小奇词、陈小奇曲）　　/246

老　爸
　　（陈小奇词、陈小奇曲）　　/247

鸟　语
　　（陈小奇词、陈小奇曲）　　/248

我不是你的宠物狗
　　（陈小奇词、陈小奇曲）　　/250

主　角
　　（陈小奇词、陈小奇曲）　　/251

牵线的木偶
　　（陈小奇词、陈小奇曲）　　/252

可爱的蚂蚁
　　（陈小奇词、陈小奇曲）　　/254

爱唱歌的孩子
　　（陈小奇词、陈小奇曲）　　/256

锦　鲤
　　（陈小奇词、陈小奇曲）　　/258

守株待兔
　　（陈小奇词、陈小奇曲）　　/259

龟兔赛跑
　　（陈小奇词、陈小奇曲）　　/260

东郭先生和狼
　　（陈小奇词、陈小奇曲）　　/262

杨门女将
　　（陈小奇词、陈小奇曲）　　/264

南郭先生
　　（陈小奇词、陈小奇曲）　　/266

明天的图画
　　（陈小奇词、陈小奇曲）　　/267

一百零八条好汉
　　（陈小奇词、兰斋曲）　　/268

第七辑 山高水长

山高水长
　　（陈小奇词、陈小奇曲）　　/272

温州之恋
　　（陈小奇词、陈小奇曲）　　/273

芳华十八
　　（陈小奇词、陈小奇曲）　　/274

客商之歌
　　（陈小奇词、陈小奇曲）　　/276

千年之约
　　（陈小奇词、陈小奇曲）　　/278

酒　歌
　　（陈小奇词、陈小奇曲）　　/279

归　农

　　（陈小奇、蒋宪彬词，陈小奇曲）

　　　　　　　　　　　　　　/280

梦比天高

　　（陈小奇词、陈小奇曲）　/281

清凉好世界

　　（陈小奇词、陈小奇曲）　/282

让明天更美好

　　（陈小奇词、陈小奇曲）　/283

心心相印

　　（陈小奇词、陈小奇曲）　/284

凌丰恋曲

　　（陈小奇词、陈小奇曲）　/286

泰山的骄傲

　　（陈小奇词、陈小奇曲）　/287

送你一床好梦

　　（陈小奇词、陈小奇曲）　/288

四海之内皆兄弟

　　（陈小奇词、陈小奇曲）　/290

飞流直下三千尺

　　（陈小奇词、陈小奇曲）　/292

最亲的人

　　（陈小奇词、陈小奇曲）　/293

真情如水报平安

　　（陈小奇词、陈小奇曲）　/294

海洋恋曲

　　（陈小奇词、陈小奇曲）　/295

共享好年华

　　（陈小奇词、陈小奇曲）　/296

融通天下

　　（陈小奇词、陈小奇曲）　/297

拥抱未来

　　（陈小奇词、陈小奇曲）　/298

东山颂

　　（陈小奇词、陈小奇曲）　/299

飞　翔

　　（陈小奇词、陈小奇曲）　/300

校园圆舞曲

　　（陈小奇词、陈小奇曲）　/301

揭阳侨中之歌

　　（陈小奇词、陈小奇曲）　/302

唱出明天的歌

　　（陈小奇词、陈小奇曲）　/304

飞　越

　　（陈小奇词、陈小奇曲）　/305

源远流长

　　（陈小奇词、陈小奇曲）　/306

现代之鹰

　　（陈小奇词、陈小奇曲）　/307

让世界铺满锦绣

　　（陈小奇词、陈小奇曲）　/308

向明天启航

　　（陈小奇词、陈小奇曲）　/309

追　梦

　　（陈小奇词、陈小奇曲）　/310

彩色的金印

　　（陈小奇词、陈小奇曲）　/311

永无止境

　　（陈小奇词、陈小奇曲）　/312

永远的大家庭

　　（陈小奇词、陈小奇曲）　/313

喜传天下
 （陈小奇词、陈小奇曲） / 314

喜结良缘
 （陈小奇词、陈小奇曲） / 315

从心开始
 （陈小奇词、陈小奇曲） / 316

彩色的心飞个不停
 （陈小奇词、陈小奇曲） / 317

忠 诚
 （陈小奇、陈洁明词，陈小奇曲）
 / 318

第八辑　当太阳升起的时候

当太阳升起的时候
 （陈小奇词、解承强曲） / 320

月下金凤花
 （陈小奇词、兰斋曲） / 321

爱你的人
 （陈小奇词、捞仔曲） / 322

地久天长
 （乔羽词、陈小奇曲） / 324

我们是祖国的羊城暗哨
 （邓奕军词、集体修改、陈小奇曲）
 / 326

济世为怀
 （陈小奇词、陈小奇曲） / 327

有爱就有家
 （集体词、陈小奇曲） / 328

广东农行之歌
 （粤农人词、陈小奇曲） / 329

网络世纪风
 （古伟中词、陈小奇曲） / 330

菩提树与白玉兰
 （谢大志词、陈小奇曲） / 331

让生命更美好
 （余健儿词、陈小奇曲） / 332

佳隆之春
 （林平涛词、陈小奇曲） / 333

濠江之歌
 （陈烁、陈坤达词，陈小奇曲）
 / 334

加油足球
 （陈建新词、陈小奇曲） / 335

超 越
 （集体词、陈小奇曲） / 336

心中的路
 （集体词、陈小奇曲） / 338

质量卫士之歌
 （集体词、陈小奇曲） / 339

潮起珠江
 （陈洁明词、陈小奇曲） / 340

喜庆吉祥
　　（陈洁明词、陈小奇曲）　　/341
石榴花开
　　（罗荣城、严冬词，陈小奇曲）
　　　　　　　　　　　　　　/342

健康美容歌
　　（段景花词、陈小奇曲）　　/344

第九辑　一壶好茶一壶月

一壶好茶一壶月（潮语歌曲）
　　（陈小奇词、陈小奇曲）　　/346
苦　　恋（潮语歌曲）
　　（陈小奇词、宋书华曲）　　/348
彩　云　飞（潮语歌曲）
　　（陈小奇词、兰斋曲）　　　/349
韩江花月夜（潮语歌曲）
　　（陈小奇词、兰斋曲）　　　/350
潮汕大戏台（潮语歌曲）
　　（陈小奇词、陈小奇曲）　　/351
汕头之恋（潮语歌曲）
　　（陈小奇词、陈小奇曲）　　/352
潮　汕　心（潮语歌曲）
　　（陈小奇词、张家诚曲）　　/353
扬起梦想风帆（潮语歌曲）
　　（蔡东士词、陈小奇曲）　　/354
井里村·太安堂（潮语歌曲）
　　（陈小奇词、陈小奇曲）　　/356
乡情是酒爱是金（客家方言歌曲）
　　（陈小奇词、杨戈阳曲）　　/357

感恩有你（客家方言歌曲）
　　（陈小奇词、陈小奇曲）　　/358
敬你一杯茶（客家话、汉调歌曲）
　　（陈小奇词、陈小奇曲）　　/359
山　妹　子（客家方言歌曲）
　　（陈小奇词、陈小奇曲）　　/360
香火千年客家人（客家方言歌曲）
　　（陈小奇词、陈小奇曲）　　/361
梅　花　颂（客家方言歌曲）
　　（陈小奇词、陈小奇曲）　　/362
民以食为天（粤语歌曲）
　　（陈小奇词、陈小奇曲）　　/363
今夜你开心吗
　　（粤语学讲普通话歌曲）
　　（陈小奇词、陈小奇曲）　　/364

陈小奇大事记　　/365
后　记　　/391

第一辑

涛声依旧

涛声依旧

陈小奇 词
陈小奇 曲

1=A 4/4
♩=66

带走一盏渔火 让它温暖我的双眼，留下一段真情 让它
流连的钟声 还在敲打我的无眠，尘封的日子 始终

停泊在枫桥边；无助的我 已经疏远了那份情感，许多
不会是一片云烟；久违的你 一定保存着那张笑脸，许多

年以后却发觉 又回到你面前。
年以后能不能 接受彼此的改变？

月落乌啼总是千年的风霜，涛声依旧不见

当初的夜晚，今天的你 我怎样重复昨天的故事，这一

1.
张 旧船票能否登上你的客船？
D.C.

2.
登上你的客船 能否

登上你的客船……

高原红

陈小奇 词
陈小奇 曲

1=G 4/4
♩=66

‖: 6 6 6 2 3 3 3· 2 3 | 2 1 1 6 6 6· 0 | 6 6 6 1 2 2 2· 2 1 |
许多的欢乐，　留在 你的帐 篷，　初恋的琴 声，　撩动
离乡的行 囊，　总是 越来越重，　滚滚的红 尘，　难掩

2 2 5 3 3 3· 3 | 3 3 3 5 6 6 6 7 | 6 7 6 2 6 5 3 0 6 2 2· 5 |
几次雪崩，少　年　的我　为何　不懂心痛？蓦然
你的笑容，青　藏的阳光　日夜　与我相拥，茫茫的

5 3 2 2 3 2 2 2 3 | 1 6 6· 6· 0 :‖ 6 6 6 7 5 6 - | 7 6 7 5 3 2 5 3 3 3 3 |
回 首, 已是光阴　　 如风！ 　高 原 红， 美丽的高原 红，
雪 域, 何处寻觅　你的　影 踪？

3 6 6 6 6 7 6 5 3 2 | 6 2 2 1 2 5 3 - | 6 6 6 7 5 7 6· 7 |
煮了又　煮的酥油　茶, 还是当年那样浓！ 高 原 红，

6 7 6 7 2 3 6 5 3 3 3 3 | 6 2 2 2 2 3 2 3 1 2 2 1 | 2 2 3 2 1 1 6 6 - ‖
梦 里的高原 红， 酿了又　酿的青稞酒, 让我 醉在 不眠 中！

结束句
6 2 2 2 2 3 2 3 1 2 | 0 0 2 1 2 3· | 2 1 1 6 6 6 6 6 - - - ‖
酿了又　酿的青稞酒， 让我醉在　不眠 　中！

九九女儿红

1 = A 4/4
♩ = 123

陈小奇 词
陈小奇 曲

‖: 1 - 1 6̣ | 1 1 6̣ 5̣ - | 5 6 i 6 5 3 | 5· 3 2· 2 |
摇　起了乌篷　船，顺水又顺　风，　你
斟　满了女儿　红，情总是那样　浓，

2　2 3 5　5 3 | 2 3 2 1 6̣· 6̣ | 2 2 2 1 6̣ 5̣ 1 6̣ | 5̣ - - - |
十八岁的　脸　上 像映日荷花别样 红。
十八里的　长　亭 再不必长相　送。

5 - 5 5 5 | 3 3 2 1 6̣ 5̣ | 5 5 5 6 5 3 | 5· 6̣ 5· 5 |
穿　过了青石　巷，点起了红灯　笼，你
掀　起你的红盖　头，看满堂烛影摇　红，

5 6̣ i i | 6 i 6 5 3 2 1 1 | 2 2 3 2 1 6̣ | 1 - - - :‖
十八年的等　待　是纯真的笑　容。
十八年的相　思　尽在不言　中。

i - i - | 6 5 3 5 - | i i i 6 5 5 3 | 5· 6̣ 5 |
九　九　女儿　红，埋藏了十　八个冬，

2· 3 5 - | 6̣ 5̣ 6̣ 1 - | 1 1 3 2 1 6̣ | 5̣· 6̣ 5̣ |
九　九　女儿　红，酿一个十八年的梦。

i - i - | 6 5 3 5 - | i i i 6 5 1 6̣ | 5· 6̣ 5 |
九　九　女儿　红，洒向那南北西　东，

2· 3 5 - | 6̣ 5̣ 6̣ 1 - | 2 2 2 1 6̣ 5̣ 1 6̣ | 5̣ - - - ‖
九　九　女儿　红，永远醉在我心　中。

巴山夜雨

陈小奇 词
陈小奇 曲

1=A 4/4
♩=68

```
0 6 6 ‖: 3 2 2  1 6 2 2  1 7 | 6 - - 0 6 6 | 1 2 1  1 6 5 3  3 5 |
       什么   时候  才是我的  归    期?  反反复复的  询 问  却
     (借着)  烛光  把你的脸  捧    起,  隐隐约约的  笑 容  已成

6 6 1  6 5 3  2 - | 3 5 5  5 3  6 7 6  6 | 6 1 1  1 6  2 3 2  2 ˅1 6 |
无法  回答你。   远方是  一个  梦,明天是 一个 谜,我只
千年  的古迹。   伤心是  一壶  酒,迷惘是 一盘 棋,我不

2 3 2  1 6  6 5  3· | 6 5  3 2 6  - ‖ 0 0 0  0 6 6 :‖
知 道 他乡 没 有 巴山 的  雨。        借着
知 道 今夜 该不 该 为我 哭  泣?

⌐2.
6 6  6 5 3 2  6· 6· | 2 2 2  2 1 2  ³²3 - | 2 2  2 1  6 5  5 2 5 |
许多 年修   成的  栈道在心中延  续,   许多 年都  把家  想成

6 6 6 1  6 5 2  ⁵⁶5 - | 6 1 1  1 6  2 3 2  2 | 3 2 3  1 6  2 1 7  6 ˅1 6 |
一种永远  的美丽。   推不开  的西  窗,涨不  满的秋  池,剪不

5 6 6  5 3  2 3 2 1 2 2 | 2 1 7  6 6 6 - ‖ 2 1 7  6 6 6 - | 6 - - - ‖
断的 Ho  全是你柔情  万    缕。 D.C. 万    缕。
```

白云深处

1=♭B 转 B 4/4
♩=68

陈小奇 词
陈小奇 曲

‖: 0 32 35·2 32 17 1 | 2 21 6 2 - | 0 32 35·2 32 17 1 |
坐 在 路 口对着夕阳西 下， 白 云 深 处没有
半 路 下 车只是一丝牵 挂， 走 走 停 停总是

2 27 6 56 5· | 0 4 4·5 6 1 1 | 6 1 | 7 75 656 1 2 |
你 的 家。 你说你喜欢这 枫林景色， 其实
过 去 的 她。 长长的石径回响 你的相思， 回头

3 5 532 11 71 2 23 | 2· 6 12 1· :‖ 2· 1 5 - | 5 - - - |
这霜叶 也不是当年的 二 月 花。 天 涯！
的时候 已经是梦失

3 5 55 6 5 32 1·6 | 1 1 1 16 5 3 - | 2 2 21 23 2 22 3 3 5 |
等车的你 走不 出你 收藏的那 幅画， 卷起那片秋色才能找到你的

6 3 5 5 - | 3 5 55 6 5 32 1·6 | 4 4 4 45 6 32 3 | 2 1 |
春 和 夏。 等车的你 为什 么还 参不破这一刹那？ 别为

2 2 1 2 2 1 22 6 | 1 2 1· 1 - ‖
一首老歌把你的心 唱 哑。

朝云暮雨

1 = A 4/4
♩ = 78

陈小奇 词
陈小奇 曲

0 6 6 ‖: 3 3 2 3 3 0 2 1 | 2 2 3 6 6 - | 7 7 7 7 7 5 5 |
还是 昨天的水， 还是 当年的天， 朝云暮雨美丽 着
(点亮) 船头的灯， 收起 风里的帆， 今夜就让我枕 着

1 6 5 3 3 0 3 3 | 6 6 5 6 6 0 5 3 | 2 2 5 3 3 · 2 |
你的容颜。 还是 照你的月， 还是 寻你的我， 飘
潮声入眠。 思念 它不会老， 风景 它终会变， 似

2 2 1 2 0 2 2 2 1 2 | 3 5 5 6 6 | 1. 0 0 0 0 | 0 0 0 0 6 6 :‖ 2. 0 0 0 0 |
飘渺渺 不知今夕 是 何年？ 点亮
水柔情 如何接受这沧海桑田？

0 0 0 0 | 0 6 5 6 6 6 6 6 3 | 5 · 6 5 5 - | 0 6 5 6 5 6 5 3 2 1 |
你是巫峡牵 不住的 云 烟， 把我守候成十二 座

3 3 5 3 3 - | 0 6 5 6 6 6 6 7 6 3 | 5 · 2 3 2 2 - |
痴心的山。 你是长江钓 不完的碧 雪，

0 2 2 2 2 2 2 2 1 1 2 | 3 5 5 6 6 - ‖ 0 2 2 2 2 2 2 2 1 1 2 |
只让我在蓑衣里 编织着从前。 D.C. 只让我在蓑衣里 编

渐慢
5 3 5 6 6 - | 0 2 2 2 2 2 2 2 1 1 2 | 3 5 5 6 6 - ‖
织着从前， 只让我在蓑衣里 编织着从前……

渔 歌 子

1=C 4/4
♩=96

陈小奇、[唐]张志和 词
陈小奇 曲

6 1 7 6 - | 2 3 1 7 6 - | 2· 6 5 6 2 | 3 - - - | 6 1 2 2 - |
西 塞 山 前 白 鹭 飞， 桃 花

1 6 3 2 2 - | 7· 2 7 2 5 | 6 - - - | 3 5 6 6 0 | 1 2 3 3 0 |
流 水 鳜 鱼 肥。 青 箬 笠、 绿 蓑 衣，

2 5 5 6 #4 2 | 3· 2 3 - | 6 1 2 2 - | 1 6 1 2 2 - |
斜 风 细 雨 不 须 归。 青 箬 笠、 绿 蓑 衣，

7 6 7 2 7 6 5 | 6 - - - | 5 6 1 6 1 1 0 | 2 1 2 3 6 6 0 |
斜 风 细 雨 不 须 归。 江 上 的 老 人， 稳 坐 在 船 尾；

2 3 5 3 5 5 0 | 5 3 6 5 3 3 0 | 4 3 4 6 6 6 - | 5 6 7 5 3 3 6 1 |
一 天 又 一 天， 钓 着 山 和 水。 你 可 有 烦 恼？ 你 可 曾 疲 惫？ 一 壶

2 1 2 2 3 | 5 5 6 7 - | 7 - - 2 3 | 6 - - - | 6 - - - | 0 0 0 0 |
平 常 心，酿 出 一 生 的 醉！ 哒 伊 哎！

6 2 3 6 2 3 | 6 2 3 3 - | 1 2 2 1 2 5 6 | 3· 5 2 5 3 0 |
这 一 座 山 一 江 水、一 江 水， 一 蓑 烟 雨 去 又 回。 呀 伊 哎！

6 2 3 6 2 3 | 6 1 2 2 - | 2 3 5 3 5 3 5 | 7· 2 7 2 5 | 6 - - 5 3 |
这 千 重 山 千 重 水、千 重 水， 千 年 的 渔 歌，把 你 唱 得 这 样 美！ 啊

2· 1 2 3 | 6 - - - | 6 - - - : | 2· 1 2 3 | 6 - - - | 6 - - 0 ||
唱 得 这 样 美。 唱 得 这 样 美。

桃 花 源

陈小奇 词
陈小奇 曲

1=E 4/4
♩=92

‖: 5̲ 5̣·6̣ 1 1 1 0 6̣ | 1 2 3 6̣ 5̣ | 5 5̣·6̣ 1 1 0 | 1·2 5 3 2 — |
许多 年前 的 一个 梦, 带 我 来寻 桃 花 源。
许多 年前 的 一个 约, 带 我 走进 桃 花 源。

3 3·5 3 2 1 | 2 3 5̣ 6̣ — | 1. 5̣ 5̣ 3 5̣ 6̣ 1 2 3 6̣ | 5 — — — :‖
你说 你是 前世 的 花, 为我 开放 到今 天。
你说 你是 痴心 的 等,

2. 5̣ 5̣ 3 5̣ 6̣ 1 2 3 6̣ | 1 — — — | 5 5 6̣ 1̇ 1̇ 6̣ 1̇ | 5 6̣ 1̇ 6̣ 5 3 5 3 2· |
相逢 只为 一段 缘。 心中 的桃花 源,红尘里看不 见。

3 3 5 3 6̣ 6̣ 5̣ 5̣ 3 5̣ ˅6̣ 1 | 2 2 2 1 2 6̣ 5 — | 5 5 6̣ 1̇ 1̇ 6̣ 1̇ |
为我 留下的那只 船,能否 让我回到从 前? 心中 的桃花 源,

1̇ 1̇ 2̇ 1̇ 2̇ 6̣ 6̣ 5· | 6̣ 6̣ 1̇ 6̣ 3 3 2 3 1 2 1 6̣ | 5̣ 3 2 5̣ 6̣ 1 | 1 — — — ‖
红尘里看不 见。 为我 留下的那 支歌,我会 把 它 唱到永远!

客家阿妈

1 = A 4/4
♩ = 80

陈小奇 词
陈小奇 曲

‖: 0 6 6 6 1 2 1 6 | 5 3 5 6 6 0 | 0 6 6 6 1 2 2 2 | 2 1 2 3 3 0 |
那一年你 送我 离开了家， 行囊里装 满了 你的牵挂；
那一天我 为你 回到了家， 思念已爬 满了 你的白发；

0 2 2 1 2 2 1 | 2 2 2 2 3 1 6 6 0 | 0 3 6 6 1 2 2 2 | 2 3 5 6 6 0 |
你对我说 客家 人什么 都不怕， 是山路是 大道 都在脚下。
你对我说 客家 人要志 在天涯， 别为这老 围屋 把心留下。

3 2 3 2 1 2 | 2 3 2 1 2 - | 2 1 2 1 6 6 | 3 5 3 5 6 6 - :‖
(阿 妈,阿 妈,伢个好阿妈；阿 妈,阿 妈,偃个 好阿妈；)

2 1 2 1 6 6 | 3 5 3 5 6 6 | 3 5 6 ‖ 6 - - 5 6 | 5 3 2 1 2 - |
(阿 妈,阿 妈,偃个 好阿妈) 阿 妈! 伢个好 阿 妈!

0 6 2 2 2 1 2 2 1 | 2 1 2 5 3 3 | 0 3 6 6 6 7 6 5 3 |
其实我看得见你的 点点泪 花! 你让我明 白了

2 2 1 2 3 2 1 2 2 0 | 0 6 2 2 2 1 2 5 3 | 2 2 1 2 3 2 5 1 |
客家的母爱有多深， 你让我知 道了 客家的胸襟有 多

6 - - ‖ 6 - - 3 5 6 ‖: 3 2 3 2 1 2 | 2 3 2 1 2 - |
大! D.C. 大! 阿 (阿 妈,阿 妈,伢个好阿妈；

2 1 2 1 6 6 | 3 5 3 5 6 6 - :‖ 3 5 3 5 6 6 - | 6 - - - ‖
阿 妈,阿 妈,偃个 好阿妈) 偃个 好阿 妈!

紫 砂

陈小奇 词
陈小奇 曲

1=A 4/4
♩=78

`0 6 ‖: 3 2 2 1 2 1 3 3 | 3 - - 0 6 6 | 2 1 2 1 2 1 6 6 | 6 - - 0 6 |`
红　木的茶几雕满繁华，　　　把你　等成一壶陈年的茶。　　　曾
(紫)色的初恋醇净无瑕，　　　谁能　为我解开此中牵挂？　　　千

`6 5 5 3 3 2 2 1 | 6 2 2 - 5 6 | 2 1 2 1 2 2 3 5 3 | 6 6 6 - 0 6 :‖`
经是柔情似水花前月下，　而今　只能守着春　秋数着冬夏。　紫
百次以心温润用爱　呵护，　只为　与你洗尽红　尘品味

[2.]
`6 6 6 - ⌵6 | 6 - - #4 2 | 3 - - ⌵6 | 2 - - 5 6 1 | 6 - - - ‖`
年华。　Ha　　　紫　砂，　Ha　　　紫　砂，
ff

`2 6 #5 6 6 #4 ♮5 | 6 2 3 6 - | 6 2 2 2 2 6 5 6 | 6 ³²3 3 - -`
相思已烫热，琴　声已暗哑，　紫衣飘飘梦失天　　涯！

`2 6 #5 6 6 #4 ♮5 | 6 2 3 6 - | 0 2 2 3 7 3 6 6 | 6 - - -`
精致的美丽，易　碎的优雅，　　经得起几番冲刷？

mp
`6 2 2 2 2 5 3 0 | 7 2 2 · 5 6 - | 0 6 2 2 · 2 1 3 2`
两个人　的记忆，　一个人把玩，　今夜的紫砂壶里

`3 7 7 7 · 6 5 | 0 2 5 3 2 3 2 · | 2 0 2 1 5 6 | 6 - - - ‖`
流着泪，　　那是我独自　说　的话……
D.C.

故园家山

陈小奇 词
陈小奇 曲

1=♭B 4/4
♩=98

mp

‖: 5 555 3 5 | 6 655 - | 5 555 3 5 | 6 5 55 3 2 - |
　　清 明的雨啊 连着 天,　路上的行人 望 不到边。
　　清 明的雨啊 连着 天,　看一看亲人 想想祖 先。

2 2 1 2 2 5 | 3 3 2 1 6̣ | 6̣ 1 2 3 2 | 2 1 | 1 1 6̣ 5̣ - :‖
红尘滚滚的 回乡 路啊,人们走了一年　又 一年。
绿草萋萋的 思乡 曲啊,轻轻唱了一遍　又 一遍。

ff

‖: 5 5 5 6 1̇ 1̇ | 2̇ 1̇ 2̇ 1̇ 1̇ - | 6 6 6 1̇ 2̇ | 1̇ 1̇ | 6 5 3 5 - |
　那是我的故 园 我的家 山,　为何只在清 明才 来到眼 前?
　那是我的故 园 我的家 山,　为何只在清 明才 走进心 间?

3 3 5 6 6 | 2 3 2 1 6̣ ∨ 6̣ 1 | 2 2 3 2 1 6̣ | 5 - - - :‖ 1 - - - ‖
是不是只有 这样的日子,才能 和 故乡把 手　牵!　　天!
是不是只有 这样的方式,才能 让 我们记住昨

珠 江 月

陈小奇 词
陈小奇 曲

1 = A 4/4 2/4
♩= 75

不知道　已清洗过　多少　回忆？嗯
静静　地聆听　夜晚的呼吸，嗯

不知道　已望穿了　多少　秋
默默　地把爱　的月光相

意？嗯　　今夜　让我们去寻找、寻找
许。嗯　　今夜　让我们去寻找、寻找

椰树的 风、芭蕉的雨，寻找那 小 船，戴上那思 念的
月下的 我、月下的你，还有那珠 江，温柔的涟漪

竹 笠。　　故 乡的情，　故 乡的意，
在 梦 里。

化 作一首 歌吹作 月下的竹 笛。醉倒了远隔天涯的

结束句
我　　和你！在 梦 里……

七月七

1 = D 4/4
♩ = 70

陈小奇 词
陈小奇 曲

‖: 0 3 3 2 3 6 5 | 2 2 3 2 2 0 | 0 1 6 1 6 1·1 1 6 | 2 3 6 5 5 0 |
我看不清 离得 很远的你，　　只能在风中 去感受 你的呼吸。
年复一年 望断 春来冬去，　　月圆的时候 总不见 你的踪迹。

0 3 5 5 5 3·5 6 3 | 2 2 1 3 3 6 0 6 7 | [1.] 1 1 6 3 2 0 1 6 5 |
这段情缘人人都说 浪漫美丽，　谁能 知道 等待 是一本
这种思念只 能深深 埋在心底，　天上

4 4 5 3 2 2 2· 0 :‖ [2.] 1 1 6 3 2 0 1 6 5 | 4·3 4 0 4 3 4 5 |
最苦的日 历。　　　　人间的爱情 从来是 这 样 断断续续！

5 - - - | 5 - 5 0 0 | 5 3 5 5 0 3 5 | 6 6 5 3 2 3 3 0 |
七 月 七，　　　难舍 难 弃的 七月七，

0 6 7 1 1 1·1 6 5 5 | 6 5 5 3 2 2 2 0 | 5 3 5 5 0 3 5 |
搭座鹊桥为何需要 一年的工 期！　　七 月 七，　无穷

6 6 1 5 3 2 1 0 | 0 6 7 1 6 0 1 6 3 | 4 3 3 6 1 - - ‖
无 尽 的七月 七，　谁能听懂 织女星 隐约的叹息？

D.C.

乡 思

陈小奇 词
陈小奇 曲

1 = F 4/4
♩ = 75

‖: 5̲ 6̲ 5̲ 3̲ 5 - | 2̲ 3̲ 1̲ 6̲ 1 - | 1̲ 6̲ 6̲ 5̲ 3̲ 5̲ 5 | 2̲ 6̲ 1̲ 3̲ 2 - |

一砚宿 墨， 凝在笔 端， 为你，我画满了 宣纸千 卷。
一把古 琴， 留住华 年， 为你，我把相思 抚了千 遍。

3̲ 3̲ 3̲ 6̲ 6·̲ 5̲ 6̲ 7 | 5̲ 1̲ 5̲ 3̲ 0̲ 3̲ 2̲ 1 | [1. 0̲ 6̲ 1̲ 6̲ 3̲ 2̲ 2̲ 1 |

离家的游子 在梦里 徘徊流连， 嗯 怕的是丹青太久
归乡的脚步 把小巷 轻轻敲响， 嗯

6̲ 5̲ 3̲ 6̲ 5̲ 5̲ 0 :‖ [2. 0̲ 6̲ 1̲ 6̲ 6̲ 5̲ 5̲ 3 | 2̲ 3̲ 6̲ 2̲ 1̲ 1̲ | 1 - 0 0 |

褪了容颜。 怕的是深情太重 伤了琴弦。

0 0 0 0 | 0̲ 5̲ 2̲·̇ 1̇ 1̲̇ 2̲̇ 1̇ 3̲ 5 | 0̲ 6̲ 5̲ 6̲ 7̲ 5̲ 2̲ 5̲ 3 |

故乡啊你 总是 写不完的思 念，

0̲ 1̲ 5̲ 6̲ 5̲ 3̲ 2̲ 1̲ 2 | 0̲ 5̲ 6̲ 6̲ 1̲ 2̲ 3̲ 3̲ 2 | 0̲ 5̲ 2̲̇ 1̇ 1̲̇ 2̲̇ 1̇ 3̲ 5 |

故乡啊你 总是 吟不尽的诗 篇。 故乡啊你是 一坛

0̲ 6̲ 5̲ 6̲ 7̲ 5̲ 2̲ 5̲ 3 | 0̲ 1̲ 5̲ 6̲ 5̲ 3̲ 2̲ 1̲ 2 | 0̲ 2̲ 3̲ 2̲ 3̲ 6̲ 3̲ 6̲ 5 |

陈年老酒酿在心底， 故乡啊你是 一壶 飘香新茶醉了人间。

3̲ 3̲ 6̲ 6̲ 0̲ 6̲ 5̲ 6̲ | 1̲̇ 6̲ 3̲ 2̲ 2 - | 2̇ - - 1̇ 2̲̇ | 0̲ 2̲ 1̲̇ 6̲ 6 - |

我把乡愁 托付给 一天明月，

5̲ 6̲ 5̲ 3̲ 2̲ 2̲ 0̲ 5̲ 6̲ | 5̲ 3̲ 5̲ 2̲ 3̲ 6̲ 2̲ | 2̲ 1̲ 1 - - ‖

只为记住你 越来越美 的沧海桑田。

鹧鸪声声

1 = F 4/4

♩ = 88

陈小奇 词
陈小奇 曲

‖: 6 1 1 1 6 1 | 7 6 5 6 6 0 | 6 1 1 1 1 6 | 6 6 5 6 6 0 |
孤独的心情 还在 久久萦回， 城市的月色 一样 冰凉如水。
昨天的记忆 还在 久久萦回， 故乡的月色 应是 柔情如水。

3 5 5 5 5 3 5 | 6 3 2 3 3 2 1 6 0 | 6 1 3 3 2 2 3 2 1 |
高楼的笛声 吹老 多少梦寐， 一片乡思一片 乡愁
老家中的她 是否 举着酒杯， 一片乡思一片 乡愁

7 6 5 6 6 6 0 | 0 6 5 4 4 5 6 | 6 6 6 1 7 6 0 |
一片热 泪。 你说有 些疲惫，
一片热 泪。 你说有 些疲惫，

0 2 2 2 2 0 2 1 2 | 5 5 3 2 3 3 0 | 0 6 5 4 4 i̇ | i̇ · 1 1 0 |
一把吉他 弹不尽 风雨 如晦。 你说有 些憔 悴，
蓦然回首 失去的 也许更可贵。 你说有 些憔 悴，

0 5 5 2 5 0 5 5 5 | 3 5 6 6 - | 6 - - 3 5 | i̇ 7 6 7 6 5 |
市井繁华 究竟它 属于谁？ 远望 故乡青 翠
还有一片 青天在 等你飞！

3 5 6 6 6 5 3 | 0 2 2 2 2 2 1 5 3 | 3 - - 3 5 | i̇ 7 6 7 6 5 |
山和水， 鹧鸪声声叫得心碎。 在这 灯红酒 绿

3 5 6 6 0 7 i̇ | 2̇ 2̇ 2̇ 1 7 6 5 6 | 6 - - - | 0 0 0 0 :‖
的大街， 没有 故乡夕阳与你相随！

故乡你老了吗

陈小奇 词
陈小奇 曲

1=G 4/4
♩=68

‖: 0 5 2 3 3 3 0 3 4 | 3 5 1 6 6 0 | 0 5 1 2 2 2·4 3 4 | 3 1 3 2 2 — |
多少次　回首　故园家山，　　　　记忆在　岁月中 渐渐风干。
多少次　想在　梦里相见，　　　　手心却　握不住 那缕云烟。

0 4 3 4 6 6 6·6 5 4 | 5 1 2 3 3 0·5 6 1 | [1. 3 2 2 2 0·1 6 5 |
故乡的月色　照不亮 城里的灯火，是什么 模糊了　　模糊了
古老的乡音　唱不出 城里的歌谣，是什么

4 3 3 1 2 2 — :‖ [2. 3 2 2 2 0 0 2 3 | 7 3 5 6 5·5 | 5 — — 0 1 |
过去的容颜？　　让你我　　变得 如此遥远！　　　　故

5·3 2·3 3 | 0 3 5 6 5 6 5 1 5 3 | 0 6 1 2 2 2 3 2 1 6 1 6 |
乡　你老了吗？ 老的只剩下一种挂牵，　可我依然爱着你 那曾经的

4 3 2 3 3 0 1 | 5· 1 7· 3 5 | 0 3 5 6 5 6 7 3 6 5 |
绿水青山！　故　乡　你老了吗？　老得已成为一种纪念，

0 3 5 6 5 6 1 5 3 2· | 2 0 7 6 5 5 2 1 | 1 — — — ‖
可我还是会把乡　愁　　　珍藏在　心　间。

想家的人

陈小奇 词
陈小奇 曲

1 = F 4/4
♩ = 82

‖: 0 5̲1̲2̲5̲1̲2̲ | 1̲6̲6̲5̲5̲ - | 0 5̲1̲1̲2̲5̲1̲2̲ | 1̲6̲5̲2̲2̲ - |
我的家是一只 无人的船， 停泊在烟雨迷蒙 的杨柳岸。
我的家是一颗 不倦的心， 你让我入梦却不 让我入眠。

0 2̲5̲5̲5̲ 1̲1̲ | 7̲5̲6̲5̲5̲ 4̲3̲2̲0 | 0 1̲1̲5̲1̲3̲2̲1̲ |
我的家是一株 相思的莲， 等待在红尘滚滚
我的家是一脸 痴心的泪， 你让我回头却不

(0 1̲ 6̲ 5̲ 0)
7̲5̲6̲5̲5̲ - ‖: 5̲3̲2̲5̲5̲ - | 0 0 0 3̲5̲3̲2̲ | 1̲5̲6̲2̲2̲ - |
的池塘边。 家 呀 家， （家 呀 家）别 离 我 太 遥远，
让我看见。

(0 5̲ 5̲5̲5̲ 3̲2̲)
2 - 0 0 | 0 1̲6̲5̲5̲ 1̲6̲ | 6̲ - 0 6̲6̲5̲ | 3̲2̲2̲3̲3̲ - |
（别离我太 遥远） 这一封家 书， 还要写多 少年？

(0 5̲ 5̲5̲ 5̲3̲2̲3̲) (0 1̲ 6̲ 5̲ 0)
3 - 0 0 | 5̲3̲2̲5̲5̲ - | 0 0 0 6̲1̲6̲5̲ |
（还要写多 少年）家 呀 家， （家 呀 家）别 让 我

(0 5̲ 5̲5̲5̲ 3̲2̲)
3̲1̲6̲2̲2̲ - | 2 - 0 0 | 0 1̲6̲5̲5̲ 7̲6̲ | 6̲ 0 2̲2̲2̲5̲ |
太 挂牵， （别让我太 挂牵） 这一轮月 亮 还要我醉

1. (6̲ 5̲) 2.
2̲1̲6̲5̲5̲ - | 5 - - - :‖ 5 - 0 2̲2̲2̲5̲ | 1̲5̲6̲5̲5̲ - | 5 - - - ‖
多 少遍！ (Ha Ha) 还要我醉 多 少遍？

南方的女人

陈小奇 词
陈小奇 曲

1=♭E 4/4
♩=68

柔柔的风， 悠悠的水， 三月里的细雨 下得人 醉。
悄悄的话， 幽幽的泪， 透明的月色下 不曾后 悔。

南方的女 人是一阵 雨里的风， 南方的女 人是
南方的女 人是一首 月下的歌， 南方的女 人是

一汪三月的水。 斩不断的相 思， 锁不住的双
一滴透明的泪。

眉。 南方的女 人 都是 一个梦、一个

很温柔的梦。在男人 心内 久久萦 回……

无法靠岸的船

电视连续剧《沧海情仇》片尾歌

1=C 4/4 2/4
♩=80

陈小奇 词
陈小奇 曲

‖: 5 1 7 1 1　0 7 1 | 1 7 6 5 5 - | 5 1 7 1 1　0 7 1 |
沉浮起落　　在　红尘之间，　疲惫的梦　　已经
悲欢离合　　总在　转眼之间，　恩恩怨怨　　只因

2 2 4 2 2 - | 2 4 5 5 5 4　5 | 4 1 4 2 2 1 0 7 1 | 2 2 4 2 2 - |
飘了很远。　寻遍天涯　不见　那盏渔火，　谁能 在黑夜里
爱得太难。　情丝万缕　又是　擦肩而过，　谁能 给我一片

1.
6 5 4 5 5 - :‖
伴我取暖？

2.
6 5 4 5 5 - | 5 - - 0 5 ‖: 1 1 1 1 4 |
晴朗的天！　　　　这　沧海一　样

4 4 2 5 5　0 2 2 | 4 5 5 5 4　5 | 4 1 4 2 2　0 5 5 | 7 1 2 · 4 |
深深的痛，　需要多少爱　才能 化作桑田？　我是一只无法

2 1 6 5 5　0 7 1 | 2 4 2 2 2　2 | 6 2 6 5 | 5 - - 0 5 :‖
靠岸的船，　日夜 守 护着　来来 去去的缘！　　　（这）

2.
2 4 2 2 2　2 | 6 5 4 - - | 5 - - - | 5 - - - ‖
守 护着　来来 去去的　　缘！

阿 妈

陈小奇 词
陈小奇 曲

1=G 3/4
♩=102

```
‖: 5 6123 | 5 465 | 216 5 | 4 5 6 | 1 2 1 6 6 5 | 5 - - |
   雪 山上的泉   水流淌成   你头上苍   苍 的白   发,
   草 原上的野   花描画出   你脸上风   雨 的年   华,

   0 0 0 | 0 0 0 | 5 6123 | 5 465 | 216 5 | 4 5 6 |
              你一天天衰   老孩儿才   能慢慢   地
              你一遍遍祈   祷孩儿才   能安心   地

   1 2 1 6 6 5 | 5 - - | 0 0 0 | 0 0 0 :‖ 5 5 6 1 | 1 6 5 5 |
   一 天天长   大。                        阿妈你  为了我
   一 次次出   发。

   3 2 1 1 | 2· 1 2 3 | 3 - - | 3 - - | 5 5 6 1 | 1 6 5 5 |
   吃过了多   少   苦!              阿妈你  为了我

   3 2 1 1 | 2· 6 3 2 | 2 - - | 2 - - | 3 3 2 3 | 5 5 6 5 3 |
   担过了多   少   怕?              银子一样  纯洁的灵

   3 2 2 3 | 2 2 1 6 | 6· 7 6 5 | 3 - - | 5 6 1 6 |
   魂点亮在   不灭的酥   油 灯  下,       你虽已没有

   2 3 2 2 | 2 2 1 6 5 | 4· 6 | 1 2 1 6 6 5 | 5 - - ‖
   乳   汁家里却   永远有   你那喝不完的奶   茶。
```

敬你一碗青稞酒

九寨迎宾曲

1=D 4/4　　　　　　　　　　　　　　　　　　陈小奇 词
♩=78　　　　　　　　　　　　　　　　　　　陈小奇 曲

‖: 3 35 35 32 1 1 1 | 1 1 1 1 6 5 5 - | 6 6 1 1 6 5 3 3 3 | 2 2 3 2 3 2 1 1 - |
敬你 一碗 青稞酒，远方的好朋 友。 一泓泓清醇的海子哟，映醉了你的双 眸。
敬你 一碗 青稞酒，远方的好朋 友。 一帘帘甜美的瀑布哟，饮醉了你的歌 喉。

5· 6 1 1 - | 1· 2 2 1 6 5 5 - | 6 6 1 1 6 5 3 3 3 | 2 6 5 3 2 1 2 1 - :‖
呀 拉索， 呀 拉 索！ 一泓泓清醇的海子哟，映醉了你的双 眸。
　　　　　　　　　　　　　　一帘帘甜美的瀑布哟，饮醉了你的歌 喉。

6 1· 6 1 1 0 6 5 | 1 2 3 2· 1 2 3 1 6 5 | 5 3 5 6· 1 6 5 3 2 1 |
九 寨的水啊，啊 索呀 呀拉里索，点点 滴滴

1 2 3 2· 1 1 1 6 5 0 | 6 1· 6 6 5 3 0 2 3 | 5 6 1 6· 5 6 1 6 5 3 |
都是 酒呀！ 九 寨的情啊，啊 索呀 呀拉索，

6 6 1 2 3 1 2· 1 | 2 - - - | 3 3 3 3 3 3 3 2 1 1 0 | 6 1 1 1 6 5 5 - |
岁岁年年喝 不够！ 敬你一 碗青稞酒， 远方的好朋友。

6 6 1 1 6 5 6 6 6 5 3 | 2 2 2 3 23 21 1 - | 5· 6 1 1 - | 1· 2 2 1 6 5 5 - |
祝福 一声 扎西德勒，千年一醉九 寨 沟。 呀拉索 呀拉 索，

6 6 1 2 2 1 6 6 6 5 3 | 0 3 5 6 1 2 - | 5 - - 3 2 1 2 | 1 - - - ‖
祝福 一声 扎西德勒， 千年 一醉 九寨 沟！

文成公主

陈小奇 词
陈小奇 曲

1=C 4/4
♩=82

‖: 6 3 3 2 2 3 1 2̣1 6̣ | 6 6 6 - - | 0 6 2 2 2 1 2 2 | 2 1 2 2 5 6 3 2 3 - |
遥望着高高的布达 拉呀， 穿过千年风雪我 寻找着 她，
种下了思念的公主 柳呀， 染 绿了长安 和拉 萨，

3 6 6 6 6 5 6 7 6· | 2 5 6 4 5 4 2 1 ⌄6 2 3 | 2 1 6̣ | 2 1 2 2 3 3 1 6 |
这一座金色的宫 殿 为她而 建，寂寞的 路途 连成长长的哈
她带来文字、农 耕 和桑麻 呀，从此 以后 一半胡风 似汉

6 - - - :‖ 3 7 7 5 6 6· 0 6 | 4 5 6 5 4 2 2 - | 0 2 1 2 3 5 3 2 2 1 |
达。 那一个女子 叫文成 公主， 进 藏的节日 就叫
家。

2 6 6̇ 5 6 5 3 - | 3 7 7 7 5 6 6 6 5 3 | 2 5 6 5 3 2 ⌄1 1 2 3 |
萨嘎拉 瓦， 转经筒、青稞酒呀 酥油 茶，至今还

5 3 5 5 7 6 7 5 6 7 | 6 - - - | 6̇ 6̇ 6̇ 3̇ 6̇ 6̇ 6̇ 3̇ 5̇ 5̇ 6̇ |
传颂着 盛唐的佳 话。 勒勒勒依 勒勒勒依 萨嘎拉瓦

6̇ 6̇ 6̇ 3̇ 6̇ 6̇ 6̇ 3̇ 5̇ 5̇ 6 | 6̇ 6̇ 6̇ 3̇ 6̇ 6̇ 6̇ 3̇ 5̇ 5̇ 4̇ 2̇ |
勒勒勒依 勒勒勒依 萨嘎拉瓦 勒勒勒依 勒勒勒依 萨嘎拉 瓦

6̇ 6̇ 6̇ 3̇ 6̇ 6̇ 6̇ 3̇ 5̇ 5̇ 6 | 6̇ 6̇ 6̇ 3̇ 6̇ 6̇ 6̇ 3̇ 6̇ 6̇ 6̇ 3̇ |
勒勒勒依 勒勒勒依 萨嘎拉瓦 勒勒勒依 勒勒勒依 勒勒勒依

6̇ 3̇ 6̇ 3̇ 6̇ 3̇ 6̇ 3̇ 6̇ 3̇ 6̇ 3̇ | 5̇ 3̇ 5 6 0 5 3 1̇ 7 | 6 - - - ‖
勒勒勒依 勒勒勒依 勒勒勒依 勒勒勒依 萨嘎拉 瓦！ 索呀 拉！

高原的汉子

1=D 4/4
♩=66

陈小奇 词
陈小奇 曲

‖: 0 3 6 6 5 6 6 6 6 7 | 6 5 3 5 6 6 - | 0 3 6 6 5 6 6 6 6 7 |
曾 经是祥 云缭绕的 洁白雪 峰， 在阴冷的枪 声中变得
曾 经是帐 篷一样的 蓝色天 穹， 在 什么时候开始被

6 2 5 3 3 3 - | 0 1 2 2 2 2 5 5 5 3 2 2 | 3 2 3 7 6 7 6 3 2 1 |
这样沉 重， 那 一群惊慌失措的 藏 羚 羊 啊，
鲜血染红？ 那 一群美丽善良的 藏 羚 羊 啊，

 1. 2.
0 2 1 2 2 3 5 5 3 | 7 6 7 5 6 6 - :‖ 5 5 6 2 3 1 6 6 6 |
到哪里才能找到 你 安详的颜 容？ 世界牵 动！
你流泪的眼睛把 整个

6 - - - ‖ 6· 2 3 3· 2 1 | 2 2 2 3 1 6· | 0 3 6 7 6 7 6 5 6 |
 风 吹过这 千百 年的梦， 高原的汉 子啊

0 6 2 5 3 3 - | 0 3 3 5 6 6 6 1 | 0 6 2 2 2 3 6· 5 3 2 |
心有多 痛！ 这一片水 土是 你我共同的家 园，

0 3 5 6 1 6 2 2 1 2 2 | 2 - - 0 | 0 3 3 5 1 6 6· | 6 - - - ‖
我会用生命守护着你 最后的光 荣！ D.C.

结束句 自由地
0 3 3 3 5· 3 5 6 1 2 | 3· 5 3 2 1 6 5 3 5 6 | 6 - - - | 6 - - -
最后的光 荣！

世界上最高的地方

陈小奇 词
陈小奇 曲

1=♭E 4/4
♩=74

‖: 0 3 3 5 6　6 7 5 7 | 6 6 5 3 5 3 - | 0 3 3 5 6·6 5 3 2 |
这里有最 挺拔的 脊　　　梁，　扛得起冰 天 雪 地
这里有最 壮丽的 诗　　　篇，　书写着历 史 烟 云

0 1 6 1 6 5 3 - | 0 3 3 5 6　6 7 5 7 | 6 6 5 5 3 2 - |
万丈严　霜。　　这里有最 宽阔的 胸　　膛，
岁月沧　桑。　　这里有最 神圣的 信　　仰，

　　　　　　　　　　　　　　　　　1.　　　　　　　　　2.
0 6 6 1 2·5 3 2 1 | 0 2 2 2 1 6 - :‖ 0 7 7 6 7 5 6 - | 6 - - 6 2 3 |
容得下江 河奔腾 天风浩　荡。　人间天　堂！　　　Ha
建造着一 方乐 土

2 - - 2 1 2 | 1 6 - - 2 6 5 | 5 - - 4 2 1 | 2 - - 2 4 | 5·6 5 ∨4 5 |
Ha　　　　Ha　　　　　Ha　　　　青藏高　原，我的

6 1·6 ∨6 1 | 2·3 2 2 ∨1 3 | 6 5·3 0 1 2 | 3·5 3 5 2 3 1 6 5 |
故　乡，青藏高　原，我的梦　乡，　我的梦

6 - - - | 6 5 6 0 6 3 3 | 6 5 3 3 0 | 6 5 6 0 6 6 1 | 2 5 3 0 |
乡。　　　拥 抱着 最美的 阳 光，　放 飞着 最美的 翱 翔。

3 3 5 6 0 6 6 3 | 3·1 2 2 - | 0 3 3 3 5 6 6 6 1 | 2 2 1 1 6 6 - :‖
我要给你 最美的 歌　唱，　你是世界上 最高的 地　方！

结束句　渐慢
0 3 3 3 5 6 6 6 1 | 2 3 - - | 3 - 3 0 1 6 5 | 6 - - - | 6 - - - | 6 0 0 0 ‖
你是世界上 最高的 地　　　方！

金沙江

陈小奇 词
陈小奇 曲

1=♭A 4/4
♩=72

来到雪山下，
站在石鼓边，

想一睹你的笑靥如花，
想听听你的悄悄话，

千百年的追寻哟，你始终不肯撩开你的
千百年的叩问哟，谁也无法读懂你的

面纱，啊你的面纱。
回答，啊你的回答。

哦，亲爱的姐妹，是不是只有高原的冰清玉洁，

才能使你如此的妩媚？哦，亲爱的姐妹，

是不是只有至情至性的呼喊，才能打开你的心扉？

扎拉西巴扎拉 扎拉西巴索，我的金沙江，
扎拉西巴扎拉 扎拉西巴索，我的金沙江，

```
5 6 1 6 1 1 6 7 6 5 3 | 2 5 6 5 3 2 1  3 3 3 | 6·1 2 3 5 6 1 6 5 3 |
```
扎拉西巴扎拉扎拉西巴索,把手 给 我 吧, 千 回 百 转,
扎拉西巴扎拉扎拉西巴索,把心 给 我 吧, 青 春 激 荡,

```
0 3 5 6 1 1 6 7 6 5 6 | [1. 0 5 6 1 3  3 2 1 6 | 1 - 1 0 :‖ [2. 0 5 6 1 3 - |
```
你 总该 走 出, 走出 你 的 家 哟! 绝 代
才 是 你 的

```
3 - 5 - | 5 - 5 0 3 2 1 6 | 1 1 1 - - | 1 - - ˇ1 1 1 | 1 0 0 0 ‖
```
风 华! 扎拉西 巴!

天山之月

陈小奇 词
陈小奇 曲

1=♭E 4/4
♩=66

‖: 6 3 6 7 1 7 1 7 | 6· 5 4 3 - | 2 6 2 3 4 3 2 1 | 3 - - - |
这个夜晚太长太　长，　　　就像我当初的幻　想。
这个夜晚太冷太　冷，　　　就像你离去的模　样。

4 3 2 1 2 2· 4 | 3 2 1 2· 7 - | 7 7 7 7 2 1 7 1 7 | 6 6 6 - - :‖
一串又一串、啊 一串又一串，连起了雪光下的故　　乡。
美丽的冰凉、　那 美丽的冰凉，让我 怎样不再迷

[2.] 6 6 6 - 0 3 4 ‖: 5 5 5 5 5 6 5 4· | 4 - - 0 3 4 |
茫？　　　你是 天 山 遥 远 的 月 亮，　　　照不
　　　　　　　　　 天 山 遥 远 的 月 亮，　　　融不

5 5 5 5 6 5 4 3· | 3 - - - | 4 4 4 3 2 3 2 2 3 2 1 7 |
清我思念的脸　庞，　　　你知不知道在这个夜晚，
化我心中的风　霜。　　　我不能相信在这个夜晚，

[1.] 0 7 1 2 2 1 7 1 7 6 | 6 6 6 - 0 3 4 :‖ [2.] 6 6 6 - - | [结束句] 6 - - - ‖
还有人在 为你张　望？　你是　　　　方！　　　Ha……
你会照亮 别的地

这一轮月亮叫中华

陈小奇 词
陈小奇 曲

1=♭E 4/4
♩=110

‖: 6 2̲3̲3 - | 3̲ 6̲6̲6 - | 6 - - - | 3̲· 5̲ 5 - | 5 - 5 3̲2̲ |
月 亮 高 高　　　　　在 天　　上
月 亮 高 高　　　　　在 天　　上

2̇ 1̲6̲6 - | 6 - - - | 6 2̲2̲2 - | 2 - - - | 2 5̲5̲5 - | 5 - - - |
挂，　　　　月 光 下　　　　五 湖
挂，　　　　月 光 下　　　　五 湖

1̇ 6̲2̲2 - | 2 - 1̇ 7̲6̲ | 6̲· 6̲6 - | 6 - - - | 6 2̲3̲3̲2̲3̲2̲1̲ |
四 海　　是 一　　家。　　　　这 一 个 团 圆 的
四 海　　是 一　　家。　　　　这 一 个 宁 静 的

2̲1̲6̲6 - | 6 2̲3̲3̲2̲3̲2̲1̲ | 2̲1̲6̲6 0 6̲ | 2̲ 1̲2̲2̲5̲1̲2̲ |
佳 节，　在 一 起 说 说 家 常 话， 在 一 起　说 说
夜 晚，　在 一 起 喝 喝 中 国 茶， 在 一 起　喝 喝

5 7̲6̲6̲6̲ - | 6 - - - | 6 - 0 0 :‖ 3̲3̲ 5̲5̲ 0 5̲6̲5̲3̲ |
家 常　话。　　　　　　　　　　你 的 故 乡　也 有 月 亮
中 国　茶。

2̲1̲6̲2̲2̲ 0 | 6̲6̲2̲2̲0̲2̲3̲2̲1̲ | 7̲5̲1̲6̲6 0 | 3̲3̲3̲6̲6̲0̲6̲7̲5̲3̲ |
把 你 牵 挂，　你 的 月 亮　总 是 伴 你　走 遍 天 涯。　中 秋 的 梦 里　全 都 是

2̲1̲5̲3̲3̲ 0 | 0̲2̲2̲2̲5̲ 5 | 7̲6̲5̲6̲6 - | 6̇ - - - | 6̇ - - - ‖
亲 人 的 爱，　这 一 轮 月　亮 叫　中 华！

忆江南

1 = A 4/4
♩ = 69

陈小奇 词
陈小奇 曲

‖: 5 2.5 3 2 1 | 6 6 1 2 3 2 1 6 5 | 1 1 2 3 1 6 5.3 |
有 几 回　　在风里摇着船，　摇到我日思
尘封的心　　常为你流　泪，　那一盏渔火

1 1 2 5 3 2 - | 5 2.5 3 2 1 6 | 5 2 5 6 5 3 2 3 2 1 2 |
夜想的江　南。　有 几 回　　在雨里采着莲，
已点了多少年？　三 月的乡愁是美丽的丝　竹，

6 6 1 2 3 2 1 6 6 | 2.3 2 1 6 5 - | 0 0 0 0 | 0 0 0 0 :‖
采到　生我　养我的运　河 边。
这一　曲相　思已唱了多少遍？

5 2.5 6. 5 3 | 2 1 5 3 2 - | 7 7 6 2 3 7 6 | 7 7 2 7 6 5 - |
游子的情啊　故园的爱，　壶中的月　啊沧桑　的脸，

5 5 2 5 6 6 6 5 3 | 2 1 5 3 2. 1 6 | 5 5 6 2.3 1 6 |
梦中　江水　绿如　蓝，　能不忆江　南、

2 2 1 2 6 5. 6 | 5 - - 0 3 2 | 1.2 5 3 2.3 2 1 6 | 5 - - - | 5 - - ‖
能不 忆江南！　　　　啊

千百个梦里全是你

陈小奇 词
陈小奇 曲

$1=\flat B$ 4/4
♩=60

‖: 1 6 5 5 1 2· 3 | 2 1 6 5 5 - | 5 5 3 2 3 5 6 5· | 2 1 6 1 2 - |
潮落潮涨　陪伴着你，走过　许多年的　汉风唐雨。
花谢花开　陪伴着你，醉了　许多年的　花月佳期。

5 5 2 3· 2 1 | 6 6 1 2 5 1 6 0 6 | 5 5 6 1 2 3 2· |
黄河上那　个 拉纤的汉　子呀，把岁月　拉得
运河边那　个 采莲的女　子呀，把爱情　唱得

6 6 1 6 5 5 - :‖ 5 5 3 2 3· 2 1 | 6 1 2 3 1 2 - |
扬眉吐　气。　千百个梦　里、梦里全是你，
山青水　绿。

5 5 5 6 2· 1 6 | 2 2 2 5 3 2 1 2 - | 5 5 3 2 3· 2 1 |
弹不完的箜　篌 吹不完的羌　笛。 千百个梦里、

3 6 6 5 3 5 3 2 1 6 | 5 5 6 1 2 3 2· 1 | 6 6 2 1 6 5 5 - ‖
梦里全是你，　中国啊我是你永远的相思　曲。　D.C.

潮 韵

陈小奇 词
陈小奇 曲

1=A 4/4
♩=94-96

‖: 5̣ 2 2 1 2 2 2 | 1 2 3 2 2 - | 5̣ 2 2 1 2 2 2 | 2 6 1 7̣ 6̣ - |
穿过你 千 年的潮　　汛，聆听你古 老的乡　　音。
珍藏着你 如 玉的瓷　　瓶，守护着你美 丽的花　　信。

6̣ 6̣ 1 2 #1 2 2 | 2 5 5 4 3 2 1 | 0 6̣ 6̣ 1 2 6̣ 5̣ 4̣ | 5̣ 5̣ 3 2 1 2 - :‖
这一轮多 情的韩江月　啊，牵动多 少游子　心。
这一壶醉 人的功夫茶　啊，风韵万 种

5̣ 3 2 1 2· 5̣ ‖ 5 5 5 4 5 3 2 | 1 6̣ 5̣ 3 2 - | 6̣ 6̣ 6̣ 1 2 #1 2 |
洗胸 襟。啊 大锣鼓敲得岁月 飞彩流　金，　走了很远仍觉得

1 2 5̣ 6̣ 7̣ 6̣· 6̣ | 5 5 5 4 5 3 2 | 1 6̣ 5̣ 3 2 - |
靠你那么近。啊 一针针绣 出的好风景，

6̣ 6̣ 6̣ 2 1 7̣ 6̣ | 2· 2 6 5 4 | 5 - - 4 5 | 1· 6̣ 3 2 1 | 2 - - - ‖
如诗如画看不够，总是这 样亲！啊 总是这 样亲。
D.S.

家　乡

陈小奇 词
陈小奇 曲

1=A 4/4
♩=80

‖: 0 5 5 5 1 2 2 | 1 2 3 1 2 - | 0 5 5 5 1 2 2 | 1 2 6 5 5 - |
家乡的山　水　我已看不见，　家乡的月　亮　还是那样圆。
家乡的故　事　听了千百遍，　家乡的乡　音　总是那样暖。

0 2 2 2 2 5 5 | 2 2 2 5 1 2 1 6 | 0 2 2 2 5 6 2 1 | 6 6 5 3 2 2 1 2 |
家乡有许　多　憨憨厚厚的老树，家乡的岁　月　教会我思　念。啊
家乡有许　多　纯纯朴朴的乡亲，家乡的归　途　越来越遥　远。啊

2 - - 1 2 3 5 | 2 - - 5 2 1 | 1 6· 6 | 6 1 6 5 | 5 - - 1 2 | 2 - - 1 2 3 5 |
勒，　啊依呀喂，　哦依　哒，　啊依呀喂！　啊勒，　啊依呀
勒，　啊依呀喂，　哦依　哒，　啊依呀喂！　啊勒，　啊依呀

2 - - 5 2 1 | 1 6· 6 | 6 1 6 5 | 5 - - - :‖ 5　2·5 6 6 5 3 2 |
喂，　哦依　哒，　啊依呀喂！　　　　亲人　告诉我，
喂，　哦依　哒，　啊依呀喂！

1 5 1 5 1 2 2 | 0 1 6 1 2 2 1 6 2 | 2 2 2 3 1 6 5 5 |
家乡天天在改变，　再不是那一　张褪　了色的老照　片。

5　2·5 6 6 5 3 2 | 1 5 5 1 5 1 2 2 | 0 1 6 1 2 2 1 6 2 1 |
亲人　告诉我，　家乡把游子常挂念，　在外的人儿　啊都是

2· 5 6 6 - | 6 - - 0· 6 | 6 2 2 #4 6 6 5 | 5 - - - | 5 - - - ‖
家　乡　　　的　好　名片！哎呀　喂！

最美的牵挂

1 = A 4/4

♩ = 60

陈小奇 词
陈小奇 曲

‖: 5 5 6 i 2 2 3 2 i | 6 6 i 6 5 5 - | 5 5 6 i 2 5 3 2 i |
看不够你春光 似锦 江山如 画， 沧海桑田一遍 遍
看不够你胸襟 似海 笑脸如 花， 新的世纪给了你

2 5 5 3 2 2 - | 0 2 2 5 6 7 6 5 5 3 | 2 2 5 2 i i 6 5 6 0 |
容光焕 发。 金光 大 道织出多少 相思曲，
绝代风 华。 所有 祝 愿系成一个 中国结，

5 5 6 i 2 5 3 2 2 i | 6 6 i 6 5 5 - :‖ 2 5 3. 2 i |
千丝 万 缕都是 知心的 话。 锦绣中 华、
千山 万 水都是 可爱的 家。

2 5 6 5 3 2 i 2. | 2 2 5. 3 2 2 i 6 5 | 6 6 i 2 6 5 5 - |
锦绣中 华， 我的梦 从来都在 你怀里出 发！

2 5 6 7 6 5 | 6 6 i 6 5 3 5 5 3 2 | 5 5 6 i 2 3 2 2 | 2 5 i 6 5 5 - ‖
锦绣中 华、锦绣中 华， 你是 世界 上 最美的牵 挂！ D.C.

结束句

5 5 6 i 2 3 2 2 0 | 2. 5 6 6 - | 6 - 6 2 2 6. | 5 - - - ‖
你是 世界上 最 美、 最美的牵 挂！

清风竹影

湛江市纪律检察干部清风林形象歌曲

陈小奇 词
陈小奇 曲

1=F 4/4
♩=66

‖: 5 5̲3̲ 5·6̲ | 3̲4̲3̲2̲ 1 | 2 2̲3̲ 7̲·6̲ 5 - | 6̲5̲6̲ 1 2̲3̲1̲2̲ 3 |
春风　化雨润石　阶，劲竹新　篁
傲雪　凌霜根本　固，身直心静

2·5̲ 3̲2̲1̲ 2 - | 3̲3̲ 2̲3̲2̲1̲ - | 7̲2̲3̲ 7̲·5̲ 6 - | 1̲1̲6̲ 1 2̲3̲5̲4̲ 3 |
手相携，只向苍天　寄心　语，未出　土时
性贞洁，不向红尘　索一　物，遍地　绿荫

ff
5̲4̲ 3̲4̲3̲2̲ 1 - | 1̲1̲1̲6̲ 1 - | 6̲6̲1̲ 1̲6̲5̲ 5 - | 3·5̲ 6̲6̲1̲ 6̲5̲3̲ 2 |
已有　节！清风竹影　与你相　约，四季长春不凋谢，
韵清　绝！

5̲6̲5̲ 3̲2̲1̲ 2 - | 1̲1̲1̲6̲ 1 - | 7̲7̲1̲ 7̲5̲6̲ - | 4·5̲ 6̲6̲1̲ 5̲4̲3̲ |
不　凋谢。清风竹影　不问横　斜，人间正气自书写，

2̲6̲ 4̲5̲3̲ 5·6̲ | 5 - 5̲4̲ 3̲4̲3̲2̲ | 1·2̲ 1 - :‖
自　书　写，　　　自　书　　写。

35

中国意象

陈小奇 词
陈小奇 曲

1=♭B 4/4
♩=68

‖: 5 56 2̇ 1̇ 2̇ 2̇ | 1̇ 2̇ 3̇ 1̇ 2̇ - | 5 56 2̇ 1̇ 2̇ 2̇ | 1̇ 2̇ 2̇ 6 5 5 - |
逐日的脚　印、飞天的身影，　只为了美丽的追　　寻。
雪中的酒　壶、雨里的长亭，　珍藏着醉人的风　　韵。

5 56 2̇ 2̇·5 5 | 2̇ 5 5 1̇ 2̇ 1̇ 1̇ 6 | 2 2 5 5 6 1̇ 2̇ | 6 2̇ 6 5 3 2 - :‖
书院的流　云、禅夜的钟鼓啊，传送着从容的声　音。
线装的诗　词、连台的好戏啊，诉说着千年的胸　襟。

%
5· 5 1̇ 2̇ 3̇ 2̇ | 5 4 5 1̇ 6̇ 1̇ 2̇ - | 5· 5 1̇ 2̇ 4̇ 3̇ 2̇ | 6 6 2̇ 2̇ 6 5 5 - |
梅兰竹菊都连着中国根，　琴棋书　画都有颗中国心。

2·5 5 6 1̇ 2̇ 2̇ | 2̇ 2̇ 2̇ 5 1̇ 2̇ 1̇ 1̇ 6 | 0 6 6 1̇ 2̇· 6 5 | 6 - - ˅ 5 4 3 |
春花秋月总是如此亲　近，　高山流　水　Ha!

2̇ 0 2̇ 3̇ 1̇ 7 6 0 1̇ 7 | 6· 2̇ 2̇ 1̇ 6 5 0 6 6 5 3 | 2 0 5 6 1̇· 6 1̇ 2̇ 3̇ |
Ha!　　Ha!　　　处处有知音，　啊 处处有知

结束句
³2̇ - - - ‖ 5 5 5 5 1̇ 2̇ 3̇ | ³2̇ - - - | 2̇ - - - | 2̇ 0 0 0 ‖
音!　D.C. 中国处处有　知　音!

风生水起北部湾

广西东盟博览会开幕式主题歌

陈小奇 词
陈小奇 曲

1=F 4/4
♩=62

‖: 3 5 5·3 5 - | 2 2 5 6765 5 - | 5 5 5 5 1 1 6561 5 |
暖 暖 的 风　吹过了北 部 湾，把一个春天的消 息
蓝 蓝 的 水　拥抱着北 部 湾，把一串闪闪的明 珠织成

2 5　3 2 3 5 ⁵2 - | 2 5 5 4 5 1 2 7 6 5̣ | 4 4 2 4 4 5 6765 6 |
传遍 天地之 间。梦想在手中紧　握，阳光 推开了门 窗，
北斗的项 链。潮汐在心中涌　动，渔歌 唱响了家 乡，

5 5 1 6561 4 | 2 2 1 2 4 6 6 2 | 1 0 2 1·2 1276 | ⁶5 - - 0 5 |
涨满的风 帆　为我们送来吉祥的请 柬！ 啊
壮美的涛 声　和我们相约灿烂的明 天！

1· 2 1 7 6 5 | 4·5 6561 5 - | 1· 2 1 7 6 5 | 2 5 1 2 4 3 2 - |
风 生 水 起北部 湾，丽日蓝 天 放眼 看。

2 5 3 4 3 2 1 - | 1 6 1 4 5 ⁶⁵6· 5 6 | 2̇ 2̇ 5 7·1 2 5 5 |
双翼凌 云 直上 重霄九，一个 共享的世 界就在

2 5 5 5 1 7 1 ᵛ 2 2 1 | 1 - - - | 1 - - - :‖ 1 - - 2 2 1 | 1 0 0 0 ‖
我们的面 前。哎罗里 喂！　　　　　　哎罗里 喂！

岭 南 行

《岭南文化名城行》系列电视片主题歌

1 = F 3/4
♩ = 132

陈小奇 词
陈小奇 曲

‖: 1 - 2 | 3 - 3 | 2 2 3 2 1 | 1 - - | 6̣ 6̣ 1 | 2 2 · 3 | 1 - 6̣ 5̣ |
　　一　条　江　河 把 无 数 珍　珠　　　串 接 成 美 丽 的 项

5̣ - - | 1 1 2 | 3 - 5 | 2 2 2 1 | 6̣ - - | 7̣ 6̣ 5̣ | 5 · 1 3 2 |
链,　　拥 抱 着 岭　南 锦 绣 的 大 地,　　环 绕 在 你 的 胸

2 - - | 2 - - | 3 3 · 5 | 6 - 6 | 5 5 · 6̣ | 5 - 3 | 2 2 · 1 |
前。　　　　　动 人 的 故　事 闪 光 的 足　迹,　记 载 着

2 - 3 | 2 2 1 | 6̣ - - | 5̣ 6̣ 5̣ | 3 - 5 | 2 2 2 1 | 6̣ - - |
多　少 沧 海 桑 田,　　千 秋 的 文　脉 传 承 着 薪 火,

5̣ 6̣ 1 2 3 | 2 2 1 6̣ | 1 - - | 1 - - | 5 - 5 | 6 1 · 6 | 5 - - |
书 写 出 万 里 丹 青 画　卷。　　　　　绿　了 芭　　蕉,

5 - - | 6 - 6 | 5 · 1 2 | 3 - - | 3 - - | 2 2 2 1 | 2 - 3 | 4 3 4 3 |
红　了 木　　棉,　　　　　赏 不 尽 的 美　景、熏 人 醉 的

4 - 6 | 5 5 3 | 2 · 5 3 2 | 2 - 2 | 5 - 5 | 6 1 · 6 | 5 - - |
春　风,牵 引 着 我 的 视　　线。　　　　海　阔 天　　高,

5 - - | 6 - 6 | 5 · 1 2 | 3 - - | 3 - - | 5̣ 6̣ 5̣ | 3 - 5 | 2 2 3 2 1 |
潮　起 潮　　涨,　　　　　温　暖 的 岁　月、花 开 的 季

6̣ - - | 5̣ 6̣ 5̣ | 2 2 2 1 6̣ | 1 - - | 1 - - ‖ 1. 16 :‖ 2. 5̣ 6̣ 3 |
节,　　把 幸 福 长 留 在 心　间。　　　　　　　　　　　　　把 幸 福

2 - 2 | 2 - - | 2 - - | 6̣ - - | 1 - - | 1 - - | 1 - - | 1 - - ‖
长　留 在　　　　　心　　　　间。

故 土

陈香梅 词
陈小奇 曲

1=G 4/4
♩=72

1 1 2 3 5 3 2 1 | 1 - - - | 1 1 1 2 3 i 7 3 | 5 - - - |
故土有万年沧 桑， 故土有宫殿华 堂。
故土有长城风 霜， 故土有黄河太 阳。

3 3 5 6 i 7 5 | 6· 5 3 - | 2 2 3 5 3 3 2 1 | 2 - - - :||
故土有秦淮明 月， 故土有赤壁敦 煌。
故土有万千风 韵，

2 2 3 5 3 2 3 2 1 | 1 - - - ||: i i i 2 3· 2 i | 6 i 6 5 5 - |
总在我身边高 扬。 中国中 国 我的东方，
中国中 国 我的东方，

6 i 7 5 6· 5 3 | 2 3 3 2 1 2 - | 1 1 2 3 5 6· | 5 6 i 6 5 3 - |
东方东 方 我的家 邦。 我拥有一片 骄傲的故 土，
东方东 方 我的家 邦。 我拥有一片 自豪的故 土，

0 3 5 6 6 5 6 6 i | 2 2 3 3 2 i 2· 5 :|| 2 2 3 3 3 0 2 i 6 5 |
我心中充满希 望 充满希望！ 啊 燃烧 热
我心中燃烧热 望

结束句

i - - - || 2 2 5 5 - - | 5 0 2 i 6 5 5 - | i - - - | i - - - ||
望！ 燃烧 热 望！

九寨之子

张雁林 词
陈小奇 曲

$1=\flat A$ $\frac{4}{4}$
♩=68

一株 树 是我 生长的 路， 一株 草 是我岁 月的 数。
一条 溪 是我 思乡的 路， 一条 瀑 是我想 家的 哭。

心中湖 泊我只是 沧海一 粟， 梦里故 土我只是
心中流 星我为你 坠落故 土， 梦里明 月我为你

红尘一 度。哦 九 寨，我是 九寨的儿 子；哦
相邀回 渡。哦 九 寨，我是 九寨的游 子；哦

九 寨，我是 故乡的全 部。哦 我所 有，我所有的 爱，
九 寨，我是 母亲的全 部。哦 我所 有，我所有的 歌，

都是 对你，对你的付 出，付 出。
都是 给你，给你的祝 福，祝 福。

D.C.

不老的笑容

石 子 词
陈小奇 曲

1=♭E 4/4
♩=66

‖: 0 1 1 1 2 3 2 4 3 3 | 3 2 4 3 1 2 1 1 - | 0 1 1 1 2 3 2 4 3 3 |
一路戈壁茫　茫、戈壁茫　茫，　簇簇红柳没　有、
看来又是一　片、一片红　云，　那是红柳孕　育、

3 2 4 3 1 3 2 2 - | 0 5 6 5 4 3·1 3 4 5 | 0 5 6 5 4 3·5 4 3 2 |
没有忧　伤。　百年沉醉　红颜老，
孕育希　望。　心怀不老、不老的往　事，

0 7 1 2 4 3·4 3 1 2 1 | 1. 1 - - - :‖ 2. 1 - - 0 5 | i·· 7 i ↘ 0 5 |
送别风沙一　场　　场。　　　　望。　寂寞也笑，　坚
独自把那绿　洲守

i i 7 5 7 6 7 2 i 0 5 | i·· 7 2 i 0·5 | 6 6 5 6 5 6 4 5 3 |
韧把忧愁淡　忘。苦累也笑，　执着把泪水珍　藏。

0 2 2 3 4·6 6 3 | 0 5 5 5 i i 7·2 i 7 6 | 0 4 5 6 5 6 4 3 2 2 2 |
红柳的笑　容，　留住岁月的阳　光。红柳的倩　影，永远

5 5·5 - | 4 3 1 2 3 2 1 i - ‖ 结束句 3·i 2 3 2 i i - | i - - - ‖
留在　　我的心　上。　D.S. 我的心　上！

初　　醉

郎　阳 词
陈小奇 曲

1=C 4/4
♩=66

1 6· 3 2 2· | 1 2 2 2 5 1 7 6· | 1 5· 3 2 2· | 1 2 2 2 5 5 3 3· |
月儿　睡　了，洒下一　湖秋水；脸儿　红　了，迷蒙的　夜在飞。

3 6 6 6 5 6 5 3 2· | 6 2 2 2 2 2 3 2 1 1 | 6 7 |
今夜是　我的初醉，温柔淹没了双眉。看着

1 3 2 2 1 2 3 5 3 3 2 1 | 2 2· 2 0 7 5 | 6 - - - | 6 - - 0 6 |
花儿笑、把那歌儿追，欲罢还饮　　再举杯！　　　　啊

‖: 6 6 6· 5 1 6 3 | 5 5 6 5 3 2 3 - | 6 6 1· 6 5 5 5 6 3 |
少女的　初醉，　竟是　为　了　谁？没有伤感没有怨　恨，
少女的　初醉，　竟是　为　了　谁？没有山盟没有海　誓，

1.
2 2 2 1 2 3 5· 3 :‖
浓浓深情细品味！啊

2.
2 2 2 1 2 3 5 - | 5 0 3 5 7 7 6 5 | 6 - - - ‖
只为推开这　扇、　　这扇心　　　扉！

今夜的故乡

蒋乐仪 词
陈小奇 曲

1=♭A 4/4
♩=100

‖: 6 3 3 3 1 2 | 2 - - 7 1 | 2 2 0 2 1 6 | 3 - - - |
今 夜 的 故 乡， 是 否 还 是 旧 时 模 样？
故 乡 的 亲 人， 可 在 时 刻 把 我 怀 念？
奔 驰 的 岁 月， 载 满 坎 坷 和 沧 桑。
我 要 回 到 故 乡， 寻 找 失 落 的 天 堂。

6 2 2 2 6 | 4 3 1 1 7 1 | 2 2 0 2 2 3 | 1.3. 7 - - - :‖
田 野 里， 山 坡 上， 洒 落 银 色 的 月 光。
月 光 下， 小 河 旁， 游 子
惊 回 首， 远 眺 望， 不 见 故 乡 路 茫 茫。
情 深 深， 意 切 切， 故 乡

2.4. 2 2 0 5 1 7 | 6 - - - | 0 0 0 0 | 0 0 0 6 | 6 - 6 6 5 6 |
鬓 发 如 秋 霜。 有 一 首 儿
给 我 无 穷 力 量。

6 - - 7 6 | 7 - - 5 | 3 - - 6 | 6 - 6 6 5 6 | 6 - - 5 3 |
歌 仍 在 唱， 有 一 腔 热 血 在

5 - - 3 5 3 2 | 3 - - 6 | 2 - - 1 | 2 - - 2 1 | 2 4 3 6 |
激 荡， 故 乡 是 根， 故 乡 是 摇

1 - 0 6 1 6 | 2 3 3 · 3 5 6 | 3 - - 6 3 | 2 2 · 5 1 7 | 6 - - - ‖
篮， 故 乡 是 今 夜 的 圆 月， 游 子 永 远 的 惆 怅。

大丈夫

电视连续剧《薛仁贵传奇》片头歌

李泗粦 词
陈小奇 曲

1=F 4/4
♩=98

| $\dot{1} \cdot \underline{7} \underline{6} \dot{1} -$ | $7 \underline{5 6} 6 -$ | $\underline{2 1} 2 - 1 \underline{7}$ | $\underline{6} - - -$ | $\dot{1} \cdot \underline{7} \underline{6} \dot{1} -$ |

一生长啸， 八方平， 日 月 留 痕， 万 里 江 山

$7 \underline{5 6} 6 -$ | $\underline{2 1} 2 - 5 {}^{\sharp}4$ | $3 - - -$ | $1 \underline{2 1} 2 -$ | $1 \underline{2 2} 1 \underline{6} -$

风雨路， 历 史 如 轮。 金戈铁马， 百 战 身，

$5 \underline{3 5} - 3$ | $7 - - -$ | $\underline{6 6} \underline{6 1} \dot{1} -$ | $\dot{1} \underline{6} \underline{6 2} \dot{2} -$ | $\dot{2} 0 \underline{1 2} \dot{2} 0 5$

笑 傲 征 尘， 壮 志 男 儿 英 雄 气， 叱 咤 乾

$6 - - -$ | $0 0 0 0$ | $0 0 0 0 \|:$ $\dot{3} - - \underline{\dot{3} \dot{2}}$ | $\dot{2} - - -$ |

坤！ 大 丈 夫，

$\dot{2} \dot{2} - \underline{\dot{1} \dot{2} \dot{1}}$ | $\dot{\underline{1}} \underline{6} - - -$ | $\dot{3} - - \underline{\dot{3} \dot{2}}$ | $\dot{2} - - -$ | $\dot{2} \dot{2} - \underline{\dot{1} \dot{2} \dot{1}}$

心 向 百 姓， 大 丈 夫， 肩 挑 重

$\dot{3} - - -$ | $\underline{3 3} \underline{3 6} 6 -$ | $6 \underline{3 2} 1 -$ | $2 \cdot \underline{1} \underline{2 3}$ |

任， 千 金 一 诺， 家 国 情 深， 万 古 传 奇，

$5 \underline{3 5} \underline{5 6} 0$ | $\dot{2} \dot{2} - -$ | $\dot{2} 0 0 5$ | $6 - - -$ | $6 - - - \|$

丰 碑 长 存， 丰 碑 长 存！

红绣球

电视连续剧《薛仁贵传奇》片尾歌

李泗粦 词
陈小奇 曲

$1=\flat A$ $\frac{4}{4}$
♩=102

‖: 6 - - 23 | 3 - - - | 2 2 - 16 | 6 - - - | 6̣ 6̣ - 12 | 2 - - - |

(女)红 绣 球　　抛 向 空 中， 妹 的 心 思
(男)红 绣 球　　在 哥 哥 手 中， 风 吹 雨 打

7̣ 7̣ - 53 | 3 - - - | 6̣ 6̣ - 23 | 3 - - - | 2 2 - 16 | 1 - - - |

谁 能　　懂！ 线 儿 脱 手， 俏 脸 通 红，
不 放　　松， 哥 哥 有 情， 妹 妹 有 意，

3̣ 3̣ 3̣ 3̣ 6̣ | 6̣· 7̣ 5̣ 3̣ | 0 3 5 6 6 - | 6 - - - :‖ 3 - - 56 |

心 上 的 人 儿 你 可 在 这 人 群 中？　　(合)红　绣
相 知　相 爱 在 一 起　心 相 拥。

6 - - - | 7 6 6 - 5 3 | 3 - - - | 3 3 3 3 5 | 5· 5 5 3 2 |

球，　　抛 向 空 中，　　心 上 的 人 儿 你 有 缘

0 1 2 3 3 - | 3 - - - | 3 - - 56 | 6 - - 06 | 5 3 5 - 32 |

来 相 逢。　　　　红 绣 球　　在 哥 哥 手

2 - - - | 6̣ 6̣ - 16̣ | 23 2 - 20 | 1 6̣ 1 2 2 2 1 6̣ | 6̣ - - - ‖

中，　　哥 有 情 妹 有 意 相 知 相 爱 心 相 拥。

在汉字里相遇

马 莉词
陈小奇 曲

1=G 4/4
♩=82

‖: 0 0 3 3 3 3 | 2 3 3 - 0 | 0 2 3 5 3 3 2 | 2 3 3 - - | 0 6 1 - |
　　在汉字里 相遇，　　　检阅发黄的记　忆，　　　不 是
　　在汉字里 相遇，　　　我们用酒壶冲　洗，　　　汉 字

2 1 1 6 6 - | 1. 0 6 2 2 2 1 6 2 | 2 - - - :‖ 2. 0 6 1 1 1 0 6 | 2 1 1 - - |
唐　朝　　　也没有 时代 气息。　　　时间没有　死 去。
不　老，

‖: 0 5 3 2 3 3 | 5 5 5 - - | 0 6 5 5 1 6 | 2 2 2 - - | 0 2 3 5 3 2 2 |
　　气味相投的 汉字，　　　吵吵嚷嚷的 汉字，　　　灯火已收拢了
　　坚固耐用的 汉字，　　　闪闪铜锈的 汉字，　　　我不迷恋我的

1 6 6 - - | 1. 0 6 1 6 3 2 2 | 1 2 2 - - :‖ 2. 0 6 1 6 5 3 2 | 2 6 1 1 - |
翅膀，　　　我们在星光下 思虑。　　　却 躲藏在部首 和笔画里。
时代，

第二辑

敦煌梦

敦 煌 梦

陈小奇 词
兰 斋 曲

1=G 4/4
♩=68

‖: 3 2· 3 - | 2 1· 6 - | 0 7 6 7 5 3· | 5 6· 6 - | 0 7 6 7 5 3· |
秦时　月，　汉时　关，　驼铃声摇醒　古敦　煌。　祁连　雪，
秦时　月，　汉时　关，　驼铃声摇醒　古敦　煌。　祁连　雪，

0 5 6 7 7 6· | 0 1 1 6 3 2· | 5 2· 3 - | 0 3 3 3 6 6 6 6 |
玉门　霜，　梦里的飞天　在何　方？　千年的风沙 已把
玉门　霜，　梦里的飞天　在何　方？　千年的路程

7 6 6 7 5 3· | 0 2 2 2 5 5· | 3 2· 3 2· | 0 3 3 3 6 6 6 6 |
岁　月 埋葬，　千年的琵琶　声声 悲凉；　千年的丝绸 已经
山　高 水长，　千年的爱情　地老 天荒；　千年的黄河

7 6 6 7 5 3· | 0 2 2 2 3 5· | 7 7 6 7 6 5 | 6 - - - |
飘　进月亮，　千年的飞翔 也　　　 迷　茫。
潮　落潮涨，　千年的古钟　夜夜 敲　响。

0 7 6 7 5 3· | 0 7 6 7 5 6· | 0 3 3 #4 3 2· | 1 6· #4 3· |
敦煌　梦，　梦敦　煌，　千年的相思　在　梦乡。
敦煌　梦，　梦敦　煌，　千年的相思　在　梦乡。

0 7 6 7 5 3· | 0 5 6 7 7 6· | 0 1 1 6 2 2· | 2 - 3 3· | 3 - - - :‖
敦煌　梦，　梦敦　煌，　这一曲阳关　已断　肠！
敦煌　梦，　梦敦　煌，　我魂绕阳关　轻轻　唱……

梦江南

1=C 4/4

稍慢 优美地

陈小奇 词
李海鹰 曲

‖: 6· 1 2 5 2 | 3 - - 2 | 1· 3 2 3 5 | 6 - - 7 |
草 青 青, 水 蓝 蓝,
雨 茫 茫, 桥 弯 弯,

6 6 1 2 5 | 5 3 5 3 2 1 - | 1. 7· 3 2 3 1 2 | 2 2 7 - - :‖
白云 深处 是 故 乡, 故乡 在 江 南。
白帆 片片 是 梦 乡,

2. 7· 3 2 3 5 | 5 6 6 - 3 5 ‖: 6 6 6 6 3 6 | 5· 5 5 3 3 5 |
梦 乡 在 江 南。 不知 今宵 是何 时的云 烟? 也不知

7 7 7 7 6 7 | 3· 2 3 - | 6 6 6 6 3 | 3 #4 6 4 3 2· 1 |
今夕 是何 夕的 睡 莲? 只愿 能化 作 唐宋 诗篇,

7· 3 2 3 5 | 1. 5 6 6 - 3 5 :‖ 2. 5 6 6 - - - | 6 - - - ‖
长 眠 在你 身 边。 不知 边。

灞桥柳

1=F 4/4
♩=88 离愁满怀地

陈小奇 词
颂 今 曲

灞桥柳，灞桥柳，拂不去烟尘系不住愁。我人在阳春，心在那深秋呀，你可知无奈的风霜它怎样在我脸上流？

灞桥柳，灞桥柳，遮不住泪眼牵不住手。我人在梦中，心在那别后呀，你可知古老的秦腔它并非只是一杯酒？

第二辑 敦煌梦

啊……

啊……　　　　　　　啊……

啊……　　　　我　人　在　梦

中　　心在那别　后呀，　你可知

古老的秦　腔　它 并非只是一 杯 酒？ 啊……

灞　桥　柳……

湘 灵

1=F 4/4
♩=76

陈小奇 词
兰 斋 曲

0 0 0 43 ‖: 2· 0 0· 2 4 3 | 2 2· 2 0 4 3 | 2 5 #4 5 i 7 |
(独)是什么　时候的秋风，　吹来潇湘古老的
(独)是什么　时候的兰舟，　撩动楚骚美丽的吟

6 - 6 0 i 7 | 6· 0 0· 6 i 7 | 6 6· 6 0 i 7 | 6 i 2· 2 5 6 5 |
梦？　是什么　时候的琴瑟，　还在等待涉江的芙
咏？　是什么　时候的恋歌，　还在回忆汨罗的情

4 - 0 5 4 5 3 | 2 - 2· 2 i 2 7 | 6 - 0 i 6 5 | 4 0 5 2 i 6 5 4 |
蓉？　月迷蒙，云迷蒙，　一别已千　年不见你影
衷？　月迷蒙，云迷蒙，　寻找了千　年不见你音

5 - 0 5 4 5 3 | 2 - 2· 2 i 2 7 | 6 - 0 6 5 6 | 4· 5 3 2 1 2 4 3 |
踪。　山沉重，水沉重，　黄叶飘不走相思情
容。　山沉重，水沉重，　招魂的诗篇总是化了落

2 - 2 0 0 | 5· 6 i 7 6 - | 1· 2 4 3 2 4 5 | 6 2 i· 2 7 6 |
浓。　(合)来匆匆，　去匆匆，幽兰香　草
红。　(合)来匆匆，　去匆匆，幽兰香　草

5 2 #4 5 6 - | 1· 2 4 3 2 - | 4· 5 ♭7 6 5 6 i | 2 5· 6 4· 5 3 2 |
难重逢。心相同，　意相通，洞庭斑　竹
难重逢。心相同，　意相通，洞庭斑　竹

1 2 7 6 5· 6 | 4 3 2 1 2 6 1 | 2 - - - | 0 0 0 0 | 0 0 0 43 :‖
泪汹涌，　泪汹涌。
泪汹涌，　泪汹涌。
　　　　　　　　　　　　　　　(独)(是什)

1.

|2.
```
0 0 0 2 | 5· 5 #4 5 1̇ 7 | 6 - 6 1̇ 6 5 | 4· 5 2 1̇ 6 5 4 |
```
(独、伴)问 遍 了 茫茫苍　空，　走遍了　南　北　西

```
5 - - 6· 2̇ | 2̇ - 2̇ 2̇ 6 1̇· 2̇ | 2̇ - 2̇ 0 2· 5 | 5 - 5 5 5 2 4· 5 |
```
东。　数不清　几度夕阳　红，　这江山　至今还在

```
5̇ 2̇ 4̇ 5̇4̇5̇(3) | 6̇ - - - | 6 - 1̇ 2̇ | 2̇ - - - ‖
```
呼 唤 着 遥远的 爱，　　在　烟 雨 中……

问 夕 阳

1 = F 4/4
♩ = 56

陈小奇 词
兰 斋 曲

问夕阳,这陌生的脸,能否走进熟悉的家园?

问夕阳,这沧桑的脸,可还流得出当年的采莲船?寻寻觅觅,岁岁年年,疲倦的心已听不懂那渔歌唱晚。思念是夕阳下一壶举不起的酒,一片带不走的云烟。Ha…… Ha!

大浪淘沙

陈小奇 词
张全复 曲

1 = A 4/4 2/4
♩ = 68

1 1 6̣1 2·5̣ 5̣ | 5 5̣1 2 2 1 1 - | 6̣ 6̣1 2 3 6̣ 6̣ 6̣ | 2· 6̣5 5̣ - |
一样的 月 色洒满你双 肩，　霓虹灯下看不清　你的脸，

5̣·1 1 2 6̣3 5̣ | 3·5̣ 3 5̣ 6̣ - | 0 2 2 2 2 3 3 6̣ 1 | 2 1 6̣5 5̣ - |
穿 过了岁 月织 成的网，　你是否愿意陪着我 回到从 前？

1 1 6̣1 2 2 5̣ 5̣ | 5 5̣1 2 2 1 1 - | 6̣ 1 2 3 6̣ 6̣ 6̣ | 2 2 6̣5 5̣ - |
海风它 轻轻吹 吹过了许多 年，　脚下的世界　早已改 变，

5̣·1 1 2 6̣3 5̣ 5̣ | 3·5̣ 3 5̣ 6̣ - | 0 2 2 2 2 3 3 6̣ 1 | 2 2 6̣3 5 - |
告 别了昨 天那 搁 浅的船，　你是否愿意陪着我 永远永 远？

5 - | 3·5̣ 5 1 2·5̣ 5̣ | 6·5̣ 6 1 2 3 - | 6̣ 1 6̣ 5̣·1 1 |
　　九万 里长 江穿过千重 山，　轻 舟已飞 过

6̣ 6̣ 6̣ 6̣ 3 2 1 2 - | 3·5̣ 5 5̣ 6 3̣ 5̣ | 6̣ 6̣·6̣ 1 2 3·5̣ 5 |
猿声还是那样暖，　大浪 里淘 尽 所有 的往 事，

6̣ 2 2 2 3 5·7̣ 7̣ | 0 2 2 2 2 3 2 2·3̣ | 6̣5 5̣ 5̣ - - ‖ 0 6 2 3 5 - |
可是我 会永 远 珍藏那张不老 的风 帆。　　　　　　鸣
D.S.
Fine

龙的命运

陈小奇 词
毕晓世 曲

1=G 4/4
♩=98

`0 0 0 32 ‖: 3 0 0 1 2 | 3 3 3 6 3 3 2 | 2 - 0 2 1 |`
都说　是　　有了　龙我　们才有福气，　　　　都说
(都说)　是　　有了　龙我　们才有身躯，　　　　都说

`2 0 0 7 1 | 2 2 2 3 2 1 3 | 3 - 0 1 7 | 1 0 0 3 2 |`
是　　有了　龙我们才有吉利；　都说　是　　有了
是　　有了　龙我们才有魅力；　都说　是　　有了

`1 1 1 4 1 1 7 | 7 - 0 1 7 | 1 2 3 4 6 6 | 7 7 7 1 7 6 7 |`
龙我们都很光荣，　　都说是、都说是有了　龙我们才会神气。
龙才有这份家业，　　都说是、都说是有了

1.
`7 - 0 3 2 :‖ 7 7 7 1 7 7 6 | 6 - 0 3 2 ‖: 3 0 0 1 2 |`
　　　　　　(都说)龙才有这点根基。　　都说　是　　有了
　　　　　　　　　　　　　　　　　　　(都说)是　　有了

2.

`3 3 3 3 6 3 3 2 | 2 - 0 2 1 | 2 0 0 7 1 | 2 2 2 3 2 1 3 |`
龙我们才不会绝迹，　先民们　　便纹起　龙身打起龙旗；
龙就能够天下无敌，　就有了　　许多　龙的神话龙的传奇；

`3 - 0 1 7 | 1 0 0 3 2 | 1 1 1 4 1 1 7 | 7 - 0 1 7 |`
都说是　　有了　龙就能够顶天立地。　　阿Q
都说是　　有了　龙就可以无祸无迹，　　就有

1.
`1 2 3 4 6 6 | 7 7 7 1 7 6 7 | 7 - 0 3 2 :‖`
们、阿Q们便穿起龙袍坐上龙椅。　(都说)

2.
`7 7 7 1 7 7 6 |`
龙的香火龙的庙宇。
了、就有了许多

| 6 - - - | 6 - - 0 1 ‖: 1 1 1 6 1 0 1 | 1 1 1 6 1 0 | 6 5 6 5 5 - |

　　　　　　　　　祖　先们喜欢、喜　欢谈龙的　庄　严
　　　　　　　（从）此后不再、从　此后不再　崇　拜

| 6 5 3 5 5 - | 0 3 2 1 6 5 | 3 6 6 1 7 6 | 6 5 5 5 - |

龙的神秘，　　孩子们、孩子们爱想象龙　的滑稽
龙的伟大，　　从此后、从此后、从此后不　再迷信

| 7 6 6 7 7 · 6 | 6 6 6 6 1 0 6 | 6 6 6 6 1 0 | 6 5 6 5 5 - |

龙的调皮；　有　一天历史、历　史课老师　揭　开
龙的威力；　从　此后我们、从　此后我们　懂　得

| 6 5 3 5 5 - | 0 4 3 2 3 2 | 1 0 0 6 6 | 7 6 7 7 - | 1.

龙的谜底，　　才知道、才知道（龙！）原来是条蛇
龙的命运，　　不在天、不在地，　　　　就在

| 1 7 7 6 6 · 1 :‖ 7 - 7 1 7 | 7 6 6 - - | 6 - - - ‖ 2.

土里土气！（从）我　们　　　手里！

山 歌

1 = D 4/4
♩ = 108

陈小奇 词
兰 斋 曲

‖: 0 2 2 2 1 6 | 0 2 1 6 5 6 | 0 1 1 6 1 2 3 | (2x)(2 1 2 2 0) 3 2 1 2 0 |
走过了山头　走山沟，　看够了月亮看　日头。
走过了山谷　走山丘，　石头　不烂　水长流。

0 2 2 2 1 6 | 0 2 1 6 5 6 | 0 6 1 6 2 2 | 2·1 6 5 0 0 :‖
东　边晴来　西边雨，　不知是阳春还　是秋？
山　歌如火　出胸口，　管它是欢喜还　是愁！

(6 5 3 2 0 1 | 2 0 0 0 0) | 2 1 ♯6 - | 2 1 2 3 2· | 2 1 2 3 1 6 |
　　　　　　　　　　　　　唱山歌，　歌悠　悠，　悠悠的岁月

5 6 6 6 0 0 | 5 6 6 - | 6 1 2 2 - | 4 3 2 1 6 1 | 2 - - - |
不回头，　　不回头，　顶风走。　走得大河　水倒流！

0 5 5 5 5 4 2 | 0 5 4 2 1 2 | 0 4 4 2 4 5 6 | (5 4 5 5 0) 6 5 4 5 0 |
走过了山头　走山沟，　看够了月亮看　日头。
走过了山谷　走山丘，　石头　不落　水长流。

0 5 5 5 4 2 | 0 5 4 2 1 2 | 0 2 4 2 5 5 | 5 4 2 1 1 0 :‖
东　边晴来　西边雨，　不知是阳春还　是秋？
山　歌如火　出胸口，　管它是欢喜还　是愁！

‖ 2 1 ♯6 - | 2 1 2 3 2 0 | 2 1 2 3 1 6 |
　唱山歌，　歌悠　悠，　悠悠的岁月

5 6 6 6 0 0 | 5 6 6 - | 6 1 2 2 - | 4 3 2 1 6 1 | 2 - - - |
不回头。　不回头，顶风走，　走得大河　水倒流！

‖: 5 - 1̇ - | 5· 45 - | 5 - 6· 4 | 5· 42 - |
　　Ha　　　　　　　　　　　　Ha

‖: 5 4 ⁴₂ - | 5 45 65 50 | 5 456 42 | 1 2 2 2 0 |
唱 山 歌，　歌 悠 悠，　　悠 悠 的 岁 月　不 回 头。

5 - 1̇ - | 5· 45 - | 4 - 5 - | 6 - - - :‖
　Ha　　　　　　　　　　Ha

1 2 2 - | 2 45 5 - | 4 3 2 1 6̇ 1 | 2 - - - :‖
不 回 头，　顶 风 走，　走 得 大 河 水 倒 流！

5 4 ⁴₂ - | 5 45 65 50 | 5 456 42 | 1 2 2 2 0 |
唱 山 歌，　歌 悠 悠，　　悠 悠 的 岁 月　不 回 头。

1 2 2 - | 2 45 5 - | 4 3 2 1 6̇ 1 | 2 - 4 5 |
不 回 头，　顶 风 走，　走 得 大 河 水 倒 流！

6 - - - | 6 - - - | 4 2 1 2 2 0 0 | 0 0 0 0 ‖
　　　　　　　　　　水　　倒 流！

黎母山恋歌

陈小奇 词
兰 斋 曲

1=F 4/4
♩=136

(女伴)唎唎唎唎唎唎唎唎 咧咧咧咧 (男伴)Ho 咳咳 啰!

(女伴)唎唎唎唎唎唎唎唎 咧咧咧咧 (男伴)Ho 咳咳 啰!

(合)Ho 咳咳!

(独)抬头不见雨打湿的脸,兽皮裙上
回头不见风吹落的箭,黑森林中

可有当年的彪悍?噢 黎母山!噢 黎母山!(伴)喂喂啰喂 啰喂
可有当年的缠绵?噢 黎母山!

哒哒哒啰喂! 噢 黎母山!(伴)喂喂啰喂 啰喂 哒哒哒啰喂!

(独)啰喂! (咳咳 咳) Ho……

第二辑 敦煌梦

乐谱：

5 i· i — | i — — 0 5 ‖: 5 2·3 2 i 5 | i 2 3 2 5 |
啰喂！（咳咳0咳）你瘦骨嶙峋的五根手指，该
　　　　　　　　（我）再不能掩饰苦恋的情感，你

3·3 2 3 2 i 6 | 5 2 i·i 5 6 ∨5 | 5 2·3 2 i 5 | i 2 3 2 5 |
怎样抚平野火中烫皱的思念？你呜咽哭泣的万条泉水，该
身上的花纹是否已凋残？我不再能忍受长久的等待，这

3·3 2 3 2 i 6 | 5 2 i·i 6 5 :‖ 0 0 0 0 | 0 0 0 0 |
怎样流尽石缝中寂寞的忧伤？
古老的筒裙要再度鲜艳！

(6 — — 5 6 5 | 4 i — 6 i | 4 i 4 6 | 5 — — — | 5 — — —
（伴）啊！

3 — — 2 3 | 2 5 — — | i 5 i 2 3 | 2 — — — | 6 — — 5 6 5 | 4 i — 6 i |
啊！　　　　　　　　　　　　　　　　　　　　啊！

4 i 4 5 | 6 5 6 — 5 | 3 — 2·3 | 2 5 5 5 i 2 | 5 5 2 5·
啊！　　　　　　　　Ha! Ha! Ha!

i — — —) ‖: 5 — 5 2 3 | 2 i — 5 | i 5 5 i | 2 3 2 — —
Ha! （独）+（伴）黎母　山啰喂烧不死的山！

3 — 3 2 3 | 2 5 i 6 6 | 2 2 2 i 6 | 5 6 — — | 5 — 5 2 3 |
太阳般的哥哥快回到我身边！黎母

2 i — 5 | i 5 5 5 6 | 3 2 — — | 3 — 3 2 3 | 2 5 i 6 6 6 |
山啰喂淹不灭的山！月亮般的妹妹为你

2 2 2 i 6 | 6 5 — — :‖ X X X X 0 | X X X X 0 | 5 — 5 —
把歌唱到永远！（咳咳咳咳！咳咳咳咳！）嘿啰

i — 2 — | 2 — 0 0 | 5 5 5 — | 5 — — — | 5 — — — | 5 0 0 0 0 ‖
嘿啰　　　　　嘿啰！

七月火把节

陈 小 奇 词
吉克曲布 曲

1=G 4/4
♩=108

‖: 6 3 5 6 1 2 3 2 | 2 3 5 2 2 3 3 | 6 3 5 6 1 2 3 2 | 2 3 5 1 1 2 2 |
又是一个把你双眼 点燃的七月， 又是一个把你心灵 点燃的七月。
又是一个把你青春 点燃的七月， 又是一个把你梦想 点燃的七月。

5 5 3 5 1 2 5 3 | 5 2 2 1 2 3 3 | 5 5 3 5 1 2 5 3 | 3 3 5 6 6 0 |
骑上你的骏马穿上 美丽的衣裳， 小伙姑娘一起走进 爱的火把节。
跳起你的舞蹈奏起 古老的音乐， 彝家和你一起走进 爱的火把节。

‖: 6 - - 3 ‖ 6 - - 3 | 5 6 6 6 6 5 6 6 6 6 | 5 - - 2 |
咿 哟 咿 哟， 阿勒勒勒勒阿勒勒勒勒！ 咿 哟

5 - - 2 | 3 5 5 5 5 3 5 5 5 5 | 6 - - 3 | 6 - - 3 |
咿 哟， 阿勒勒勒勒阿勒勒勒勒！ 咿 哟 咿 哟，

5 6 6 6 6 3 6 6 6 6 | 5 - - 2 | 5 - - 2 | 3 5 5 5 5 1 5 5 5 5 |
阿勒勒勒勒阿勒勒勒勒！ 咿 哟 咿 哟， 阿勒勒勒勒阿勒勒勒勒！

6 6 5 6 3 3 5 6 | 3 5 1 6 6 0 | 6 6 5 6 3 3 5 6 | 2 3 6 5 3 0 |
远方来的朋友请你 过来歇一歇， 一起尝尝彝家的酒 彝家的岁月。

5 5 3 5 3 3 2 1 | 6 6 1 2 2 0 | 5 5 3· 5 1 2 5 3 | 3 3 5 6 6 0 :‖
献给你的吉祥幸福 千万别推卸， 你栽下的友谊花朵 永远不凋谢！

D.S.
Fine

走出大凉山

陈小奇 词
吉克曲布 曲

1=G 转 D 2/4
♩=102

‖: 6 6 6 1 | 1 6 1 1 | 6 6 3 0 0 | 6 6 6 1 | 1 6 3 2 | 2 2 0 |
千万支的 火把照着 你的脸， 让我看清 楚你的容 颜。
千万年的 美丽还是 没改 变， 远走的心 依然在留 连。

0 0 | 3 5 2 3 | 5 5 2 1 | 2 6 6 | 0 0 0 0 0 0 :‖ 6 6 6 1 |
噢我最亲 我最爱的 大凉 山！ 呷嫫阿牛
噢我最亲 我最爱的 大凉 山！ 拥抱着你

1 6 1 1 | 6 6 3 0 0 | 6 6 6 1 | 1 6 3 2 | 2 2 0 0 |
请你闭上 你的眼， 别说走后 你会很想 念。
对你喊一 声再见， 你的爱情 是我的永 远。

转 1=D

3 5 2 3 | 5 5 2 1 | 2 6 6 | 0 0 0 0 0 0 :‖ 3 3 3 5 |
噢我最亲 我最爱的 大凉 山！ 走的时候
噢我最亲 我最爱的 大凉 山！

5 3 7 6 | 6 3 0 | 0 0 | 3 3 3 5 | 5 3 2 7 | 7 7 0 | 0 0 |
有一些抱 歉， 走的日子 有一些挂 牵。

7 2 6 7 | 2 5 7 2 | 6 6 0 | 0 0 | 7 2 6 7 | 2 5 7 2 | 6 6 2 |
走的心情 难免有一 些忧 伤， 走的路上 我会装得 不孤 单。

0 0 | 3 3 3 5 | 5 3 7 6 | 6 3 0 | 0 0 | 3 3 3 5 | 5 3 2 7 |
总有一天 我会回到 家， 回到我心 爱的大凉

7 7 0 | 0 0 | 7 2 6 6 | 6 7 2 5 | 5 6 7 2 | 6 6 6 | 0 0 |
山。 也许那时 的我还是 一无所有 的模样，

7 2 6 6 | 6 7 2 5 | 5 6 7 2 | 6 6 2 | 2 3 5 | 5 0 ‖
可我会告 诉你支格 阿尔就在 你面 前！(木 耶 呼) D.C.

天苍苍地茫茫

1=♭E 4/4
♩=68

陈小奇 词
梁 军 曲

0 0 3·5 5 | 5 6 7 6 - 3 5 3 | 2 - 1·6 6 | 6 - - - | 0 0 3 5
　　天　苍　苍 地 茫 茫，　　　　　　　　　　　　　风 吹

5 5 6 7 7 6 6·5 | 5 3 2 2 - 1 2· | 2 - - - | 0 0 3 5 5
草　低　　见 牛 羊。 哦　　　　　　　　　　　　低 头 寻、

5 6 1 6 5· 2 1 | 3 5· 5 - 6·1 | 1 1 1 - 6 1 | 5· 5 3 6 -
抬 头 望，哦　　旧 城 墙 下　　可 是 我 故 乡？

5 3 2 2 1 2 3 6 ‖: 5 6 6 6 - 3 5 3 | 2· 1 6 6 - | 5 6 6 6 6 - 3 5 3
哦　　哦　　　　天 苍 苍，　地 茫 茫，　　风 吹 草 低　见 牛
　　　　　　　　风 萧 萧，　水 寒 寒，　　壮 士 一 去　不 复

　　　　　　　　　　　　　　　　　　　　　　　　　　　　　1.
2· 1 2 2 - | 3 5 5 5 - 6 1 6 | 5· 2 1 3 5· | 6 1 1 1 6 1 6 5 5 2 1
羊。　　　低 头 寻、 抬 头 望，噢　　旧 城 墙 下　可 是 我 故
还。　　　雁 飞 来、 雁 飞 去，噢

2.
1 3 3 - - :‖ 6 1 1 1 6 1 6 5 5 5 3 | 6 - - 0 1 2
乡？　　　　是 谁 还 在　凭 吊 这 古 战 场？　就 让

‖: 3 3 6 6 6 0 1 2 | 3 3 3 6 6 6 0 6 1 | 2 2 2 1 2 2 0 3 5 |
我 喊 一 声，　喊 破 寂 寞 的 秋 霜，　我 不 忍 再 见 哭 泣 的
我 喊 一 声，　喊 破 千 古 的 荒 凉，　我 不 忍 再 见 昨 天 那

1. 2.
1 6 6 1 5 3 3 0 1 2 :‖ 1· 6 6 5 3 0 2 1 | 6 - - -
孩 子 和 爹 娘。　　　就 让　流 血 的 斜　阳！

马背天涯

1=C 2/4

♩=116 粗犷苍劲地

陈小奇 词
颂 今 曲

```
‖: 2  2· 2 | 2·  5 | 2 6  5 | 5 ⁴5 2 | i  i 6 | i 2 | 2· 5 |
   粗 犷 的 嗓 门  彪 悍 的   马，   奔 走  在 阴    山
   莽 莽 的 草 原  奔 放 的   你，   走 不  尽 冬    和

5 - | 5  0 5 | 2· 2 | 2·  5 | 2 6  5 | 5 4 6 | 6· i | 2 5 |
下     呀，  漂 泊  的 帐   篷 女  人 的     心，  是 你
夏     呀，  痛 苦  的 怒   吼 痛  快 的     笑，  都 在 这

0 2 6 5 | 5 - | 5  0 5 | 5 5 | 0 i 5 | 6· 6 | 7 6 |
回 首 的   家     呀！  琴 弦   上 拉  着 一  个 故 事，
苍 天 下           呀！  风 暴   中 不  曾 皱  过 眉 头，

0  0 | i i | 0 i 6 | i 2· 2 | 3 2 | 0  0 | 5 5 | 0 2 | i |
     马 鞭  里 卷  走 千 个   天 涯，        睡 梦  里
     酒 壶  里 总  是 了 无   牵 挂，        马 背  上 的

2 6 5 | 5 4 6 | 5 | 2 2 | 2 4 2 6 | 5 - | 5 0 :‖
你 也 还   在 放  牧 着  大 风 沙    呀！
男 子 汉   哪 管  它 地  陷 天 塌    呀！
```

空 谷

陈小奇 词
颂 今 曲

1=♭B 3/4
♩=120

秋风不知道已经多少次，穿过你的黑发，秋雨不知道已经多少次打湿你的脸颊。默默无语等待那一抹茫茫的流霞，等待那不会有结局的风吹雨打。Ha! 你是千年说不出的话，在这空谷、

秋霜不知道已经多少次，覆盖你的潇洒，秋月不知道已经多少次冷却你的牵挂。默默伫立抚摸那一朵血色的野花，抚摸那不曾开放的豆蔻年华。Ha! 你是千年说不尽的话，在这空谷、

```
1 5 65 | 4 0 0 | 3 - 2 | 5 - - | 6 4 0 5 | 3 1 32 |
```
在这空谷,　　等待那　寂静　的回
在这空谷,　　抚摸那　风干　的回

```
2 - - | 2 0 0 :‖ 2̇ 6 76 | 5 0 0 | 1 5 65 | 4 0 0 |
```
答。　　　　　　在这空谷、　在这空谷,
答。

```
3 - 2 | 5 - - | 6 4 0 | 3 0 0 | 1 - 3 | 2 - - |(3 6 7 | 6̂ - -)‖
```
 ppp

抚摸那　风干　的　　回答……

牧野情歌

陈小奇 词
李海鹰 曲

1=C 2/4
♩=90

6 5 6 1 | 3· 6 5 | 3 2 1· 6 | 1 — | 6 5 6 1 | 3· 6 5 6 1 |
走不完的 大草原，开不完的 花， 心 上的 少年郎

3 2 1 2 | 1· 1 | 2 2 2 3 | 2· 1 6 | 2 2 2 3 | 2· 1 2 |
骑着白 马。那 穿透岁月 的目光，骄傲地飞 翔。这

3 3 2 3 1 2 | 3 3 2 3 1 2 | 5 5 5 6 ‖: 1· 7 | 6 — |
家乡的水，这 家乡的云，可曾 让你牵 挂？夕 阳

6 5 6 5 6 | 3 — 3 | 3· 5 | 2 2 2 2 | 1 2 | 3 — 3 | 1· 7 |
别落 下， 陪 伴他万 里走 天 涯。 风

6 — 6 | 5 6 5 6 | 3 — 3 | 3· 5 | 2 2 1 2 | 5 5 | 6 — | 6 — :‖
沙 别说 话， 听 我把 歌儿 唱给 他。

船 夫

1=G 4/4　　　　　　　　　　　　　　　　　陈小奇 词
Disco　　　　　　　　　　　　　　　　　　梁　军 曲

‖: 5 3 2 0 0 | 5 3 2 0 0 3 | 5·5 6 2 2 - | 2 5 1 6 0 0 |
　风 悠悠，　雨 悠悠，　摇 晃 的 岁月　水　上 流！
　爱 悠悠，　恨 悠悠，　全 交 给 那　顺 流 逆流！

2 7 6 0 0 | 2 7 6 0 0 1 | 1· 1 6 1 | 5 6 5 6 6 5 3 :‖
黄河弯，　九 十九，　紧 握 在 你 刻 满 皱纹 的 手。
船已破，　船 已旧，　只 有 不 老 的

5 6 5 6 6 2 | 2 - - - | 5 - 0 5 5 5 | 5 6 4 2 2 - | 5 - 0 5 5 5 |
阳 光 在 肩头。　Ho　你 也 有 许 多梦，Ho　你 也 有

1 3 2 2 - | 5 - 0 5 5 5 | 5 4 2 4 4 | 3 2 1 1 5 1 |
许 多愁。　Ho　你 也 有 许 多 无 人 知 道 的 寂寞

3 2 2 2 - | 5 - 0 5 5 5 | 5 4 2 2 - | 5 - 0 5 5 5 | 1 3 2 2 - |
与 烦忧。　Ho　只要有 烈 性酒，Ho　只 要 有 旱 烟斗。

5 - 0 5 5 5 | 5 4 2 4 4 | 3 2 1 1 5 1 | 3 2 2 2 - |
Ho　这不沉 的 船歌　就 燃 烧 在 你 粗 犷 的 胸口。

2 - - - | 2 0 0 5 1 2 | 3 2 1 2 0 5 1 2 | 3 2 1 2 0 5 1 2 |
　　　　　就算是 重重险滩，就算是 巨浪怒吼，你的心

4 3 2 2 3 2 | 2 1 2 0 5 1 2 | 3 2 1 2 0 5 1 2 |
永远 都 不 会 停留。 你不会 逆来顺受，你不会

3 2 1 2 0 5 1 2 | 4 3 2 2 3 3 1 | 2 - - - ‖
恐惧颤抖，那船桅 就 是 你 不 屈 的 头！

· 69 ·

如梦令

1=C 4/4
♩=74

陈小奇 词
何沐阳 曲

`0 0· 1 1 6 ‖: 2 3 2 3 2 1 6 1 | 1 - - 1 2 | 7· 6 7 6· 5 |`
曾经用 水墨丹青卷起了你， 只为 凝 视你的 美
(曾经用) 白墙黛瓦藏起了你， 只为 独 享你的 春

`3 - - 3 5 | 6· 5 6 1 6 | 2 3 2 5 5 0 3 5 | 2 1 2 2 1 2 7 7 5 |`
丽。 取月色 几缕，染得 荷韵如许， 谁能 够留住 你的山青水
意。 有诗香 盈手，醉里

【1.】

【2.】

`7 6 - - 0 | 0 0 0 1 1 6 :‖ 6 5 5 3 3 0 3 5 | 2 1 2 2 1 2 7 7 5 |`
绿？ 曾经用 浅斟低唱， 有谁 能看透 你的一帘烟

`7 6 - - 0 | 0 0 0 3 2 | 3· 2 6 3 5 | 6· 7 3 0 3 5 |`
雨？ 千年 的 相约，默契 的 相遇， 不变

`6 1 7 6 5· 2 2 4 | 3 - 0 3 2 | 3· 2 6 3 5 | 6· 7 3 0 3 5 |`
的你依然温婉 如玉。 你在我 心中，我在你 怀里， 这一

`6 1 7 6 5 2 2 2 | 2 3 5 2 2 3 | 6 - - 0 ‖`
刻的江南，已是我 永远的 追忆。

吉 祥 谣

陈小奇 词
李小兵 曲

1=♭A 4/4 2/4
♩=81

(藏语大意：唱起欢乐的歌，把吉祥的美酒献给大地、献给父母、献给朋友。)

雪莲 美如玉， 雪水 甜如蜜， 洁白的哈达献给 你。
欢乐你请收下， 幸福 伴着 你，
心中的歌儿唱给 你，一片真情 意。

索 呀依啰， 扎 西索， 索 呀依啰， 扎西德勒 索！
盆森错巴 索！ 呀啦 扎 西索！
盆森错巴 索！ 索 呀啦 扎西索！

飞雪迎春

1 = D 4/4
♩ = 82

陈小奇 词
捞　仔 曲

‖: 1 1 1 1 2 3 | 1 − − 0 | 3 3 3 3 4 5 | 6 − − 0 |
飘 飘 飞 雪 迎 春 到，　　银 装 素 裹 花 正 俏。
飘 飘 飞 雪 迎 春 到，　　天 地 人 和 乐 逍 遥。

2̇ 1̇ 7 6 7 1̇ 2̇ 7 | 5 3 1 − | 1 2 3 6 5·3 | 2 − − 0 :‖
踏 雪 寻 梅　　的 人 儿 啊，　赶 春 须 趁 早。

2̇ 1̇ 7 6 7 1̇ 2̇ 7 | 5 3 1̇ − | 1 2 3 5 3·2 | 1 − − 0 |
踏 歌 起 舞　　的 祖 国 啊，　处 处 春 意 闹。

0 0 0 6 7 | 1̇ 7 7 1̇ 1̇ 3 #4 | 5 − − 0 | 6 5 5 6 5 1̇ 3̇ |
啊　岁 岁 年　年 的 祈 祷，　　只 为 这 一 刻 的 拥

2 − − 0 6 | 4̇ 3 3 4 4̇ 6 7 | 7 − 7 7 1̇ 2̇ | 2̇ 1̇ 7 6 5 1̇ 3̇ |
抱。　当 雪 花 飘 飘 如 约 相　邀，　就 让 这 片 春 色 在 我 所 有 梦

6 − 7· 1̇ | 1̇ − − 0 ‖ 1 1 1 1 2 3 | 1 − − 0 |
里 萦　　绕！　　　飘 飘 飞 雪 迎 春 到，

3 3 3 3 4 5 | 6 − − − | 1̇ − − − | 1̇ − − − | 1̇ − − 0 ‖
飘 飘 飞 雪 为 我 把　　　春　　　　　　　　报！

春暖花开

陈小奇 词
姚晓强 曲

1=♭B 4/4
♩=90

$\widehat{6\ 3}$ - - | 3 3 5 1 | 2 - - 3 | 2 3 2 1 6 | $\widehat{6}$ - - - ‖:(3 6 7i 7i 6 3·
哎咳！ 春暖花 开、 春暖花 开。

3 6 7i 7i 6 - | 6 2 3 4 3 4 2 6· | 5 3 5 7i 7i 6 - | 5 6 5 6 3 5 6 6)

6 6 1 6 6 3 | 6 3 3 1 2 - | 7 7 7 6 6 7 | 6 6 5 6 3 - |
开春的日子 你走 过 来，带着一份温 暖 一份期 待。
花开的季节 你走 过 来，带着一份美 丽 一份情 怀。

3 6 6 5 6 2 3 | 3 5 2 1 6 | 1 - 2 3 | 7 - - - | 6 6 5 6 0 :‖
千江春 水 牵着我的手，你说你 要陪我 去看 海！
无边春 色 唱着一首歌，你说你 要给我 一生的爱！

3 6 5 6 | 6 5 6 5 3 | 2 2 3 1 6 | 2· 3 5 2 | ⌜35⌝ 3 - - - |
春暖花 开，千 金 难 买，这一种幸福 好 自 在。

3 3 6 6 5 6 | 3 2 6 1 2 2 | 1· 6 2 5 | 3 - - - | 2 0 5 3 1 7 |
两个人的梦 都 放在 行囊里，我 们相 约 去 找未

6 - - - ‖ 结束句 6 - - 2 3 | 3 - - 5 2 | 3 - - - | 3· 3 3 6 | 2 - - 3 6 |
来。 D.S. 来。春暖花 开， 千 金难 买，春

1 - - 2 3 | 7 - - - | 5· 3 5 6 | 6 - - - | 6 - - - | 6 0 0 0 ‖
暖 花 开， 春暖花 开。

爱

音乐剧《一爱千年》白素贞唱段

陈小奇 词
李小兵 曲

$1=\flat E$ $\frac{4}{4}$

```
3 2· 3 2 2 1 | 1 - - - | 3 2· 3 2 2 1 | 1 - - - | 5 3· 7 6 6 5 |
凄风  愁云独伤 悲，   修行  尽毁梦易 碎。    做个  平凡的人

5 6 1 3 - | 5 2· 3 2 2 1 | 1 - - - | 5· 5 1 2 | 5 - - - | 6 - 1 1 |
本无所谓，  可心 被锁在塔 内。    窗外似   见   蝴 蝶双

2 - - - | 4· 6 5 - | 3 5 1 - | 4 3 2· 1 | 2 - - - | 5· 5 1 2 |
飞，   过去的 记  忆 渐渐  变 成灰。   怎 样的选

5 - - - | 6 - 1 1 | 2 - - - ‖: 4· 6 5 - | 3 5 1 - | 4· 3 4 4 1 |
择    如 此 疲 累？    求 一份 爱 情 究 竟有 什 么
```

转 $1=\flat B$

```
2 - - - | 2 - - - | 0 1 2 3· 5 | 1 - - - | 0 1 2 3· 5 |
罪！         爱上一  个人，     就应该  无
```

转 $1=\flat D$

```
5 - - 0 3 | 4 3 2 6 6· 3 | 4 3 2 6 6 1 2 | 2 - - - | 3 - - - |
悔，   却 为何要伤心、伤 心地把泪垂、把泪 垂？
```

转 $1=\flat B$ 转 $1=\flat D$

```
0 1 2 3· 5 | 1 - - - | 0 1 2 3· 5 | 5 - - 0 3 | 4 3 2 6 6 - |
爱上一  个人，    就不论  错  对，    却 为何不清楚
```

转 $1=\flat E$ (5 - 1 2 | 5 - - -) 结束句

```
4 3 2 6 6 0 1 | 6 - - - | 6 - - - | 6 - 1 1 | 2 - - - :‖ 1 - - - | 1 - - - ‖
爱的是 谁、是 谁？
```

祝　　福

音乐剧《一爱千年》小青唱段

陈小奇 词
李小兵 曲

$1=F$ $\frac{4}{4}$
$\quad = 96$

```
‖: 1 6̣ 1 2 1 | 2 - - - | 1 6̣ 5̣· 7̣ | 6̣ - - - | 2 3 5· 3 |
   曾 经 相 依 为 命， 历 尽 千    难，      而 今 看 着
   喝 下 几 杯 薄 酒， 情 思 难    遣，

2 - 1 - | 2 3 2· 1 | 6̣ - - - :‖ 2 3 5· 3 | 2 - 1 - |
姐 姐   喜 结 良 缘。       邀 了 窗 外 明 月，

2 3 2 0 1 | 1 - - - | 0 0 0 0 | 0 0 0 1 5 | 5 - 5· 1 |
照 我 孤   单。                          好 姐 姐， 祝 福

3 - - 5 6 | ♭7 - 6 5 | 5 - - 1 5 | 5· 6̣ ♭7 6 5 | 4 - - 3 |
你， 从 此    后， 心 放 宽。  好 姐 姐 你 安 睡 吧， 从

2 - - 2 1 | 2 - - 3 | 5 - - - | 5 - - - ‖: 1̇ 7 6 5 6 - | 5 - - - |
此   恩 爱 到   永 远。                深 深 相 爱 的   人，
                                    深 深 相 爱 的   人，

1̇ 7 6 7 6 5 2 | 3 - - - | 2 3 5· 3 | 2 - 1· 1 | 2 3 5· 3 |
我 会 站 在 你 们 身 边， 无 论 多 少 风 险， 我 都 为 你 分
我 会 伴 在 你 们 身 边，

2 - - - :‖ 2 3 5· 3 | 2 - 1 - | 2 3 2 0 1 - - - ‖
担！       愿 天 下 有 情 人，  平 平 安   安。
           愿 这 一 对 新 人，  平 平 安   安。
                                                Fine
```

爱已不在

音乐剧《一爱千年》许仙唱段

陈小奇 词
李小兵 曲

$1=\flat E$ $\frac{4}{4}$
♩=84

0 3 | 5 - - 0 5 | 2̇ 3 2 1 1 0 | 7̣ 2 0 3 5 | 2 - 0 3 |
那 天 的 一 壶 黄 酒， 破 了 迷 幻。 几

5 - - 0 5 | 6 3 2 #1 1 6̣ | 2 - - - | 2̇ 3 6 5 5 - | 5 - - - |
日 里 心 如 止 水， 不 知 今 夕 何 年？

§ D.S. 后转 1=E

‖: 1̇ - - 5 2̇ | 1̇ - - 3 5 | 6 · 6 1 3 | 5 - - - | 1̇ - - 5 2̇ |
 爱 已 不 在， 只 有 落 叶 在 阶 前。 梦 已 枯

1̇ - - 3 5 | 6 - 1̇ 6 | 5 - - 3̇ | 2̇ - - 0 1̇ | 1̇ - - - | 1̇ - - ‖
萎， 漫 天 红 尘 已 经 化 了 虚 烟！
 D.S.
 Fine

6 · 6 1 3 | 5 - - - | 1̇ - - 5 2̇ | 1̇ - - 3 5 | 6 - 1̇ 6 | 5 - - 3 |

转 1=#F（回忆）

2 - - 1̇ | 1̇ - - - | 1̇ - - - | 6̣ · 5̣ - | 3 2 6 - | 1 2 3 1 2 · 3 |
 一 遍 遍， 一 遍 遍， 木 鱼 声 里 往 事

1 2 1 6̣ - | 6̣ · 5̣ 6 - | 3 · 2 6 - | 1 2 3 5 2 · 3 | 1 2 1 6̣ - |
谁 能 听 见？ 一 天 天， 一 天 天， 晨 钟 暮 鼓 敲 碎 青 灯 黄 卷。

1 2 3 5 2 · 3 | 1 2 3 6̣ - | 0 0 0 0 | 0 0 0 0 :‖
晨 钟 暮 鼓 敲 碎 青 灯 黄 卷。

爱在人间

音乐剧《一爱千年》法海唱段

陈小奇 词
李小兵 曲

1 = D 4/4
♩ = 80

2 1̂2̂2 - | 5 1̂2̂2 - | 2 1̂6̂6̂ - | 1 6̂5̂5̂ - | 2 1̂6̂6̂ - |
这一刻　心放松，　解心结　更从容。　放下了

转 1 = F

1̂2̂ 5 6̂6̂ - | 6 5 3 2 - | 2 1̂2̂ 5 5 - | 5 - - 0 3 | 4· 3 2· 6̂ |
一身执着，　成了一个　寻常老翁。　　　　任岁月给我

4̂ 3̂ 2̂ 6̂ 6̂· 3̂ 3̂ | 4· 3 2· 6̂ | 3 - - 0 3 | 4· 3 2· 6̂ |
多少报　应，哪怕白　骨埋　荒冢。　　我一衣一钵

转 1 = G

4̂ 3̂ 2̂ 6̂ 6̂· 3̂ | 4· 3 2· 6̂ | 6 - - - | 5 - 1̇ 2̇ | 5 - - - |
走　四　海，天地　间去　飘　蓬！

6 - 1̇ 1̇ | 2̇ - - - | 3̇ - 5̇ 6̇ | 4̇ - - - | 2̇ - 2̇ 6̇ | 5̇ - - - |

反复后转 1 = ♭A

7 1̇ 2̇ - ‖: 2 1̂2̂2 - | 5· 1̂ 2 - | 2 - 1 6̂ | 1 6̂5̂ - |
　　　　　愿世上　有情人，　不再有悲和痛。

　　　　　　　　　　　　　　　　　　　　　　　1.
2 1̂6̂6̂ - | 1̂2̂ 5 6̂6̂ - | 6 5 3 2 - | 2 1̂2̂ 5 5 - | #5 - - - :‖
愿人间　乐融融，　生生世世　把爱相拥！　啊

2.
6 5 3 2 - | 2 0 2̂1̂2̂ | #4 - - - | 5 - - - | 5 0 0 0 ‖
生生世世　　把爱相　拥！　　　　　　　　Fine

神气的猪

选自组曲《中国十二生肖》之猪

陈小奇 词
李小兵 曲

1=A 4/4
♩=92

‖: 6̣ 1 3 3 5 | 3· 1 6 3 | 6̣ 1 1 6 1 6· #5 3 | 6̣ 1 3 3 5 | 3· 1 6 3 |
风吹不到雨淋不到，轻轻松松装糊涂。世上还有谁会比我

#5· 1 6 - | 3 6 6 3 6 1· | 3· 5 3 2 2 | 6̣ 1 3 5 3· 2 2 |
更 幸福！ 晚上数着星星，清 晨看日出，吃喝拉撒冷和暖，

6̣ 1 6 #5 6 1 6 - | 1 6 1 6 1 6 1 6 3· 5 | 1 6 1 6 1 6 1 6 3 - |
自有人照顾！ 嘟噜嘟噜嘟噜嘟噜嘟， 嘟噜嘟噜嘟噜嘟噜嘟。

6 1 6 1 6 1 6 1 2· 3 5 | 2 1 2 1 2 1 2 1 6 0 0 | 6 - - - |
嘟噜嘟噜嘟噜嘟噜嘟， 嘟噜嘟噜嘟噜嘟噜嘟。 哎！

6 - - 3 5 | 6̣· 5 3 - | 5 6 6 5 3 - | 1 3 2 1 6̣ 5̣ | 6̣ - - 3 5 |
我是 二 师兄！ 神气的猪， 天蓬元帅谁不服！ 我是

6̣· 5 3 - | 5 6 6 5 3 - | 1 3 2 1 6̣ 5̣ | 6̣ - - 1 3 | 2 - - 6̣ 3 |
二 师兄， 骄 傲的猪， 谁能赌我赢和输！ 牵着马， 陪师

2 - - - | 3 6 1 2 1 5̣ | 6̣ - - - :‖ (1 3 2 1 6̣ 5̣ | 6̣ - - -) ‖
傅， 逛逛千里西游路！

转1=#F
1 1 1 7 6 5 3 | 1 7 6 5 3 - | 6 6 6 5 1 5 | 3 - - - ‖
默默看尽人间事，人间多少事， 不用睁眼也清楚。

转1=A
3 3 3 2 1 7 3̣ | 3 2 1 7 3̣ - | 6̣ 5̣ 6̣ 7̣ 1 3 | 2 - - 2 3 | 5 - - - | 6̣· 5 3 - |
其实也有许多苦，也有许多苦， 心宽体胖不在乎、 不在乎！ 我 就是

$\underset{\cdot}{5}6\ 6\ 5\ 3\ -\ |\ 1\ 3\ 2\ 1\ \underset{\cdot}{6}\ \underset{\cdot}{5}\ |\ 6\ -\ -\ -\ |\ \overset{5}{6}\cdot\ \underset{\cdot}{5}\ 3\ -\ |\ \overset{5}{6}\ 6\ 5\ 3\ -\ |$
快 乐 的 猪， 每天唱歌不 孤 独！ 我 就是 甜 蜜 的 猪，

$1\ 3\ 2\ 1\ \underset{\cdot}{6}\ \underset{\cdot}{5}\ |\ 3\ -\ -\ -\ |\ \overset{5}{6}\cdot\ \underset{\cdot}{5}\ 3\ -\ |\ \overset{5}{6}\ 6\ 5\ 3\ -\ |\ 1\ 3\ 2\ 1\ \underset{\cdot}{6}\ \underset{\cdot}{5}\ |$
缘分一到挡 不 住！ 我 就是 聪 明 的 猪， 不用操心也富

$6\ -\ -\ \widehat{1\ 3}\ |\ 2\ -\ -\ \widehat{6\ 1}\ |\ 2\ -\ -\ -\ |\ 3\ 6\ 1\ 2\ 1\ \underset{\cdot}{5}\ |\ 6\ -\ -\ -\ |$
足！ 不 管 在 何 处， 我都过得好 舒 服！

$3\ 6\ 1\ 2\ 3\ -\ |\ 5\ -\ -\ -\ |\ 6\ -\ -\ -\ |\ {}^{\#}\dot{1}\ -\ -\ -\ |\ 6\ 0\ 0\ 0\ 0\ \|$
我都过得好 舒 服！

金鸡报晓

选自组曲《中国十二生肖》之鸡

陈小奇 词
李小兵 曲

1=♭A 4/4 3/4
♩=150

| 1 1 1 1 2 2 2 2 | 5 0 0 0 | 2 2 2 2 3 3 3 3 | 1 0 0 0 0 |
啊哈哈哈哈哈哈 哈　　　　啊哈哈哈哈哈哈 哈

3/4 3 5 1 3 5 1 | 3 1 5 3 1 5 | 4 6 1 4 6 1 | 4 1 6 4 1 6 | 4/4 0 5 5 1 6 6 1 |
哈……

♩=75

4 5 6 1 1 · 1 | 2 (1 3 5 6 1 6 5 ‖: 3 5 6 1 6 5 3 2 1 6 1 | 2) 6 1 6 6 1 3 5 |
哈……　　　　　　　　　　　　　　　　　　　戴 一个 红顶 冠，

0 1 2 3 1 2 (5 7 1 | 2) 5 3 2 1 2 3 5 | 3 2 3 6 5 3 · 2 1 2 6 |
威风八 面，　　披一身华彩衣，叫醒了锦绣人 间！

(0 3 2 3 5 6 1 6 5 | 3 5 6 1 6 5 3 2 1 6 1 | 2) 6 1 3 5 6 5 |
　　　　　　　　　　　　　　　　　　　　　精忠报国 的

3 5 7 2 4 4 2 4 | 6 · #4 3 (6 #1 2 3) | 0 0 0 0 | 2/4 0 5 #4 3 |
壮 士，清晨拔 剑起 舞。　　　　　　　　寒窗苦

4/4 2 3 6 1 1 · 2 3 5 | 3 2 1 2 6 6 (5 3 2 | 2 · 5 3 2 7 6 5 · 6 5 3 5) |
读的人，留下几回无 眠。

1 1 6 1 2 3 1 1 6 1 | 6 · 5 6 5 3 2 1 2 0 | 0 3 2 3 5 6 5 |
我不计酬劳 不抱 怨，天天起在别 人前。　　只为使命在

6 - - 6 | 7 - - - | 7 0 0 0 0 | 1 3 5 6 - | 7 6 5 3 - |
肩！　啊！　　　　　　　　　祝 福每天　都 把梦圆，

6 2 3 2 - | 1 7 6 5 6 - | 1 3 5 6 - | 7 6 5 3 - |
金 鸡报晓，珍惜时 间。 祝 福每天，　阳 光灿烂，

第二辑 敦煌梦

6 2̇ 3̇ 2̇ - | 1̇ 7 6 5 6 - | 1̇ - - - | 1̇ 3̇ 3̇ 3̇ 3̇ 0 0 |
勤 勉 的 人， 才 拥 有 明 天！ 哎 啊 哈 哈 哈 哈

1̇ - - - | 6̇ 1̇ 1̇ 3̇ - | 2̇ - - - | 1̇ 7 2̇ 2̇ 2̇ 2̇ 2̇ 6 - |
哎 啊 哈 哈 哈 哈 哎 啊 哈 哈 哈 哈 哈 哈 哈

1̇ - - - | 3̇ 5̇ 6̇ 1̇ 6̇ 5̇ 3̇ 2̇ 0 3̇ 5̇ | 6̇ - - - | (0 1̇ 3̇ 5̇ 6̇ 1̇ 6̇ 5̇) :‖
哎 啊 啊

♩ = 150

[2.
6̇ 7 6̇ 1̇ 2̇ 1̇ 6̇ 7 6̇ 5̇ 6̇ 5̇ | 3̇ #4 3̇ 2̇ 3̇ 2̇ 3̇ #4 3̇ 5̇ 6̇ 5̇ | 6̇ 7 6̇ 1̇ 2̇ 1̇ 6̇ 7 6̇ 5̇ 6̇ 5̇ |
啊……

3̇ #4 3̇ 2̇ 3̇ 2̇ 3̇ #4 3̇ 5̇ 6̇ 5̇ | 6̇ - - 6̇ 5̇ 6̇ 7 | 1̇ 1̇ 1̇ 1̇ 2̇ 2̇ 2̇ 2̇ | 5̇ 0 0 0 0 |
啊 哈 哈 哈 哈 哈 哈 哈

2̇ 2̇ 2̇ 2̇ 3̇ 3̇ 3̇ 3̇ | 1̇ 0 0 0 0 | 3/4 3̇ 5̇ 1̇ 3̇ 5̇ 1̇ | 3̇ 1̇ 5̇ 3̇ 1̇ 5̇ |
啊 哈 哈 哈 哈 哈 哈 哈 哈 哈……

4̇ 6̇ 1̇ 4̇ 6̇ 1̇ | 4̇ 1̇ 6̇ 4̇ 1̇ 6̇ | 4/4 0 5̇ 5̇ 1̇ 6̇ 6̇ 6̇ 1̇ | 2/4 4̇ 5̇ 6̇ 1̇ | 4/4 5̇ 3̇ 4̇ 2̇ 3̇ 1̇ 3̇ 5̇ |
哈……

>
6̇ 3̇ 4̇ 2̇ 3̇ 1̇ 6̇ 5̇ | 0 5̇ 6̇ 1̇ 1̇ 1̇ 1̇ 1̇ | 2̇ - - 3̇ 3̇ 2̇ | 1̇ 0 0 0 0 ‖
哈……

天地猴王

选自组曲《中国十二生肖》之猴

陈小奇 词
李小兵 曲

1=D 2/4 3/4 4/4 7/8
♩=136

‖:(5 5 3 6 | 5 i 3 2 | 1 2 1 6 5):‖ 4/4 3 2 i 0 i 6 5 | 2/4 3.5 3 5 |
　　　　　　　　　　　　　　　　　　　　我就是　你们　说的那个

6 5 3 5 | 6 5 3 5 | 3/4 5 i 5 | 4/4 0 7 6 5 i 7 6 5 | 4 3 2 3 5 0 6 |
那个那个　那个那个　美猴王，　不用那美图也很漂亮，我

3/4 i 6 6 6 6 6 | 2 6 6 6 6 6 | 4/4 0 3 i 5 | 6 - - - | 3/4 6 5 6 5 3 5 |
为你看透真假　为你看清那些　妖魔鬼怪。　　　　有我在你身旁

2/4 6 5 3 5 | 0 0 | 4/4 i - i - | 5 - - - | 5 - - - ‖ 7/8 (5 5 3 6 |
你就永远　　　　不　迷　茫！　　　　　Fine　　♩=150

5. i 7 6 5 3 6 | 5. 5 - | 5 5 3 6 | 5. i 7 6 5 3 6 | 5. 5 -)
5 5 3 6 | 5 5 i 7 | 6 5 3 6 | 5. 5 - | i 7 6 5 6 5 5 1 |
身经百战看得透那真假和炎凉，　无法无天淘气疯狂
　　　　　　　　　　　　　　　　　　七十二变火眼金睛
　　　(i 2)
千钧压顶不算什么日子过得爽，

2 3 5 3 | 2. 2 - | 3 2 3 - | 5. 3 2 i | i i 2 i | 3. 3 - | 2 3 5 6 |
把经当戏唱。　也有、也有那诗和远方，　我敬师长
遇事为你扛。

i 7 6 i | 2 3 2 i | i. i - | 0. 0 0 ‖: 3. 6 - | 3. 3 - | 4. 4 3 | 2. 2 - |
我爱朋友潇洒又善良。　　　带着梦，走四方，
　　　　　　　　　　　　　　带着爱，走四方，

　　　　　　　　　　　　　　　　　　1.　　　　　　　　　2.
3 2 i 3 | 2. i - | 7. 6 7 | 3. 3 - :‖ 7 7 7 7 7 7 | i. 3 - | i 6. 6 - | 6. 6 - ‖
带你一起和我去闯一闯。　　那个那个那个真够忙！　D.C.
做　一个大师兄　　　　　　　　　　　　　　　　　　　D.S.

第三辑 大哥你好吗

大哥你好吗

1 = G 4/4
♩ = 70

陈小奇 词
陈小奇 曲

0 3 4 ‖: 5 5 5 5 5 3 5 6·3 3 3 2 1 | 1 - - 0 1 2 |
每一 天都走着 别人为你 安排的 路， 你
(每一) 天都做着 别人为你 计划的 事， 你

3 3 3 3 3 2 1 4·3 3 3 2 1 | 2 - - 0 3 4 | 5 5 5 5 3 5 2·1 1 7 1 |
终于因为 一次迷路 离开了 家。 从此 以后你 有了一个 属于
终于因为 一件傻事 离开了 家。 从此 以后你 有了一双 属于

7·7 5 3 0 1 | 2 2 3 2 2 4 3 2 2 6 5 | 5 - - 0 3 4 :‖
自 己的梦， 你 愿意付出 毕生的代 价。 每一
自 己的手， 你

2 2 3 2 2 2 2 2 2 3 2 1· | 1 - - 0 5 | 3 2 3 3 2 3 3 2 3 5· |
愿意忍受 心中所有的伤 疤！ 噢大哥、大 哥大 哥你

1· 6 5 5 0 3 5 | 6 6 6 6 5 6 1 6 6 1 1 6 1 |
好 吗？ 多年 以后是 不是有了一个 你

4 3 3 2 1 2 0 5 | 3 2 3 3 2 3 3 2 3 5· | 6· 3 2 1 0 3 5 |
不想离开的家？ 噢大哥、大 哥大 哥你 好 吗？ 多年

6 6 6 6 5 6 1 6 6 1 1 6 1 | 4 4 4 3 3 2 1 1 - ‖
以后我 还想看一看你 当初 离家出走的步 伐！
D.C.

疼你的人

陈小奇 词
陈小奇 曲

1=F 4/4
♩=82

```
‖: 0 3 3 2 1 6 6· | 7 1 7 5 6 - | 0 3 3 2 3 2 1 6 | 5 5 3 2 3 - |
   慢 慢 地 走 过  广 州 街  头,    南 方 的 夜 雨  总 下 个 不  够。
   划 一 根 火 柴  点 亮 你 的 梦,   离 开 家 门 做  一 次 梦  游。

   4 4 4 3 3 2 6 6 | 3 3 3 2 2 1 6 | 7 7 7 2 7 5 | [1. 2 2 1 6 7 - :‖
   华 灯 初 上  拉 长 你 的 忧 伤,  你 找 不 到 自 己 的  那 扇 窗  口。
   这 个 城 市  没 有 家 乡 的 月 亮, 你 想 哭 泣 又 不   愿

[2. 2 2 1 7 6 - | 6 6 5 3 0 1 2 | 3 5 5 6 5 - | 2 2 3 2· 6 1 |
    轻 易 把 泪 流。 伤 心 的 事  最 好 别 再 想 起,  疼 你 的 人  会 在

    3 3 2 1 2/3 3 - | 6 6 5 3 0 3 5 | 6 5 6 6 3 2 1 0 6 1 |
    明 天 拥   有,   收 起 雨 伞  把  风 雨 接   受,  就 在

    3 3 1 2 3 2 0 5 5 5 5 | 5 3 6 6 - | 6 - - - | 6 - - - ‖
    这 一 盒 火  柴 被 你 点 完  的 时 候。
```

用我的真情暖暖你的手

1 = C 4/4
♩ = 80

陈小奇 词
陈小奇 曲

‖: 0 5̣ 2̣ 1 1 - | 1 - - 0 1 2 | 3· 5 5 3 5 6 - | 5 3 3 - - |
有些 话， 其实 谁 都 不 必 说 出 口，
有些 事， 其实 谁 都 不 必 太 在 意，

0 5̣ 2̣ 1 2 - | 2 - - 0 7̣ | 7̣· 1 2 3 2 7̣ 7̣ 6̣ 5̣ | 5̣ - - - 0 3 5 3 5 6 6· |
有些 路， 只 留 给 我 们 一 起 走。 有些 风景，
有些 泪， 只 能 够 我 们 一 起 流， 有些 浪漫，

6 - - 0 3 | 5 3 3 7̇ 7̇ 1̇ | 7̇ 6̇ 6̇ 6 | 0 7 6 6 5 3 | 0 5̣ 6̣ 1 2 3 2· |
能 让 人 变 得 很 可 爱， Ha 有些 天 气，
你 也 许 无 法 再 拥 有， Ha 有些 美 丽，

 1. 2.
2 - - 0 2 2 | 2·1 2 3 2 0 2 2 2 3 | 5 - - - :‖ 2·1 2 3 2 0 2 2 1 6̣ |
会 使 人 变 得 很 温 柔。 我 们 一 生 去 守
需要

1 - - - | 0 1̇ 1̇ 1̇ 1̇ 1̇· 7 6 5 3 | 5 5 6 1̇ 1̇ - | 0 4 4 4 4 4· 4 3 2 1 |
候。 不 必 追 究 彼 此 相 识 有 多 久， 不 必 担 忧 往 后 日 子

5 3 2 2 2 - | 0 1 1· 2 3 5 5· | 0 1 7 1̇ 6 5 3· | 0 5 5 2· 1̇ |
怎 么 走。 用 我 的 真 情 暖 暖 你 的 手， 天 高 路

1̇· 6 5 5 0 3 | 4 4 4 4 4 4 0 4 4 4 5 | 0 2 3 2 1· - | 1 - - - ‖
远， 你 始 终 是 我 的 唯 一 我 的 全 部 我 的 所 有。

陪你坐一会

电视连续剧《姐妹》片尾歌

陈小奇 词
陈小奇 曲

1=♭E 4/4
♩=78

‖: 5 6 5 1 1· | 2 3 6 5 5 - | 5 6 5 3 3· | 3 3 2 1 2 - |
(女)陪 着你坐到 天 黑,(男)想 听你说出 你的 累。
(女)陪 着你坐到 天 黑,(男)好 怕你走了 不再 回。

男 | 5 5 3 6· 3 | 5 5 5 6 3 2 1 0 5 | 6 5 6 5 5 - | 0 0 2 2 2 3 2 |
女 | 5 5 3 6· 1 | 2 2 2 3 1 6 0 5 | 6 5 3 2 2 - | 0 0 2 2 2 3 2 |

漂 泊的心 总需要 一些安慰,唱 一 首歌,(女)但是不要 买
出 门的人 总会有 许多伤悲,听 一 首歌,(男)但是不要 流

| 3 2 1 1 - -:‖ 0 0 0 1 1 ‖ i i i i 6 5 | 5 3 2 i i· 2 6 |
 让我 再陪你 坐一 会、坐一 会,

| 3 2 1 1 - -:‖ 0 0 0 5 5 ‖ 5 3 5 5 6 3 2 | 1 - - 6 1 |
醉! 让我 再陪你 坐一 会, 月色
泪!

| i - 0 6 6 7 | 5· 6 3 5 - | 0 0 i i i i 3 | 5 3 2 1 0 5 5 |
往事难 追。 今夜别让它 轻易破碎,留下

| 4 4 3 2 0 1 6 5 | 3 - - 1 1 | 6 6 6 0 6 6 3 | 5 3 2 1 0 5 5 |
依然如水,往事难 追。 今夜 的梦, 别让它 轻易破碎,留下

| 2 2 3 2 0 6 5 | 1. 5 12 1 1 - 5 5 :‖ 2. 5 12 1 1 - - ‖
一 段真情 慢慢 回味…… 让我 回味……

我的好姐妹

电视连续剧《姐妹》主题歌

1 = C 4/4
♩ = 72

陈小奇 词
陈小奇 曲

5 5 5 5̇ | 5 5· 4 3 1 1 1 1 - | 1 1 1 1 i i· | 6 5 4 4 5 5 0 1 1 |
远远地 望着天 边， 你总是 说你想 飞。 如果
无论你 是错还是 对， 我从来 无怨无 悔。 如果

6· 5 4 4 0 1 | 5 5 5 5 5 6 5 4 3 0 5 | 3 - 0 0 3 3 | 3 4 2 2 - :||
你要走， 就不要为 我流泪， 好 吗？ 我的好 姐妹！
你困了， 就在我怀 中入睡， 好 吗？ 我的

♩ = 80

3· 4 4 3 1 1 | 1 - - - | 0 0 5 3 - | 3 3 4 3 1 1 - |
好 姐妹! 呜

0 0 0 0 | 0 0 0 0 | 0 5 5 1 1 3 1 1 1 5 | 0 5 5 1 1 3 1 1 1 3 |
(伴)至亲至爱手心手 背， 一脉相连血浓于 水。

0 0 6· 4 - | 4 3 4 3 2 2 | 0 0 1 6 - |
啊 呜

0 6 6 2 2 4 2 2 2 6 | 0 6 6 2 2 4 2 2 2 4 | 0 1 1 4 4 6 4 6 4 4 1 |
至亲至爱手心手 背， 一脉相连血浓于 水。 至亲至爱手心手 背，

6 5 6 6 1 4· 3 4 | 2 0 2 7 - | 7 6 7 6 5 5 - |
啊

0 1 1 4 4 6 4 4 4 4 6 | 0 2 2 5 5 7 5 5 5 2 | 0 2 2 5 5 7 5 5 5 7 |
一脉相连血浓于 水。 至亲至爱手心手 背， 一脉相连血浓于 水。

$\|:0 \dot 1 \dot 1 \dot 1 \dot 1 \dot 1\ 655\ |\ 0\ 6\ 6\ 6\ 6\ 6\ 511\ |\ 0\ 2\ 2\ 2\ 2\ 2\ 5\ 212\ |$
至亲至爱手心手背，　一脉相连血浓于水。　至亲至爱手心手背，

$0\ 5\ 5\ 5\ 5\ 5\ 5\ 1\dot 2\ :\|\ \dot 2\ -\ -\ -\ |\ {}^\#\dot 2\ -\ -\ -\ |\ 0\ \dot 1\ 7\ 6\ 5\ 1\ 0\ 1\ |$
一脉相连血浓于水！　　　　　Ha!　　　　　　　如果你需要，就

$4\ 4\ 4\ 4\ 5\ 6\ 2\ 3\ 2\ \underline{5\ 5}\ |\ 1\ 1\ 2\ 5\ 5\ 0\ \underline{5\ 5}\ |\ \underline{5\ 5}\ 1\ \dot 2\ \dot 2\ -\ |$
对我敞　开心扉，我会　给你一切！　　我会　给你一切！

$\dot 5\ -\ -\ 0\ \dot 1\ \dot 1\ |\ \dot 1\ -\ \dot 2\ \dot 1\cdot\ |\ \dot 1\ -\ -\ -\ |\ \dot 1\ -\ -\ -\ \|$
　　　　我的　好姐　妹。

风雨人生走一程

电视连续剧《渴望生活》主题歌

1=D 4/4
♩=76

陈小奇 词
陈小奇 曲

‖: 3 3 2 3 3· 2 1 | 7̣ 5 1 7̣ 6̣ 6̣ - | 0 6 6 6 2 1 7̣ 6̣ | 3 6̣ 1 2 2 - |
不惑的心， 不眠的人， 听惯了多 少 落 花 声。
拥挤的路， 狭窄的门， 中年是一 座 不 夜 城。

3 3 5· 3 5· 3 | 6 6 7 6 2 3 - | 0 6 1 6 2 3 2 | 7 6 5 6 6 - :‖
扫不完的尘， 坐不暖的凳， 珍藏的旧 梦 疼 不 疼？
扯不清的线， 摆不平的秤， 别问这季 节 冷 不 冷！

6 6 5 3 5 6 - | 5 6 2 5 3 3 - | 0 2 2 3 2 2 1 7̣ 6̣ | 5· 6 3 2 1 3 - |
岁月无 情， 胸中有 爱， 为自己点亮一盏 暖 暖的灯。

6 6 5 3 5 6· 5 6 | 7 7 5 6 5 3 - | 0 2 1 2 5 3 2 2 | 5 3 5 6 6 - ‖
有泪不轻 弹， 有伞何须 等？ 风雨 人 生 走 一程！

相约在明天

1=G 4/4
♩=68

陈小奇 词
陈小奇 曲

‖: 5 5̲1̲2̲3̲2̲2 | 2̲2̲1̲6̲5̲ 5 - | 5 5̲1̲2̲3̲2 | 2̲5̲ 1̲2̲ - |
送 一个好夜 晚与你共 享， 留 一个纪念日 和你 收藏。
斟 一杯陈年 酒与你同 醉， 带 一幅好风景 挂在 梦乡。

3 3̲4̲ 3̲4̲3̲2̲ 1·6̲ | 7̲2̲3̲ 2̲5̲ 6̲ - | 0̲1̲6̲5̲ 1̲2̲3̲ 2·3̲ |
回 头看 已是几番 花开 花 落， 你是否还 记得 这
今 日里 又是一次 相逢 相 聚， 真诚的祝 福 在

7̲2̲3̲ 5̲6̲1̲ - :‖ 1̲ 1̲·2̲1̲6̲1̲ | 1̲1̲ 4̲6̲5̲ 5 - | 6 6̲·1̲6̲5̲4̲ |
碧瓦 红 墙？ 相约在明 天，明天不遥 远， 欢乐在今 宵，
心中 流 淌。

5̲5̲3̲ 2̲1̲2 - | 3̲5̲ 5̲6̲ 3̲4̲3̲2̲ 1·2̲ | 3̲5̲ 5̲3̲·6̲ - |
今宵 永难忘。 想 念的时 候就 听听这首 歌，

| 1. | 2.
0̲1̲6̲1̲ 6̲5̲3̲ 2̲2̲3̲ | 2̲2̲ 6̲5̲ 5 - :‖ 2̲2̲3̲ 5̲6̲1̲ - ‖
相拥的一瞬 间已是 地久 天 长。 地久 天 长。

黑 咖 啡

电视连续剧《深圳之恋》片尾歌

1=C 4/4
♩=86

陈小奇 词
陈小奇 曲

| 5 6 ‖: 1 - 0 2 3 2 1 | 7 6 5 5 5 - | 0 5 1 1 3·5 5 5 |

今　夜　月　色　如　水，　旋转的霓　虹灯
（招招）手　要来两杯黑咖啡，　为了你为了我

| 4 3 1 2 2·3 | 3 5 5·4 3 1 | 6 - - 5 6 | 3 - - 4 3 |

去了又回。　是谁的吉他　弹得人　心
碰碰杯。　梦醒的时候　别　再

| 2 - - 5 6 :‖ 3 - - 2 1 | 1 - - - | 6 6 6 6 5 4 5 | 5 - 0 3 3 5 |

碎。招招说后悔。　黑咖啡黑咖啡，　许多年

| 6 6 1 6 5 1 2 | 2 - - - | 4 4 4 4 3 2 4 | 4 - 0 4 4 5 |

才喝这一杯。　黑咖啡黑咖啡，　该怎样

| 6 6 6 1 6 5 3 5 | 5 - - - | 0 3 5 6 5 6 | 6 0 2 1 2 2 2 3 |

结束这一种　久违？　不必告诉我，　别后你怎样的

| 7 6 5 5 0 5 1 1 | 3 5 5 5 5 0 6 1 | 2 3 2 3 3 2 2 3 | 2 1 1· 1 - ‖

憔　悴，这一杯黑咖啡，　已是你我喝干了的泪！

风中的无脚鸟

陈小奇 词
陈小奇 曲

1=♭E 4/4
♩=66

(白：传说中有一种鸟叫无脚鸟，因为它没有脚，所以只能不停地飞，不停地飞……
我常常觉得，我，还有很多在生活中不停奔波的朋友们，就是那只无脚鸟……)

0 3 3 ‖: 3 3 4 4 3 1 4 3 2 1 3 | 3 - - 0 3 3 | 3 3 4 4 3 1 4 4 5 4 3 |
我的　心中有　一个凄美的传说，　　风中　一只无　脚鸟舒舒地飞过。
乡村你　总在不停地奔波，　　什么　时候有　一个能喘息的窝！

3 - - 0 3 3 | 6·6 6 7 i 7 5 5 0 6 6 | 6·6 6 5 1 3 5 5 0 1 1 |
你的　翅膀　这样疲惫，你的　身躯　如此单　薄，没有
你的　惶恐　谁来解脱，你的　心灵　谁来抚摸，没有

1·3 3 5 2 3 2 0 6 7 i | 7 7 5 5 - | 5 - - - | 5 - 0 0 3 3 :‖
脚的　鸟儿　啊，谁知道你的苦涩？　　　　　　　　　　都市
脚的　鸟儿　啊，谁了解

7 5 i 2 2 - | 2 - - 0·5 | 4 3 2 i 2 3 3 0·5 | 4 3 2 3 i 6 6 0 5 6 i |
你的　寂寞？　　　看河水清又浊，　看太阳起又落，　穿越过

7 7 5 5 5 3 3 2 i 0 7 i | 7 5 7 5 0 6 7 i 2· 5 |
寒热你高高地飞翔，　独自　承　受　悲欢与苦乐！　你

4 3 2 i 2 3 3 0·5 | 4 3 2 3 i 6 6 0 5 6 i |
爱得这样执着，　　从　不让泪水滴落，　守护着

7 7 5 5 5 3 2 i 0 5 5 | 4·3 3 2 i i - ‖ 4·3 3 - 0 2 i | i - - - ‖
那一份最初的承诺，唱着自己　的歌。　自己　　的歌……

领 跑

1=♭A 4/4
♩=80

陈小奇 词
陈小奇 曲

‖: 3 3̲2̲3̲3 2̲1̲ | 2̲3̲1̲6̲ 0 0 | 6̲7̲1̲1̲6̲0̲6̲7̲1̲6̲ | 4̲3̲2̲3̲ 3 - |

一步一步　我在 路上领跑，　每个日 子　都是一条 新的跑道。
一步一步　我在 风中领跑，　每个驿 站　都有一个 新的目标。

0 3̲ 5·3̲ 5̲6̲6̲ 5̲3̲ | 2 3̲1̲6̲6̲0̲6̲ | 3̲2̲2 2̲2̲1̲2̲3̲ |

所有的荣 誉 总会 慢慢变 老，我 知道　坚持与执着
所有的远 方 需要 用爱寻 找，我 知道　雨后的彩虹

1.
3 0̲2̲3̲5̲1̲7̲6̲ | 6̲ - 0 0 :‖

究竟有多重要。

2.
3 0̲2̲3̲5̲3̲7̲6̲ | 6 - - - |

才是我的骄傲!

0 0 0 3̲1̲7̲6̲ | 6 - - - | 0 5̲5̲2̲4̲3̲ 3 | 3 - - - | 3̲5̲6̲6̲0̲6̲5̲1̲ |

我领 跑!　　生命在燃 烧!　　超越自己 是一种

2̲2̲6̲ 3̲2̲2̲0̲ 3̲1̲7̲6̲ | 6 - - - | 0 5̲6̲7̲5̲2̲4̲3̲ | 3 - - - |

最美的心跳! 我领 跑!　　不放弃每分每秒!

5̲2̲3̲5̲ 0̲3̲5̲7̲7̲ | 7 - - 7̲0̲ | 1̲7̲5̲6̲6 - | 6 - - - ‖

强者的梦　总要飞得　　越来越高!

0 0 0 3̲1̲7̲6̲ | 6 - - - | 0 0 0 3̲1̲7̲6̲ |

我领 跑!　　　　　　　我 领

我领跑我领跑生命在燃烧 | 我领跑我领跑不放弃每分每秒 | 我领跑我领跑生命在燃烧

$\left[\begin{matrix}6 - - - | 0\ 0\ 0\ \underline{3\ \widehat{1\ 7\cdot}} | 7 - - - |\\ \text{跑！} \qquad\qquad\qquad \text{我 领 跑！}\\ \underline{\text{我 领 跑}}\ \underline{\text{我 领 跑}}\ \underline{\text{不 放 弃}}\ \underline{\text{每 分 每 秒}} | \underline{\text{我 领 跑}}\ \underline{\text{我 领 跑}}\ \underline{\text{生 命 在 燃 烧}} | \underline{\text{我 领 跑}}\ \underline{\text{我 领 跑}}\ \underline{\text{不 放 弃}}\ \underline{\text{每 分 每 秒}} |\end{matrix}\right.$

$\left[\begin{matrix}0\ \ 0\ \ 0\ \underline{3\ \widehat{5\ 6\cdot}} | 6 - - - \|\\ \qquad\qquad \text{我 领 跑！}\\ \underline{\text{我 领 跑}}\ \underline{\text{我 领 跑}}\ \underline{\text{生 命 在 燃 烧}} | \underline{\text{我 领 跑}}\ \underline{\text{我 领 跑}}\ \underline{\text{不 放 弃}}\ \underline{\text{每 分 每 秒}} \|\end{matrix}\right.$

D.C.

年轻的感觉真好

陈小奇 词
陈小奇 曲

1 = F 4/4
♩ = 92

‖: 3 5 5 0 1 2 3 | 7· 5 5 0 | 6 1 1 0 1 6 7 | 6· 5 5 0 |
找 一个 起风的 清 早， 玩一回 潇洒的 心 跳。
找 一条 高速的 车 道， 和时间 来一次 赛 跑。

2 3 3 0 3 6 1 | 4 3 1 6 0 6 1 | 2 2 2 2 1 6 2 | 2 - - - :‖
给自己 写一张 寻人启 事，别让 青春 轻易潜逃！
给自己 开一张 爱的收 据，证明

[2.]
2 2 2 2 1 6 1 | 1 - - - | 0 0 0 0 | 0 0 0 0 |
青春 不 会 老！

‖: 0 1 5 5 3 5 6 | 5· 3 2 3 2 1· | 0 3 5 5 5 0 5 6 | 3 2 1 2 2 - |
年轻的感 觉真 好， 你是不是 像我 一样骄傲？
年轻的感 觉真 好， 你是不是 和我 一起拥抱？

0 1 5 5 3 5 1 | 6· 5 6 5 3· | 0 4 4 4 4 0 3 4 | 4 1 6 5 5 - :‖
年轻的感 觉真 好， 我们的心 飞得 越来越高！
年轻的感 觉真 好， 我们的路 不要

[2.] ‖ 结束句
3 1 2 1 1 - ‖ 0 5 3 3 2 3 2 1 | 1 - - - | 1 - - - ‖
回程车票！ 年轻的感 觉真 好……

开心Party

陈小奇 词
陈小奇 曲

$1=\flat B$ $\frac{4}{4}$
♩=90

‖: 0 3 5 3 5 1 7 | 7 6 7 3 5 0 0 | 0 3 5 3 5 3 2 | 2 2 3 2 5 0 0 |
又一次和你不 期 而遇, 又一次和昨 天 擦肩而去。
和欢乐相约在 这里相聚, 漫不经心走过 每个雨季。

0 1 7 1 7 3 3 6 | 6 1· 0 0 | 1. 0 3 2 3 4 5 5 5 | 5 2 2 0 0 :‖
给时间留些 空 隙, 送一样梦给 自 己。
给今夜留点 轻 松,

2.
0 3 2 3 4 5 5 3 | 3 1· 1 - | 0 0 0 0 | 0 0 0 0 |
送一份爱给 自 己。

‖: 3 4 3 0 3 1 1 | 1 5 6 1 0 0 | 3 4 3 0 5 3 1 | 1 5 6 5 0 0 5 |
每颗心 都需要 有个假期, 每一天 都有个 开心Party。 找

5 4 3 3 1 | 2 1 6 2 0 0 1 2 | 1. 3 3 3 3 3 4 3 4 5 | 5 - - - :‖
呀找 呀找个朋友, 找到 一个关于我的好 消息。

2.
3 3 3 3 3 4 3 0 2 1 | 1 - - - ‖
一个关于我的好 消 息。

97

人往高处走

电视连续剧《深圳之恋》片头歌

陈小奇 词
陈小奇 曲

1 = G 4/4
♩ = 78

说不出是都市还是乡村，(Wu Wu) 分不清是黑夜
弄不懂是快乐还是忧伤，(Wu Wu) 想不清该疯狂

还是白昼。(Wu Wu) 有没有一面能看清自己的镜子？
还是温柔。(Wu Wu) 有没有一双能挽住明天的手臂？

有没有一个能松一口气的时候？昨夜的醇酒？
有没有一杯能告别

人往高处走，水往低处流，什么时候才是你梦的尽头？

人往高处走，水往低处流，什么地方才能停泊爱的小舟？

我 相 信

1 = D 4/4
♩ = 92

陈小奇 词
陈小奇 曲

‖: 0 1 2 3 5 3 2 3 | 3 - 0 3 5 6 | i 6 5 5 1 1 2 | 2 - - 0 3 |
我们都步履匆匆， 经历过 酷 暑也走过严冬。 只
我们都步态从容， 踏平过 风 雨拥抱过彩虹。 只

5 6 6 - - | 0 7 6 5 3 5 6 | i 6 7 6 3 6 5 | 5 - - 0 :‖
因　为　　那一个梦，心中　留下　不灭的火种。
因　为　　那一个梦，明天

i 6 5 i 6 i 2 | 2 - - - | 2 0 0 5 6 ‖: 3 - - 2 i | 2 - - 6 i |
被紧　紧握在手中！　　　　每个　人　都有梦，也许
　　　　　　　　　　　　　　人　都有梦，也许

2 i 2 7 6 6 3 5 | 5 - - 3 5 | 6 6 5 6 7 2 | 7· 5 6 5 6 |
很崇　高也许很普通，　只要　有　了那片深　沉　的红，就是
很清　晰也许很朦胧，　只要　有　了那腔燃　烧　的爱，就是

　　　　　　　　　　　　1.　　　　　　2.　　　　　结束句
i i i i 6 6 2 | 2 - - 5 6 :‖ 2 - - i 6 | i - - - ‖ 0 0 0 1 2 |
美丽的中　国梦！　每个　　中国　梦！　　　　　我相
真实的中　国梦！　　　　　　　　　　　　D.C.

3 - - 5 2 | 3 - - 3 5 | 6 6 6 5 6 0 5 6 | 3̇ 2 2 3 3· 5 |
信，　我相信，　每个中国人的梦，　都是载满希望　的

2̇ - i 6 | i - - - | 2̇ - - - | 3̇ - - - | 3̇ - - - | 3̇ 0 0 0 ‖
中　国　梦！　Ha！　　　　Ha！

纪 念 日

陈小奇 词
陈小奇 曲

1=D 3/4
♩=126

等待的日子已经太久,久得像没有尽头。许多年唱着思念的歌,却牵不住你的手。
这一份情缘为你守候,想念你总会接受。从此后你我风雨同舟,青山不老水长流!

其实彼此的距离并不遥远,只要走一步就能够互相拥有。真心的爱需要岁月酿就,这一个纪念日就让它天长地久!

结束句
D.C. 这一个纪念日就让它天长地久!

pp 自由地、慢
Wu……

沧海桑田

陈小奇 词
陈小奇 曲

1=C 3/4
♩=120

```
‖: 6 6 - | 3· 3 2 1 | 7 7· 5 | 6 - - | 6 1 6 | 2 3 2 6 6 |
(女)我 的    心 是一只 渡 海 的 船，   满载着 天荒地老的
(男)我 的    心 是一片 升 起 的 帆，   守候着 长风万里的

4 - 3 2 | 3 - 3 3 | 6 5 - | 6 - 6 3 | 5 5 - | 3 2 1  2 1 |
期    盼。只是为什 么   一次次的   出  航，总是
晴    天。只是为什 么   一次次的   等  待，放飞

                  1.                          2.
2 3 2 2 | 7 7· 5 | 1 7 6 - | 6 - - :‖ 7 7 7· 5 | 1 7 6 - |
找 不到 停泊的港 湾？                     总是无 法靠 岸？
的 梦想

6 - - ‖: 6 6· 6 | 5 - - | 6 - - | 6 - 6 3 | 5 - 3 #4 - 3 2 |
        (合)别后 的岁  月         不算 太
            相隔 的大  海         不算 太

3 - - | 3 - - | 6 6· 5 | 5 - 3 2 | 6 - - | 6 - 2 1 | 2 - 1 |
远，      相聚 的诺    言         不是 云
宽，      脚下 的波    涛         不是 天

2 - 5 #4 | 3 - - | 3 - 6 6 | 2 2 - | 4 - 2 4 | 3 1 - | 6 - 7 1 |
堙。     那些春 去  秋 来的潮    汐，怎样
堑。     今夜柔 情  似 水的月    色，请你

2 2· 2 | 2 - 3 | 7 - - | 7 - - | 7 7· 5 | 1 7 6 - | 6 - - :‖
滋润 你 我         青春的容   颜？
告诉 我 沧 海        总会 变成桑 田！
```

师恩如海

1 = C 4/4
♩= 68

陈小奇 词
陈小奇 曲

男: 0 ‖: 0 0 0 0 | 0 3 3 2 1 1 0 0 6 i | i i i 0 2 i 3 5 |
　　　　　　　　　　Wu　　　　　你的 头发　为我而 白。
　　　　　　　　　　Wu　　　　　你的 关怀　是质朴的爱。

女: 0 3 4 ‖: 5 5 5 0 2 5 2 1 1 | 1 - 0 0 | 0 0 0 0 |
　　　　　　你的 灯光　为我而 亮，
　　　　　（你的）微笑　是美丽的 梦，

5 - 0 0 3 3 | 3 3 3 0 0 2 3 2 i | 7· 5 6 0 6 5 |
你的 岁月　　为 我而流　逝，你的
你的

0 7 7 6 5 5 0 0 6 6 | 6 6 6 0 0　0 | 0 5 5 1 3 0 3 2 |
Wu　　　你的 岁月　　　　　　为我流逝，你的
Wu　　　　　　你的

　　　　　　　　　　　　　　　　　　　　　　1.　　　　　　　　　　2.
6 i i 0 0 0 | 0 5 5 4 3 3 2 1 1 0 :‖ 3 3 3 3 0 0 2 3 2 i i |
生命　　　为我存 在。　　　　　　　　讲述是　一把人生的

1 4 4 1 2 5 2 1 | 1 - - 0 3 4 :‖ 6 6 6 6 0 0　0 |
生命　为我而 存　在。　　　你的　讲述是

7· 5 6 0 6 5 | 6 i i 0 6 5 2 3 2 i | i - - - |
钥　匙，你的 字迹是　通向明天的 路　牌！

0 5 5 1 3 0 3 2 | 1 4 4 0 3 3 5 5 5 5 4 | 3· 3 4 5 2 i i 6 5 |
人生钥匙，你的 字迹是　通向明天的 路　牌！Wu

第三辑 大哥你好吗

不老的誓言

电视剧《家》主题歌

陈小奇 词
陈小奇 曲

$1=\flat A$ $\frac{4}{4}$

♩=76

（男）种两棵长青藤爬满窗前，（女）剪一个红双喜
（留住）所有的柔情温暖你的脸，（女）带着全部的关怀靠在

贴在心间，（男）这一刻的拥有，（女）这一刻的缠绵，（合）从此
你的肩，（男）这一生的风雨，（女）这一生的故事，（合）美

相伴岁岁年年！（男）留住
丽着不老的誓言！

直到那一天我们双鬓如霜，直到那一天我们步履蹒跚。

相依相偎，Ha 在回忆的长椅上，对你说，
相依相偎，在回忆的长椅上，对你

第三辑 大哥你好吗

```
⎡ 4 6·3 5 - | 5 2 3 2 1 1 0 5 | 1· 2 3 2 6·3 | 5 - -ⱽ3 2 1 | 1 - - - ‖
⎢  对 你 说,      wu              爱 是 永 远、永  远!  永  远!
⎣ 5 - -0 2 | 5· 6 5 5 - | 5 0 0 3 1 | 3 - -ⱽ1 7 6 | 6 - - - ‖
   说,       爱 是 永 远!         永 远!  永 远!
```

老 兵

1=E 4/4　　　　　　　　　　　　陈小奇 词
♩=74　　　　　　　　　　　　　陈小奇 曲

3 3 3 2 1 1 - | 1 1 1 6 5 5 - | 0 6 6·7 1 7 6· | 4 3 2 1· 2 - |
你的皱纹　很深很　长，　像战壕藏着　过去的辉煌。
你的手掌　很大很　宽，　牵着我们走过　许多的地方。

3 3 3 5 1 1 - | 7 7 7 3· 7 6 | 0 6 6·7 1 7 6 6 1 |
你的脸上　写满沧桑，　却总在雨里挺起
你的模样　不算好看，　却总是流淌着

4 3 2 1· 1 - ‖: 0 5 5· 1 3 5· | 6 1 1 1 3 5 0 1 |
你的胸　膛。　　隔壁的老兵　隔壁的老兵，我
父亲的慈祥！　隔壁的老兵　隔壁的老兵，我
　　　　　　　隔壁的老兵　隔壁的老兵，我
　　　　　　　隔壁的老兵　隔壁的老兵，我

6 6 6 6 1 1 7 7 7 5· | 3· 2 1 2 - | 0 1 1· 2 3 5 3 5 |
知道你有　很多的伤　疤。嗯，　每个伤疤都是一枚
知道你有　很多的故　事。嗯，　你不会虚构却总
知道你喜欢那些孩　子。嗯，　每个孩子都是一个
知道你早　已离开战　场。嗯，　你不愿打仗可为了

7 7 7 7 2 1 7 6 ∨5 | 6 5 0 6 7 1 6· | 2· 1 2 - :‖
青铜的　勋章，　WO　　青铜的勋章！
讲得神采飞扬　WO　　神采飞
动人的梦想　　WO　　动人的梦想！
孩子你会重新　WO　　你会重新拿起

　　　　　　　　　　　　　　　　　　　　　结束句
2· 3 1 2 - | 2 - ∨1 1 1 2 1 | 1 - - - ‖ 3 - - - ‖
扬！　　　神采飞　扬！　　　　D.C. Ha!
枪！　　　重新拿起　枪！

一起走
广东青年志愿者之歌

陈小奇 词
陈小奇 曲

1=C 3/4
♩=116

‖: 3 - 5 | 5 - - | 2 23 21 | 1 - - | 6̣ - 1 | 1 - - | 1 12 6̣ 5̣ |
伸　出　彼此的双　手，　传　递　心　中　的　热
世　上　有许多感　动，　人　间　有许多温

5̣ - - | 3 - 5 | 5 - 35 | 6 67 65 | 3 - - | 6̣ 1 - | 3 2 - |
流。因为爱我们来到一起，身边到处
柔。当风雨终于变成彩虹，付出就是

1.
3 2 1 | 2 - - | 2 - - | 0 0 0 :‖
都 是 朋 友。

2.
3 2 3 | 5 - - | 5 - -
一 种 拥 有！

5 0 0 ‖ 1 - 2 | 1 - 35 | 6 6i 65 | 5 - - | 6 - i | 6 - 53 |
一 起 走，　不需要理　由，　一起走，

5 56 53 | 2 - - | 3 5 5 | 5· 3 2 | 2 23 | 2· 1 6̣ |
把美丽守　候。尽我所　能，无取无　求，

6̣ 5̣ 0 | 5 3 2 0 | 2 23 21 | 1 - - | 1 - - | 0 0 0 ‖
笑脸　如花，盛开到永　久！
D.C.

5 5 - | 5· 56 i | i - - | i - - | i - - | i - - | i 0 0 ‖
盛 开　到 永 久！

在一起

广州文艺志愿者之歌

陈小奇 词
陈小奇 曲

1=G 3/4
♩=130

```
‖: 5  5· 3 | 6 5 0 | i i· i | 6 5 0 | 6 i 6 | 2· i 6 5 |
  (女)牵 手 的 日 子， 飞 花 的 天 地， 这一种 情 意 总 是
      相 知  相 守，  相 拥  相 依， 这一种 诺 言 需 要

5 5 3 | 2 - - | 1 2 3 | 5 3 0 | 2 2· 3 | 7 6 0 | 5 6 i |
不 离 不 弃。(男)感 动 的 笑 容， 暖 心 的 旋 律， 共 同 的
毕 生 相 许。    全 新 的 自 己， 书 写 着 传 奇， 共 同 的

5· 6 5 3 | 2 2 5 2 1 | 1 - - :‖ 2 2 5 2 1 | 5 - - | 3 0 2 |
爱， 把 你 我 连 接 在 一    起。  相 聚 在 一  起。 在 一
梦  让 你 我

3 0 2 i | 2 0 i | 5 - - | 6 6 7 | i - 6 | 2 2 5 3 i | 2 - - |
起， 我们 在 一  起， 把 快 乐 唱 成 永 远 的 记 忆。

3 0 2 | 3 0 2 i | 2 0 i | 6 - - | 6 2 2 3 | 4 - 5 | 5 - - |
在   一  起， 我们 在 一  起， 把 幸 福 的 光   芒

5 - - | 2 2 5 2 1 | i - - | i - - ‖: 3 2 3 0 | 0 0 0 | i 6 5 0 |
珍 藏 在 心  底。   在 一 起！       在 一 起！

0 0 0 | 3 2 3 0 | 0 0 0 | i 6 2 0 | 0 0 0 :‖ 5 6 i i |
       在 一 起！         在 一 起！         在 一 起！

结束句
0 0 0 ‖ 3 - - | 4 - - | 5 - - | 5 - - | 5 - - | 5 - - | 5 0 0 ‖
D.C.    在    一    起！
```

给我一张无遮无拦的脸孔

陈小奇 词
陈小奇 曲

1 = C 4/4
♩ = 102

‖: 6 6 1 6 0 3 3 | 2 1 2 3 6 0 | 6 6 1 6 0 3 2 1 | 5 6 5 2 3 0 |
给我一张 无 遮 无拦的脸孔，让我看你 的时候感 到轻 松。
给我一张 无 遮 无拦的脸孔，让我爱你 的时候感 到光 荣。

6 6 1 6 0 4 4 | 6 6 6 6 3 2 1 | 7 7 7 0 2 3 | 7 1 7 5 6 0 |
当我为你 伸出发烫的 双手，你会不会 交出 所有的伤痛？
当我对你 说出最后的 选择，你会不会 交出 所有的笑容？

‖: 3 3 5 6 7 | 7 7 7 7 7 5 3 | 0 2 1 2 2 2 2 0 2 |
给我一 张无 遮无拦的脸孔， 让我闭上眼睛 也

1 2 3 3 3 5 3 0 | 3 3 5 6 7 | 7 7 7 7 1 7 6 | 0 5 3 2 1 2 2 0 |
能够把你读懂。 给我一张无 遮无拦的脸孔， 让我能够从此

1.
7 2 7 5 6 0 :‖
走进你 心中！

2.
3 3 7 5 6 6 | 6 - - - | 6 - - - ‖
走进你 心中！

明天的你走不走

1=C 4/4
♩=70

陈小奇 词
陈小奇 曲

```
0 1 2 | 3 0 2 3 2 1 1 0 1 | 7 6 6· 6 0 1 2 | 3 0 2 3 2 2 5 2 3 |
那一天  很累很累  的时候，   你的手 轻轻放在我额头。

3 - - 0 4 4 | 4 4 4 3 2 2 0 2 1 | 2 2 2 3 1 1 0 7 6 |
 不敢 睁开我的眼，   只怕 此刻的温柔    从此

7 7· 0 1 7 6 | 6 - - 0 3 5 | 6 6 6· 7 6 5 3 0 5 3 | 2· 1 6 2 0 6 |
以后  不再有。  很想 问你爱我 还能爱多久，  你

2 2 2 2 2 1 2 2  0 1 1 2 | 3 5 3 3 2 1 3 0 3 5 | 6 6 6· 7 6 5 3 0 2 1 |
不会懂得我的心   只为你 生病为  你瘦。很想问你爱我 还能

2· 2 3 1 6 0 6 | 2 2 2 2 2 1 2 0 7 7 7 7 7 7 | 7 5 5 6 6 - |
爱多久， 你不会明白我的泪 只为你咽下为  你流。

0 0 0 0 1 2 | 3 0 2 3 2 1 1 0 1 1 | 7 6 6· 6 0 1 2 |
        好喜欢  坐在身边的 那种感受，  好喜

3 0 2 3 2 2 5 2 3 | 3 - - 0 4 4 | 4 4 4 3 2 2 0 2 1 |
欢 静静靠在你胸口。  看你 买来的鲜花，  听你

2 2 2 3 1 1 0 7 6 | 7 7· 0 1 7 6 | 6 - - - | 6 - 0 0 ||
呢喃的问候，  明天 的你 走不 走？
```

潇洒的心

陈小奇 词
陈小奇 曲

$1=\flat B$ $\frac{4}{4}$
♩=82

‖: 3 3 5 5 1 2 1 0 | 3 3 2 3 6 5 0 | 6 5 6 1 0 5 5 6 | 3· 2 2 3 3 0 |
没有你的路上，画上一双脚印，纪念一次 情 感 的 追寻。
没有你的地方，埋上一些灰烬，证明一次 青 春 的 骄矜。

3 3 5 1 6 5 0 | 4 4 4 3 1 6 0 | 7 7 7 1 0 2 3 | 5· 5 6 1 1 - :‖
路灯下的身影，不再愿意伤心，至少我曾 和 你 走 到 如今。
口哨中的自己，虽然有点陌生，至少我曾 分 享 爱 的 光阴。

‖: 0 6 1 1 2 1 1 | 1 - - - | 0 3 5 5 6 5 5 | 5 - - - |
 远 走 的 人， 潇 洒 的 心，

1.
0 6 6 1 1 6 3 | 0 5 5 5 5 6 3 2 2 | 2 - - - | 0 0 0 0 :‖
把年轻当做一片 不 羁 的 白云。

2.
0 6 6 1 1 6 1 | 0 2 2 2 2 3 5 6 1 | 1 - - - | 1 - - - ‖
把沧桑当作一次 痛 快 的 豪饮！

分手的时候留一个吻

陈小奇 词
陈小奇 曲

$1= {}^\flat E$ 4/4
♩=82

‖: 6 16 23 3 | 7 77 53 3 - | 6 11 6 2 56 | 3 - - - |
　 无　人的街　道 感觉有些冷,　　伴我只有一　盏　　灯。
　 你　带着一　种 酒后的苦闷,　　就像一个无　助　　的人。

2 22 12 55 | 0 3 #4 32 21· | 7 77 77 56 | 6 66 - - :‖
该到哪里找　到　一 扇　门,　关住昨夜的温　　存?
该到哪里找　到　一 个　梦,　装下今夜的灰　　尘?

3 55 35 66 | #4 42 3 - | 2 22 12 25 | 5 33 - - |
分　手的时　候留一个吻,　安慰彼此冰　冷的　唇。

3 55 35 66 | 7 75 3 - | 2 22 22· 75 | 6 - - - ‖
分　手的时　候留一个吻,　温暖心头的　伤　痕。

没有家的人

1=C 4/4
♩=88

陈小奇 词
陈小奇 曲

‖: 5 4 1 7̣ 1 1 - | 0 0 0 7̣ 7̣ 5̣ | 1 1 0 4 4 4 1 | 4 2 1 1 0 |
很小的时候， 家已是一种 遥远的温存，
很早的时候， 家已是一种 苦苦的追寻，

0 5̣ 5̣ 7̣ 1 1 | 0 4 4 4 1 4 5 4 | 0 7̣ 7̣ 7̣ 1 0 6̣ 5̣ | 5̣ 0 0 0 |
被碾碎的 父爱和母爱， 暗淡灯下的孤枕。
走不完的 天涯和海角， 遮天蔽日的红尘。

1 1 2 1̇ 0 1 6̣ 5̣ | 5 4 4 0 5 2 5 5 | 0 5 5 5 4 0 4 1 | 2 4 2 2 0 |
一双无奈的泪眼， 就像一扇 锁住孤独的门，
一副柔弱的肩膀， 就像一朵 无依无靠的云，

0 4 4 1 4 4 | 5 6 2 5 0 5 4 5 | 0 4 5 4 5 5 2 1 | 1· 6̣ 5̣· 6̣ |
那张褪色的全家福，能不能 留下往日的天 真？
匆匆忙忙的脚步啊，请为我 刻下今天的年 轮。

1· 4 2 2 2 6 5 | 5 - - - | 0 0 0 0 | 0 0 0 0 :‖ 1̇· 1̇ 1̇ 4 6 5 |
没 有 家 的

5 - 0 2 | 2 2 5 5 1̇ 1̇ 1̇ | 2̇ - - - | 1̇· 1̇ 2̇ 7 6 5 | 5 - - 0 5 |
人， 在 没有家的地方生 存。 没 有 家 的 人， 在

1̇ 1̇ 1̇ 7 6 5 2 | 5 - - - | 2̇· 4̇ 2̇ 1̇ | 7 - 0 1 5̇ 7̇ | 1̇ 1̇ 2̇ 2̇ 2̇ |
没有家的夜晚浮 沉。 没 有 家 的 人， 期待着一双温

2̇ 7 5 6 0 | 3̇ 2̇ 2̇ 3̇ 0 0 | 2̇ 1̇ 1̇ 2̇ 0 5 5 5 5 | 2̇ 5 5 7· 7 | 1̇ - - - ‖
暖 的 手 挡 住 风， 挡 住雨，为我抚慰 所有的伤 痕！

不眠的夜

广州电视台八周年台庆晚会主题歌

陈小奇 词
陈小奇 曲

1=♭B 4/4
♩=72

```
‖: 0 33 3·4 321 071 | 22 7 5 5 0 | 0 33 3·4 321 065 |
   夜风轻   轻    吹动 我的发梢,   霓裳艳 影 伴 着    你的
   江水滔   滔    流过 我的怀抱,   沧桑巨 变 不 改    你的

   55 122 0 | 0 34 5·5 655 035 | 7 i 5 6 6 45 321 |
   笙歌缭 绕。    牵 着 你 走 进     这  万家灯火,    看看
   青春容 貌。    牵 着 你 走 进     这  花团锦簇,    想想

   75 122 0 51 | 22 43 2·5 - :‖ 22 43 2·1 - | ( ) |
   哪 一 盏    是你 送出的微 笑?    唱出的歌 谣?
   哪 一 朵    是你
```

壮阔、强劲

```
i i 7 i 0 75 | 6 i 4 55 - | i i 2 i 0 2 i | 7 3 6 55 - |
不眠的夜   啊 月圆花好,   不眠的梦  啊 天荒地老,

3 3 2 3 3 0 53 | 7 i 5 6 6 0 i | i i 7 i i·5 3 3 5 | 2 2 5 i - ‖
不眠的人   总是 为你守候,   不  眠的心  会拥有所 有的 清早!
```

```
‖ XXXX XXXX XXXXX X0 | XXXX XXXX XXXXX X0 |
(男)花果山上我们把锣鼓敲呀敲,  花果山上我们把汗水浇呀浇,

  XXXX XXXX XXXXX X0 | XXXX XXXX XXXXX X0 |
  花果山上我们把夜晚变白昼呀, 花果山上我们把旧貌变新颜!

  XXXX XXXX XXXXX X0 | XXXX XXXX XXXXX X0 |
(女)花果山上我们和你一起跳呀跳, 花果山上我们和你一起笑呀笑,

  XXXX XXXX XXXXX X0 | XXXX XXXX XXXXX X0 ‖
  花果山上我和你一起看世界呀,  花果山上我们和你一起步步高!
```

为明天剪彩

陈小奇 词
陈小奇 曲

1=F 4/4
♩=76

mp
0 5 5 | i i 7 5 5 - | 4 3 2 1 1 0 1 1 | 4 1 1 6 0 4 5 |
为了　一种感动，　踏歌而来，　带着暖暖　的　期
(为了)　一种信念，　踏歌而来，　带着不变　的　情

5 - - 0 5 | 7 7 7 i 6 6　0 2 | 6 6 6 7 5 5　0 4 3 | 2 2 2 - 0 1 |
待，　无数个　神采　飞扬的　故事，　就在这里　展
怀，　无数道　通向　远方的　路程，　都在这里　安

2 - - 0 3 | 5 5 5 5 7 i i　0 3 | 7 7 7 7 6 4 4　0 2 3 |
开。　星光下的　领悟，　汗水里的　感慨，　付
排。　掌声中的　热泪，　风雨中的　喝彩，　证

4 3 4 i i 3 i | i 2 2 | 2 · i 2　0 5 | 3 3 2 2 5 5　0 7 |
出了一切　痴心　不改!　滚滚的红尘，　匆
实着生命　无悔的存在!　内心的坚强，　眼

7 3 3 3 7 7　0 6 5 | 6 i 0　0 i 7 i | i 7 i · 5 | 5 - - 6 5 4 |
匆的岁　月，　每个夜晚　都有梦想唱给未　来!
底的渴　望，　这个地方　寄托着我毕生的挚　爱!

5 - - - | 5 - - - | 0 0 0 0 5 5 :‖ 3 3　3 3 2 i i | i 7 i 6. 5 - |
　　　　　　　　　　　　　　为了　伸出双手为明天剪　彩，

6 7.i i 5 2 i. | 2. 5 5 - | 3 3. 4 5 6 5. | 2 2 3 i 5 6. |
让歌声唱亮这舞　台!　飞向　太空，扑向大海，

渐慢
5 5 5 6 i i 7 i i 0 | 4 3 2 i. i - :‖ 4 3 2 i. i - | i - - - ‖
崭新的大幕已经为　你我打开!　你我打　开!

春秋冬夏

陈小奇 词
陈小奇 曲

$1=\flat B$ 4/4
♩=62

‖: 0 2 2 2·2 5 3 2· | 2 2 2 1 6 5 6 6 - | 0 2 2 2·2 5 6 5· |
曾经有过许多　月下的幻　想，　　也曾有过许多
曾经有过许多　月下的排　徊，　　也曾有过许多

6 6 6 6 5 3 2 2 - | 0 2 2 2·2 1 6 5 6 1 | 2 5 3 2 3 3 2 1 1 0 |
浪漫的情　话。　当你真的拥有属于自　己的家，
青春的潇　洒。　当你真的想离开属于自　己的家，

1.
0 1 6·1 5 3 5　3 5 | 2 2 1 2 2 - :‖
你却又觉得日子　有些疲乏。

2.
0 1 6·1 5 3 5　3 5 |
你却又觉得那是

2 2 2 2 2 1 2 2 - | 0 0 0 0 0 | 0 0 0 0 0 | 0·2 5 5 5 2 3 2 1·6 |
一种无尽的牵挂！　　　　　　　　　　　　　　　　　　虽说是红尘陋室

1 5 6 2 2 - | 0·2 5 5 5 5 5 2 3 2 1·6 | 1 5 6 5 5 - |
淡饭清茶，　　难舍难弃这油盐　酱醋　酸甜苦辣！

5 5 6 5 3 2· 2 | 2 2 1 6 5 6 ∨ 6 6 5 | 2·3 5 6 5 6 6 6 1 |
柔情似水，岁　月如　歌，这一份真　心才是你永远的

2 1 2 5 5 - | 5 - - 0 3 5 | 2　0 2 1 6　0 1 6 |
春秋冬夏！　　　　　Ha　　　　Ha　　　Ha

5 6 6 5 3 2 - ‖ 6 6 1 2 1 2 6 | 6 - - - | 2 - - - | 2 - - - ‖
D.C.永远　的春秋冬　　　　　　　　　夏！

难念的经

陈小奇 词
陈小奇 曲

1=♭A 4/4
♩=85

‖: 3 5 5 3 2̲1̲ 1· | 6 5 6 i̲ 3̲5̲5̲ | 0 3 5 6̲6̲ 6̲1̲1̲ 2̲1̲ | 5̲3̲ 3̲2̲2̲ 2 0 |
没出嫁的女 孩 都有许多想法， 你说想有一 个 没有 风雨的 家。
成了家的女 人 也有许多想法， 你说还是一 个人才 无牵无 挂。

3 5 5 3 2̲1̲ 1· | 6̲i̲ 7̲5̲ 7̲6̲6̲3̲ | 0 2̲1̲ 2̲2̲1̲ 2̲3̲2̲ 2̲3̲ |
可是有家的 人都 说你太傻太 傻， 没有风雨的家 只是
可是孤独的 心 总是太冷太 冷， 没有爱情的家 只是

1.
4̲4̲ 4· 4̲·3̲ 3̲2̲1̲ | 2 - - - | 0 0 0 0 :‖
一个 美丽 的童 话。
一束 仿真 的

2.
1 - - - | 0 0 0 0 |
花。

§
i̲ i̲6̲6̲ 5 3̲5̲ | 6̲i̲ 6̲5̲6̲ 0 3̲3̲ | 3·5̲ 5 5 0 6̲5̲ 6̲i̲ |
家 家都 有一本 难念的 经， 谁能 说 清这 黑白是非

5̲6̲ 2̲3̲ 0 3̲·2̲i̲ | i̲ i̲6̲6̲ i̲6̲i̲ | 2̲3̲ 5̲6̲5̲ 6 0 6̲5̲ |
真真假假？ Hu 人人都 有一些 无奈选择， 只是

6̲i̲ i̲6̲ 2̲3̲6̲5̲ ˅i̲ | i̲6̲5̲ 2̲i̲ 2̲3̲3̲ | 3 - 2̲5̲ 6̲i̲ | i̲ - - - ‖
鸟儿倦了要归巢，人 儿累 了 要 回家！

D.C.

和平万岁

1 = C 4/4
♩ = 60

陈小奇 词
陈小奇 曲

mp

‖: 0 2 3 3 3 3 3 2 1 1 1 | 0 1 1 6 1 6 5 3 3 | 0 2 3 3 3 3 2 1 1 1 6 |
蔚蓝的 天空下 面， 鸽子在自由地飞， 远离战争的岁 月 是
插满橄榄枝的花 瓶， 其实它很 易碎， 远处传来的哭 泣 敲

4 4 4 4 4 3 2 2 - | 0 3 5 5 3 5 1 7 7·5 | 6 1 2 2 3 2 1 6· |
这 样 地美。 母亲唱着摇篮曲， 孩子在安详地睡，
打着我的 心扉。 无辜善良的人啊， 该 怎样给你安慰？

1.
0 6 7 1 6 1 1 6 5 5 ∨3 | 4 4 4 4 4·4 3 5 | 2 1 | 1 - - - :‖
孕 育了多年的爱， 像 一江春水 在梦里萦 徊。

2.
0 6 7 1 6 1 6 5 5·3 | 4 4· 4 3 2 1· | 1 - - - ‖
保住自己的幸福， 代 价是 这样的昂 贵！

ff

女 ｜ 5 5·3 6 5 5 5 | 1 1 1 1 1 6 5 5 - | 6 6·6 6 5 4 4 3 |
 沉重的地球和地球上的 人 类， 我们的未来能够

男 ｜ 3 3·3 3 2 1 1 | 5 5 5 5 5 3 2 3 - | 4 4·4 4 3 2 2 1 |

｜ 2 2·1 2 - | 0 0 0 0 | 5 5 5 5 1 2 3 3· | 0 6 7 1 6 1 6 5 5 0 |
 托付给谁？ 废墟上 的追悔， 祖祖辈辈请记 住：

｜ 7 7·6 7 - | 3 5 5 5 1 5 6 6· | 0 0 0 0 | 0 6 7 1 6 1 6 5 5 0 |
 记忆中 的伤痛，

```
结束句
⎡ >6  6· 6 0 5̲4·│3 - - -│3 - - -‖6  6· 6 0 1̲7̲·│1̂ - - -‖
⎢   和 平   万 岁！           和 平   万  岁！
⎣ >4  4· 4 0 2̲1·│1 - - -│1 - - -‖4  4· 4 0 3̲2̲·│3̂ - - -‖
```

让世界更美丽

南方新丝路模特大赛主题歌

陈小奇 词
陈小奇 曲

$1=\flat E$ $\frac{4}{4}$
$\quad = 78$

一条丝路连　接着　南方的花　雨，霓裳倩影描　画出
一道天桥丈　量着　成功的距　离，黑发飘逸体　味着

文明的轨　迹。当美丽成为时尚，到　处是春的潮　汐，来自
卓越的魅　力。穿过了滚滚红尘，将　目光投向天　际，孕育

远方的声音，呼唤着新的天　地。连在一起！
梦想的摇篮，把青春

在这里放飞自己，在这里告别过去，让生命拥有一　个

Ha!

```
| 4̇ 3̇ 2̇ 1̇·  3̇  2̇ | 0 1̇ 1̇ 1̇ 7·1̇ 7 6 5 | 0 1̇ 1̇ 1̇ 2̇·3̇ 2̇ 1̇ 1̇ |
  灿烂的花  季!      在这里拥抱未来，    在这里创造奇迹，
| 6 5 4 3· 6̇ 5 | 0 5 5 5 5 5·4 3 3 | 0 5 5 5 5 5·4 3 3 |
| 4 3 2 1· 3  2 | 0 3 3 3 3·3 2 1 1 | 0 3 3 3 3·3 2 1 1 |
```

```
| 0 6 6 1̇ 7 5 5 0 5 | 4̇ 3 3  -  2̇ 1̇ 1̇ | 1̇ - - - | 1̇ 0 ‖
  我们的风 采,    让 世界    更 美 丽!
| 4 - 5·  3 | 4 5 5 0 4 3 3 | 3 - - - | 3 0 ‖
  Ha!
| 2 - 3·  3 | 2 3 3 0 2 1 1 | 1 - - - | 1 0 ‖
```

海阔天高

1=A 3/4
♩=144

陈小奇 词
陈小奇 曲

3 5 - | 5 - - | 6 5 5 - | 5 - - | 6 5·3 1 1 0 | 6 5 5 - |
海 阔　　　天 高，　　　青 春 是 冲 天 的 鸟，

5 - - | 6 1 - | 2 - 1 6 | 1 6 - | 6 - 0 6 | 5 3 2 - |
乘 风　 舞 动 的 翅 膀，　　 尝 一 尝

2 2 0 1 | 3 2 2 - | 2 - - | 3 5 5 5 | 5 - 5 3 | 6 5 5 - |
飞 翔 的 味 道。　　 给 自 己　 一 个 目 标，

5 - - | 6 5·3 1 1 0 | 6 5 5 - | 5 - - | 6 1 - | 2 - 1 6 |
　　让 生 命 为 它 燃 烧，　　　穿 越 彩 虹 的

1 6 - | 6 - 0 6 | 5 3 2 - | 2 2 0 5 | 2 1 1 - | 1 - - ‖
时 候，　 再 分 享 彼 此 的 骄 傲！

1 6 0 | 1 6·6 | 1 6 0 | 6 5 - | 3 5 - | 5 - - | 1 6 0 |
来 吧！ 心 中 的 梦 想　 光 芒　 闪 耀！　　 来 吧！

1 6·6 | 3 6 0 | 6 5 - | 3 2 2 - | 2 - 1 2 | 3 2 2 |
青 葱 的 岁 月　 风 华　 正 茂！　 把　 今 天 拥

3 0 3 5 | 6 6 5 5 | 6 0 0 6 | 1 6 0 6 | 2 1 2 2 5 |
抱，　把 未 来 寻 找，　 这 世 界　 会 因 为 我 们 的

2 2 0 5 | 2 2 - | 2 - 2 0 | 2 5·6 | 1 - - | 1 - - ‖
飞 翔 而 变 得　　　 更 美 更 好！

苍穹之下

1 = G 4/4
♩ = 110

陈小奇 词
陈小奇 曲

‖: 6 6 3 3 - | 7 7 5 6 - | 6 7 1 6 1 2 5 | 3 2 3 - |
苍 穹 之 下， 雾 霾 风 沙， 咫尺天涯你 看得 清 我 吗？

0 3 5 6 5 3 5 | 0 2 2 6 1 2 2 | 0 6 6 3 2 2 2 3 | 2 5 7 6 - :‖
牵着手感受着 彼此的存 在， 谁把这白昼变成 夜 的牵挂？

X X X X 3 5 | 6 7 6 5 3 - | X X X X 6 1 | 5 3 2 1 3 - |
duang…… 喔 耶依耶依呀， duang…… 喔 耶依耶依呀。

X X X X 3 5 | 6 7 6 3 2 - | X X X 6 1 | 2 2 2 3 6 - |
duang…… 喔 耶依耶依呀， duang…… 喔 耶依耶依呀。

3 7 5 6 7 6 | 5 5 5 5 2 5 3 | 6 3 1 2 3 2 | 2 2 2 6 2 3 3 |
我 不想让未来 变得这样虚 假，我 不想让幸福 变得那样浮 夸。

3 7 5 6 5 6 | 5 5 5 6 2 5 3 | 6 6 1 2 2 3 |
我 不想让孩子 躲在窗户里张望，我 只想要 一 个

5 5 5 3 5 5 3 5 | 7 2 7· 5 | 6 - - - ‖
握 得 住 的 梦， 一 个 看 得 清 的 家！

以生命的名义

广东6·26禁毒晚会主题歌

陈小奇 词
陈小奇 曲

1 = D 4/4
♩ = 72

‖: 0 3 3 3 3 2 1 6 | 1 1 1 6 5 5 - | 0 3 3 3 3 2 1 1 6 5 |
(女)轻轻地擦 干你 脸上的泪滴， 那白色的噩梦 是否
(女)紧紧地握 住我 发烫的情意， 这人间的关爱 请你

2 2 2 1 2 2 - | 0 5 1 2 3 2 3 3 5 5 | 2 2 2 2 3 3 2 1 6 0 5 |
已离你远去？ (男)当阳光又一次 照亮 大地的 新绿， 请
殷殷记 取。 (男)当世界为我们 馈赠 健康的 呼吸， 请

男 6 1 6 6 1 1 5 6 5 0 | 0 0 0 0 6 | 3 5 3 3 2 2 5 5 |
告诉我， 请告诉我， 你会
告诉我， 请告诉我， 你会

女 0 0 0 0 6 | 2 3 2 2 3 3 1 2 6 | 6 5 5 5 6 6 0 |
请 告诉我，

1.
6 1· 4 3 1 2 | 2 - - - | 0 0 0 0 :‖
怎样 面对自己？
怎样 面对自己？

2.
6 1· 4 3 4 5 |
怎样 面对自己？

0 1 6 6 5 4 5 | 5 - - - | 0 0 0 0 :‖ 0 1 6 6 5 6 7 |
怎样面对自己？ 怎样面对自己？

※进行曲风格的合唱

5 - - - | 5 - 0 0 5 | 3 3· 3 3 2 1 7 1 | 2 2· 3 5 - |
以 生命的名 义我们站 在一起，

7 - - - | 7 - 0 0 5 | 1 1· 1 1 7 5 5 6 | 7 7· 5 3 - |

第三辑 大哥你好吗

```
6  5·6 1 7 6 3 | 5 5 1 2 2·5 | 3  3·5 3 2 1 7 1 | 2  2·3 6 - |
手  牵 手筑起一座  铜墙铁 壁！ 以 生 命的名  义我们 站 在一起，

4  3·4 6 5 4 1 | 1 1 3 4 5·5 | 1  1·1 1 7 5 5 6 | ♭7 7·1 4 - |
```

```
5 5 6 5 5 1 2 3·5 | 4 3 2 1 1 - ‖ ♭3 - 4 - | 5 - - - ‖
没有污染的蓝  天将 变得更美丽！    啊  啊    啊！

3 3 3 3 3 3 4 5·5 | 6 5 4 3·3 - ‖ ♭6 - ♭7 - | 1 - - - ‖
                                    D.C.
```

老 友

1=A 4/4
♩=64

陈小奇 词
陈小奇 曲

032 ‖: 3333 21 1 061 | 2122 265 5 056 |
那个 下雨的 夜晚， 我们 喝了太多 的 酒， 只因
(那些) 快乐和 忧愁， 我们 曾经一起 承 受， 是不

1111 266 065 | 3333 212 065 | 5555 655 0535 |
为多年 以 来， 从没 想过你 会 走。 狂笑高歌的 日子， 握起来
是昨天 太 美， 所以 明天不 再 有。 虽然明知道 世间 从没有

2233 166 065 | 2222 322 061 | 2222 5635 532 :‖
还有些 烫 手， 默默 无语的 烟 缸， 只剩下熄灭的 烟 头！那些
不散的 宴 席， 红尘 滚滚的 路 上 热泪

2.
2222 0221 61 | 1 - - - | 5555 5365 5· | 6111 165 5 - |
却依然 在心 里流！ 叫你一声 兄 弟！ 喊你一声 老 友！

335 666 6561 1 | 3333 321 3 2 | 5555 5365 5 3 |
三十年河东三 十年河西 总会再 聚 首！ 叫你一声 兄 弟！

6666 632 2·16 | 6561 1161 622 | 5553 211 - ‖
喊你一声 老 友！ 千百个祝福千 百次思念 总是在风 雨后！

花开的季节

陈小奇 词
陈小奇 曲

1=C 4/4
♩=92

‖: 0 5 6 1 2 1 | 0 3 5 6 6 5 3 | 0 2 2 2 2 2 1 2 3 | 3 - - - |
伸出你 的手， 让我握紧一些， 我的心中不再下雪。
守着你 的梦， 看着你的笑靥， 走得再远也难忘却。

3 5 6 6 0 7 6 3 | 5 5 3 2 1 1 1 | 2 - - - | [1. 0 1 1 1 2 3 5 3 2
每次远行， 都要和 昨天告别， 你的花　　　总是让我无法拒绝。
我的真情， 是一江 柔柔的水， 你的花

2 - - - | 0 0 0 0 :‖ [2. 0 1 1 2 3 4 3 2 1 | 1 - - - | 0 0 0 5 6 |
　　　　　　　　　　给我一个爱的世界。　　　　　　花

í - í í 6 5 | 5 - - 3 2 | 1 - - 2 1 | 3 - - - | 5 6 í í 3 |
开　的季 节， 和　你 相　约， 留住一 份

5 5 3 2 1 2 | 2 - - - | 0 0 0 3 2 | 1 - - í 7 | 6 - - 6 7 |
初春的 感觉。 　　　 送 花 的 人， 看

í - - 7 5 | 3 - - 4 3 | 4 - - - | 0 4 4 4 4 4 3 2 1 | 1 - - - ‖
花　 的夜， 你的花　　 在我心中不会凋谢。

明天的杰作

1=A 4/4
♩=64

陈小奇 词
陈小奇 曲

0 5 6 | 3 2 1 1 1 2 1 6 5 0 6 1 6 | 2 2 2 3 2 2 0 6 1 |
总是 一而再、总是再而三 被许多 爱情冷 落， 虽然
总是 一而再、总是再而三 低着头 拼命工 作， 虽然

2 1 3 2 2 5 5 2 3 2 1 0 6 6 1 | 2 2 2 1 6 5 5 0 5 6 |
早已知道 失恋不 可能 想象成 一种幽 默。 其实
早已知道 虐待自 己 不止是 一种罪 过。 其实

3 3 2 1 1 2 1 1 6 5 0 6 6 1 | 2 2 2 3 6 0 6 1 6 2 1 5 6
谁都明白 应该怎样自由 自在地 享受生 活，只不过既然爱上
谁都明白 应该怎样自由 自在地 享受生 活，只不过想要有出

6 2 2 2 3 2 2 2 1 6 1. | 1 2 1 1 - - | 3 5 5 5 5 5. 5 5 6 5 5 3 2 3 |
你 当然不 愿意再错 过！ 无论如何我们 都会笑得很 洒脱，
息 只能放弃一些快 乐！ 无论如何我们 都会笑得很 洒脱，

3 - - 0 | 2 2 2 2 2 2 1 4 4 4 4 4 4 4 | 4 1 6 5 5 6 5 5 - |
想不清的 是 笑完了会有怎样 的后 果？
想不清的 是 笑完了会有怎样 的后 果？

3 5 5 5 5 5. 6 6 6 6 6 3 | 5 6 5 5 6 3 2 3 3 2 1 |
再看一看脚下 越擦越亮 的 皮鞋，wo 开开
再摸一摸头上 越来越长 的 头发，wo 日日

2 2 1 2 3. 5 5 5 6 2 3 2 | 1 2 1 1 - - ‖: 3 5 5 3 5. 6 5 6 5 |
心心地等待 下一次的奔 波！ 该说的还得 继续说，
夜夜地期待 下一次的收 割！

```
1.
6 5 6 5 6 · 6 5 3 2 | 6 5 6 6 5 3 2 1 6 0 6 1 | 2 2 2 3 · 5  - :‖
该 做 的 还 得 努 力 做,一 遍 遍  提 醒 自 己, 你 是 明 天 的 杰 作!

2.
6 5 6 6 5 3 2 1 6 0 3 5 | 2 2 3 2 1 6 1 1 - ‖
一 遍 遍  提 醒 自 己,  你 是 明 天 的 杰  作!
```

你是不是愿意和我交个朋友

1 = A 4/4
♩ = 66

陈小奇 词
陈小奇 曲

‖: 0 1 2 3 3 3 3 5 3 2 1 | 1 6 1 2 2 2 2 1 6 5 6 5 | 0 5 5 6 1 1 1 1 3 2 1 5 6 5 |
给我一点掌 声， 给我一点关 怀， 别让我在没有 朋友的地 方
给我一张笑 脸， 给我一份友 爱，

5 3 2 1 2 - - :‖ 0 5 5 6 1 1 1 1 6 2 3 2 | 2 2 1 6 $\overset{12}{1}$ - - |
徘 徊。 别让我在昨天 的孤独中 继续等 待。

6 6 6 6 6 5 3 5 6 5 5 3 3 2 | 1 6 1 1 2 3 3 - |
我不能够 总是一个人，空着手 对着天空发呆。

6 6 6 6 6 5 3 2 3 6 6 6 1 6 | 6 5 3 2 3 5 5 · 3 5 | 6 5 5 3 2 2 1 6 6 6 1 |
我不能够 总是一个人，把日子 过得不明不白！ Hou! Hou!

3 2 2 1 6 5 6 5 5 · 6 1 | 3 2 2 2 1 5 6 3 5 5 | 5 - - 0 1 |
Hou! 你

‖: 6 5 6 6 6 6 5 5 6 5 6 5 | 5 3 2 1 6 1 3 2 2 1 | 2 3 2 2 6 6 1 6 5 3 2 1 2 |
是不是 愿意和我交个朋友？ 在我看你的 时候，不要把目光移 开！

2 - - 0 1 | 6 5 6 6 6 6 5 5 6 5 6 5 | 5 3 2 1 2 1 2 2 2 3 |
你 是不是 愿意和我交个朋 友？ 在我流泪 的

2 1 6 6 6 1 6 2 3 2 3 2 3 5 | 5 - - 0 1 :‖ 2 1 6 6 6 1 6 2 3 2 6 5 6 1 | 1 - - - |
时候，把你的温 柔留下来！ 你 时候，把你的温 柔留下来！

我的大叔

陈小奇 词
陈小奇 曲

1=C 4/4
♩=80

‖: 0 6 6 6 3 2 3 | 2 5 1 6 6 - | 0 1 1 1 6 5 1 1 | 2 3 3 3 3 - |
小时候您 常常 带我走路， 在我摔倒 的时候 把我搀扶。
小时候您 常常 听我倾诉， 在我伤心 的时候 让我不哭。

0 3 3 5 6 · 7 6 5 | 3 3 5 3 2 2 2 0 6 6 | 2 2 5 3 5 3 2 2 |
如今我很 想回到 您的 身边， 像您 当年 扶我 那样，
如今我很 想回到 您的 身边， 像您 当年 安慰我那样，

0 2 2 3 2 5 5 1 | 6 6 6 - - | 0 0 0 0 :‖ 3 6 6 5 6 - | 3 7 7 5 6 - |
扶着您 年迈的脚 步。 我的大 叔， 我的好叔叔，
安慰着您的孤 独。

2 2 2 1 2 5 5 | 5 5 2 3 - | 3 6 6 5 3 · 2 1 | 2 2 3 3 2 1 2 0 6 6 |
送上一片阳 光 请您留住。 我会天 天 为您 唱起 这首歌， 只愿

2 2 2 2 2 1 2 6 0 3 | 7 2 5 3 7 6 6 | 6 - - - | 6 - - - ‖
这一份小小的礼物， 能 日夜为您祝 福。

弟 弟

陈小奇 词
陈小奇 曲

1=♭E 4/4
♩=116 慢一倍 自由地

6 3· 3 6 | i· 5 6 5 0 5 6 | 3 2 3· 3 0 5 5 | 6 6· 6 0 5̇ 6̇ |
好　兄　弟，wu　　　wu　　　　　我的　好　　兄

3̇ 2̇ 1̇ 1̇ - 0 1̇ 2̇ | 3̇ 0 5 3 7̇ 7̇ 0 3̇ 2̇ | 3̇ 3̇ 3̇ 3̇ 3̇ 3̇ 3̇ | 3̇ - - - |
弟！　　wu　　　　wu　　　　wu

※ 原速

0 0 0 0 | 0 0 0 0 ‖: 6 - i 6 5 | 5 3 3 - 0 | 0 3 3 5 6 7 6 |
　　　　　　　　　　好　兄　弟，　　　　　　你走的时候，
　　　　　　　　　　好　兄　弟，　　　　　　寻人的启事，

0 3 5 3 5 6 6 | 6 7 5 3 3 - | 0 0 0 0 | 6 - i 6 | 3· 3̇ 2̇ 1̇ 6 |
不该不让　我去　送你。　　　　　　　好　兄　　弟，
有没有朋　友告诉你。　　　　　　　好　兄　　弟，

　　　　　　　　　　　　　　　　　　　　　　1.
0 7 7 7 5 3 | 0 3 3 5 6 i | 7 5 6 5 5 - | 0 0 0 0 :‖
你去到 哪里，　也总该给我　一些消息。
忧伤的 夜晚，　会不会有　人来

2.
2̇ 1̇ 2̇ 3̇ 3̇ - | 3̇ - - - | 6̇ - 6̇· 6̇ | 5 6̇ #4 3 - | 2̇ i 6 i 2̇ 3̇ |
照　顾你？　　遥远的他　乡，　做梦的年　纪，

3̇ - - - | 2̇ - 6· 3̇ | 2̇ 3̇ 2̇ 1̇ - | 7 7 6 5· 7 | 6 - - - |
　　　　　珍藏的照　　片，　飘飞的日　　历！

‖: 0 6̇ 6̇ #4 2̇ 3̇ | 0 3̇ 2̇ 3̇ i | 7 6 | 0 3 3 5 7 7 7 |
你说你有 些累，　但心情很 美丽，　你说你常 想家，
你说你会 写信，　但不会留 地址，　可是你该 知道，

第三辑 大哥你好吗

但不会再哭泣。天 天在 想 着你。
大家都想 着你。

Hu　　Hu　　　Hu　Hu

(遥 远的他 乡，　做 梦的年 纪，

Hu　　Hu　　　Hu　Hu

珍藏的照 片，　飘飞的日 历。)

好 兄 弟，wu　wu　　　我的好 兄

弟！wu　　wu　　　wu　　　wu

我 的 好 兄 弟！

爱 巢

电视连续剧《爱情帮你办》片头歌

陈小奇 词
陈小奇 曲

1=F 4/4
♩=92

‖: 0 5 5 3 5. 1 5 3 | 0 5 5 3 5. 1 2 3 2 | 0 1 5 3 1. 5 5 3 |
　　最近的日　子啊，　算不算很　好？　满大街的人都在
　　最近的日　子啊，　算不算很　好？　一见面都　有着

6 6 1 5 5 - | 0 5 3 5 7　7 6 | 6 7 6. 5 5 3 0 2 1 |
匆匆地跑。　　东西和南北,大　家都很明了，谁也
满脸的笑。　　春夏和秋冬,花　开花落多少，谁也

1.
2 3 4 4 5 5 0 4 3 | 4 5 2 2 - :‖
不会轻易放弃　每一　个　目标。

2.
2 3 4 4 5 5 2 1 |
不会轻易放过每一

2 6 1 1 - | 0 0 0 0 0 5 | 1 1 1 0 6 1 | 1. 3 6 5 5　0 5 |
次　心跳。　　　　　　给疲惫的　情感　筑个爱巢，　让

6 6 6 0 4 6 | 7. 6 6 5 5 | 0 1 1 1 1 6 1 0 2 |
无　助的　人们　有个依靠。　　虽　然这世界越

2 1 2　5 3 0 | 2 1 7 1 1　0 3 | 4. 3 2 1 1 - ‖
来越　热闹，　善良的你　　　总　会有好报！

爷爷奶奶

陈小奇 词
陈小奇 曲

$1=\flat E$ 4/4
♩=112

‖: 3 5 5 5 - | 5 - 3 5 5 5 | 5 5 1 1 - | 6 5 0 0 0 | 2 3 3 3 - |
爷爷他　　做过一张 大木 床，　　　　奶奶 她
爷爷他　　留下一张 大木 床，　　　　奶奶 她

3 - 3 5 5 5 | 1 3 2 2 - | 1 2 0 0 0 | 6 5 5 3 5 5 | 1 1 - 2 1 0 |
买过一个 梳头 匣。　　爷爷奶奶在一起，
留下一个 梳头 匣。　　爷爷奶奶为子孙，

6 1 1 3 5 6 5 | 5 3 3 2 1 0 | 5 1 6 5 2 2 | 2 - 2 1 1 2 |
过了一辈子，　　　爷爷和 奶奶　　没吵架
操劳一辈子，　　　爷爷和 奶奶　　升了天，

2 2 2 3 2 1 5 | 5 1 1 - - | 0 0 0 0 | 0 0 0 0 :‖ **ff** 0 1 1 1 1 5 1 |
也 没说过几句 话。　　　　　　　　　　　　　我家的老 房子
其实还住在我 们 家。

1 5 5 1 1 - | 0 6 6 1 1 1 | 1 3 3 5 5 - | 0 5 5 5 5 5 3 | 3 2 1 1 - |
很 结实，　这些年变化 不 太大。　我家的旧东西 还能用，

1 1 1 1 1 5 1 | 2 1 2 2 · 3 | 3 3 3 3 3 3 | 2 1 0 1 1 6 5 ⌵ 3 |
修修补补别 随便 扔 了它！　老 人家的话还在 耳边 响，老

3 3 3 3 3 3 3 3 | 2 1 0 1 1 6 5 0 | 0 5 5 3 5 1 1 | 1 1 1 1 3 5 ⌵ 3 5 |
人家的照片还 在墙上 挂。　乡下的歌 谣我　会继续唱，只是

5 3 5 1 1 - | 6̲ 1 6̲ 1 6̲ 1 0 5 | 2 2 2 2 2 2 1 | 1 - - - ‖
那把胡琴　　　　　　我 还是没学会怎么 拉！

思念不会有假期

1 = C 4/4
♩ = 72

陈小奇 词
陈小奇 曲

3· 23 1· 5 | 6 1 1 1 6 5 5· — | 3· 5 1· 6 5 | 4 4 4 5 2 2 0 3 4 |
一 个 人　守候在 夜 里，等　你的 声音响　起。只是
一 个 人　守候在 夜 里，把　你的 烛光点　起。只是

5· 6 5 5· 3 2 | 1 1 2 3· 6 0 7 6 | 5 0 7 6 5 6 6 5 3 | 3 5 5 — — :‖
为 什 么 匆匆 抓起的电话，那 端　却 从来不是　你？
为 什 么 匆匆 走过的身影，偏

5 0 7 6 5 4 3 2 1 | 1 1 1 — — | 0 0 0 0 3 4 | 5 5 5 6 1 1 0 1 1 2 |
偏 却 从来不是　你？　　　　　　　　我的 青春在昨 天　又为你

3 3 3 4· 3 0 6 1 | i i i 2 i i 6 5 0 4 | 4 1 4 5 6 5 5 0 3 4 |
下了一场 雨，思 念它永　远　　不 会有假　期。被你

5 5 5 6 1 1 0 3 5 | i· i 2 6 0 5 6 | 5 0 7 6 5 4 3 2 1 | 1 1 1 — — |
带走的月　色，和那 折叠的梦，今　夜　是否在我信箱　里？

中国大妈

陈小奇 词
陈小奇 曲

1=C 4/4
♩=102

$\|:\underline{\dot{6}}\ 3\ 3\ 0\ |\ 2\ 3\ 1\ \underline{\dot{6}}\ -\ |\ \underline{\dot{6}}\ 2\ 2\ 0\ |\ 2\ 2\ 5\ 3\ -\ |$
几十年　白了黑发，　习惯了　酸甜苦辣。
一辈子　牵牵挂挂，　到老了　潇潇洒洒。

$3\ 3\ 6\ 6\ 0\ |\ 5\ 6\ 5\ 3\ 2\ -\ |\ \overset{1.}{1\ 1\ 2\ 3\ 5\ 3}\ |\ \dot{1}\ 7\ 5\ 6\ 6\ -\ :\|$
忙忙碌碌　相夫教子，　扛起风雨撑起一　个家！
留给自己　一片天地，

$\overset{2.}{0\ 1\ 2\ 3\ 5\ 3}\ |\ \dot{1}\ 7\ 6\ 7\ 7\ -\ |\ 7\ -\ -\ -\ |\ 0\ 0\ 0\ 0\ |$
睁开眼世界这　么大！

$\dot{1}\ 7\ 6\ 5\ 6\ |\ 3\ 5\ 6\ 7\ 6\ 5\ 3\ |\ 2\ 1\ 2\ 3\ 5\ 5\ 3\ |\ 2\ 2\ 5\ 3\ -\ |$
中国大　妈　放下油盐酱醋茶，多少沧桑都　跳成绝　代风华！

$\dot{1}\ 7\ 6\ 5\ 6\ |\ 3\ 5\ 6\ 7\ 6\ 3\ 2\ |\ 2\ 1\ 2\ 2\ 3\ 5\ 5\ 5\ 3\ |\ 7\ \dot{2}\ 5\ 6\ -\ \|$
中国大　妈　心中梦想要出发，一把扇子把人生摇得　美丽如画！ D.C.

【结束句】
$2\ 1\ 2\ 2\ 3\ 5\ 5\ 5\ 3\ |\ 7\ \dot{2}\ -\ 5\ |\ 6\ -\ -\ -\ |\ 6\ -\ -\ -\ \|$
一把扇子把人生摇得　美丽　如　画！

中华女儿

电视系列剧《中华女儿——香港篇》主题歌

1=G 4/4
♩=80

陈小奇 词
陈小奇 曲

5 6 5 ‖: 1 1 1 1 0 2 3 1 6 5 | 5 - - 5 6 5 | 3 3 3 3 0 3 5 1 6 5 |
港湾中 不 眠 的 夜　　色， 回荡着 天 地间 旷 世 风
(海潮中) 孕 育 的 思　　念， 把多年 沧桑泡成 一 壶 新

2 - 0 3 3 4 | 5 6 6 6 0 5 3 2 3 | 2 1 6 6 0 6 5 5 2 | 2 0 1 6 5 3 2 |
华。 星移 斗 转的 舞 台 上， 有我为你　　 不变的步伐。
茶。 久久 回 味的 岁 月 里， 是我为你

2 - - 5 6 5 :‖ 2 0 1 6 5 2 1 | 1 - - 0 1 ‖: 6 6 6 5 4 4 6 |
海潮中　　珍藏的情话。　 这 长长的女 儿梦，

6 - - 0 3 4 | 5 5 5 5 0 6 5 1 | 3 - - 0 5 | 2 2 2 2 1 5 2 |
梦里 声声都在 喊着中华， 这暖暖的女 儿心，

2 - - 0 6 1 | 2 2 0 2 3 2 2 1 | 5 - - 0 1 :‖ 1 - - - ‖
心中 处处 都是永远的 家！ 这 家……

远方的爹娘

陈小奇 词
陈小奇 曲

1 = D 4/4
♩ = 72

‖: 1 5 2 3 2 1 - | 2 2 1 1 6 5 5 - | 1 5 5 6 5 3 - | 2 2 1 2 3 2 2 - |
千里关 山， 离家的路最 长； 万家灯 火， 回家的灯 最亮。
沧海桑 田， 无家的心最 凉； 清茶淡 饭， 有家的人 最香。

3·4 5 5 6 5 3 3 0 | 2 1 2 2 3 2 1 7 | 5·6 5 4 3 3·4 3 1 6 |
几次三番在他乡， 遥对爹 娘说家 常，在您膝前在 您怀里在
几次三番在梦乡， 遥对爹 娘把歌 唱，为您梳头为 您捶背为

5 3 2 1 1 - | 0 0 0 0 | 0 0 0 0 :‖ 5 5·3 6 5 5 3 | 6 6 6 5 1 2 3 - |
您的身 旁。 远方的爹 娘， 您别来可无 恙？
您加衣 裳。

6 1 6 4 3 2 2·3 | 5 6 1 1 6 5 3 5 6 5· | 5 5·3 6 5 5 3 |
月圆 月 缺，您 头上又添几 多霜？ 远方的爹 娘，

6 6 1 6 5 3 5 3 2· | 0 2 2 3 2 1 7 6 | 5 5 4 3 3 2 1 1 - ‖
您别再倚 门望， 儿女的柔 情，伴着您地久天 长！
D.C.

【结束句】
0 2 2 3 2 1 7 6 | 5 5 4 4 - - | 3 3 2 1 1 - | 1 - - - ‖
儿女的柔 情，伴着您 地 久 天 长！

我们正年轻

中国老年大学艺术团团歌

陈小奇 词
陈小奇 曲

1=F 3/4
♩=132

```
‖: 5 6· 5 | 3· 3 2 1 | 2 2 3 6· | 5 - 0 | 5 6· 5 | 3 - 2 1 |
   给 自 己 发 出 一 道 快 乐 的 邀 请，   追 梦 的 心  总 是
   把 自 己 舞 成 一 道 美 丽 的 风 景，   动 人 的 歌  总 是

   2 2 1 3 2 | 2 - 0 | 3 5· 3 | 6 - 5 | 3 2 3 1 7 | 6 - - |
   这 样 从  容。    又 一 次 感 受 校 园 的 风  采，
   回 响 不  停。    用 彩 笔 描 绘 祖 国 的 未  来，
```

1.
```
5 6· 5 | 4 4 0 | 6 5· 3 | 5 - - | 6 - - | 5 0 0 0 | 0 0 0 :‖
我 们 是 天 空  最 亮 的 星！  哈  哈！
我 们 的 身 影
```

2.
```
2· 5 2 1 | 1 - - | 1 - - | 0 0 0 ‖ 6 6· 5 | 1 6 0 |
潇  洒 轻 盈！            向 青 春 致 敬，

5 5· 3 | 6 5 0 | 3 3· 5 | 6 - 1 | 6 5 3 2 | 2 - - |
将 风 华 引 领，  我 们 和 时 代 一 路 同 行。

1 1 2 3 5 | 6 5 3 | 2 3· 1 | 6 - 6· 5 | 6· - 6 | 6 - - |
用 艺 术 之 光 点 亮 新 的  生 命， 胸 怀 大  爱，

6 - - | 5 5 1 2 1 | 1 - - | 1 - - ‖ 7 7 0 | 7 7 0 |
           我 们 正 年  轻！           我 们、 我 们、

7 7 0 | 7 7 5 2 1 | 1 - - | 1 - - | 2 - - | 1 - - | 1 - - ‖
我 们、 我 们 正 年 轻！  啊  啊  啊！
```

风正帆扬

广东纪检监察干部之歌

陈小奇 词
陈小奇 曲

1 = D 4/4
中速

‖: 3 55 655 | 23 211 - | ii 6 2i 656 | 5 - - - |
　在心中生起一片帆，　抚平那惊涛骇　浪。
　在心中升起一片帆，　穿过那云遮雾　障。

6 6i 2 i6 | 5 65 321 | 22 65 321 | 2 - - - :‖
请相信颠簸的岁　月，　总会有阳光护　航。
请相信我们的世　界，　到处都充满希

[1.]　　　　　　　　　　　　　　　　　　　　　　　　　　　[2.]
1 - - - ‖ ii i2 3 2i | 6i i6 5 - | 6i i2 65 323 |
望。　　一身正气一双铁肩膀，一腔真情一副热心

5 - - - | 35 56 i·2 | i 65 3 - | 23 56 23 26 | i - - - ‖
肠。　大浪淘沙真金在，长风万里送帆　扬！

一切为了你

广州电视台十周年台庆晚会主题歌

陈小奇 词
陈小奇 曲

$1=\flat A$ 4/4

♩=70

```
‖: 3 5  6̂5 5  0 3 5 | 1̇ 1̇  7̂6 5  0 5 5 | 6 1 1  1̇ 6̂ 6 5 5 3 2 |
   朝朝 夕 夕   等着 你的 花 季,  每段  回 忆  都是 如此 的美
   风风 雨 雨   等着 你的 期 许,  每次  相 聚  都有 许多 的话

2 - - - | 6 1̇  2̇ 1̇ 1̇  0 1̇ 6 5 | 5 5 5 6·  3̂ 2 3  2 1 | 2 - 0 4̂ 3̂ 2· :‖
丽。     真心  的 爱 是 一种   永远 的付  出,  为了 你,  我 愿

                                                        1.
                                                        2 - 0 4 3 2·

5 - - - ‖: 2 - 0 4̂ 3̂ 2 1 | 1 - - - | 3̂ 3̂ 3̂ 2· 3̂· 6 | 5  0 3 5  6̂5 6 0 6 5 |
意!        你, 我 愿  意!           一切 为 了 你,     沧海 桑 田  我愿

6 1̇  6̂ 6 5  3̂ 2 1 | 3̇·  4̇ 3̇ 2̇  - | 3̂ 3̂ 3̂ 2· 3̂·  5 |
成为 你毕 生的 唯 一。              一切 为 了 你,

6  0 6 5  6̂ 1̇ 1̇  0 6 5 | 6 1̇  6̂ 2̇ 3̇  3̂ 2̇ 1̇ | 1̇ - - - ‖
   天长 地久,  我会  成为  你快 乐的 知        己!
```

做一个好梦

1=C 4/4
♩=112

陈小奇 词
陈小奇 曲

‖: 0 6̣ 7̣1 1 | 0 2 3 2 1 | 7̣ 7̣ 7̣5̣ 6̣ | 6 - - - | 0 1 2 3 3 |
还以为　　看你一眼　就把你看穿，　　　　　还以为
情人间　　总要有些　缠绵的誓言，　　　　　为什么

0 5 6 5 3 | 2 2 2 1 2 5 | 3 - - - | 0 6 6 6 7 i | 7 5 6 6 - |
别人的话　都是一些流　言。　　　　身边的 故事 有 很多，
你都不曾　把我放在你心　间？　　　唱过的 情歌 有 很多，

5 5 5 5 6 3 | 3 - - - | 0 2 2 1 2 | 0 2 3 2 2 1 | 7̣ 7̣ - 1 7̣ |
结局都没改变，　　　　今天的我　该把怎样的 角色 扮
烛光他还在闪，　　　　今天的你　怎样面对 那间 咖啡

6 - - - | i i i i 6 | i - - 7 6 | 5 5 5 5 6 | 3· 2 1 - | 6 6 6 6 i 7 |
演？　　做一个　好梦，　　别再说 疲倦。　留一份 情
店？

6 - - 5 3 | 2 2 2 1 2 6 | 5 5 5· 5 - | i i i i 6 | i - - 2 3 |
感，　　　记下我的无　　　眠。　　漂泊的 心路，

7 7 7 7 5 3 | 3 - - - | 2 2 1 1 3 2 | 2 - - 3 5 | 7 7 - 5 | 6 - - - :‖
找不到终点站，　　握别的 夜晚，　你已 走了 很远。

今夜难眠

陈晓光 词
陈小奇 曲

1=♭A 4/4
♩=73

今夜难眠,是春风在拨动心
(今)夜难眠,是彩灯在远方召

弦。今夜难眠,是雪花在萌发思
唤。今夜难眠,是泪花在迷离双

恋。喜怒哀乐又是一年,东西南北家家
眼。苦辣酸甜又是一年,赵钱孙李人人

灯火灿烂。在回忆在憧憬在欢聚团圆,还有那老母亲
归心似箭。在留恋在期盼在期望春天,还有那老父亲

又添白发,把辛苦和慈爱都包进饺子里
绽开笑脸,把希望和祝福都倒进酒杯里

面！ 今 啊今夜难眠,
面！

是乡音在耳畔回旋。啊今夜难眠,是

第三辑 大哥你好吗

亲情在心中缠绵。今夜难眠 今夜难眠,

是我们在为祖国祝愿!

拥抱大海

潘 琦 词
陈小奇 曲

1=A 4/4
♩=70

‖: 1 5 3432 1 5̇ 5̇ 1232 | 2 - - - | 1 3 2232 26̇ 1 6̇5̇ |
你 给了我深深的挚 爱， 你 给了我宽阔的胸
你 给了我蔚蓝的关 怀， 你 给了我美丽的期

5 - - 0 5̇ | 2 2 1 2 5 3 | 2 2 3 2 1 2 1 6̇· |¹· 5̇ 5̇ 5̇ 6̇ 1 2 5 1 6̇ 5̇ |
怀。 你雾中有梦、 云中有精 彩， 珍珠的故乡春光常
待。 你沙中有金、 浪中有歌海，

5̇ 6̇7̇6̇5̇ 5̇ - :‖²· 5̇ 5̇ 5̇ 6̇ 1 2 5 3 2 1 | 6̇ 2 1 6̇ 5̇ 5̇ ∨ 1 2 |
在。哎啰 喂！ 丝绸的波涛连接 着 昨天和未 来！哎啰

5 - - ∨ 4 5 6 5 | 5 - - 1 4 2 | 2 - - ∨ 2 6 5 | 5 - - - ‖ 5̇ 5̇ 5̇ 2 4 5 6 5 5 |
哎！ 哎啰 喂！ 哎啰 哎！ 哎啰 喂！ 天风为你歌 唱，

4 4 4 5 1 2 4 3 2 | 6̇ 6̇ 1 2 2 7̇1̇7̇6̇ 5̇ | 2 5 5 7̇ 6̇ 5 2 - |
心扉 为你敞 开，扬起的风帆满载 着 世纪的风 采！

5̇ 5̇ 5̇ 2 4 5 6 5 5 | 4 4 4 5 1 2 4 3 2 | 6̇ 6̇ 2 7̇1̇7̇6̇ 5̇ |
世界为你骄 傲、心潮为你澎 湃，大海啊请接 受

2 2 2 5 6 - | 6 - 6 0 6 6 5 | 5 - - 2 2 | 5 ∨ 0 0 0 ‖
我的拥 抱 我的 爱！ 哎啰 喂！

拥抱花城

柯 蓝 词
陈小奇 曲

1=♭A 4/4
♩=72

```
1 2 ‖: 5 3  5 4 3 2 1 | 1 - 0 1 1 2 | 3 1̇ 1̇  7 7 7 7 6 5 | 5 - 0 6 7 1̇ |
我用   散文 诗和你相   约,    拥抱着 花 城 赞美着珠   江。  圣洁的
(我用) 散文 诗和你相   约,    拥抱着 花 城 赞美着珠   江。  文明的

1̇ 6 6  5 5 6 5 1 | 3· 5̇ 6 5̇ 6̇ | 5̇ 2·  2 4 3 2 1 | 1 - - 1 2 :‖
情  感、美丽的祝    愿,  把永恒 的 期望 写在心       上。  我用
都  市、绿色的家    园,  把人间 的 真爱 装满诗

1 - - 0 1 | 1̇ 1̇ 1̇ 2̇ 1̇ 1̇ - | 7 7 7 6 5 5· 4 5 | 6 6 6 1̇ 6· 3 |
囊。  啊歌唱生   活、  播种快    乐, 我们 踏着星  光 让

5 5 6 5 1 2· 1 | 1̇ 1̇ 1̇ 2̇ 1̇ 1̇· 2̇ 3̇ | 7 7 7 5 6 - | 0 4 4 5 6 1̇ 1̇ |
梦想 飞 翔! 啊 呵护花    城、  呵护珠 江,    和谐 社  会

2̇ 2̇ 3̇ 2̇ 1̇ 1̇ - | 0 4 4 5 6 1̇ 1̇ | 2̇ 2̇ 3̇ 3̇ - - | 3̇ - 3̇ 0 3̇ 2̇ 1̇ | 1̇ - - - ‖
幸福吉 祥!    和谐 社 会 幸福              吉    祥!
```

做最好的自己

李广平 词
陈小奇 曲

1=♭E 4/4
♩=86

‖: 0 3 6 6 6 3 ⅰ 6 | 0 3 5 5 5 1 2 3 | 0 2 2 3 4 4 3 4 |
我渴望迎风飞翔， 像鸟儿那样自由。 我相信心的力量，
我渴望爱的包围， 像春风那样温柔。 我相信真心相爱，

0 3 4 4 1 3 2 | 0 3 6 6 6 3 ⅰ 6 | 0 3 5 5 5 1 2 3 | 0 2 2 3 4 4 3 4 |
付出 就会拥有。 我希望梦想成真， 只要我不 松手。 我相信脚踏实地，
就会 与你携手。 我期盼风风雨雨， 牵手青丝变白头。 我相信爱的力量，

0 5 5 6 7 5 5 | 3 6 6 - - | 0 0 0 0 :‖ 3 7 6 6 - | 6 - - - |
用热泪酿 生命 的酒！ 的所 有！
可以战胜 所有

‖: 0 6 3 2 2 ⅰ 6 | 0 6 2 ⅰ 7 3 5 | 0 1 2 3 4· | 3 4 5 5 5 2 3 3 |
做最好的 自己， 勇气就是 领袖。 一点 一滴，建造生命的高楼。
做最好的 自己， 独立思考漫游。 欢笑 哭泣，把人生真实享受。

0 6 3 2 2 ⅰ 6 | 0 6 2 ⅰ 7 7 3 5 | 0 1 2 3 4· | 5 6 7 7 6 7 |
做最好的 自己， 热血像大河奔流。 一天 一天，幸福就 在 左右！
做最好的 自己， 站在生命的风口。

7 - - - :‖ 0 1 2 4 4 3 4 | 0 6 3 2 3 3 | 3 - - 5 | 6 - - - | 6 - - - ‖
 笑看 花开花落， 为自己喝 彩 加 油！

恩怨人生

电视连续剧《沧海情仇》片头歌

刘桂书 词
陈小奇 曲

$1=\flat E$ $\frac{4}{4}$
♩=70

‖: 5̲ 5 4 5· | 2 2̲1̲7̲1̲ 1 - | 5̲1̲ 7̲1̲ 2̲4̲ 2· 2 | 6̲5̲4̲ 5 - | 5̲ 5 4 5· |

人生如梦万万千，梦中　揪心千万　遍。人间世事
情仇相争年复年，爱恨　连接恩恩　怨。思乡望月

4̲5̲ 5̲5̲1̲ 4̲3̲2· | 6̣̲1̲ 2̲4̲ 2̲1̲6̣· | 5̲ 6̲5̲4̲ 5̣ - | 5̲1̲ 7̲1̲ 2̲4̲ 2̲2̲ |

道　不清，真真　假假天天　变。（人间世事道不清，
盼　梦圆，生离　死别泪涟　涟。（思乡望月盼梦圆，

2̲2̲ 6̲5̲6̲ - | 5 3̲2̲1̲ 2 1̲6̲ | 5̣ 6̲5̲4̲ 5̣ - :‖ 5 4̲5̲6̲ 5· 4̲5̲ |

真真假假　天　天　变、天　天　变。）情何　物？
生离死别　泪　涟　涟、泪　涟　涟。）

6̣ 2̲4̲5̲6̲ 5 - | 2̲4̲ 5̲5̲ 4̲2̲1̲1̲ | 1̲5̲ 2̲1̲7̲1̲ 1 - | 5 4̲5̲6̲ 5· 1̇ |

爱何　源？人间真情是奇缘、是　奇　缘。情何　物？

1̇ 1 4̲3̲ 2 ᵛ2̲4̲ | 5· 6̲ 4̲2̲1̲· | 2 1̲6̣̲ ᵛ6̲5̲4̲ | 5 - - - | 5 - - - ‖

爱　何　源？人间真　情　是奇　缘、是奇　缘！

为母亲唱首歌

蒋乐仪 词
陈小奇 曲

1=♭B 4/4
♩=66

§1
| 0 5 5 | 3 3· 2 3 2 1 | 1 - - 0 6 | 4 4· 4 5 3 2 | 2 - - 0 1 1 |
你把 苍老 留给自己， 把青春 给 了我； 你把
生 命的 每个角落， 盛开着 你的花朵； 身

| 6 6· 7 1 7 5 | 5· 6 3 0 5 | 2 2· 2 1 3 2 | 2 - - 0 5 5 |
眼泪 留给自己， Wu 把笑容 给 了我。 你把
体的 每条江河， Wu 奔流着 你的清波。 人

| 3 3· 2 3 2 1 | 1 - - 0 6 | 4 4· 4 5 3 2 | 2 - - 0 1 1 |
冬天 留给自己， 把温暖 给 了我； 你把
生因 你而精彩， 未来为 你 而歌； 大

| 6 6· 7 1 7 5 | 5· 6 3 0 5 | 2 2· 4 3 4 5 | 5 - - - |
奉献 留给自己， Wu 把 一切 给 了我！
地因 你而辽阔， Wu 太阳 永远不落！

§2
| 5· 2 1 1· 3 5 | 7 1 7 3 5 5 0 3 5 | 6 5 6 0 6 6 5 6 1 6 0 6 5 |
母 亲啊， 让我 为你唱首歌， 这个 世界上 再没有一种爱， 能把

| 6 1 1 6 3 2 - | 5· 2 1 1· 7 1 | 2 2 7 3 5 5 0 3 5 |
母爱 胜过！ 母 亲啊， 让我 为你唱首歌， 这个

| 6 5 6 0 6 6 5 6 1 6 0 6 1 | 2 - - - | 2· 2 2 1 7 1 - | 1 - - - ‖
世界上 再没有一首歌， 比得上 母 亲 之 歌！

报 答

蒋乐仪 词
陈小奇 曲

1=C 4/4
♩=76

| 3 6 6 6 5 6 6 0 | 6 6 3 6 6 5 3 3 0 | 3 6 6 6 3 2 2 2 2 1 |

给我一颗种子，　　还你　金色秋天；　给我一朵鲜花，还你
给我一把镰刀，　　我会　收割星星；　给我一眼甘泉，我会

| 2 2 5 3 - | 6 1 1 1 2 1 3 3 0 | 2 2 2 3 2 1 6 6 0 |

春光　无限。　给我一个舞　台，　还你精彩蹁　跹；
浇灌　心田。　给我一个歌　喉，　歌声传遍人　间；

| 2 2 2 6 6 5 3 3 3 5 | 2 2 2 2 0 5 1 6 | 6 - - - | 0 0 0 0 |

给我一双翅膀，还你 辽阔　　蓝　　天！
给我一个梦想，希望 辉煌　　灿　　烂！

| 3· 2 1 3· 2 1 | 2 2 2 1 2 1 6 - | 3· 6 6 6 1 6 1 | 6· 2 3 - |

祖　国　啊、　祖国母亲　啊，　你的恩情说不　尽　道　不完。

| 6 1 6 1 3 3 5 | 3 3 3 6 2 - | 0 3 5 6 2 1 2 2 0 | 2 2 3 5 1 6 6 - |

你的 乳汁哺育 了各族儿　女，　儿女们用生命　　为你　奉　献。

点亮一盏灯

1 = C 4/4
♩ = 82

蒋乐仪 词
陈小奇 曲

‖: 0 3 3 3 3 0 3 2 1 | 2· 3 3 - | 0 6 6 6 1 2 2· | 2 6 1 6 6 - |
为了一种 艰辛的寻 觅， 无数次走进 暗 夜里。
为了一道 生命的轨 迹， 无数次穿过 风 和雨。

0 3 3 3 6 6 | 0 5 3 5 2 1 2 2 | 0 6 1 2 2 2 1 3 2 | 0 2 2 3 5 6 6 :‖
你是否记得， 曾经有一盏灯， 总在最迷茫的时候 为我们升起。
你是否记得， 远方的那盏灯， 总在最无助的时候

2.
0 7 6 7 5 6 6 | 6 - - - | 6 0 0 0 0 6 ‖ 6 6 1 2 3 | 2 1 2 3 1 7 6 |
把希望燃起！ 啊 点 亮 一盏灯，让它闪耀在眼里，

6 1 6 1 2· 2 | 4 4 4 4 3 2 1 3 6 | 6 6 5 3 6 6 | 6 1 7 6 5 6 5 3 |
看一看这世界 会有多少的奇迹。啊 点 亮 一盏灯，把 它珍藏在心底，

1 2 3 5 3 3 | 7 6 7· 7 - | 0 7 7 2 5 7 6 6 | 6 - - - ‖
温暖人生一起拥抱 光明的天 地！

号 角

蒋乐仪 词
陈小奇 曲

1=G 4/4
♩=118

$\underline{6}\,\underline{6}$ ‖: 2 3 3 - 2 1 | 7 5 - 1 7 | 6 - - - | 6 - 0 $\underline{6}\,\underline{6}$ | 2 3 3 3 2 1 |
那是 前 天 的 号　　角，　　吹响了 二 万 五 千
昨天 的 号　　角，　　东方又 一 个 黎 明

2 2 2 5 3 3 - | 3 - - 3 | 6 - - 5 6 5 | 3 - - 6 2 | 2 - - 1 6 |
里的　 捷 报。　 红星 闪　 闪、 铁 流 浩
霞光　 万 道。　 改革 开　 放、 万 马 奔

3 - - 3 6 | 6 - 6 3 1 6 | 1 - - 3 3 | 5 5 - 3 3 | 5 5 5 5 3 2 3 |
荡，　爷 爷　 的 双　 脚， 奔向 通 往、通往 新 中 国 的 大
腾，　父 亲　 的 双　 脚， 在 强 国、强国

3 6 6 - - | 6 - 0 $\underline{6}\,\underline{6}$:‖ 7 7 7 7 5 3 | 7 6 6 6 - | 6 - - - |
道。　　　　那是 富民 的　路上 迅　跑！

ff
6 - - - | 6 0 0 3 3 | 6 - 6 · 1 | 7 6 6 6 - | 6 - - - | 6 - 0 3 3 3 |
　　　　这是今 天 的 号　角，　　　　激荡起

6 - 6 · 7 | 5 3 2 · 6 6 5 | 3 - - - | 3 - - 3 | 7 - - 7 6 | 6 - - 3 |
亿 万 人 心 中 的 热　潮！　　　和 谐 社 会 新

6 - - 3 2 | 2 - - 1 2 | 3 - 3 5 3 | 3 - - 3 3 | 7 - - 7 | 7 - |
的 长 征， 我 们 的 双 脚 奔向 光 辉

7 0 0 0 5 5 3 | 7 6 6 6 - | 6 - - - | 6 - - - | 6 0 0 0 ‖
　　 灿烂的 明 朝！

感 动

孙洪威 词
陈小奇 曲

1=G 4/4
♩=68

‖: 1 1 1 2 3 4 3 3 1 | 2· 1 1 6 5 5̣ - | 1 1 1 2 3 4 3 3 1 | 3· 4 3 2 - |

飞雪知道麦苗 在 真心地 等， 心甘情愿一点 点 消 融。
江河知道大海 在 真心地 等， 不分昼夜急切 地 奔 流。
阳光知道万物 在 真心地 等， 天空飘起七彩 的 长 虹。

3 3 3 4 5 6 6 6 3 | 7· 1 1 5 6 5 4 4 | 2 2 2 5 4 3 2 2 | 2· 1 2 1 1 - :‖

雨滴知道小花 在 执着 地爱， 无怨无悔滑落在 草 丛。
大地知道苍穹 在 执着 地爱， 情不自禁隆起了 山 峰。
四季知道百姓 在 执着 地爱， 春夏秋冬燃烧着 激 情。

0 0 0 0 1 | 5· 6 5 5 - | 1· 1 1 7 6 5· 1 | 5· 6 5 5 - |

感 动、感动， 爱的 升 腾！感 动、感动，

4 3 4 5 2 2· 1 | 5· 6 5 5 - | 1· 1 1 7 5 6· 1 | 5· 4 3 2 - |

爱的永 恒！感动、感动， 爱的 升 腾！感 动、感动，

4 3 2 1 1 - ‖ 5· 5 5 - 5 2 1 | 1 - - - | 1 - - - | 1 0 0 0 ‖

爱的永 恒！ D.C. 爱的 永 恒！

暖 流

邓慕尧 词
陈小奇 曲

1=C 4/4
♩=92

‖: 6 6 6 3 3 2 1 | 7 7· 5 6 - | 6 7 1 6 1 2 3 | 4 3 2 1 3 - |
茫茫人 海迎来 一个 微笑， 萍水相逢拉上 一段家 常。
风雨黄 昏撑起 一把 雨伞， 燥热车厢打开 一扇风 窗。

3 5 5 3 6 6 3 | 6 6 7 6 3 2 6 1 | 2· 3 2 2 3 2 1 |
求职路 上接受 一个 指 引，逢年过 节互道 一句
下班归 来护送 一路 灯 光，周末节 日携手 一道

7 5· 7 6 0 6 | 5 5 3 5 6 7 5 | 6 - - - | 4 4 4 4 4 5 2 |
安 康。啊春的温暖夏的荫凉， 秋的芬芳冬的希
歌 唱。啊心在交流情在激荡， 爱在飘洒歌在飞

3 - - - | 2 2 2 3 6 0 3 5 | 6 6 6 3 2 1 6 1 | 2· 3 5 3 5 3 1 |
望。 离家的日子 不见漂泊的感受，城 里的楼房 也有
扬。 离巢的燕子 恋着天边的云彩，城 里的夜晚 也有

2 2 3 2 1 5 6 | 6 - - - ‖ 1. () :‖ 2. 0 0 0 0 6 | 6 6 6 5 6 6 |
故里的泥 土香。 啊关爱的暖 流在
家乡的圆 月亮。

7 6 6 7 6 5 3 | 2 2 2 1 2 2 6 | 5 4 3 2 3 - | 6 6 6 5 6 6 |
城 市流淌，寻梦的人 儿把 幸福分 享。 守护着这 片

7 6 7 5 3 3 | 0 2 2 2 1 2 2 1 2 | 3 5 3 1· 7 7 5 | 6 - - - |
蓝 色的天 空。 我们的名字 就会 在一起高 高 飞 翔！

6 - - - ‖ 6/4 6 3 5 3 1· 7 7 5 | 4/4 6 - - - | 6 - - - | 6 0 0 0 ‖
 在 一起 高 高 飞 翔！

思 故 乡

1 = C 4/4

♩ = 60 吉他弹唱风格

古伟中 词
陈小奇 曲

‖: 5 5 5 6 1 2 2 3 2 1 1 | 6 6 1 2 2 3 2 2 | 1 6 5 |
长满胡须的百岁 老榕,是否还挂满了童 话 故事?
长满青草的半亩 池塘,是否还留下 骑竹马的足迹?

5 6 1 1 6 1 2 2 3 2 1 6 | 6 6 1 2 2 3 2 2 1 2 :‖ 6 6 1 2 2 3 2 2 | 1 6 |
村头 熟悉的斑驳 院墙,是否 依旧 涂鸦依稀?是否还回响在孩子 梦
天边 悠扬的丰收 歌谣,

1 - - - ‖: 3 3 5 5 5 6 6 7 6 5 | 3 3 5 3 3 2 1 1 6 1 2 2 |
里? 又是 一番春风 秋雨,牵动 游子 泛黄的记忆。
 又是 一番春风 秋雨,穿透 岁月 遥远的距离。

1 1 2 3 5 2 2 2 3 2 1 6 | 6 6 1 2 2 2 3 2 2 1 6 5 :‖
儿时的故乡一 天天长大,你已经变得更加富饶美 丽。
故乡你也许忘了我的模样,

6 6 1 2 3 2 · 6 | 2 3 2 1 6 1 2 1 | 1 - - - ‖
可是我心 里 你永远 不会老 去。 D.C.

因为有你

古伟中 词
陈小奇 曲

1=C 4/4
♩=86

‖: 0 6̇ 6̇ 2 3 3̇ 3̇ | 2 1 2 3 3 - | 0 6̇ 6̇ 2 2 | 2 1 6̇ 2 2 - |

你的关　心是　一缕春风，　　春风化雨　冰雪消融。
你的关　注是　一树夏花，　　花繁叶茂　灿若云霞。

0 3 3 5 3 3̇ 3̇ 1 | 2 2 3 2 2 0 6̇ 1 | 2· 2 2 - | 2 5 1 6̇ 6̇ - :‖

鸟语声声放飞　我的梦想，　万木萌　发　　满眼葱茏。
似火年华点亮　我的双眼，　绽放激　情　　狂野纵马。

‖: 0 3 3 6 6 6 | 7 6 5 6 6 - | 0 2 2 5 5 | 5 3 2 3 3 - |

你的关　怀是　一园秋实，　　硕果累累　挂树压枝。
你的关　爱是　一轮冬阳，　　普洒万物　暖人心房。

0 6̇ 6̇ 2　2 2 1 | 2 3 6̇ 1 1　3 3 | 5　5 3 1̇ 7 6 7 | 7 - - - :‖

所有收　获记下　我的感动，　报恩　的　心只因为有你！
笑对世　界告别　我的昨天，　每个

|2.
5 5 3 2 5 5 1 6̇ | 6̇ - - - ‖

日子都孕育着希望。 D.C.

结束句
5· 5 5 0 5 | 5 - 3 3 | 5 - 6 - | 6̇ - - - ‖

日　子　都孕　育着希　　　望。

2018，爱你一发不可收

靖　山 词
陈小奇 曲

$1=\flat A$　$\frac{4}{4}$
♩=102

‖: 1 6 3 3 0 | 2 1 2 3 2 1 6 6 0 | 5 3 7 7 5 3 | 6 6 6 - - |
二零一八，　爱你一发不可收，　我的朋友，我的 朋 友。
二零一八，　爱你一发不可收，　我的家人，我的 家 人。
二零一八，　爱你一发不可收，　我的爱人，我的 爱 人。

0 1 7 6 2 3 3 | 2 1 7 6 6　0 | 0 6 6 5 1 2 2 | 2 2 1 3 3 0 3 |
多少年冷 暖 陪我感受，　多少次委 屈 替我着急，　你
多少年陪 伴 栉风沐雨，　多少次思 念 默极而泣，　你
多少年甘 苦 一起度过，　多少次进 退 同呼共吸，　你

5 5 3 6 6 | 4 3 2 2 0 1 | 2 2 1 2 3 | 5 7 6 6 0 3 |
酣 畅着我 的 酣 畅，　你淋 漓着我 的 淋 漓。　啊
快 乐着我 的 快 乐，　你叹 息着我 的 叹 息。　啊
独 享了我 的 短 处，　你标 高了我 的 优 异。　啊

5 3 6 6 　0 3 | 5 3 6 6 　0 | 2 1 2 2 5 3 | 6 6 6 - - :‖
我的朋友，　啊我的朋友，　二零一 八 我的 朋 友。
我的家人，　啊我的家人，　二零一 八 我的 家 人。
我的爱人，　啊我的爱人，　二零一 八 我的 爱 人。

⊕
┌2.
‖: 2 1 3 3 0　0 | 5 3 6 6 0　0 | 2 1 2 2 0　0 | 1 6 6 6 5 6 0 :‖
（二零一八！　二零一八！　二零一八！　爱你一发不可收！）

⊕ 结束段
┌1.
‖: 5 3 6 6　0 | 6 5 6 7 6 5 3 3 0 | 3 5 2 2 2 2 2 | 1 3 3 - - :‖
二零一八！　爱你一发不可收！　我的时 代 我的 时 代！

第三辑 大哥你好吗

```
2.
6 1 2 2 5 3 | 6 6 6 - - | 0 1 7 6 2 3 3 | 2 1 7 6 6 0 |
我的时 代，我的 时代。      多少年际 幻 云开雾散，

0 6 6 5 1 2 2 | 2 2 1 3 3 · 3 | 5 5 3 6 6 | 4 3 2 2 · 1 |
多少次迷 离 今日明晰。 你 自 信着我 的 自 信， 你

2 2 1 2 3 | 5 7 6 6 - ‖: 5 3 6 6 0 0 | 5 3 2 3 0 0 |
坚 毅着我 的 坚 毅。     二 零 一 八！   二 零 一 八！

              1.            2.
2 2 1 2 0 0 | 2 2 1 3 0 0 :‖ 5 3 7 7 7 - | 7 - - 0 |
二 零 一 八！ 我 的 时代！    爱 你 一 发

6 5 6 6 - | 6 - - - | 6 - - - | 6 6 5 6 0 0 ‖
不 可 收！                    二 零 一 八！
```

潮起东方

饶公赋

黄帮赐 词
陈小奇 曲

1=F 4/4
♩=94

湘子桥走出的潮州郎，博学光耀维多利亚港。
功夫茶喝出的真功夫，渊识流淌韩江和香江。

百年沧桑披一身荣光，潮人骄子用生命书写魅力东
百年探索追寻一生理想，东方骄子让国学神

方！ 韵举世飘香！ 潮落潮涨，
　　　　　　　　　　　　　潮落潮涨，

潮起东方，他是东方一道光！五千年文明传承扛于肩上，
潮起东方，他是东方一道光！国学精神博大承载于双手上，

一生前行在路上！ 一生挥洒在路上！ 他让中国

梦绽放。让世界为东方惊叹！他让中国梦盛放。

让世界为东方震撼！ 震撼！ Fine

史词甲骨楚辞通古今，金石书画敦煌弄丹青，诗词歌赋四书阅五经，

国学佛道治国修身行，泼墨挥毫挥洒出别样东方，别样东方翰墨飘香，

言传身教传授着国学精髓，国学精髓代代相传，

奏一支饶工敦煌曲，抄一遍白山集，红头船采一滴中国红，

中国红红动敦煌飞天梦，咏一篇饶公潮州志，颂一段全明词，

金紫荆勋章采一朵花瓣让中国梦美丽绽放！ *D.C.*

我有一个强大的祖国

汶川抗灾歌曲

叶 浪 词
陈小奇 曲

1 = C 或 ♭B 4/4
♩ = 64

0 3 4 ‖: 5 5 · 0 3 2 3 | 1 · 6 5 5 0 3 4 | 5 5 3 2 3 1 1 6 |

那是　一张　　熟悉的脸，　是我　痛失亲人后看见　的
（那是）一张　　陌生的脸，　是我　埋在废墟里看见　的
那是　一张　　天使的脸，　是我　躺在病床上看见　的
（那是）一张　　永远的脸，　是我　遭受劫难后看见　的

1 6 1 3 2 2 - | 3 3 3 3 2 1 6 5 6 · | 2 2 2 2 1 5 3 2 3 6 1 |

最亲切的　脸，　眼里　闪动着泪　花，话里　充满着力　量，那一
最勇敢的　脸，　信念　撬开了残　垣，力量　搬走了巨　石，那一
最美丽的　脸，　爱心　包扎住创　伤，温暖　驱赶了恐　惧，那一
最可爱的　脸，　日日　夜夜的呼　唤，四面　八方的关　怀，那一

 1.3.
1 - 0 6 6 1 2 2 1 | 6 6 6 6 7 6 5 5 3 | 5 6 5 - - - | 5 - 0 0 3 4 :‖

刻，我感到自己有 一个强大的祖　国。　　　　　　　那是
刻，我感到自己有 一个强大的祖　国。　　　　　　　那是
刻，我感到自己有 一个强大的祖　国。
刻，我感到自己有 一个强大的祖　国。

 2.4.
5 6 5 - 0 3 2 3 | 2 1 1 · 1 - ‖: 1̇ 1̇ 1̇ 6 1̇ 1̇ - | 7 7 7 3 · 5 - |

强大的　祖　国！　　　　　地震天不塌！　　大灾有大爱！
强大的　祖　国！

 1. 2.
3 3 5 6 1̇ 1̇ 7 6 | 1̇ 1̇ 1̇ 6 · 2̇ - :‖ 2̇ 2̇ 5 5 2̇ 1̇ 1̇ - ‖

这一　刻我有一　个　强大的祖　国！　　强大的　祖　国！
 D.C.

结束句
2̇ 2̇ 5 5 - 0 2 1̇ | 1̇ - - - | 1̇ - - - | 1̇ 0 0 0 ‖

强大的　　祖　国！

第四辑

我不想说

我不想说

电视连续剧《外来妹》片头歌

陈小奇 李海鹰 词
李海鹰 曲

$1=\flat E$ $\frac{4}{4}$

♩=72

```
0.5 6 5 ‖: 2 - 0 5 3 2 | 3 - 0 3 2 1 | 2 - 0 1 1 6 5 | 5 - 0 5 6 5 |
我不想  说,    我很亲 切,   我不想 说,   我很纯  洁;  可是我
(许多的)爱,    我能拒 绝,   许多的 梦,   可以省  略;  可是我

5· 3 6· 5 | 3 3 3 2 1 6 0 1 2 | 2 2 1 6 1 2 2 2 1 6 1 6 |
不  能拒 绝  心中的感    觉,  看看 可爱的天,摸摸真实的脸,你的
不  能忘 记  你的笑      脸,  想想 长长的路,擦擦脚下的鞋,不管
```

1.
```
4 4 4 5 6 5 | 5ˇ 0 5 6 5 :‖
心情我能理 解。  许多的
```

2.
```
4 4 4 5 6 5 | 5 0ˇ 4 5 6 5 |
明天什么季 节。  一样的

5 - - 4 5 6 5 | 2 - - 4 5 6 5 | 1 0 5 5 6 6 1 | 2 - - 4 5 6 5 |
天,   一样的脸,   一样的我  就在你的 面 前。  一样的

5 - - 4 5 6 5 | 2 - - 4 5 6 5 | 1 0 5 5 6 6 6 1 | 1 - - - ‖
路,   一样的鞋,   我不 能  没有你的 世 界!
```

秋 千

陈小奇 词
张全复 曲

1 = G 4/4
♩ = 120

(6 3 1 6 6 3 3 5 | 7 7 5 3 3 - | 3 3 7 5 5 5 5 3 | 5 5 2 7 7 - |

5 6 0 0 0 | 5 6 0 0 0) ‖: 6 6 3 5 0 6 6 1 | 3 2 3 3 0 0 |
　　　　　　　　　　　　　　　　树上有个　童话　摇呀摇，
　　　　　　　　　　　　　　　　让我为你　轻轻地唱首歌，

2 2 1 2 0 3 2 3 | 6 5 3 3 0 0 | 6 6 5 3 0 5 6 7 | 6· 6 2 1 1 0 0 |
树上有段　记忆它飘呀飘。　树上有个　秋千正睡　午觉，
让你为我　再把这秋千摇。　虽然往事　已经是那样飘渺，

6 6 5 6 0 5 6 5 | 1 1 7 6 6 0 :‖ 6 3 2 3 3 | 2 1 2 1 1 |
树上有个　知了在叫呀叫。　　　尽情地摇，　尽情地笑，
那片阳光　依然在蹦蹦跳跳。

0 6 1 2 1 2 3 | 3 5 6 5 5 0 0 | 6 3 2 3 3 | 2 1 2 1 1 |
秋千上的岁月　在拥抱。　　　尽情地摇，　尽情地笑，

0 6 1 2 1 2 1 | 2· 6 6 5 6 5 | 5 - - - | (间奏略) ‖: 1 7 6 6 0 0 |
秋千上的夏日在　燃　烧！　　　　　　　　　摇呀摇，

7 6 5 5 0 0 | 6 6 5 6 6 0 0 | 7 7 6 7 7 0 0 :‖ 1 7 6 6 0 0 ‖
摇呀摇，　尽情地摇，　尽情地笑！　　　摇呀摇！

山沟沟

陈小奇 词
毕晓世 曲

1=F 4/4
♩=106

‖: 0 0 1 1 1 6 | 1 2 1 6 5· | 0 0 2 2 2 1 |
　　山上的花儿　不　再　开，　　山下的水儿
　　天上的云儿　不　再　飘，　　地下的牛儿

2 3 3 2 1· | 0 0 2 2 3 2 1 | 2 1 7 6 0 |
不　再　流。　　　看一看灰色　的　天　空，
不　回　头。　　　甩一甩手中　的　长　鞭，

多次反复渐弱

0 0 5 1 6 0 2 | 2 1 6 5 5 0 :‖ 3 2 0 2 2 1 | 5 2 2 — |
那蔚蓝　能　否挽留？　　Wou Wou! 走过了 山沟沟，
那故事　是　否依旧？　　Wou Wou! 走过了 山沟沟，

0 5 5 6 1 6 2 | 2 1 1 6· | 3 2 0 2 2 1 | 5 2 2 — |
别说你心里太　难　受。　Wou Wou! 我为你唱首歌，
大风它总是吹　不　够。　Wou Wou! 我为你唱首歌，

1. 2.
0 1 6 2 1 6 5 | 5 — — 0 :‖ 0 1 6 2 1 2 5 | 5 — — — ‖
唱　得白云悠悠！　　　　　唱　得大河奔流！

等你在老地方

电视连续剧《外来妹》片尾歌

陈小奇 词
张全复 曲

1=♭B 4/4

稍慢、自由地

0 1 2 3 3· 3 2 | 2 3 2 1 1· 1 | 0 3 2 2 2 2 3 0 5 | 5 3 5 3 0 0 3 5 |
年复一年 想 着 故 乡， 天 边 的 你 在 身 旁。 随那
年复一年 梦 回 故 乡， 天 边 的 你 在 心 上。 把那

6 6· 5 3 2 3 2 1 | 1 - 2 1 2 3 2 | 3 5 6 2 6 1 - ‖ 3 5 6 2 1 6 6 |
热泪 在 风中 流 淌，流得那岁 月 短 又 长。 上 忘掉忧 伤。
沧桑 珍 藏在行 囊， 独自在路

转 1=C

6 - 6 (1 7 6 1 | 6 1· 0 4 5 6 7 | 1 2· 1 2 3 2 3 | 3 X X X X X X X) 5 |
 抓

f
5 5 - 3 | 3 2 1 1 5 6 5 5 - | 3 3 5 6 3 3 6 1 2 | 2· 1 2 - |
一 把 泥 土在 手 上， 塑成你往日的模 样。

p
5 5 5 1 1 1 2 6 | 6 - 0 2 2 2 3 | 1 6 2 2 2 - | 3 0 2 2 2 3 6 3 |
一遍一 遍回头望， 你已不在老 地 方、 你已不在老地

5 6 5· 5 - | 4 4 4 5 5 1 | 2 1· ♭3 3 3 3 2 4 1 2 | 2 - 1 2 - | 2 - - - ‖
方。 不管你会怎么 想， 我会等你在老地方。

父 亲

1=C 4/4
♩=72

陈小奇 词
毕晓世 曲

‖: 0 0 5̲6̲ 1̲2̲3· | 0·5̲ 6̲1̲2̲2 - | 0 5̲6̲1̲2̲3 6̲3̲ | 5·6̲ 3̲5̲ 0·1 |
在你的 手心里， 涂满我童年的歌 声； 在
在你的 眼睛里， 闪动着祖先的梦 境； 在

1̇ 1̇ 1̇ 7̲6̲ 6̲6̲ 5̲3̲2̲ | 3̲3̲ 2̲3̲ 1̲1̲· 6̣ | 2̲2̲· 3̲2̲2̲ 6̲6̲6̲ |
你的皱纹 里，漂流着 全家的安宁。 啊！我的父亲！我的父
你的肩膀 上，负载着 沉重的山岭。

5 5̲·6̲ 5̲6̲5̲6̲ 5 :‖ 5· 3̲ 3̲5̲ 5̲6̲· 5̲ | 1̇·· 2̇ 1̇· 6̲6̲ |
亲！ 啊！ 你虽然已离 去， 到处

6·♭7̲ 6̲6̲5̲5̲ 4̲3̲2̲ | 2 - - 0 2̲2̲ | 5̲· 5̲5̲6̲5̲ 3̲2̲1̲ | 1· 2̲ 3· 5̲5̲ |
都有你 宽厚的背影； 虽然你 没有留下什么， 我却

6̣ 1̲2̲3̲2̲ 1 | 1 - - - | 0 0 0 5̲2̲1̇ | 1̇ 1̇ 7̲6̲6̲· 5̲6̲ |
珍藏着你的恩 情。 你 是 一条漂

5̲4̲3̲4̲4 - 0 5̲ | 6̲6̲· 6̲6̲6̲7̲6̲ | 5̲2̲3̲3 - 5̲2̲1̇ | 1̇ 1̇ 7̲1̇ 5̲2̲1̇ |
泊的船， 给了我 颠簸而平静 的生命。 你 是一颗寒

1̇ 7 6̲7̲6̲5 · 3 | 4 4· 4̲1̇ 1̇ 7̲1̇ | 2̇ 6̲5̲ 5̲2̲1̇ | 1̇ 1̇ 7̲6̲6̲· 5̲6̲ |
夜的星， 给了我 微弱而不朽 的光明。 你 是一只古

5̲4̲3̲4̲4 - 0 5̲ | 6̲6̲· 6̲6̲6̲7̲6̲ | 5̲2̲3̲3 - 5̲2̲1̇ | 1̇ 1̇ 7̲1̇ 5̲3̲2̲ |
老的歌， 给了我 朴素而真诚 的心灵。 你 是一滴燃

$\dot2\dot2\ \dot3\dot1\ \dot1\cdot\ 6\ 7\ |\ \dot1\cdot\ 6\dot1\ \dot3\cdot\ \dot2\dot2\dot1\ |\ \dot2\ -\ -\ -\ |\ {}^\#\dot2\ -\ -\ -\ |$ (间奏略)｜

烧 的 血， 给 了 我 人 生 的 热 情！ 哈！

$0\ 0\ 3\ 3\ 5\ 5\ 6\ 5\ \dot1\ |\ \dot1\cdot\ \dot2\dot1\ 0\ 6\ 6\ |\ 6\cdot\ {}^\flat7\ 6\ 5\ 5\ 4\ 3\ 2\ |\ 2\ -\ -\ 0\ 2\ 2\ |$

你虽然已离去， 到处 都 有你 宽厚的背影。 虽然

$\dot5\cdot\ 5\ 5\ 6\ 5\ 3\ 2\ 1\ |\ 1\cdot\ 2\ 3\cdot\ 5\ 5\ |\ \dot6\ 1\ 2\ 3\ 2\ 1\ |\ 1\ -\ -\ 0\ 2\ 2\ |$

你 没有留下什么， 我却 珍 藏着你的 恩 情。 虽然

$\dot5\cdot\ 5\ 5\ 6\ 5\ 3\ 2\ 1\ |\ 1\cdot\ 2\ 3\cdot\ 5\ 5\ |\ \dot6\ 1\ 2\ 3\ 2\ \dot1\ |\ 1\ -\ -\ -\ \|$

你 没有留下什么， 我却 珍 藏着你的 恩 情。

跨越巅峰

第一届世界女子足球锦标赛会歌

陈小奇 词
兰 斋 曲

1 = D 4/4
♩ = 136

‖: 5 1 2 1· | 3 - - 0 | 3 3 3 2 1 | 1 - 1 0 0 1 2 | 3 3· 3 4 5 5 |
把所有的爱， 圆成一个梦， 在东方的阳光下

6 5 4 3 | 2 2 2 1 2 | 2 - - 0 | 5 1 2 1· | 3 - 3· 2 1 |
开始一道青春的行程。 让所有的心，

5 1 4 3 2 | 2 - 2 0 0 1 2 | 3 3· 3 4 5 5 | 6 5 4 3 |
化成七彩虹， 在燃烧的誓言中携手跨越

2 2· 2 3 2 1 | 2 5· 5· 0 :‖ 1. 1 - - 1 0 | 2. i - - 7 | i - - - |
世界的巅 峰! 峰! (合唱)Scale the heights!

i - - 7 | 5 - - - | i - - 7 i | 2 i - 7 6 | 5 4 4 4 3 |
Scale the heights! 在风雨之中我们走过

2 - - - | i - - 7 | i - - - | i - - 7 | 5 - - - | i - - 7 i |
来! Scale the heights! Scale the heights! 在纪念

2 i - 7 6 | 5 4 4 3 2 | 3 2 i - - | (⌒) ‖ 1 - - 0 1 2 |
日中留下我 们的风采! D.C. 峰! 在

3 3· 3 4 5 5 | 6 5 4 3 | 2 2 2 3 2 1 | i - - - ‖
燃烧的誓言中携手跨越世界的巅 峰!

注：Scale the heights 意为"跨越巅峰"。

拥抱明天

第一届世界女子足球锦标赛歌曲

陈小奇 词
毕晓世 曲

1=♭E 4/4
♩=106

5 5 ‖: 1 1 1 1 7 1 | 1 - - 5 5 | 2 2 2 2 1 3 | 3 - - 3 4 |
告别　泥泞的昨　天，　　结束 百 年的遗　憾。　　就在
(1 2 1 | 1 - -)　　　　(2 5 3 | 3 2 1 1 -)
黑白的梦　想，　　牵动 百 年的呐　喊。　　就在

5· 5 5· 3 4 | 5 3 1 5 | 6· 5 5 5 | 5 - 0 5 5 :‖ 5 - 0 6 1 |
今　天，　把手 中的圣 火点　燃。　　　一个　　　从此
今　天，　把脚 下的历 史改　变。

5 6 3 3 2 1 | 1 - - - ‖: 3 3 2 1 1· 6 | 6 - - - | 3 3 2 1 1· 5 6 |
改　变！　　　　　　让我们的心 相　连，　　把我们的爱 奉

5 - 0 1 | 3 4 5 5 6· 1 | 1 - 2 2 | 2 1 5 3 - |
献。　在　飒爽英姿赛 场　上，　相逢 一笑到永
　　　　在　奥林匹克旗　帜

3 4 5 - :‖ 1 - 5· 4 | 4 3 1 1 1 | 1 - - - :‖
远。　　　下，拥 抱 明　天！

为我们的今天喝彩

陈小奇 解承强 词
解承强 曲

1=D 12/8
♩=184

(3 3 5 1 1 3 6· 5· | 5 6 1 ♭3 2 1 6 1· 1·) ‖: 3 3 5 1 3 6 6 5 3· |
　　　　　　　　　　　　　　　　　　　　　　　　一个人走 路总不自在，
　　　　　　　　　　　　　　　　　　　　　　　　让天空留 下一片云彩，

1 6 5 1 6 5 3 3 3 1 2· 3 | 5 1 3 6 5 5· | 1 6 5 1 6 5 ♭3 2 1· :‖
心　里少 了别人的关怀。 大 家走 到一 起来，寂寞和孤 独不 会在。
蓝天上再不会空　　白。让时间变 得无 奈，让欢笑就停在现　在。

1 6 5 3 5· 6 | 3 5 5 6 1· 3· | 1 6 5 3 5· 6 | 1 6 5 1 6 5 ♭3 2 1· |
你我走上舞 台，唱出心中的 爱。迈出青春节 拍，为我们的今天喝 彩。

(1 6 5 3 5· 6 2 #2 | 3 1 5 2 1 7 5 1 1 0 0 0 0 0) ‖ X X X X X X X X X X X X X 0 0 |
　　　　　　　　　　　　　　　　　　　　　　　　　　　　　　D.S. 小时候听听歌是我兴趣所在，

X X X X X X X X X X X 0 0 | X X X X X X X X X X X X 0 0 |
长大了唱 着歌总想比赛。 　 今天的你，今天的我，都十分可爱，

X X X X X X X X X X X 1 | 1 6 5 3 5· 6 | 3 5 5 6 1· 3· |
不管输不管赢都很精彩！你 　 我走 上舞 台，唱 出心 中的 爱。

1 6 5 3 5· 6 | 1 6 5 1 6 5 ♭3 2 1· | 3 5 1 3 6· 5· |
迈 出青 春节 拍，为我们的今天喝 　 彩！啦啦啦啦啦 啦、

1 6 5 1 6 5 3· 2· | 3 5 1 3 6· 5· | 1 6 5 1 6 5 ♭3 2 1· |
啦啦啦啦啦啦啦 啦，啦 啦啦 啦啦 啦，啦啦啦啦啦啦 啦啦。

转 1=♭E

‖: $\dot{1}$ $\underline{6}$ 5 $\underline{3}$ 5· 6· | 3 $\underline{5}$ 5 $\underline{6}$ 6· 5· | $\dot{1}$ $\underline{6}$ 5 $\underline{3}$ 5· 6· |

你 我 走 上 舞 台， 唱 出 心 中 的 爱。 迈 出 青 春 节 拍，

$\underline{1\underline{6}\underline{5}}$ $\underline{1\underline{6}\underline{5}}$ ♭3 $\underline{\overset{\frown}{2}}$ 1· | $\dot{1}$ $\underline{6}$ 5 $\underline{3}$ 5· 6· | 3 $\underline{5}$ 5 $\underline{6}$ 6· 5· |

为 我 们 的 今 天 喝　 彩。 你 我 走 上 舞 台， 唱 出 心 中 的 爱，

$\dot{1}$ $\underline{6}$ 5 $\underline{3}$ 5· 6· | $\underline{1\underline{6}\underline{5}}$ $\underline{1\underline{6}\underline{5}}$ ♭3· 3· | 1· 1· 1· 1· |

迈 出 青 春 节 拍， 为 我 们 的 今 天 喝　　　 彩！

($\underline{1\underline{6}\underline{5}}$ $\underline{1\underline{6}\underline{5}}$ 3· 2· | 3 $\underline{5}$ 1 $\underline{3}$ 6· 5· | $\underline{5\underline{6}\underline{1}}$ $\underline{6}$ ♭$\underline{3}$ $\underline{2}$ $\underline{1}$ $\underline{6}$ 1· 1· | $\overset{>}{1}$ 0 0 0· 0· 0·) ‖

风还在刮

电视连续剧《家庭》片尾歌

陈小奇 词
兰　斋 曲

1=C 4/4
♩=66

6· 7 1 7 6 3 | 6 6 6 6 3 2 2 1 2 2 | 2· 2 2· 1 2 1 6 2 2 |
风　还在刮，　雨　还在下，　　　　风里雨里是否能　够　拥有

2· 2 2 1 2 3· 5 3 | 2 3· 3 - | 6· 7 1 7 6 3 | 6 6 6 6 3 2 2 1 2 2 |
一个温暖的家？Ha　　　　　　风　还在刮，雨　还在下，　　　风里

2· 2 2· 1 2 1 6 2 3 | 3 3 5 3 2 3· 5 3 | 7 7· 7· 6 5 |
雨里是否能　够　得到　期待的　回答？　　　　　　我不

‖: 6 6 6 5 6 5 6 5 6 | 7 7 7 7 6 7 3 2 3 | 2 1 2 2 2 1 2 1 6 6 1 2 |
相信风里只有、只有 吹散的　黑　发，　我不 相信 雨里只有、只有

3 3 3 5 3 2 3 2 3 | 6 5 | 6 6 6 6 6 5 6 5 6 | 5 6 |
流泪的脸　　颊。　我不　相信　真诚的心　灵 只能

7 7 7 7 6 7 5 3 5 | 3 5 |1. 2 2 2 2 2 1 2 1 6 | 1 2 |
孤独地表　达，　我不　相信　付出的爱会　永远

3 3 3 3 5 6 7 6 7 7 2· 1 :‖2. 2 2 2 2 2 1 2 1 6 | 5 6 |
浪迹在 天　涯！我不　相信　付出的爱　　会

7 7· 7 - | 7 7 7 2 | ³²3 - - - | 3 - - - ‖
永远　　　浪迹 在 天 涯！

送你一轮月亮

电视连续剧《爱情帮你办》片尾歌

陈小奇 词
兰　斋 曲

1=♭E 6/8
♪.=52

‖: 1 1　1 5 3 | 3· 2· | 3 3 3 1 6 | 2· 2· | 3 3　5 2 3 |
送你 一轮　月　亮，挂 在 你的 心　上，　　照亮 所有的
送你 一轮　月　亮，挂 在 你的 心　上，　　抚平 所有的

2· 1· | 6 6 6 3 6 | 5· 5· | 3· 5 3 | 1· 6· | 2· 2 1 6 |
岁　月、所　有的 地　方。　聚 散和 离 合，阴 晴和 暑
思　念、所　有的 沧　桑。　留 一份 清 纯，留 一份 温

3· 3　2 3 | 5 2 3 2　1 | 2 2 1 6 | 6 1 | 2 2　2 1 6 |
寒，　都在 这一刻随着 清风 飘散，只有 柔情在　相
暖，　用我 如水的慰藉 拥抱着你，走进 爱情的　故

1.　　　　2.
5· 5· :‖ 5· 5· | 5· 5· | 0 0　0 5 5 ‖: 6· 3 6 | 5 5 3 2 1· |
望。　　乡！　　　　　　　　　　　这片 天 长 地久的 月色，

6 1 6　5 5 6 3 2 | 3· 3· | 2 2 2 3 5　5 6 | 3 3 2 1　6· |
是一份永远的嫁　　妆。　愿人间 有 情人 举杯向青 天，

1.　　　　　　　　　　2.
1 1 6　3 | 5· 5 | 5 5 :‖ 1 1 6 2 | 6· 1· | 1· 1· |
为明天 醉 一 场！　这片　为明天 醉 一　场。

175

红月亮

陈小奇 词
刘 克 曲

1 = D 4/4
♩ = 94

‖: 0 3 3 3 3 3 3 2 1 | 2 3 2 2 - | 0 2 2 3 2 1 6 5 | 6 5 3 3 - |
很久以前有过一个 红月 亮， 多少次涂抹在我日 记 上。
很久以前有过一个 红月 亮， 多少次停泊在我肩 膀 上。

0 6 6 6 1 6 6 1 | 2 1 3 2 2 | [1. 0 5 3 3 2 6 1 2 | 2 3 3 - - :‖
在一起走 过的那 些夜晚， 夜晚是这样荒 凉。
在一起走 过的那 些道路，

[2. 0 5 3 3 2 1 7 5 | 5 6 6 - - | 0 0 5 6 1 2 ‖: 3 3 3 3 2 1 6 |
道路是这样悠 长。 你是不是 我心中那 一个

2 1 2 3 - | 3 3 3 2 1 6 3 | 3 2 2 5 6 1 2 | 3 3 3 3 2 1 6 |
红月亮， 抚平我所有的忧 伤。你是不是我 心中那 一个

2 5 2 3 0 2 1 | 2 2 2 3 5 2 3 5 | [1. 6 - 5 6 1 2 :‖ [2. 6 - - - ‖
红月 亮， 伴我 走尽没有梦想的地 方。 你是不是 方！

矫健大中华

第八届全国少数民族运动会会歌

陈小奇 词
李小兵 曲

1=D 4/4 2/4
♩=100 豪迈 奔放地

(1̇66̇1 6446 4664 421 | 1̇66̇1 6446 4664 455 | 53̇35 31̇1̇3 1̇33̇1̇ 1̇65 |

5335 3113 51̇6̇1̇ 2̇1̇1̇ | 321321 543543 321321 543543 | 3 - 4 -

#4 - 5 - | 1 - - -)‖: 1 1 5·5 4 | 321 - | 1 1 5 6 ♭7 6 |
　　　　　　　　　　　　天 上 翱 翔 的 雄 鹰， 地 上 奔 跑 的 骏
　　　　　　　　　　　　敲 响 希 望 的 手 鼓， 点 亮 激 情 的 火

5 - - - | 1· 6 6 - | 5· 1 2̃3 | 6̇ 1 | 4 - 3 2 3 5 | 2 - - - :‖
马。　　追 着 风　逐 着 日， 好 一 路　锦 绣 风　华。
把。　　带 着 爱　牵 着 梦， 好 一 个　快 乐 的　家。

6 5 36·5 6̃5 - | 5 - - - ‖: 5 6 5 1 3 | 5 6̃55 - | 6̇1 1̇ 6̇ 3 |
快 乐 的　 家。　　　　　　大 中 华、矫 健 大 中 华， 五 十 六 个 民 族

5 1 1 3 3 - | 5 5̃6 5 1 3 3 | 1̇ 5 5 6· | 6̇1 1̇ 6̇ 5̃ 3 |
走 在 阳 光 下。 大 中 华、我 们 的 大 中 华， 挽 起 手 和 世 界

5 1 2 1 1 - :‖ 6̇1 1̇ 1̇ 6̇ 5 1 3 3 | 5·5 5 - - | 5 6̇ 1̇ | 1̂ - - - ‖
一 起 出　发。 D.C.挽 起 手 和 世 界 一 起 　　　 出 发。

又见彩虹

中华人民共和国第九届运动会会歌

陈小奇 词
李小兵 曲

1=♭E 4/4
♩=76

期待 像一道 彩虹， 绚丽 在雨后的天 空；
阳光 下热情的相 拥， 岁月 在手心中交 融；
用汗 水浇灌的日 子， 见证 着青春的行 踪；

被圣 火牵引的目 光， 又一 次在这里重 逢。
超越 和创造的渴 望，
流淌 在巅峰的热 泪，

召唤 着一代代英 雄。
是人 间最美的笑 容。

又见彩虹， 快乐如风， 年轻的心 是永 远的骄傲和光 荣；

放飞你的梦，我们的路 将成为 生命中 最深的 感 动。

付出我的爱，
Fine

九曲黄河一壶酒

电视连续剧《毛泽东》主题歌

陈小奇 词
李海鹰 曲

1=D 4/4
♩=69

能不能轻轻拉住你的手，风里雨里歇歇脚别再匆匆地走。能不能再次看看你的脸，让我读懂你心里所有的爱与仇。一遍遍喊着你在天亮时候，一次次想起你在梦的尽头。九曲黄河一壶好酒，日日夜夜，你都在我心上流。日日夜夜，你都在我心上流。

所有的往事

电视连续剧《情满珠江》片头歌

陈小奇 词
程大兆 曲

1 = D 4/4 2/4
♩ = 66

‖: 3 3 3 2 3 3· 2 | 3 2 1 6 6 - 6 0 | 1 1 1 2· 2 3 |
所有的往事　　都　刻在心里,　所有的真情　都
过去的一切　　也许有　点傻,　自己的眼泪　　让我

5 6 5 5 - 5 0 | 6 6 6 5 6 6· 3 4 | 5· 6 2 3 2 1　2 1 |
给了你。　　脚下的世界　已经改　变,　这份
自己　擦。　默默地穿过　你的黑　夜,　可曾

2 0 3 5· 3 2 3 | 5 6 6 - - :‖ 6 1 1 6 1 6 6 - | 6 7 6 7 0 5 6 5 6 |
爱　却始终为你牵挂。　失去一颗心,　　是不是　就只能够
想　过付　出的代价。

5 5 3 5 5 - | 5 0 | 6 1 1 6 2 1 1 - | 1 5 3 3 0 5 6 5 6 |
浪迹天涯?　　得到一个人,　　　是不是　就不再有

5 5 3 5 3 2 2 - | 0 2 3 5 5 0 5 6 2 3 2 1 | 1 - 0 2 3 5 3 |
风吹雨　打?　　多少富贵,　多少荣　华,　　也无法把

1. | 2.
1 7· 7 - | 7 5 | 6 - - 6 (6 5 ‖ 6 - - - | 6 0 0 0 ‖
明天　　买　下!　　　　　　　下!
　　　　　　　　　　　　　D.S.

热血男儿

电视连续剧《和平年代》主题歌

陈小奇 词
徐沛东 曲

1=B 2/4
♩=82

流不尽是发烫的江水，一次次总听见号角在吹。放飞白鸽的岁月里，有几人醒？几人醉？

我的梦想你是否觉得太累？我的选择也许只能自己体会。饱经风雨的英雄树下，有多少爱？多少泪？

热血男儿，无怨无悔，把青春塑成一座纪念碑。付出这一生，只愿你明白，最可爱的人他究竟是谁？

热血　　谁？

人民的儿子

电影《邓小平》主题歌

1=C 4/4 2/4
♩=70

陈小奇 词
程大兆 曲

‖: i 7 3̇ 2̇ 7 6 5 3 | 5 i 7̇ 2̇ i - | 6 5 7 7 6 5 3· |
这片土地总是让你 魂牵梦 萦， 深深浅浅的脚印，
这个民族总是让你 彻夜难 眠， 冰雪消融的春天，

5 4 3 3 1 3 2· | i 7̇ 2̇ i 7 6 5 3 3 | 5 i 7 3̇ 7̇ 6 - |
风雨匆匆的身影。你让自己走进所有的 坎 坷，
拨云见日的黎明。你让自己添加许多的 白 发，

6 5 7 6 5 4 3 - | 2 3 4 3 2 1· 5 | i - 0 i 7̇ i | 6 - 0 i 7̇ i |
只为后人留下 平坦的捷 径。 啊 啊
只为祖国变得 越来越年 轻。 啊

5̇ - - - | 2/4 5̇ - | 4/4 4 4 4 3 2 6 - | 2̇ 2̇ 2̇ 2̇ 3̇ 5· 3̇ | i 7̇ 2̇ 2̇ i 7·7 6 |
人民的儿 子， 一生为人 民，你坦坦荡荡的胸怀里，

6 6 6 i 2̇ 3̇ i 2̇· 5 | 4 4 4 3 5 6· 6 | 2̇ 2̇ 2̇ 2̇ 3̇ 5 - |
装的全是老 百姓！啊 人民的儿 子， 把一切献人民，

6 7 i 7 6 5 i 2̇ 3̇ | 0 6 5 4 3̇ 2̇ 3 7 6 | 5 6 i - | i - - - :‖
富强起来的中国人， 是你 永 远的不 了情。

〔结束句〕
0 0 i 2̇ 3̇ 4 5 | 6̇ - - 6̇ i | 5 - 6 - | i - - - | i - - - | i 0 0 0 ‖
是你永远 的不 了 情！

最美的风采

广州 2010 年亚运会歌曲

陈小奇 词
金培达 曲

1=♭E 4/4
♩=62

(女)鲜花如梦，为你而开，所有的花瓣汇成欢乐的海。

(男)花香中相聚，花环里喝彩，天长地久是最美的期待。

男：鲜花如火，为你而开，每一次怒放都有炽热的爱。

女：（同上）

风雨中傲骨，阳光下豪迈，万紫千红是最美的竞赛！

♩=80 激情、有力地

(合)花飞花满天，风自八方来，这一个花季让激情与你我同在。带着花信走，争得春满怀，这一座美丽的城市将记住亚洲最美的风采！

D.C.

洲　最美的风采！

从此以后

陈小奇 词
高　翔 曲

1=B 4/4
♩=86

‖: 0 1 7̣ 1 5 | 5 0 0 0 | 0 6 5 4 3 2 3 | 3 0 0 0 |
从　此　以后，　　　　清　风明月相守；
从　此　以后，　　　　不　为浮名奔走；

0 1 7̣ 1 5 | 5 0 0 0 | 0 6 5 4 3 2 3 | 3 0 0 0 | 0 1 7̣ 1 6̣ |
从　此　以后，　　粗　茶淡饭足够。　　　　从　此　以后，
从　此　以后，　　不　为奢华折寿。　　　　从　此　以后，

6 - 0 (7̣) 7̣ | 2̣ 1 1 7̣ 6̣ 5̣ 3̣ | 3 0 0 0 | 0 1 7̣ 1 5 |
　　　　　　把　真实　与简单参透；　　　　从　此　以后，
　　　　　　光　阴　不再　廉价兜售；　　　　从　此　以后，

转 1=♭A

5 0 0 (3) 3 | 4 4 4 4 3 2 2 | 3 - - - ‖: 0 5 3 7̣ 6̣ |
　　　　把　脱缰的梦　想回收。　　　　　　从　此　以后，
　　　　知　道　该放手时　就放手。

6̣ 0 0 7̣ 1 | 2 2 2 2 7̣ 5̣ 3̣ | 3 0 0 0 | 0 5 3 7̣ 6̣ |
　　　　学会　敬畏　也懂得静修；　　　　从　此　以后，

6̣ 0 0 7̣ 1 | 2 2 2 2 3 4 3 | 3 - - 0 | 0 5 3 7̣ 6̣ |
　　　　学会　逆行　也懂得顺流。　　　　从　此　以后，

6̣ 0 0 6̣ 7̣ 1 | 2 2 0 2 7̣ 5̣ 3̣ | 3 0 0 0 | 0 5 3 6̣ 7̣ |
　　　　与世间　万物　风雨同舟；　　　　从　此　以后，

7̣ - 0 1 6̣ | 6 6 6 6 6 6 5 | 5 - - - | 0 4 3 2 1 | 1 - - - :‖
让爱　与缘分相伴白头！　　　　相伴　白　头！

能有几次这样的爱

1=F 4/4
♩=108

陈小奇 词
毕晓世 曲

(0 5 6 3 | 3 - 0 5 6 3 | 3 - 0 5 6 2 | 2 1 2 0 3 0 5 | 5 6 6 0 5 6 3 |
3 - 0 7 1 5 | 5 - 0 7 0 5 | 1 7 6 5 5 7 6 | 6 - -) 1 2 ‖: 3 3 3 2 3 5 7̇ 1 |

(男)你是 不是 感到有些累？
(女)你是 不是 应该有个吻？

1 - 0 6 6 7 | 1 1 7 1 1 2 3̇ 6̣ | 6̣ - 0 3 4 | 5 5 5 0 1 1 2 |

为什么 不愿走进这扇 门？ 我的 期 待里 储存了
烫热你 紧紧关闭的双 唇？ 付出

3 3 4 3 3 0 1 | 3 2 2 2 1 2 | 2 - - 1 2 :‖ 5 5 5 0 5 5 5 |

许多温存， 你 却在门口 转 身。 (男)你是 的一切，其实你

1 1 2 3 3 0 1 | 3 2 2 2 2 7̣ | 1̇ | 1 - - - ‖: 3 5 6 6̣ 6 1 |

早已了解， 我 只是爱你 太 深！ (合)能有几个 你

3 5 6 6 - | 2 2 2 2 1 2 | 3 2 2 3 - | 3 5 6 6̣ 6 · 1 | 3 5 6 5 6 5 - |

这样的人， 让我苦 苦等了又 等？ 能有几次 我 这样的爱，

男 ⎰ 1. 0 6 6 6 6 5 6 7 | 7 - - 0 :‖ 2. 0 2 2 2 3 2 1 7̇ 1 | 1 - - 1 2 |
 ⎱ 爱得心中满是伤痕！ 爱得心中满是伤痕！ (女)我是
女 ⎰ 0 4 4 4 4 4 3 4 3 | 3 - - 0 :‖ 0 0 0 0 | 0 0 0 0 |

3 3 3 2 3 5 7̇ 1 | 1 - 0 6 6 7 | 1 1 7 1 1 2 3̇ 6̣ | 6̣ - 0 3 4 |

不是爱得太认 真？ 才这样 反反复复地追 问。 (男)你是

5 5 5 0 5 5 5 | 1 1 2 3 3 0 1 | 3 2 2 2 2 7̇ | 1̇ | 1 - - - ‖

否明白？你是我 生命之中 最美丽的一 部 分！

相信你总会被我感动

陈小奇 词
梁 军 曲

1=A 4/4
♩=68

(2·3 3 5 2·3 3 | 1 1 1 6 5 5 - | 2·3 3 5 2·3 3 | 1 7 6 4 2 1 2 1 2·2 |

2/4 0 5 4 3 2 | 4/4 1·1 5 1 - | 1·5 1 -) ‖: 0 5 5 5 5 5·5 1 1 5 | 6·5 4 4 - - |
　　　　　　　　　　　　　　　　　　　　　　　是否应该 让 真 情 流 露？
　　　　　　　　　　　　　　　　　　　　　　　不要让我 等 待 得 太 久，

0 4 4 3 2·2 1 2 2 1 | 2 3 3 3 - | 0 5 5 5 5 5·5 1 2 2 1 | 5 6·5 4 4 - - |
是否应该 把所有 的 话说出？　　　　　　是否应该 忍住胸 口 的痛楚？
别说夜色 把心情 染 成孤独。　　　　　　一遍遍在 无人处 把 手伸出，

0 3 3 3 2·2 1 2 2 2 | 6 1 5 5 - - :‖ 1. 2 3 2 1 - 3 5 | 2. 6 5·6 6 1 1 1 1 1 2 1 |
是否应该 留住迈 出 的脚步？　　　　　我握住。今天 的 我， 应该和以前有些
总有一天 你的心 被

1·5 5 - 6 6 | 5·2 2 0 1 2 1 2 5·5 3 | 3·1 2 6 5 | 5 5 5 - 0 1 2 1 |
不 同； 今天 的 你，　为什么却还是　满不在　乎？ 相信你

2 3 3 3 5 2·3 3 | 1 1 1 1 1 3 6 5 5 5 1 2 1 | 2 3 3 3 5 2·3 3 2 1 |
总会被 我感动， 真心的爱 你看得懂。相信你 总会被 我感动，

1 1 1 1 6 3 2 2 2 0 1 2 1 | 2 3 3 3 5 2·3 3 | 1 1 1 1 1 3 6 5 5 0 1 2 1 |
我会等你 在风 雨中。相信你 总会被 我感动， 真心的爱 你看得懂。相信你

2 3 3 3 5 3 2 3 1 1 | 1 1 1 1 1 6 3 2 2 2 2 | 2·5 2 3·2 1 | 1 - - 0 ‖
总会被 我感 动， 我会等你 在风 雨中 在风 雨中。

我的吉他

1=C 6/8

中速 纯情地

陈小奇填词
西班牙民谣

(3 1 2 3 5 4 | 3 2 #1 2. | 2 7 1 2 4 3 | 2 1 7 1. | 1 6 7 1 3 2 |

1 7 6 7. | 7 #5 6 7 2 1 | 7 6 #5 6.) ‖: 3 3 3 3 2 1 | 1 7 6 6 1 3 |
　　　　　　　　　　　　　　　　　　　　　　　你是我池塘边 一　只丑小鸭，
　　　　　　　　　　　　　　　　　　　　　　　你是我夏夜中 一　颗星　星，

6 6 6 6 5 4 | 4 3 2 2 3 4 | 3 4 3 #5 4 3 | 3 2 1 1 7 6 |
你是我月光下 一　片竹篱笆，你是我小时候 梦想和童　话，
你是我黎明中 一　片朝　霞，你是我初恋时 一句句悄悄话，

7 7 7 1 1 | 7 6 6. 6. :‖ 3 3 3 3 2 1 | 1 7 7 7 #6 7 |
噢你是我的　吉他。　　　你是我沙漠中 一　串驼　铃，
噢你是我的　吉他。

6 6 6 6 7. 6 | 6 5 5 5 5. ‖: 1 1 1 1 7 ♭7 | 6 6 6 6 5 4 |
你是我雾海中 一座灯塔，你是我需要的 一声声回　答，

|1.　　　　　　　　　　　　　　　|2.
3 3 3 3 4. 2 | 1. 5 6 7 :‖ 0 3 3 3 3 3 4 | 4 2 1 1. ‖
噢你是我的吉他。　　　噢吉他　　噢我亲爱 的　吉他！

第五辑

烟花三月

烟花三月

扬州市形象歌曲

陈小奇 词
陈小奇 曲

1 = G 4/4
♩ = 70

牵住你的手，相别在黄鹤楼，波涛万里长江水，送你下扬州。
真情伴你走，春色为你留，二十四桥明月夜，牵挂在扬州。

扬州城有没有我这样的好朋友？扬州城有没有人为你分担忧和愁？

扬州城有没有我这样的知心人？扬州城有没有人和你风雨同舟？

烟花三月是折不断的柳，梦里江南是喝不完的酒，等到那孤帆远影碧空尽，才知道思念总比那西湖瘦！

月下故人来

扬州市城庆歌曲

陈小奇 词
陈小奇 曲

1 = G 4/4
♩ = 78

```
‖: 5̲ 6̲ 1 2̲ 3̲  2 1 | 2  1̲ 6̲ 1  - | 1 1 1 2̲ 3̲ 5̲ 3̲ | 2 2̲ 2̲ 3̲ 3̲ 2· |
   一轮明  月,迎我 千  里之外,    青山隐隐水迢迢,又见琼花白。
   一江春  水,为我 洗  净尘埃,    岁岁年年花月夜,轻舟依然在。

  3 5̲ 5̲ 6̲ 5·  3̲ 2̲ | 1 2̲ 2̲ 3̲ 2̲ 1̲ 6̲ 6̲ 0 | 5̲ 6̲ 5̲ 3̲ 2̲ 2̲ 1 2 3 |
  灯火扬州路,     满城春似海,       你一帘  相思把柳色
  江月犹照人,     真心终不改,       你一腔  柔情把西湖

       1.                              2.
  6̲ 5̲ 5̲ 3̲ 6̲ 5̲ 0 :‖ 6̲ 5̲ 3̲ 2̲ 2̲ 1· | 0 0 0 0 ‖: 3 3̲ 3̲ 5̲ 6̲ 1̲ 1̲ 6̲ |
  绣成了期待。     恋成了衣带。                    你是三分明月夜的

  5̲ 5̲ 5̲ 6̲ 6̲ 5· | 3̲ 3̲ 3̲ 5̲ 6̲ 2̲ 1̲ 6̲ | 5̲ 5̲ 6̲ 6̲ 3̲ 2̲ 2  - | 2̲ 2̲ 3̲ 5̲ 3̲ 3̲ 2̲ 1 |
  那二分无赖,   牵动着我梦 里的   一次 次花 开。   箫声中优雅的 你,

                        1.                          2.
  3̲ 5̲ 6̲  6̲ 3̲ 2̲ | 5̲ 6̲ 5̲ 3̲ 2̲ 2̲ 1 2 3 | 6̲ 5̲  3 5 -:‖ 5̲ 6̲ 5̲ 3̲ 2̲ 2̲ 1 2 3 |
  那些韵、那些爱, 月下江 南总在等着 故 人来!   月下江 南总在等着

           结束句
  6̲ 5̲ 3̲ 2̲ 2̲ 1· ‖ 5̲ 6̲ 5̲ 3̲ 2̲ 2̲ 1 2 3 | 6̲ 5̲ 3̲ 2̲ 2  - | 3· 2̲ 1̲ 1  - | 1 - - - ‖
  故 人 来!    月下江 南总在等着 故  人     来……
```

广州天天在等你

广州市文旅歌曲

1=C 4/4
♩=92

陈小奇 词
陈小奇 曲

‖: 0 5̣ 5 3 2 1 1 6̣ | 6̣ 5 5 - - | 0 5 5 2 3 4 3 2 1 | 5 5 1 2 2 - |
是一份怎样的请　束？　牵动着珠　江的　波涛万里。
是一种怎样的心　情？　让阳光灿　烂得　潇洒随意。

5 5 6 5 2 1　2 | 2 3 5 5 1 6 0 | 6 7 1 6 4 3　4 | 3 1 3 2 2 - |
游轮上的月色连　着你的家乡，陌生霓虹会很　快 变得熟悉。
打开的趟栊门说　着许多故事，那些缘分总会　有 机会相遇。

0 5̣ 5 3 0 | 5 3 6 5 0 0 | 0 3 3 5 6 6 0 | 5 1 5 3 3 0 |
和 你 去　看看潮汐，　小蛮腰总是　娇俏如你。
和 你 去　叹叹早茶，　永庆坊依然　温暖如昔。

0 5̣ 6 5 2　3 2 | 2 3 2 6 0 7 6 5 | 5 2 - 0 7̣ | 7̣ 5 2 1 1 - |
这里的梦　想都　能生长，过去和　未来　都　一样美丽。
这里的情　感都　有结果，脚下和　远方　会　写满传奇。

※
0 0 6 5 0 | 3 5 5 3 0 5 2̇ 1̇· | 1̇ - - - | 6 5 6 1̇ 2̇ 1̇ 6 5 | 5 - - - |
哈哈！广州天天　在 等　你，　等着那些春的消息。

2 3 5 2 3· 4 | 3 4 3 2 1 - | 7̣ 1 2 3 4 3 3 1 | 3 2 2 6̇ 5̇ 0 |
穿过千　年的　芭蕉夜雨，　我会听见你带笑的步履。哈 哈！

3 5 5 3 0 5 2̇ 1̇· | 1̇ - - - | 6 5 6 1̇ 2̇ 1̇ 6 5 | 5 - - - |
广州天天　在 等　你，　等着那些爱的花期。

5̣ 6 6 5 1̇ 6 6 4 | 4 5 4 3 2 - | 5̣ 6 5 3 2 5 2 1 | 1 1 1 - - ‖
花　开的日子　有 我有你，一城岁月相守相　　依。

⌒
5̣ 6 5 3 2 5̣ 2 | 2 - 5 - ∨ | 1̇ - - - | 1̇ - - - | 1̇ 0 0 0 ‖
一城岁月相守相　　　　依。

这里情最多

岳阳市形象歌曲

陈小奇 词
陈小奇 曲

1 = A 4/4
♩ = 66

‖: 2 2 5·5 5 2 3 2 | 1 1 1 6 5 2 - | 2 2 5 2 2 1 6 | 2 2 3 1 6 5 5 - |
你说你是洞庭 湖 悠悠的月 色， 守护着 云梦之间 美丽的传 说。
你说你是汨罗 江 袅袅的清 波， 传递着 天地之间 漫漫的求 索。

5 5 1 2 3 2 2·2 | 2 2 5 2 2 1 6 | 6 1 2 2 3 5 5 3 | 6 6 1 5 3 2 - |
随 两行秋 雁, 我 追逐 着你的 爱, 风中是否还听得 见 湘灵的琴与瑟?
驾 一叶扁 舟, 我 寻找 着你的 岸, 只为今生能亲一 亲

(2) :‖ 6 6 1 5 3 2 1 2 3 5 | 2 - - - ‖ 5 5 2 3 5 6 5 5 |
端午的 韵和墨、韵 和 墨! 登上 岳阳 楼,

2 5 5 2 3 2 | 6 1 2·3 5 5 6 1 6 1 | 2·6 5 5 - | 5 5 6 2 5 3 2 |
极 目 楚天 阔, 我会记 着你心 中的 忧和乐。 斟两杯渔 歌,

2 2 5 2 1 2 2 1 6 | 6 6 1 3 5 3 6 5 | 2 2 1 2 6 5 6 2 |
邀你 相对饮呀, 走遍 天 下, 这里 情最多、情最

5 - - - ‖ 6· 2 2 6 | 5 6 5 - - - | 5 - - - | 5 0 0 0 ‖
多! D.C.这 里 情最 多!

结束句

海珠恋曲

电视纪录片《海珠风华》主题歌

1 = F 4/4
♩ = 80

陈小奇 词
陈小奇 曲

‖: 5 5 6 1 0 1 6 1 | 2 2 3 6 5 5 0 | 5 5 6 1 0 1 6 5 |
(女)我的回忆 是一片 遥远的大海， 一个珍藏、珍藏很

2 3 6 2 2 0 | 3 3 5 6 6 5 3 1 | 2 3 2 6 6 6 6 1 | 2 3 2· 0 2 1 2 3 |
久的年代。 为了找你，我走遍古 海岸， 千年的梦里、 你是否会

4 3 1 2 2 — | 5 5 6 1 0 5 3 1 | 2 2 3 2 1 1 0 | 1 2 6 5 0 6 5 1 |
踏歌而来？ (男)我的追寻 是一颗 美丽的珍珠， 一种光芒、光芒万

2 2 3 2 2 0 | 3 3 5 6 6 1 6 3 | 5 3 2 1 1 6 6 1 |
丈的风采。 为了看你， 我走遍江 南道， 每一次

2 3 2· 0 2 1 2 3 | 6 5 3 5 5 — | 5 — — — | 0 0 0 0 |
相拥， 总有许多 新的期待！

男 { 0 0 0 0 | 0 0 1 3 6 5 | 0 6 6 3 6 1 5 |
 呜 珍珠的大 海，

女 { 1 1 6 6 6 5 3 1 | 2 2 3 2 1 1 — | 0 0 0 0 |
你是一片 孕 育 珍珠的大海，

{ 5 5 6 3 2 3· | 0 0 0 0 0 | 0 0 4 3 1 2 |
 呜 呜

{ 0 0 0 0 | 1 1 2 6 5 5 1 6 5 | 4 3 1 2 2 — |
 白天和黑夜 都拥有 灿烂的爱。

$$\{\begin{matrix} 0\ \underline{1\ \dot{1}}\ |\ \underline{\dot{1}\ 3}\ \underline{5\ 5}\ \underline{5\ 6\ 5}\ |\ \underline{5\ \dot{2}}\ \underline{6\ 7}\ \underline{5\ 5}\ \underline{5\ 0}\ |\ \underline{1\ 1}\ \underline{\dot{1}\ 3}\ \underline{5\ 5}\ \underline{6\ 6\ 6}\ | \\ 0\ \ 0\ \ 0\ \ 0\ \ |\ 0\ \ 0\ \ \underline{5\ 3\ 6\ 5}\ |\ 0\ \ 0\ \ 0\ \ 0\ \ | \end{matrix}\}$$

都拥有灿烂的爱。 呜　　　　　　　　你是一颗 大 海

　　　　　　　　　　呜

$$\{\begin{matrix} \underline{\dot{1}\ \dot{1}}\ \underline{6\ 5}\ \underline{3\ 3}\ \underline{2\ 1}\ |\ 0\ \ 0\ \ 0\ \ 0\ \ |\ 0\ \ 0\ \ 0\ \ 0\ \ | \\ 0\ \ 0\ \ \underline{5\ 3\ 2\ 3}\ |\ 0\ \underline{1\ 6}\ \underline{5\ 5}\ \underline{3\ 2\ 3}\ |\ \underline{3\ 3}\ \underline{2\ 1}\ \underline{6}\ -\ | \end{matrix}\}$$

孕育的 珍 珠,

呜　　　　大 海的 珍　珠，　嗯

$$\{\begin{matrix} \underline{\underline{6}\ 6\ 1}\ \underline{2\ 3\ 2}\ \underline{2\ 2\ 2\ 3}\ |\ \underline{6\ 5}\ \underline{3\ 5}\ 5\ -\ |\ 0\ \underline{5\ 6}\ \underline{\dot{1}\ \dot{2}}\ \underline{\dot{1}\ 6\ \dot{1}}\ |\ 1\ -\ -\ -\ \| \\ 0\ \ 0\ \ 0\ \ 0\ \ |\ 0\ \ 0\ \ \underline{\underline{6}\ 6\ 1}\ \underline{2\ 3\ 2}\ |\ \underline{2\ 2}\ \underline{2\ 3}\ \underline{5\ 5\ 4\ 3}\ |\ 3\ -\ -\ -\ \| \end{matrix}\}$$

昨天和今 天，在一起 就是未来！　　　在一起就是未来！

　　　　　　　　昨天和今 天，　在一起就是未来！

故乡最吉祥

泰州市旅游形象歌曲

陈小奇 词
陈小奇 曲

$1=$ ♭E 4/4
♩=62

梅花　红似　火，仿佛　往日的女儿　妆；竹　影　摇呀　摇，
稻河　寻故　人，是谁在月下　轻轻　唱？柳　絮　飘呀　飘，

拂过了几度　板桥霜？一别　多少　年，青砖黛瓦　翘首　望；
风中　依稀把　评书讲。怯怯的　步　履，唯恐惊醒了麻石　巷；

水　乡　数百　里，又见遍地菜　花黄。我是那只归巢的鸟儿，
熟　悉的乡　音，犹在耳边说沧桑。

流连在银杏树　旁，　我是那只远行的船儿，带着你的菱藕　香。

游子近乡情已　醉，心中的故乡最吉　祥；梦里喊你千百　遍，只为

乡思如水万里　长！

永远的九寨

九寨沟风景管理局歌曲

陈小奇 词
陈小奇 曲

1 = D 4/4
♩ = 68

‖: 6̣ 1 6̣ 2 3 2 1 | 2 2 5̣ 6̣ - | 6̣·1 6̣ 6̣ 6̣ 6̣·5̣ | 6̣ 5̣ 3 2 3 - |
上苍　送　来一个九寨，给了我们太　多的爱。
人间　只　有一个九寨，需要我们好　好去爱。

3 5 6 1̇ 6 5 3 6̣ | 1 6̣ 1̣·2 3 5 2 - | 1·2 3 5 5 6 3 2 1 |

1.
5·6 2 3 1 6̣·6̣ |
翠海　叠瀑和彩　林，举世无双的风　景醉了千　载。（啊
雪峰　藏情和蓝　冰，完美无瑕的馈　赠

2 3 3 6̣ 1 2 2 3̣ | 6̣ 7̣ 7̣ 3̣ 5̣ 6 6̣· :‖

2.
5·6 2 3 1 6̣· 2̣ 3̣ | 3̣· 2̣ 3̣ - |
九　寨、啊九寨、啊　九寨、啊九寨。）相守万　代。阿里些　霍！

3 - 3 0 0 | 6 3 2 3 1̇ 2 - | 2̇·2̇ 5 6 7 6 - | 3 3 5 6 7 6 5 3 2 |
我的九　寨，　你的九　寨，　多少次劫难不　改

2 6̇ 6̇ 6̇ 5̇ 3 2 3· | 6 3 3 2 3 1̇ 2 - | 2̇ 2̇ 3̇ 6 5 5 3· | 1 1 2 3 5 1̇ 6̇ 3̇ 2̇ |
美丽的风采。　中国的九　寨，世界的　九寨，清澈的笑容绿水长

3 - - - | 2̇ 2̇ 5 1̇ 6 - | 6 - - - ‖ 2̇ 2̇· 2̇ 5 | 1̇ 6 - - ‖
流、　青山　常在！　　　　D.C.青山　　常在！

永远的眷恋

阳江市形象歌曲

陈小奇 词
陈小奇 曲

$1=\flat B$ $\frac{4}{4}$

♩= 66

‖: 5 5 5 1 2 3 4 3 2 3 2 1 | 2 2 7 6 7 2 5 - | 1 1 1 6 1 2 3 4 3 2 3· 3 |

你是我心中一 幅没有 尽头的画 卷， 亚热带的阳光描绘 出你
你是我心中一 串展翅 高飞的风 筝， 南中国的海风托 举 着你

2 2 7 6 5 6 1 2 - | 5 5 5 1 2 3 4 3 2 1 7 6 | 7 7 7 6 7 5 6· 5 6 |

美丽的容 颜。 你是我心中一 本没有 结尾的游 记， 阅读
绚丽的明 天。 你是我心中一 块纤尘 不染的翡 翠， 珍藏

1 1 6 1 1 6 3 4 3 2 1 5 5 | 7 7 6 7 6 5 5 6 5 6 1 | 5 - - - |

了千百遍依然走不 出你的 碧水 青 山。
了千百年依然保存 着你 纯真的笑 脸。

0 0 0 0 :‖ 5· 2 3 5· 3 | 6 6 6 6 5 1 2 3 - | 5 5 5 6 7 7 7 2 7 6 5 |

啊 阳 江，我 魂牵梦萦的挂 牵， 每个 夜晚都有你的渔 火

2 2 7 6 7 2 - | 5· 2 3 5· 3 | 6 6 6 6 5 2 4 3 4 3 2 1 0 |

伴我 入 眠。 啊 阳 江，我 朝思暮想的家 园，

7 7 7 6 5 5 6 1 | 2 2 1 2 4 3 5· 6 5 | 5· 6 5 5 2 5 |

每寸 热土都是 我 永远的眷 恋！ 哎 啰、 哎 啰、哎 啰、

 6 7 6 5 5 3 4 3 2 1 | 7 6 7 6 5 5 6 5 6 1 | 5 - - - ‖ 6· 5 6 2 3 | 5̂ - - - ‖

啊 勒、啊 啰、啊！ D.C. 哎 啰 哎！ 〔结束句〕

听 涛

湛江市特呈岛形象歌曲

陈小奇 词
陈小奇 曲

1=♭B 4/4
♩=66

‖: 0 6 2 2 2 1 2 3 2 2 6 | 1· 6 1 2 4 3 2 - | 0 6 2 2 2 1 2 3 2 2 6 |
守 护着红 土地上的 海 岛， 只 为了把一份爱
喊 醒了红 树林中的 海 鸟， 只 为了让一个梦

5· 6 4 2 4 5 1 6 - | 0 2 2 2 5 6 5 2 | 6 2 2 5 6 4 5 | 0 4 6 1 2 6 1 2 |
寻 找。 那天边久 久回荡的 涛 声， 千百次牵 动着
起 锚。 这海上生 生不息的 涛 声， 千百次温 暖着

4 - - 4 5 3 | 2· 6 1 2 3 2 - | 2 - - 0 | 5 5 6 5 4 5 4 3 2 |
我 的 心 跳。 风起 帆 扬，
我 的 怀 抱。 椰香 水 甜，

5 5 4 5 6 5 - | 2 5 5 3 4 3 2 1 | 5 5 5 5 2 4 3 2 - | 1 5 7 1 2 - |
霞飞云 飘， 你 是渔家人 真切的依 靠。 聆听着你
花红叶 茂， 你 是采海人 真实的欢 笑。 珍藏起你

2 6 1 6 5 2 5 1 6 1 | 2· 6 5 6 - | 6 0 2 6 5 5 0 2 6 |
未来的嘱 托,锦绣 家 园 已是满目、已是
深深的祝 福,一曲 渔 歌 唱得海阔、唱得

5 5 1 2 4 3 2 - | 2 - - - :‖ 6 - - - | 6 - - - | 6 0 0 0 ‖
满目春 潮！ 啊！
海阔天 高！

妃子笑

茂名荔枝节主题歌

陈小奇 词
陈小奇 曲

1=♭B 4/4
♩=86

‖: 1. 6 5 1 2 2 1 6 | 1 6 5 5· 5 | 2 2 2 3 1 6 5 1 | 2 - - - |
是 你那美丽的微　笑，让 一个故事天 荒 地 老。
是 你那甜蜜的浅　笑，让 一段相思暮 暮 朝 朝。

5· 6 2 2 1 2 1 6 | 1 1 5 6 6 6 1 | 2· 3 5 6 1 | 2 2 1 6 2 1 6 |
穿　越过岁月的　红尘古　道，当　年的长　安至今还魂牵梦
呵　护着这一　曲 爱的歌　谣，今　天的岭　南依然是处处春

1 6 5· 5 0 2 3 | 5 5 5 3 5 5 2 3 | 5 5 5 5 5 2 3 2 0 2 3 |
绕。　(哎呀 沙罗沙罗底，呀　沙罗沙罗沙罗 底，　哎呀
早。　(哎呀 沙罗沙罗底，呀　沙罗沙罗沙罗 底，　哎呀

5 5 5 3 5 1 6 1 | [1.] 2 2 2 2 1 6 5 5 0 :‖ [2.] 2 2 2 2 1 6 5 0 5 2 3 |
沙罗沙罗底，呀　　沙罗沙罗沙罗底 呀。)　沙罗沙罗沙罗底) 妃子
沙罗沙罗底，呀

5· 6 5 3 5 3 2 | 1· 6 1 6 3 | 2 1 6 1 2 2 1 | 2 2 2 6 5· 5 2 3 |
笑，　　情未 了，　　一 起 来、一起来感 受这 千年的心跳。妃子

5· 6 5 3 5 3 2 | 1· 2 3 6 6 3 | 2 1 6 1 2 2 2 1 |
笑，　　荔红 了，　　一 起 来、一起来拥抱鉴江

4 4 0 2 4 2 4 6 | 5 - - 6 | 5 - - 3 2 | 1 6 3 2 3 5 1 6 | 1̂ - - - ‖
大地　的万里香　飘！　　啊 万 里 香　　飘……

注：伴唱的"底"字读"dái"

闲敲棋子入花溪

贵阳花溪棋亭遗址之歌

陈小奇 词
陈小奇 曲

1 = C 4/4
♩ = 88

‖: 2̇·2̇16̇2·0 | 6·2̇17̇6·0 | 4·562̇17̇6 | 5·5321 2·0 :‖
胸 中 百 万 兵， 坐 拥 天 和 地！ 人 生 多 少 风 和 雨， 都 付 一 盘 棋！
得 失 寻 常 事， 进 退 总 相 宜！ 纹 枰 纵 有 千 百 劫，

[2.] 6·6321 2̇ - ‖ 2̇ 2̇ 2̇505 | 3·2̇1̇ - |
谈 笑 觅 真 趣！ 步 步 争 先 的 沙 场 路，

662̇2̇16 567 | 6 - - - | 4·4·5620 | 1̇·2̇765 45 |
后 发 制 人 的 英 雄 气！ 龙 吟 虎 啸 红 尘 里，闲 敲

6·532 - | 0 0 0 0 | 2̇2̇2̇53 | 3·2̇1̇ | 2̇ - - - ‖
棋 子、 闲 敲 棋 子 入 花 溪！

一城阳光

阳江市江城区形象歌曲

陈小奇 词
陈小奇 曲

$1=\flat A$ $\frac{4}{4}$
♩=98

‖: 6 6 1 6 6· 0 | 6 5 2 1 2 2 | 6 6 1 6 2· 3 | 1 2 2 5 6 6 |
漠 阳 江 上　　逆 水 赛 龙 舟，鸳 鸯 湖 畔　清 风 好 温 柔。
丹 青 朱 墨　　酿 出 花 和 酒，一 刀 一 剪　裁 出 春 锦 绣。

2 2 2 2 4 5 5 | 6 2 2 5 1 2 1 6 0 | 0 6 1 6 1 2 2· | 1 2 2 5 6· 0 :‖
金 色 的 海 岸 线 龙 腾 鱼 跃，　　温 泉 的 碧 波　把 身 心 暖 透！
漆 器 上 凝 聚 着 真 情 厚 爱，　　千 万 个 风 筝　飞 向 五 大 洲！

ff
3 5 5 3 3 1 1 | 2 2 2 1 3 - | 3 5 5 3 3 1 1 | 5 5 1 2 2 - |
来 吧 来 吧 伸 出 双 手，来 吧 来 吧 新 老 朋 友。

7 2 2 5 1 2 2 | 6 2 2 2 5 6 6 | 0 6 1 6 1 2 | 4 - - ∨ 2· 2 |
一 城 阳 光，遍 地 风 流，江 城 的 歌　声　哎 啰

4 - - ∨ 2· 2 | 6 - - - | 1 2 2 5 6 0 | 3 3 5 6 6 0 ‖
哎！　哎 啰 哎！　　天 长 地 久、　天 长 地 久！

两千年的请柬

"揭阳古邑风情游"主题歌

陈小奇 词
陈小奇 曲

1=C 4/4
♩=72

‖: 0 5 5 5 | 1 2 1 1·1 | 2 2 1 7 6 5 - | 0 5 5 5 | 5 6 5 5·5 |
久久的期　待只　为了　这一天，　　为你的到　来我
长长的守　候只　为了　这一天，　　古老的歌　谣已

5 5 1 1 4 3 2 - | 0 2 2 4 5·4 5 5 5 | 5 5 1 1 4 3 2 |
等了　许多　年。　　这一份真　情愿你　能够　收下，
唱了　千百　遍。　　这一杯功　夫茶愿你　把心　留下，

0 5 5 5 1 2 2 5 4 3 | 2 2 2 5 6 7 6 5 - | 【1.】 0 0 0 0 | 0 0 0 0 :‖
岐山榕水碧　海蓝天　是我青春的容　颜。
秦风汉月良　辰美景　伴你在梦中入　眠。

【2.】 0 0 0 0 | 0 0 0 5 5 ‖: 1·1 1 1 6 5 4 1 | 4 5 6 5 5 ∨2 4 |
　　　　　　　　　这是　一　张写了　两千　年的请　柬，让我

5 5 0 4 1 4 3 2· | 5 5 7 1 2 ∨5 5 | 1·1 1 1 6 5 4 1 |
和你　一起阅尽　沧海桑　田。这是　一　张走向　两千

4 5 6 5 6 ∨5 3 | 2 2 0 2 4 2 1 6 ∨4 | 【1.】 2 2 4 5 ∨5 5 :‖
年的　请　柬，让我　牵着　你的手，　　相约在　明天！（这是）

【2.】 2 2 1 5 7 1 - ‖ 结束句 2 2 1 5 7 1 0 4 | 渐慢 2 2 4 5 - | 5 - - - ‖
约在　明　天，　　约在　明　天，　　相约在　明天！

我的揭阳我的爱

揭阳市形象歌曲

陈小奇 词
陈小奇 曲

1 = G 4/4
♩ = 80

1 1 1 2 3 2 3 | 2 2 1 6 5 - | 5 6 5 6 1 2 3 5 | 2 1 6 1 2 - |
你是一座学宫，红瓦绿檐，传承着千秋文脉；

3 5 5 3 3 2 1 | 2 2 2 1 6 - | 5 6 5 6 1 2 3 | 2 1 6 1 1 - |
你是朵朵莲花，高洁不染，映出君子情怀。

1 2 3 5 5 3 5 | 6 6 5 3 5 - | 4 4 5 6 5 6 | 5 6 5 3 2 - |
你是满城碧玉，精雕细琢，传递着一路风采；

2 2 2 1 2 5 5 | 3 3 4 3 2 1 - | 2 2 3 6 6 7 6 3 | 5 - - 1 2 |
你是百里榕江，浩浩荡荡，孕育着蓝色未来！啊

3 5 5 6 5 5 - | 3 3 1 7 6 5 - | 5 6 1·7 6 7 6 5 3 | 1 6 5 3 2 - |
我的揭阳、我的揭阳，我的平原山川，我的海。

2 2 1 2 5 3 5 - | 3 2 4 3 2 1 - | 2 2 1 2 2 2 6 | 5 5 4 5 5 1 2 |
我把深情交给榕树，让梦想扎根大地放飞天外！啊

3 5 5 6 5 5 - | 3 3 1 7 6 5 - | 5 6 1·7 6 7 6 5 3 | 1 6 6 3 2 - |
我的揭阳、我的揭阳，我的故土家园我的爱，

2 2 1 2 5 3 5 - | 2 2 3 2 1 6 - | 5 6 1 2 2 3 | 2 1 6 1 1 - ‖
我用一生拥抱着你，拥抱着一遍遍的春暖花开。 D.C.

结束句
5 6 1 2 2 2 3 | 3 - - 0 | 5 3 5 6 1 | 1 - - - | 1 - - - ‖
拥抱着一遍遍的　　春暖花开！

汕头之恋

汕头市形象歌曲

陈小奇 词
陈小奇 曲

1=F 4/4
♩=78

```
‖: 5  5  4 5 4 5 | 2 6 5 6 4 5 - | 2 2 2 5 4 5 5· |
   踏 着 南 海 浪， 牵 着 平 原 风， 青 山 绿 水 是 你
   醉 饮 功 夫 茶， 细 绣 三 江 月， 乡 音 潮 韵 是 你

   4 5 1 4 3 2 - | ♭7 1 2 4 2 | 2 5 4 5 4 3 2 1 |
   青 春 的 仪 容。 别 了 红 头 船， 走 出 青 石 路，
   最 美 的 情 衷。 开 了 金 凤 花， 圆 了 千 年 梦，
```

1.
```
♭7 7 7 1 2 5 4 5 | 2 1 ♭7 1 5 | 6 5 4 | 5 - - - | 0 0 0 0 :‖
百 载 商 埠 又 和 春 天 再 相  拥、再 相  拥！
和 睦 家 园 今 朝 日 出
```

2.
```
1 1 6 5 4 5 | 4 5 6 1 | 5 - - - | 5 - 5 1 ‖: 7· 1 1 6 5 |
满 堂 红、满 堂 红！         啊  汕  头、啊
                              啊  汕  头、啊

4· 2 4 1 6 | 5 - - 2 5 | 5 5 4 5 1 3 | 2 2 5 4· 5 |
汕        头！ 恋 着 你 的 气 度 从 容，海 纳 百
汕        头！ 爱 着 你 的 豪 情 天 纵，自 强 不

5 - ♭7 1 | 2 5 5 2 2 5 | 2 1 ♭7 1 5 1 :‖ 2 1 ♭7 1 5 2 |
川、海 纳 百 川，蓝 图 万 卷 入 心 胸！啊  唱 大 风、唱
息、自 强 不 息，携 手 潮 头
```

结束句 渐慢
```
1· ♭7 1 6 5 4 | 5 - - - | 1· 2 1 2 4 | ⌢5 - - - | 5 - - - | 5 0 0 0 ‖
大        风！唱 大 风！
```

·207·

春泉水暖

阳春组歌

陈小奇 词
陈小奇 曲

1=♭B 4/4
♩=132

```
‖: 6 6 6 3 3 | 2 3 2 1 2 · 3 | 6 6 2 2 | 5 1 6 6 - |
   高 高 的 青 山 绿 绿 的 水, 百 花 丛 中 蝴 蝶 飞。
   一 道 道 清 泉 一 池 池 水, 飞 金 溅 银 歌 声 脆。

   6 6 1 6 | 6 1 6 5 5 2 | 5 6 1 2 3 | 2 - - - | 2 - - 0 |
   蓝 天 白 云 拥 入 怀, 红 尘 洗     尽
   曲 径 回 廊 随 风 走, 青 春 作     伴

   5 1 6 6 0 | 5 4 2 2 0 | 5 - 6 0 | 2 2 5 1 6 | 6 - - - |
   不 疲 惫、 不 疲 惫。 哎 呀 嗳 呀 啊 依 喂!
   不 想 归、 不 想 归。 哎 呀 嗳 呀 啊 依 喂!

   6 - 0 0 | 0 0 0 0 :‖ 3 3 3 2 | 3 - - 5 | 3 - 3 - |
                         春 泉 水 暖     引 人

   2 2 1 0 | 6 6 1 6 | 6 5 5 3 2 | 3 - - 2 1 | 3 - - - |
   醉,    柔 情 万 种 入 心       扉。

   3 3 3 2 | 3 - - 5 | 6 - 5 - | 3 2 1 0 | 6 6 6 3 |
   此 中 真 趣   谁 能 悟?       天 南 地 北

   2 5 0 1 6 | 6 0 5 1 6 | 6 - - - ‖ 6 - - - | 6 - - - ‖
   带   梦 回。 啊 依 喂!       哎!
```

蓝蓝的大亚湾

惠州大亚湾经济技术开发区形象歌曲

陈小奇 词
陈小奇 曲

1=G 4/4
♩=68 优美地

银滩弯弯,波光闪闪,美丽的大海是你可爱的容颜。古老的渔歌唱着梦想,风情万种的景色哎啰哎啰,串成珍珠的项链。哎啰哎!通向明天。哎啰哎!

天风浩荡,阳光灿烂,蓬勃的热土是你青春的笑脸。翠绿的榕树撑起希望,连接世界的大路哎啰哎啰,

激情地

蓝蓝的大亚湾、大亚湾,现代的石化新城崛起在南海边。蓝蓝的大亚湾、大亚湾,展开了锦绣蓝图哎啰扬千帆!哎啰

结束句

哎!扬千帆!哎啰哎!

追 春

阳春组歌

陈小奇 词
陈小奇 曲

1=A 4/4
♩=90

踏遍你的青山 不 觉 累， 心儿随着百鸟 高 高地飞。 走进你的岩洞
游遍你的江湖 夜 不 寐， 梦中依稀还流淌着 柔 柔的水。 醉卧你的古桥

不 愿 回， 眼里怎样才 能 看尽 你的美？ 啊呀勒！
任 风 吹， 耳边仿佛还 有 当年的 刘三妹！ 啊呀勒！

哎 啊呀勒！ 哎 啊呀勒！
哎 啊呀勒！ 哎 啊呀勒！

烟花三月

虎门迎宾曲

虎门组歌

陈小奇 词
陈小奇 曲

1=G 4/4
♩=110

风生水起、流光溢彩，喜洋洋的大街小巷春光常在。
热忱相待、心襟坦率，舒适适的衣食住行为你安排。

诚邀天下客，公平做买卖，热闹闹的店家大门笑口常开。
霓裳艳五洲，大路通四海，真切切的信誉做成

金字招牌！悠悠珠江口，巍巍古炮台，
这一方热土处处能聚财。投资的
宝地，商家的至爱，新世纪的虎门
日夜迎客来！ D.C. 日夜迎客来！迎客来！

天风海韵

虎门组歌

陈小奇 词
陈小奇 曲

1 = D 12/8
♩· = 66

‖: 1 1 1 1 6 5 3· 1· | 2 2 2 2 1 6 1· 1· | 5 5 5 5 1 1 7 6· |
许多年一样的天，　见证着星移斗换；　浓浓淡淡的云　烟，
许多年一样的海，　记载着爱的眷恋；　浩浩荡荡的潮　汐，

5 5 6 5 5 1 3 4 3 2· | 3 3 3 3 2 1 5· 3· | 5 6 1 7 7 5 6· 6· |
遮不住岁月的改　　变。许多年一样的风，　吹拂过铁锁雄关；
淘洗着光阴的容　　颜。许多年一样的歌，　谱写着新的诗篇；

6 6 6 6 1 5 4 3 2· | 1. 2 2 3 2 2 1 6 5 5· :‖ 2. 2 2 3 2 2 1 6 5 5 ∨5 ‖
来来去去的季候　鸟，传递着春天的请　柬。是我们锦绣的家　园。啊
悠悠扬扬的韵　　律，

f
1 1 1 2 1 1· 1 | 6 7 7 7 6 5 5· | 6 6 6 6 1 6 5 3 2· |
天　风海　韵，　把欢笑洒满人间。　一条美丽的大　　道，

5 5 6 1 1 6 3 2 2 ∨5 | 3 3 3 2 1 3· 5 | 2 2 2 2 3 5· 5· |
织出了壮阔的画　卷。啊天风海　韵，　伴我们走向明天，

6 6 6 6 1 6 5 3 2· | 2 2 3 2 5 6 1· 1· ‖ 5 5 5 5 6 5 5· 5· |
扬起出海的风　　帆，让幸福代代相传！ D.C.让幸福代代相传！

1 1 1 1 2 1· 1· | 3 3 3 3 4 3· 3· | 5 5 5 5 5 6 5· 5 |
让幸福代代相传！　让幸福代代相传！　让幸福代代相传！　让

>　　　>　　　　　　　　　　　　　　>　　　　　　　　>
4 4 4 4 3 0 0 2 1 6 | 1· 1· 1· 1· | 4· 4· 4· 4· ∨ |
幸福　　　代代相　传！　　啊！

3· 3· 3· 3· | 3· 3· 3· 3 | 0 0 0 0 0 0 ‖
啊！

五指石恋曲

梅州组歌

1=F 4/4
♩=64

陈小奇 词
陈小奇 曲

0 3 3 ‖: 3 3 3 3 2 1 3 3 - | 2 3 1 2 2 - 0 1 6 | 6 6 1 6 5 6 6 - |
你用 石板铺成的路， 嗯 　　带我 走进绿荫深处。
(你用) 古藤缠绕的树， 嗯 　　让我 从此不再孤独。

6 7 5 3 3 - 0 3 3 | 3 3 3 3 2 1 3 3 · 5 | 2 1 6 1 1 - 0 6 6 |
嗯 　　石缝 里悠悠长长的 　　记忆啊， 多少
嗯 　　石洞 里深深切切的 　　思念啊， 全交

2 2 2 1 1 2 2 - | 7 6 5 6 6 - 0 3 3 :‖ 7 6 5 6 6 - 0 |
次把乡音　　守 护。 你用 暮 暮。
给这朝朝

0 0 0 0 3 3
那些

3 6 · 2 3 3 - | 3 6 · 3 2 2 - |
呜 　　　　　 呜

6 6 6 6 6 7 6 5 3 0 3 5 | 6 1 1 6 6 1 6 6 1 2 0 1 2 |
古老美 丽的石头里， 至今 还回响着 仙人的祝福； 那条

3 1 · 6 1 1 - | 7 · 5 5 6 6 0 6 6 |
Ha 　　　　 呜 　　　　　　面对

3 3 3 3 3 5 3 2 1 0 2 1 | 2 2 2 2 2 2 1 2 3 6 0 |
穿透石　壁的清泉里， 依然 还流淌着 当年的感悟。

6 · 7 6 · 7 | 6 6 2 5 3 0 6 6 | 6 · 7 6 5 3 5 | 1 6 3 2 1 2 - |
天 空把五指伸 出， 这份爱 让我 紧紧握 住。

第五辑 烟花三月

$\underline{3}$ 5 | $\underline{5\ 6}$ $\underline{3\ 2}$ $\underline{1\ 1}$ | $\underline{\dot{6}\ 3}$ $\underline{2\ 3\dot{6}}$ $\underline{2\ 1}$ $\underline{0\ 3\ 5}$ | $\dot{6}$ $\underline{0\ 1\ \dot{6}}$ $\underline{2\ 2\ 2\ 3}$ $\underline{3\ \dot{5}\ \dot{6}}$ |

在 心 中 曾留下 风景无 数， 只有你 是我读不完的 情

$\dot{6}$ - - - ‖ $\dot{6}$ $\underline{0\ 1\ \dot{6}}$ $\underline{2\ 2\ 2\ 2}$ | 3 - 5 $\dot{6}$ | $\dot{6}$ - - - ‖

书。 你 是我读不完的 情 书。

南 台 缘

平远县南台山旅游形象歌曲

1=G 4/4
♩=76

陈小奇 词
陈小奇 曲

‖: 6 1 1 6 2 3 3 | 6 2 2 1 2 6 - | 6 1 1 1 1 1 1 6 6 | 5 2 5 3 3 - |
(女)前生应该和 你有过一段 缘，晨钟暮鼓依稀敲了千百 年。
今生注定和 你会有一段 缘，白云深处叩访了你千百 遍。

3 5 5 3 6 3·6 | 5 3 3 2 1 2 0 1 | 6 0 3 2 2 0 2 1 | 2 3 1 2 1 6 - :‖
(男)清风中你静 静 卧在天地间，心 静 如水，你我 相看两不 厌。
夕阳下你静 静 留下一个梦，鸟 静 山幽，你我 相对两忘 言。

男 ff
｛ 3 6 5 6 3 5 | 6 6 7 6 5 3 - | 2 2 2 1 2 5 5 | 3 3 2 1 3 - |
我 是不是 你脚 下的 那朵莲？ 等待着你含 笑 拈花的指尖。

女
6 3 2 3 6 1 | 2 2 3 2 1 6 - | 5 5 5 3 5 7 7 | 5 5 5 1 3 - |

｛ 3 6 5 6 3 5 | 6 6 7 6 3 2 - | 6 1 1 6 2 3 5 3 2 | 2 - - 1 2 1 | 6 - - - |
你 是不是 我许 下的 那个愿？ 飘飘渺渺总萦绕 在 我心 间。

6 3 2 3 6 1 | 2 2 3 2 1 2 - | 3 5 5 3 5 3 5 6 | 7 - - 5 5 3 | 6 - - - ‖

锦绣中华我的家

深圳旅游组歌

陈小奇 词
陈小奇 曲

1=♭E 4/4
♩=106

梅沙踏浪

深圳旅游组歌

陈小奇 词
陈小奇 曲

$1=\flat B$ 4/4
♩=66

‖: 6 6 2 3 2 2 - | 2 2 5 5 1 7 6 - | 6.1 2 2 5 4 5 6.6 | 5 3 2 1 2 - |
只是一 次 无意的 相会， 就有了许 多的牵 挂。
只是一 次 随意的 涨潮， 就有了许 多的情 话。

6 1 6 2 3 2 2 - | 2 5 5 1 7 6 6 1 | 2 2 6 5 5 0 6 5 |
是不是一 种 前生的约定，让我 踏浪而来， 为你
是不是月 牙般温柔的海滩，让我

【1.】
4 .5 3 2 1 2 1 2 4 3 | 2 - - - | 0 0 0 0 :‖
把 心留 下。

【2.】
2 2 6 5 5 5 6 1 |
随波 而去,洗却了

2 5 4 .5 1 6 | 2 - - - | 2 - 0 2 5 ‖: 5. 3 2 1 5 1 2 3 |
尘世繁 华！ 我是 一 条 流连忘返的

2 2 3 2 0 6 1 | 2 2 0 1 6 5 5 2 4 1 6 | 5 - - 2 5 |
鱼呀， 天天拥抱 着你暖暖的雪浪 花。 我是

5. 4 5 6.6 6 2 2 | 4 4 5 4 0 6 1 | 2 2 2 0 2 2 2 2 2 6 5 |
一 只 去了又回的 鸟呀， 总是 飞不出 你的春秋冬

5 - - 0 4 5 | 6. 2 4 5 4 0 6 1 | 2. 6 5 6 5 0 4 5 | 6. 3 2 1. 2 3 4 3 |
夏！ 啊！ 啊！ 啊！

2 - - - ‖ 间奏 | 0 0 0 2 5 :‖ 6 6 6 2 3 2 2 - | 2 2 5 5 1 7 6 - |
我是 枕着你千 年 如梦的 阳光，

6 i 2·2 5 45 6 | 5 321 2 - | 6 i 6 2 32 2·2 |
不 知 道 是 天 涯 还 是 家？ 是 不 是 所 有 的

2 5 5 1 76 6 i | 2 2 65 5 0 65 | 4·5 321 2 1243 | 2 - - - |
相思 和眷 恋,都只 因为 你是 蓝 蓝的梅 沙！

pp

0 6 6 i 2 2 6 | 6 - - - | 6 0 0 32 1·6 1 2 3 | 2 - - - | 2 - - - ‖
蓝蓝的、蓝蓝 的 梅 沙！

我是你路口迎客的松

黄山旅游歌曲

陈小奇 词
陈小奇 曲

$1=\flat E$ $\frac{4}{4}$
♩=68

3 5 ‖: 5 5 3 i·7 6 7 6 5 | 5 - - 6 i | i i 6 5 1·6 5 3 2 | 2 - 0 1 2 3 |
七十　二座　山　　峰，阅尽　人间　葱　　茏。苍苍
(百里) 奇石　异　　松，托起　正气　如　　虹。浩浩

5 5　3 5 3 2 3　i 7 | 6·5 6 0 0 6 5 3 | 2 3 2·2 1 6 2 | 2 - - 3 5 :‖
茫茫　的黄山　云　海啊，已是　几回　带我入梦？　　　　百里
荡荡　的黄山　胜　景啊，怎样

2 3 2　2 3 2 1 6 5 | 5 - - - ‖ 0 5 6 i 2 i 2 3 | 3·2 i 6 5 |
才能　日夜与你相拥？　　　　多少次拍遍栏　干、

3 3 2 3 5 - | 0 5 6 i 2 i 2 3 | 6·5 3·5 | 1 6 1 5 3 2 - |
唱尽大　风，　　只为了你的风　采、　　你的笑　容。

0 1 2 3 5 3 5 6 5 | 5̇3 - 5 3 5 6 7 | 6 - 0 i 6 i | 6 5 3 2 0 i 6 i |
如果说可将毕　生　酬付知　己，我愿是　你路口、我愿是

2 3 2 2 6 i 2 3· | 3 - 3 6 5 5 2 i | i - - - | i - - 0 ‖
你路　口那棵迎　客　　　的松！

醉你在云里头

贵州六盘水市旅游形象歌曲

陈小奇 词
陈小奇 曲

$1=\flat B$ $\frac{4}{4}$
$\quad = 68$

5 6 i 6 i 2 2 2 | i i 2 2 i 2 i 6 · | 5 6 i 6 i 2 i 6 6 |
凉凉爽爽的山哟，你 跟着 风儿 走， 凉凉爽爽的水 哟，让

5 6 7 6 5 6 5 5 - | 5 6 i 6 i 2 5 3 2 | i i 2 2 i 2 2 i 6 0 |
岁月 慢慢 流。 凉凉爽爽的城哟，你 放下了忧和 愁，

2 2 5 4 5 6 2 i 6 | 5 6 7 6 5 6 5 2 5 5 6 | 2 - - - | 0 0 0 0 |
凉凉爽爽的梦哟，让 心儿 去守 候、去守 候！

5 2 2 2 i 2 2 2 i 2 5 2 2 0 | 6 2 2 2 i 2 2 2 i 2 i 6 6 0 |
阿勒勒勒阿勒勒勒阿勒阿勒勒， 阿勒勒勒阿勒勒勒阿勒阿勒勒，

5 2 2 2 i 2 2 2 i 2 5 2 2 0 | 6 2 2 2 i 2 2 2 i 6 6 5 5 0 |
阿勒勒勒阿勒勒勒阿勒阿勒勒， 阿勒勒勒阿勒勒勒阿勒阿勒勒。

5 2 · 5 5 2 3 2 | i i 6 i 2 3 2 2 - | 6 i 2 2 3 2 2 i 6 5 |
天凉 好个 秋，阳光 也温 柔， 凉凉爽爽的歌声 哟，

2 2 i 6 5 6 - | 5 2 · 5 5 2 3 2 | i 2 3 2 i 2 i 6 · 0 | 2 2 5 4 5 6 i 6 |
日夜听不 够。 天凉 好个 秋，谁牵着你的 手？ 凉凉爽爽的美酒哟，

6 2 2 3 6 2 - | 5 6 7 6 5 2 5 - | 2 2 5 6 2 | 5 - - - | 5 - - - |
醉你在云里头、 醉你在云里头！ D.C.醉 你在云里 头！

结束句 渐慢

惠风和畅

广东省第十三届运动会（惠州）主题歌

陈小奇 词
陈小奇 曲

1=F 4/4
♩=76 从容地

‖: 1 1 1 2 3 3 2 1 | 2 1 1 6 5 - | 1 1 1 2 3 5 6 5 3 | 2 6 1 3 2 2 - |
把 希望交给江水 交给海 洋， 让 风儿吹绿 大地 吹绿家 乡。
把 心愿系在枝头 系在心 上， 让 鸟儿唱响 蓝天 高高飞 翔。

3 3 5 6 5 3 | 1 2 3 2 1 6 ∨ 6 1 | 2· 3 2 ∨ 6 1 | 2· 5 3 2 ∨ 6 1 |
美 丽的故 事，神奇 的传说， 一湾 西 湖，百里 青 山，多少
千 帆 鱼龙跃，彩虹 连四方， 万里 涛 声，遍地 英 雄，今朝

1. 2.
2· 3 2 5 6 | 1 - - - :‖ 2· 1 2 1 6 | 5 - - - | 5 - - 0 ‖
梦 想在成 长。 携 手醉一 场！

§ 欢乐地
3 5 5 6 1· 6 5 | 4 1 4 6 5 - | 3 5 5 6 1 6 5 3 | 2 6 1 3 2 - |
惠风和 畅啊 天地多宽广， 一盘好棋成就盛世大 文章！

3 5 5 6 1· 2 1 | 3 3 7 7 5 6 - | 5· 6 1 2 1 2 3 5 | 2 2 2 3 2· 5 6 |
惠风和 畅啊 幸福万年长， 岁月如 歌让我和你一 起

§ ⊕ 渐慢
1 - - | 1 - - ‖ 2 2 2 2 2 5 6 | 1 - - - | 1 - - - | 1 0 0 0 ‖
唱！ D.C. 让我和你一 起 唱！

让美丽地久天长

第二届湛江南珠小姐竞赛主题歌

陈小奇 词
陈小奇 曲

1=D 4/4
♩=102 欢快地

```
‖: 0 1 1 1 1̣ 5̣ 1 2 | 7̣ 6̣ 6̣ 5̣ 0 0 | 0 4 4 4 4 1 4 5 | 4 3 ³2 2 0 0 |
   沐浴着日  月的 光 华，   拥抱着起 伏的 波  浪。
   珍藏着岁  月的 歌 唱，   孕育着灿 烂的 渴  望。

   0 5 5 5 5 2 2 5 | 0 4  3 2 1 1 | 0 5 1 2 4  4 4 | 4 3 1 2 2 · 0 :‖
   这无边无 际的   大  海啊，是我们生 长的 地    方。
   这如诗如 画的   大  海啊，

  [2.]
   0 5 1 2 4 4 4 | 4 3 4 5 5 - | 5 - 5 0 6 ♭7 6 5 | 5 - - 5 - - |
   是我们蔚蓝的 梦   乡。         啊   勒！
                                (6̈ 5 0 6̈ 5 0)
                                 啊 勒 啊 勒
           ff
   5 0 0 0 ‖: 5 5 5 0 5 4 1 | 4 5 5 5 - | 5 - - - | 5 5 5 0 5 4 1 |
           欢聚在 可爱的 湛 江，          展示着 青春的
                                         (4̈ 2 0 4̈ 2 0)
                                          啊 勒 啊 勒

   4 3 2 2 - | 2 0 0 0 | 0 5 5 5 5 2 2 5 | 0 4 4 4 4 3 2 1 | 0 5 3 2 2 - |
   形  象。              南海的女 儿是    最纯洁的珍珠， 让美 丽
                                                       (3̈ 2 0 3̈ 2 0)
                                                        啊 勒 啊 勒
                   [1.]                      [2.]
   2 - - - | 4 3 4 5  5 5 | 5 - - 啊 勒 :‖ 4 3 2 1 1 1 | 1 - - - ‖
              地久天 长！                     地久天 长
                   (6̈ 5 0)
                                                            D.C.
```

好山好水带梦来

新丰县形象歌曲

陈小奇 词
陈小奇 曲

1=A 4/4
♩=53

```
1 6 6 6·6 | 1 2 3 3 3 | 3 - 0 1 6 3 2 2 | 2 - 5 3 | 6 6· 6 5 3 3 0 |
```
(男)高 高 的云髻山哟， 一路青云 上 天 台哎！

♩=106
```
6 2 2 2·2 | 2 1 3 2 2 | 2 - 0 3 5 3 1 1 | 1 - 7 3 | 1 6· 6 - | ( )|
```
(女)弯 弯 的新丰江哟， 两岸翠竹 都是 爱哎！

%1
```
‖: 6 6 6 3 3 0 | 2 2 3 1 6 | 6 1 1 6 6 6 6 5 | 6 5 3 2 3 - |
```
(男)春天里给你 花如海， 深谷幽兰为 你 开。
 秋天里给你 叶如火， 漫山枫林红 不 败。

```
3 6 6 5 6 0 | 5 3 3 1 3 2 2 | 6 1 2 3 1 6 2 1 | 6 5 5 6 - :‖
```
(女)夏天里给你 风似水 哎，奇石飞瀑洗 襟 怀。哎啰哎！
 冬天里给你 颜似玉 哎，白发童心雪 皑 皑。哎啰哎！

```
⎧ 3 - - 5 6 | 6 - - 5 3 | 6 5 3 5 3 1 | 3 - - - | 6 - - 6 4 |
⎨ 哎！ 哎啰 哎！ 哎啰 哎！哎啰哎！哎啰 哎！   哎！ 哎啰
⎩ 6 - - 2 3 | 3 - - 2 1 | 3 2 1 2 1 6 | 6 - - - | 2 - - 4 2 |
```

%2 ff
```
⎧ 4 - - 6 4 | 4 1 4 4 6 6 | 1 - - - | 2/4 1 0 | 4/4 6· 6 6 5 6 6 |
⎨ 哎！ 哎啰 哎！哎啰哎！哎啰哎！        好 一幅绚丽的
⎩ 2 - - 4 2 | 2 1 2 2 4 2 | 6 - - - | 2/4 6 0 | 4/4 6· 6 6 5 6 6 |
```

```
( 7 5 7 7 6 6 | 2 2 1 2 3 0 | 5 3 6 5 3 - | 6̣ 6 6 5 6 6 |
  画   卷 哟, 饱 蘸 情 思   写 风 采!  好 一 个 绿 色 的
  5· 3 5 6 6 | 2 2 1 2 3 0 | 1̣ 6 1 2 3 - | 6̣ 6 6 5 6 6 |

  7 5 7 7 3 2 | 0 1 2 3 5 3 | 7 - - - | 2/4 5 3  7 6 | 4/4 6̂ - - - ‖
  源     头 哟, 好 山 好 水        带 梦    来!
  5· 3 5 3 2 | 0 1 2 3 5 3 | 5 - - - | 2/4 5 3  5 6 | 4/4 6̂ - - - ‖
```

走向世界

中国·惠东第三届鞋文化节主题歌

陈小奇 词
陈小奇 曲

1=G 4/4
♩=70

‖: 1 1 6 5 5 6 1·6 5 | 3 5 3 2 1 2 3 5 2 3· | 5 2 3 7 7 6 5 5 6 1 |
穿过 朴实的古 巷，走过 繁华的大 街， 燃烧着激情的步履 啊，
越过 蔚蓝的海 滩，踏遍 绿色的山 野， 叩响了春天的足音 啊，

2 3 2 1 6 1 1 6 5 0 ⌄6 6 | 5 0 5 6 3 5 3 2 1 2 3 5 | 2 - - - :‖
正在把历史书 写。哎啰 喂 哎啰哎阿弟哎啰 喂!
日 夜把幸福连 接。哎啰 喂 哎啰哎阿弟哎啰 喂!

5 2 5 3 4 3 2 1· 6 1 | 2 2 3 7 6 5 - | 6 6 1 5 3 5 6 1· 6 1 |
这里的每一 步 都把 时空 跨 越， 这里的每一 步 都和

2 2 7 6 7 5 2 - | 5 2 5 6 4 3 2 1· 6 1 | 2 2 2 3 5 2 7 6 - |
希望 相 约; 这里的每一 步 都 闯出一片新天 地，

6 6 1 2 3 1 2 3·3 | 2 2 2 6 2 5 3 5 ⌄6 6 5 | 5 - - - | 5 - - 0 5 |
这里 的每一 步 都 登上一个新台 阶。哎啰 喂! 啊

i i·i 6 7 6 5 4·1 | 4 1 4 5 6 i 5 - | i i·i 6 7 6 5 4·6 |
青春的魅 力是 脸上 的笑， 永远的时 尚 是

5 1 2 4 3 2 - | 0 2 2 5 3 4 3 2 1 | i i i 4 5 ⁶⁵6 - | 2 2 2 2 2 2 6 5 |
脚下 的鞋。 我们在惠 东美丽的土地 上， 走向明天走向世

5· 4 5 6 i 6 5 4 5 6 i | 5 - - - ‖ 结束句 5 - - 0 6 | i - - - | i - - - | i 0 0 0 ‖
界!哎啰喂 阿弟哎啰 喂! D.C. 喂 啰 喂!

一江清波

普宁市整治练江之歌

陈小奇 词
陈小奇 曲

1 = D 4/4
♩ = 76

‖: 6 3 3 2 3· 6 | 2 3 1 6 6 - | 1 1 2 3 2 3 3 | 2 2 5 3 - |
一 江 清 波 在 手 心 流 过， 再 不 见 当 年 的 黑 龙 浑 浊。
一 江 清 波 在 心 中 流 过， 给 未 来 留 一 个 庄 严 承 诺。

3 6 6 5 6 6 1 | 5 5 6 6 3 2· 6 | [1. 2 1 2 5 6 3 2 3 | 2 1 2 3 3 1 6 6 - :‖
拥 抱 着 阳 光 下 的 无 边 春 色， 用 大 爱 写 下 美 丽 的 传 说。
满 载 着 千 百 年 的 生 命 之 约， 青

[2. 2 2 5 3 - | 5 6 2 1 6 6 - | 6 - 6 0 0 | 6 3 3 2 3 6 |
山 更 翠 绿、 天 地 更 广 阔！ 这 一 江 清 波 是

2 2 2 2 1 6 - | 0 3 3 5 6 5 6 1 | 5 5 6 6 2 3 - | 6 3 3 2 3 6 |
家 乡 的 母 亲 河， 滋 润 着 祖 祖 辈 辈 永 远 的 求 索。 这 一 江 清 波 是

2 2 2 2 3 6 1 - | 0 6 6 1 2 1 2 3 | 5 3 3 1 7 6 - ‖ 0 6 6 1 2 1 2 3 |
我 们 的 故 乡 梦， 流 淌 着 子 孙 万 代 不 变 的 恋 歌。 *D.C.* 流 淌 着 子 孙 万 代

3 - - 3 0 | 0 5 5 3 2 1 2 1 6 | 6 - - - | 6 - - - | 6 0 0 0 0 ‖
不 变 的 恋 歌！

百里青山　千年赤岗

普宁市赤岗镇形象歌曲

陈小奇 词
陈小奇 曲

1 = D 4/4
♩ = 84

（曲谱略）

下山虎四点金　从容安详，驷马拖车拉着岁月通向远方。
（四千亩垦造水田）播种着希望，公园化的乡村已是满眼春光。

韭菜花香豆干一清二白，红脚芥兰把菜篮子装满欢畅。
一条条物流大道连接着未来，产业园把大地画出新模样。

（女）啦啦啦啦 啦啦啦啦、啦啦啦啦 啦啦啦啦，啦啦啦啦，啊！

四千亩垦造水田　百里青山、千年赤岗，

火红的玲珑荔枝处处飘香。百里青山、千年赤岗，

绿色的潮韵，唱得家乡地久天长！唱得家乡

地久天长！

东城迎宾曲

东莞东城组歌

陈洁明 词
陈小奇 曲

1 = G 4/4
♩ = 132

‖: 6 - 3 - | 2 3 1 2 1 - | 2 2 5 1 7 | 6 - - - | 6 6 3 3 3 |
春 风 迎 你 来， 阳 光 把 路 开。 黄 旗 山 下
歌 声 迎 你 来， 花 开 好 年 代。 大 展 宏 图

2 3 2 1 7 1 | 2 2 5 5 3 2 | 3 - - - | 3 6 6·6 | 6 3 2 2 - |
是 你 放 飞 梦 想 的 好 平 台。 投 资 的 热 土，
是 你 人 生 事 业 的 情 和 爱。 崛 起 的 繁 华，

6 2 2·2 | 2 1 6 3 - | 6 6 2 2 2 | 2 6 3 2 2 7 1 |
巨 富 的 宝 地， 映 翠 湖 畔 是 你 栖 息
精 品 的 生 活， 时 尚 潮 流 伴 你 夜 夜

2 2 2 5 6 1 7 | 6 - - - :‖ 3 3 6 6 | 5 3 5 6 - | 3 3 6 6 |
心 灵 的 好 住 宅。 我 的 东 城 等 你 来， 群 英 聚 会
都 有 好 梦 来。 我 的 东 城 等 你 来， 新 朋 老 友

|1.
7 5 3 2 3 - | 6 2 2 2 6 | 1 2 3 2 2 - | 7 7 6 5 2 3 |
岁 月 豪 迈！ 我 的 幸 福 一 经 开 采， 将 是 你 闪 光 的
真 诚 相 待！

|2.
5 6 1 7 6 - :‖ 6 2 2 2 6 | 1 2 3 2 2 2 3 | 5 - - - |
矿 脉！ 我 的 快 乐 春 光 常 在， 祝 福 你

结束句 渐慢
2 2 2 3 5 6 1 7 | 6 - - - ‖ 2 2 2 3 5 6 1 7 | 6 - - - | 6 - - - ‖
每 天 绽 放 新 精 彩！ D.C. 每 天 绽 放 新 精 彩！

虎门小夜曲

虎门组歌

郎 阳 词
陈小奇 曲

1=♭E 4/4
♩=68

莫非是天上的银河　洒落这十里　长 街？　万家灯火静悄　悄
莫非是南海　龙女　眷顾这一方　热 土？　七彩霓裳一遍　遍

映红了小镇的脸　庞。　倾诉着人间的梦　想。嗯　　嗯

嗯　　嗯　　啊　虎门之　夜 啊，你是　一片浪漫的月　色，
　　　　　　　　虎门之　夜 啊，你是　一个美丽的故　事，

在芭蕉的叶子　间　默默地　流 淌。啊　轻轻地　歌唱。
在温柔的微风　中

欢乐街

东莞东城组歌

苏 拉 词
陈小奇 曲

1=D 4/4
♩=98

‖: 6 6 i̇ 6 5 3 | 6 6 5 6 0 0 | 6 2̇ 2̇ 2̇ 2̇ i̇ 2̇ 3̇ | 3̇ 0 5 3 2 2 3 |
偶 尔经 过这条 热闹的 街， 走进一个 缤纷世界。 噢哋依哋依，
从 此爱 上这条 欢乐的 街， 放慢脚步自在悠闲。 噢哋依哋依，

| 1.
2̇ 2̇ i̇ 2̇ 6 | 3̇ 2̇ 2̇ i̇ 2̇ 0 0 | 4̇ 4̇ 4̇ 4̇ 4̇ i̇ 2̇ 3̇ | 3̇ - 0 3 2 i̇ :‖
擦 肩而 过是 一张张笑脸， 咖啡飘香萦绕心间！ 噢哋依！

| 2.
2̇ 2̇ i̇ 0 2 2 6 | 3̇ 2̇ i̇ 2̇ 0 0 | 7 7 7 7 7 6 5 6 | 6 - - - |
空 气中 弥漫着 生活的 甜， 风情万种近在眼前。

‖: 6̇ 6̇ 6̇ 6̇ 6̇ 6̇ | 5̇ 3 5 6 0 5 3 | 6 2̇ 2̇ 2̇ 2̇ i̇ 2̇ 0 |
跟 我来 吧来吧，走走停停 逛逛。 换件美丽的衣裳，
跟 我来 吧来吧，看看流行 时尚。 所有烦恼都遗忘，

| 1.
4̇ 4̇ 6̇ 4̇ 3̇ 3 2 3 :‖
心 情 比阳光明亮。

| 2.
5 5 5 5 5 5 | 3̇ 6̇ | 6 - - - ‖
享受欢乐的 时光！

古藤春意

咏增城仙藤

1=♯F 4/4
♩=66

朱泽君 词
陈小奇 曲

$\underline{3\ 2}\ 3\ 5\ \underline{3\ 4}\underline{3\ 2}\ 1\ |\ 2\ \underline{2\ 3}\ \underline{7\ 6}\ 5\ -\ |\ \underline{6\cdot 5}\ \underline{6\ 1}\ \underline{2\ 3}\underline{1\ 2}\ 3\ |\ 2\ 5\ \underline{3\ 2}\underline{1\ 2}\ -\ |$
仙　境古　藤漾春　　意，　沧桑千　载蕴玄　机。

$\underline{3\ 3}\ \underline{2\ 3}\underline{2\ 1}\ -\ |\ \underline{7\ 2}\underline{3\ 7}\ \underline{5\ 6}\ -\ |\ \underline{5\cdot 6}\ 1\ \underline{7\ 6}\underline{7\ 2}\ |\ \underline{6\cdot 4}\ \underline{3\ 4}\underline{3\ 2}\ 1\ -\ |$
柔刚　相济　　自　强劲，　傲骨化　龙展雄　　奇。

$\underline{5\ 5}\ \underline{4\ 5}\underline{6\ 5\cdot}\ \dot{1}\ |\ \underline{6\ 2}\underline{4\ 5}\ 6\ 5\ -\ |\ \underline{5\ 5}\ \dot{1}\ \underline{6^{\flat}7}\underline{6\ 5}\ 4\ |\ \underline{3\ 5}\ \underline{1\ 2}\underline{3\ 2}\ -\ |$
仙境古　藤　　漾春　意，　沧桑　千　载蕴玄　机。

$\underline{2\ 5}\ \underline{3\ 4}\underline{3\ 2}\ 1\ -\ |\ \underline{6\cdot \dot{1}}\ \underline{6\ 2}\ \underline{4\cdot 3}\ |\ \underline{2\cdot 2}\ \underline{2\ 5}\ \underline{3\ 4}\underline{3\ 2}\ 1\ |$
柔刚　相济　　自　强劲，　傲骨化龙展雄　奇、

$\underline{\dot{6}\ \dot{6}}\ \underline{4\ 5}\ 3\ \underline{5\cdot \dot{6}}\ |\ 5\ -\ \underline{6\ 4}\ \underline{3\ 4}\underline{3\ 2}\ |\ \overset{12}{1}\ -\ -\ -\ \|$
展　雄奇、　　展雄　　奇！

梧桐烟雨

深圳旅游组歌

唐跃生 词
陈小奇 曲

1=E 4/4
♩=74

```
0 3 ‖: 6 6 6 6 i 7 6 5 6 | 6 - - 0 3 | 6 6 6 6 i 7 7 5 6̲5̲ 3 | 3 - - 0 6 |
   有  不知名  的花红柳绿,  有 不曾见  过的鸟儿来栖。   有
  (有)看不见  的恬淡静谧,  有 风儿吹  动的层层涟漪。   有
```

```
2̇ i 2̇ 2̇ 3 3 6 2̇ i | i - - 0 | 5 5 5 5 3 3 7 7 i 7 7 | 7 - - 0 3 :‖
水云间  的淡淡思绪,  渐渐地  我已离我而 去。      有
树荫下  的相偎相依,
```

```
2.
5 5 5 5 3 3 7 7 7 7 i 6 | 6 - - - ‖ 0 3 3 2 3 3  0 6 | 2̇ 2̇ i i 2̇ 2̇ - |
渐渐地  我已和我在 一 起。        爬山涉水   是 为了忘 记,
```

```
        p
0 i 6 2̇ i i  0 6 | 7 7 5 5 3 3 - | i 2̇ 3 3 · i | 4 3 2 2 3 0 |
                                   mf
也是让爱    又重新开 始。  生 命中   的 尘  埃,
```

```
0 7 7 7 7 ·  0 5 | i 7 i i 2̇ 2̇ 3 3 | 3̇ - 3 0 3̇ 4̇ 2̇ | 3̇ - - - |
                                              3
它已不再   是 我们的   邻 居。    Ha
```

```
3̇ 5 6̇ 6̇ - | 5 2̇ 4 3 3 - | 0 i i 6 3 2 2̇ i | 2̇ 2̇ 5 3 3 - |
梧桐山、  仙  湖雨,  心和心相约,来 到了这里。
```

```
3̇ 3̇ 5 6̇ 6̇ - | 5 2̇ 4 4 3 3 2̇ i | 0 i i 6 3 2 2̇ i | 2̇ 3 i 6 6 6 - ‖
路上的我、 风中的 你,  久违的感觉 竟是 如此熟 悉。
```

欢乐深圳

深圳市旅游组歌

陈洁明 词
陈小奇 曲

1 = D 12/8
♩. = 68

(男)这里的空气弥漫着自由奔放的情绪，年轻的城市收获了
(男)这里的笑容灿烂着温馨浪漫的呼吸，年轻的人们创造了

无限的欢乐和美丽。(女)阳光下一队队蔚蓝的开花的日子，
青春的精彩和神奇。(女)生命中一个个春风的开心的故事，

唱着歌行进在万绿飞翠的四季。每一个人的心里。
带着梦幸福在

女：欢乐深圳欢乐深圳，　　　　　欢乐深圳欢乐深圳，
男：欢乐深圳欢乐深圳，把一片风景留给你；欢乐深圳欢乐深圳，

把一份祝福送给你。欢乐深圳欢乐深圳，
欢乐深圳欢乐深圳，用一片深情牵挂你。

$$\begin{Bmatrix} \dot{5}\ \dot{5}\dot{5}\dot{3}\ \dot{1}\ \dot{5}\ \dot{5}\dot{6}\ 7\ 0 & | & \dot{5}\ \dot{5}\dot{5}\dot{5}\dot{4}\ \dot{3}\cdot\ \dot{3}\cdot & \| & \dot{5}\ \dot{5}\dot{5}\dot{4}\dot{3}\ \dot{3}\cdot\ \dot{3}\cdot \\ 7\ 7\dot{7}\dot{6}\dot{5}\ \dot{1}\dot{1}\dot{2}\ 3\ 0 & | & 2\ 2\dot{2}\dot{1}\ 6\ \dot{1}\cdot\ \dot{1}\cdot & \| & 2\ 2\dot{2}\dot{1}\ 2\ \dot{5}\cdot\ \dot{5}\cdot \end{Bmatrix}$$

欢乐深圳欢乐深圳， 日 夜欢 乐你！ 日 夜欢 乐你！

结束句　　　D.C.

$$\begin{Bmatrix} \dot{3}\cdot\ \dot{3}\cdot\ \dot{3}\cdot\ \dot{3}\ 0 & | & \dot{5}\ \dot{5}\dot{5}\dot{5}\dot{4}\ \dot{3}\cdot\ \dot{3}\cdot \| \\ \dot{5}\cdot\ \dot{5}\cdot\ \dot{5}\cdot\ \dot{5}\ 0 & | & 2\ 2\dot{2}\dot{1}\ 6\ \dot{1}\cdot\ \dot{1}\cdot \| \end{Bmatrix}$$

　　　　　　日 夜欢 乐你！

寸寸河山寸寸金

梅州组歌

[清] 黄遵宪 词
陈小奇 曲

1=F 4/4
♩=64

寸寸河山寸寸金，侉离分裂力谁任？
杜鹃再拜忧天泪，精卫无穷填海心！

寸寸河山寸寸金，侉离分裂力谁任？
杜鹃再拜忧天泪，精卫无穷填海心！

（童齐客家话五句板）
（寸寸河山寸寸金，侉离分裂力谁任诺，
杜鹃再拜忧天泪，啊精卫无穷填海心诺！）

我的家在香巴拉

香格里拉旅游歌曲

张雁林 词
陈小奇 曲

1=D 4/4
♩=66

‖: 6 6 6 6 1 6 6 - | 6 7 7 5 65 3 - | 6 1 1 1 6 1 2 2 3 2 5 3 | 3 - - - |
纷纭的 世界 真 的 很 大， 我爱的 还是草原 的 家。
异乡的 风景 真 的 很 大， 我想的 还是自己 的 家。

3 3 3 5 6 6· 3 | 3 6 7 6 3 2 2· 1 6 | 2 3 2 2 1 2 3 5 1 6 | [1. 6 - - - :‖
半壶美 酒 一碗糌 粑， 还有母 亲香 甜的酥油 茶。
一顶帐 篷 半排麦 架， 还有雨 后美 丽的格桑

[2. 6 - - 0 6 6 | 6· 3 5 6 6 0 5 6 | 7 7 6 7 5 65 3 - | 3 6 6 6 6 6 2 3 1 2 |
花。 我的家 在香巴拉，一个 最暖最暖的家。 黄河在 这里长 大，

6 2 2 2 2 3 2 3 5 3 3 | 0 3 6 1 2 2 1 2 5 | 3· 2 1 2 0 |
雪山在 这里长 大。 我就在这里的马背 上， 走向天

2· 3 7 6 5 6 - | 6 - - - ‖ 0 3 6 1 2 2 1 2 5 | 3· 3 3 7 - | 7 - - ⌵ 7 6 5 |
涯！ D.C. 我就在这里的马背 上， 走向天

6 - - - | 3 2 2 2 1 2 2 | 2 1 1 7 6 7 7 | 3· 5 6 3 2 2· 3 |
涯！ 噢 香巴拉！ 噢 香巴拉！ 我 的 家 在

7 6 7 5 6 - | 3· 5 6 3 2 2· 3 | 7 0 7 6 5 6 6 - | 6 - - - ‖
香 巴 拉、 我 的 家 在 香 巴 拉！

我心不改

陆丰市形象歌曲

柳成荫、卢雁慧 词
陈小奇 曲

1=C 4/4
♩=76

```
‖: 0 3 2 3  2̱1̱ 6̇ 0 6 | 1̇ 6̇ 6̇ 6̇ 5 6 0 | 0 3 2 3  2̱1̱ 6̇ 0 2 |
   听 玄 山 钟 鼓  起  一 片 白 云 沧 海，   看 螺 河 静 流   映
   观 正 宇 皮 影  唱  一 曲 桑 田 沧 海，   赏 安 陆 古 邑   拓

1 2 5 5 2 3 0 | 0 5 3 5 6 7 6 5 | 0 3 3 5 6 5 3 2 1 |
多 少 明 月 楼 台。   绘 一 副 龙 山 烟 雨，  青 瓦 木 窗 是 我 故 乡，
满 城 迎 仙 琼 台。   溯 一 路 宋 帝 明 卫，  周 公 雄 渡 山 川 多 娇，

                        1.
0 6̇ 1 3 2 2 3 | 0 2 2 2 3 0 5̱ 6̱ 1 | 6̇ - - - | 0 0 0 0 :‖
枕 一 派 大 塘 古 韵   博 园 稻 香  谁 入 梦  来？
放 眼 望 东 风 又 绿

2.
0 2 2 2 3 0 7 5 7 | 6̇ - - - | 6̇ - - - ‖: 0 3 3 3 5 | 6 5 1̇ 6̇ 6̇ - |
四 江 奔 腾 策 马 气 概。                      我 要 洒 下  满 天 云 彩，
                                              我 要 祝 你  吉 祥 安 泰，

0 5 5 5 6 | 0 5 2 5 3 - | 0 2 2 2 3 | 5 3 2̇ 1̇ 1̇ 6̇ |
紧 紧 依 偎   在 你 胸 怀。   这 片 土 地  生 我 养 我，
陪 你 见 证   世 纪 丰 采。   这 片 土 地  倾 我 所 爱，

                                    结束句 渐慢
5 0 2 2 2 3 | 1̇ 7 5 6 6 - :‖ 0 2 2 2 3 | 1̇ 7 - 0 5 | 6̇ - - - ‖
天 涯 海 角  心 未 离 开。  D.C. 纵 千 万 年 我 心    不  改。
纵 千 万 年 我 心 不 改。
```

梦回汀州

福建长汀形象歌曲

刘少雄 词
陈小奇 曲

1=A 4/4
♩=92

(简谱略)

(童齐)(山在城中,城在山中,城中有水,水中有城;
爱在城中,城在爱中,城中有梦,梦中有城。)(男独)一脉南流故乡水,穿过山万重;老街古巷酒旗风,酿出千年梦。青砖黛瓦吊脚楼,船灯桨影说唐宋;十里画廊迎远客,长醉烟雨中。

一条客家母亲河,乡音绕心中;天涯万里归乡路,不忘老祖宗。城头摆开百壶宴,月下舞起百家龙;灯笼点亮百家姓,今夜喜相逢!

梦回汀州处处绿,梦回汀州点点红。梦回汀州山歌里,梦回汀州情、情更浓!

梦一样的土地

长汀市形象歌曲

刘少雄、李海珍 词
陈小奇 曲

1=♭A 4/4
♩=90

```
‖: 5 5 5 6 2 2 2 0 | 1 2 3 2 2 - | 6 6 6 1 2  1 2 | 2 - - - |
   是谁把梦带给     这片土 地？  梦里群山披 上新 绿。
   是谁把梦带给     这片土 地？  我要把梦不 断延 续。

   5 5 5 6 2 2. | 1 2 2 1 1 6. | 6 6 6 1 1 6 5 | 5 - - 0 5 |
   是谁把画绘在   这片土 地？   画里河川流 淌诗意。     有
   是谁把画绘在   这片土 地？   我要给画添 上彩翼。     有

   5 5 4 5 5 0 1 | 5 5 4 3 2 0 6 | 2 2 1 2 2 0 6 | 2 2 1 6 5 - |
   一种坚 韧   叫滴水穿 石，有一种执 着  叫 人 一 我 十。
   一种希 望   叫生生不 息，有一种深 情  叫 不 离 不 弃。

   5 5 5 6 2 2 2 5 | 2 2 1 7 6 2 2 | 4. 2 4 - | 4 - 0 2 2 4 |
   绿树繁 花覆盖了  岁月记 忆，百年伤  痛          已化成
   万紫千 红引来了  花香鸟 语，天地人  和          成就了
```

第二遍转 1=♭B

```
   5 5 #4 5 5 0 1 2 | 5 5 6 4 3 2 - | 2 - - - | 0 0 0 0 :‖ 2 2 2 5 5  4 5 |
   中国传 奇！啊   中国传 奇！                          一缕春 风绿了
   中国美 丽！啊   中国美 丽！

   6 5 4 5 5 - | 2 2 2 5  4 5 | 5 5 1 3 2 - | 5 5 5 6 2  1 2 |
   千里万 里， 一树春  光结出 幸福甜 蜜。  一曲山 歌唱响

   3 2 1 7 6  6 1 | 2. 6 5 6 - | 6 - - 6 1 | 2 1 6 5 5  4 5 |
   爱的旋 律，一个梦    想       暖在 你我心 里暖在
```

结束句

```
   6 2 #4 5 5 - | 5 - - - ‖ 6 - 2 - | #4 - 5 - | 5 - - - | 5 - - - ‖
   你我心 里，               D.C.你  我 心       里！
```

神秘的白水洋

福建屏南县形象歌曲

黄锦萍 词
陈小奇 曲

1=#F 4/4
♩=72

```
‖: 5 5 3 2·5 2 1 | 2 1 6 5 5 - | 1·1 6 1 2 2 5 |
   好一座平展展 的  水上广 场，   哗啦啦的清泉从
   是哪方神仙造就 了  东南佳 境，   还是天外来客曾经
   好一个清凉凉 的  水上世 界，   慢悠悠的思绪融入

   2 2 1 6 5 2 - | 5 2 3  5 6 5 5 | 5 2 3 2 2 1 6 - |
   巨石板上流 过。 浅浅的 水  床轻轻地诉 说，
   在 这里降 落。   坦荡荡的 石  床斑斓地铺 开，
   浩 瀚 烟 波。   水在  石上 走，石在 水中 托，

              1.                      2.
   6 6 1 2 3 2 2 | 2 2 2 1 6 5 5 -:‖ 2 2 1 2 6 5 5 - | 5 - - 5 6 |
   切肤 的 清 爽 爽透你我心 窝。      祥云朵 朵。      白水
   仰天 一望就望 见了                  在这里停 泊。
   忘我 的 境 界

   1 - - - | 2 1 2 1 6 5 5 - | 4·5 6 1 6 6 5 4 | 2 1 2 4 5 0 5 6 |
   洋、      神秘的白水 洋，   天下绝景深藏 在 密林婀 娜。白水

   1 - - - | 2 1 2 1 6 5 4 - | 2·4 5 6 5 5 4 2 | 2 2 1 6 5 1 - ‖
   洋、      神秘的白水 洋，   宇宙之谜期待 着 你来探 索。
```

第六辑 三个和尚

三个和尚

1 = C 4/4
♩ = 100

陈小奇 词
陈小奇 曲

```
‖: 3 5 5 6  3 5 3 2  1 5 ｜ 5 5 5  6 5 3  5   X X ｜ 5 5 5  6 5 3  5   X X ｜
   一 个 呀 和    尚    挑 呀 么 挑  水 喝,(嘿嘿 挑 呀 么 挑  水 喝,咿咿
   为 什 么 那 和    尚    越 来 越  多?(嘿嘿 越 来 越   多,咿咿
   大 和 尚 说 挑    水 我 挑 的   最  多,(嘿嘿 挑 的   最  多,咿咿

   5 5 5  6 5 3  5  - ｜ 3 5 5 6  3 5 3 2  1 5 ｜ 1 1 3  2 1 6  5   X X ｜
   挑 呀 么 挑  水 喝。) 两 个 呀 和    尚    抬 呀 么 抬  水 喝。(嘿嘿
   越 来 越   多。)  为 什 么 那 和    尚    越 来 越  懒 惰?(嘿嘿
   挑 的   最  多。) 二 和 尚 说 新    来 的 应 该   多 干 活。(嘿嘿

   1 2 3  2 1 6  5   X X ｜ 1 2 3  2 1 6  5  - ｜ 6·1 2 3   5 5 3  5·6 ｜
   抬 呀 么 抬  水 喝,咿咿 抬 呀 么 抬  水 喝。) 三 个 和 尚   没 水 喝 呀
   越 来 越  懒 惰,咿咿 越 来 越  懒 惰。)  为 什 么 那  长  老 也
   应 该  多 干 活,咿咿 应 该  多 干 活。)  小 和 尚 说 我 年   幼

   3 3 5  3 2 1 2 1  6  X ｜ 3 3 5  3 2 1 2 1  6  X ｜ 3 3 5  3 2 1 2 1  6 ｜
   没 呀  没 水 喝    呀,(嘿 没 呀  没 水 喝   呀,咿 没 呀  没 水 喝   呀。)
   不 来  说 一 说    呀?(嘿 不 来  说 一 说   呀,咿 不 来  说 一 说   呀。)
   身 体  太 单 薄    呀,(嘿 身 体  太 单 薄   呀,咿 身 体  太 单 薄   呀。)

   5·5 3 5  6 5 6  5·6 ｜ 5 5 6  2 3 5   X X ｜ 5·5 3 5  6 5 6  5·6 ｜
   你 说 这 是 为 什 么 呀  为 呀  为 什 么?(嘿嘿 你 说 这 是 为 什 么 呀,
   睁 着 眼  闭 着 眼 只 念 阿 弥  陀   佛!(嘿嘿 睁 着 眼  闭 着 眼 只 念
   白 胡 子 的 长   老 说 我 年 老  不 口 渴!(嘿嘿 白 胡 子 的 长   老 说 我

                                          2.
   5 5 6  2 3 5  - ｜ 0 0 0 0 ｜ 0 0 0 0 ｜ 0 0 0 0 ｜ 0 0 0 0 ｜
   为 呀  为 什 么?)
   阿 弥  陀   佛!)
   年 老  不 口 渴!)
```

```
0 0 0 0 | 0 0 0 0 :‖ X X X X 0 | X X X X X 0 | X X X X 0 |
                    一个和尚   挑呀挑水喝， 两个和尚

X X X X X 0 | X X X X 0 | X X X X X X | X X X X X X |
抬呀抬水喝。 三个和尚   没呀没水喝 呀，你说这是为什

X X X X X 0 | 3· 5 5 6 | 1 - - 5 | 6 6 1 6 5 3 5 |
么呀为什么？ 从 此 以   后    呀 和尚都不挑水

5 - - - | 3 5 - 5 6 | 3 5 3 2 1 5̣ | 1 1 2 5 3 3 1 | 2 - - - |
喝， 不挑 水的日 子 还是一 样 过。

5· 5 3 5 | 6· 1 1 3 | 5· 5 3 5 | 6· 5 6 - | 2· 1 2 3 |
谁也不用奇 怪也别 问为什么 呀， 几千年的

5· 6 5 3 | 1 1 1 3 2 1 6̣ | 5 - - - | 2· 1 2 3 | 5· 6 5 3 |
奥 妙 谁也不会说 破！ 几千年的奥 妙

1 1 1 3 2 1 6̣ | 1 - - - | 5 5 5 5 6 5 3 | 5 0 0 0 ‖
谁也不会说 破！    谁也不会说 破！
```

马 兰 谣

阳春组歌

陈小奇 词
陈小奇 曲

1 = D 4/4
♩ = 105

‖: 6 6 6 1 2 2 2 0 | 2 2 3 2 1 2 6 | 6 6 6 1 6 1 2 2 |
青山 一排排 呀， 油菜花遍地开。 骑着那牛儿慢慢走，
天上的云儿白 呀， 水里的鱼儿乖。 牧笛 吹到山那边，

2 2 3 5 1 7 6 - :‖ 3 6 3 5 6 6 6 | 6 6 6 2 5 3 - |
夕阳 头上 戴。 这里 是我的家， 这里有我的爱。
谁在 把手 拍。 这里 是我的家， 这里有我的爱。

3 6 5 5 6 5 3 2 | 2 2 1 2 5 3 - :‖ 2 2 1 2 3 5 5 0 | 2/4 7 0 5 6 |
爷爷说过的故 事，我会 记下来。 我会 把它唱到 青 山
外婆唱过的童 谣，

4/4 6 - - - | 6 - - - | X X X X X X | X X X X X 0 | X X X X X X X |
外。 青山一排排 呀，油菜花遍地开。 骑着那牛儿慢慢走，

X X X X X 0 | X X X X X X X | X X X X X X 0 | X X X X X X X |
夕阳头上戴。 天上的云儿白 呀，水里的鱼儿乖。 牧笛吹到山那边，

X X X X X 0 ‖: 3 6 3 5 6 6 6 | 6 6 6 2 5 3 - | 3 6 5 5 6 5 3 2 |
谁在把手拍。 这里 是我的家， 这里有我的爱。 爷爷说过的故 事，
这里 是我的家， 这里有我的爱。 外婆唱过的童 谣，

2 2 1 2 5 3 - :‖ 2 2 1 2 3 5 5 0 | 2/4 7 0 5 6 | 4/4 6 - - - | 6 - - - |
我会 记下来。 我会 把它唱到 青 山 外。

老 爸

陈小奇 词
陈小奇 曲

1=D 4/4
♩=82

‖: 5̣ 6̣ 1 3 - | 4 3 2 1 3 3 - | 1 1 1 2 3 2 3 3 | 2 2 2 1 2 - |
我 有一个 亲亲的老爸， 每天送我上 学 接 我回家。
我 有一个 操心的老爸， 怕 我吃不 饱怕 外面风雨大。

3 3 5 6 5 3 5 | 2 3 2 7̣ 6̣ - | 5̣ 6̣ 1 3 2 5̣ | 2 1 7̣ 1 - :‖
我 是你心头的肉 手 中的宝， 你 愿意为我 把 月亮摘 下。
我 是你所有的歌 所 有的梦， 你 愿意为我 把

[2.]
4 3 2 6 5 - | 5 - - 0 1 | 5· 1 5 5 5 5 | 3 5 6 7 5 5 - |
什么都放下！ 老爸，老爸爸爸爸 别为我牵挂，

4 4 4 5 6 6 5 3 | 2 1 2 3 2 0 1 | 5· 1 5 5 5 5 | 3 5 1 5 6 6 - |
我只要你分多点爱给 妈 妈， 老爸，老爸爸爸爸 女儿已长大，

2 2 2 3 5 3 6 5 | 2 3 2 1 1 - ‖ 2 2 2 3 5 3 6 5
我 们一起拥有一个 幸 福的家。 D.C.我 们一起拥有一个

6 1 1· ⌄7 | 1 - - - | 1 - - - ‖ 0 0 0 0 1 | 5 0 1 5 0 1 |
幸 福 的 家！ (齐)老爸、 老爸、 我

3 5 6 3 5 5 0 1 | 5 0 1 5 0 1 | 2 2 2 1 3 0 1 |
亲亲的老爸， 老爸、 老爸、 我 操心的老爸， 老

5 0 1 5 0 1 | 3 5 6 3 5 5 0 1 | 5 0 1 5 0 1 | 2 2 1 7̣ 1 1 0 ‖
爸、 老爸、 我 亲亲的老爸， 老爸、 老爸、 我 操心的老爸。

鸟　语

1=♭E 4/4
♩=80

陈小奇 词
陈小奇 曲

‖: 1 6 2 3 3 3· 6 | 3 6 3 2 2· 0 | 6 2 2 2 2· 0 | 1 6 1 6 6 - |
　　几只小鸟　　在 枝头嬉戏，　　叽叽喳喳　　　不曾停息。
　　你们玩得　　这样亲密，　　就像家里　　的 姐妹兄弟。

6 6 5 1 2 1 1· 0 | 2 1 2 3 2 2· 0 | 0 6 2 2 3 6 5 3 3 | 5 3 1 6 6 - |
我想和它们　　一起玩耍，　可是我却听不懂　那些鸟语。
我想和你们　　交个朋友，　可是我却不会说　那些鸟语。

0 6 6 6 6 - | 0 6 6 6 5 2 3· | 0 6 6 6 5 2 6 5 2 6 5 2 |
雷雷雷伊　　雷雷雷伊耶，　　雷雷雷伊哦雷伊哦雷伊哦

1 6 6 6 6 - - | 5 3 5 6 6 6· 3 | 5 3 7 6 6 - | 0 5 5 3 6　5 6 |
嘀哩哩哩。　小鸟小鸟　你 跳来跳去，　没有人会 惊动
　　　　　　小鸟小鸟　你 飞来飞去，　这世界因 你而

2 2 5 3 3 - | 1 2 3 5 3 5 5· 5 | 3 1 3 3 3 3 2 2 0 | 0 6 2 2 1 2 3 3 |
你的天地。　蓝天和绿树　都 为你存在，　我会在你身边
更加美丽。　哪天我学 会　了 爱的鸟语，　我会把你请到

0 5 3 5 1 1 6 6 | 0 6 6 6 6　5 3 3 | 0 6 6 5 2 2　1 2 2 |
默默守护　你。　雷雷雷伊，　嘀哩哩！　雷雷雷伊耶，　嘀哩哩！
我的梦　　里。

0 6 6 6 6 5 3 3 | 0 6 6 6 5 2 2 5 6 6 | 0 6 6 3 3 3 6 2 2 2 2 6 1 1 1 |
雷雷雷伊，嘀哩哩！　雷雷雷伊耶，嘀哩哩！　雷雷雷伊哩哩雷伊哩哩雷伊哩哩，

1.
0 5 3 5 1 6 6 - | 0 0 0 0 | 0 0 0 0 | 0 0 0 0 | 0 0 0 0 :‖
嗯

2.

| 0 6 6 6 6 6 5 3 3 | 0 6 6 6 5 2 2 1̇ 2 2 | 0 6 6 6 6 6 5 3 3 |

雷雷雷伊， 嘀哩哩！ 雷雷雷伊耶， 嘀哩哩！ 雷雷雷伊， 嘀哩哩！

| 0 6 6 6 5 2 2 5 6 6 | 0 6 6 6 3 3 3 6 2 2 2 6 1̇ 1̇ 1̇ | 0 5 3 5 1̇ 6 - |

雷雷雷伊耶， 嘀哩哩！ 雷雷雷伊哩哩雷伊哩哩雷伊哩哩， 嗯

结束句

| 0 6 2 1̇ 1̇ 2̇ 3̇ 3̇ | 3̇ - 5 3 5 1̇· | 1̇ 6 - - | 5 6 6 6 6 6 6 - - ‖

我会把你请到 我的梦 里。 嘀哩哩哩哩哩

我不是你的宠物狗

陈小奇 词
陈小奇 曲

1=C 4/4
♩=108

‖: 0 6 6 6 4 3 2 1 | 2 3 6 0 0 | 6 5 1 6 0 0 1 | 7 5 3 3 0 0 |
你总是把我当成宠物狗，怕我太冷，又怕我太瘦。
你总是把我当成宠物狗，怕我迷路，怕我摔跟头。

0 6 6 6 4 3 2 1 | 7 3 6 0 0 | X X X X 5 3 | 6 6 6 3 6 |
只想把我捧在你的手心里。又乖又漂亮！让你爱爱爱不够！
只想把我栓在你的绳子上。又乖又听话！让你

6 - 2 - | 5 - 3 - :‖ 7 7 7 7 7 1 7 | 7 - 7 0 7 1 | 6 - 0 0 |
炫炫炫炫炫个够！ 炫个够！

0 0 0 0 ‖: 0 3 5 5 5 3 | 6 7 6 X X X | 3 5 5 5 5 5 |
我不是你的宠物狗，(旺旺旺) 天天活在你的
我不是你的宠物狗，(旺旺旺) 让我自己决定

6 2 3 X X X | 1 6 3 2 0 0 5 | 5 1 3 2 0 0 3 | 4 3 4 3 4 1 |
梦里头。(噢噢噢) 路有多远，心就有多大，我不会变成一头
怎么走。(噢噢噢) 路有多远，心就有多美，只要你愿意放开

7 1 7 7 - | 7 - 0 0 :‖ 7 1 6 6 - | 6 - - - ‖ X X X X X X |
大怪兽！ 你的手！ D.C. 宠物狗，宠物狗，

X X X X X X | X X X X X X X X | X X X X X X X | X X X X |
旺旺旺，噢噢噢！我不是你的宠物狗，旺旺旺旺，噢噢噢！D.S.旺！旺！噢！噢！

X X X X | X X X X | X X X X | X X X X X X X X ‖
旺！旺！噢！噢！旺！旺！噢！噢！旺！旺！噢！噢！我不是你的宠物狗！

主 角

1=C 4/4
♩=110

陈小奇 词
陈小奇 曲

‖: 1 5 1 5 5 5 0 | 4 3 3 1 1 0 | 1 5 5 1 5 5 5 0 | 4 5 3 1 1 0 |
童话的世界　光怪陆离，　穿越所有时间　上天入地。
飞翔的梦　想　无边无际，　不喜欢的东西　一概屏蔽。

0 1 5 5 5 1 6 5 | 4 5 1 3 3 0 | 6 5 3 2 0 0 | 6 4 4 1 4 3 4 5 |
用彩妆画出一张 陌生的脸，　Cosplay　从来都是随心所欲！
做一个铁粉唱着 偶像的歌，　每个表情　都深藏着许多秘密！

5 - - - :‖ 0 1 5 5 1 5 5 | 0 1 5 5 1 5 5 | 0 1 5 5 1 5 5 |
　　　　　卡哇伊、卡 哇伊，　卡哇伊、卡 哇伊，　卡哇伊、卡 哇伊，

4 5 3 3 - | 0 1 5 5 1 5 5 | 0 1 5 5 1 5 5 | 0 1 5 5 1 5 5 |
卡 哇伊。　卡哇伊、卡哇伊，　卡哇伊、卡哇伊，　卡哇伊、卡 哇伊，

4 3 1 1 - | 1 1 1 1 0 7 | 7 1 7 5 0 0 | 1 1 1 1 7 6 5 |
卡 哇伊！　我是主角，　我　是唯一！　淘气年华总 需要

5 1 5 3 3 0 | 1 1 1 1 0 2 | 2 7 5 6 0 0 | 0 4 5 6 5 4 3 5 |
一些惊喜。　我是主角，　我　是唯一！　请相信我的未来，

0 2 2 3 4 4 4 | 4 3 4 5 5 - | 5 - - 0 | 4 3 3 1 1 ‖
一定会比　你们　更加美丽！　　　　更加美丽！

牵线的木偶

陈小奇 词
陈小奇 曲

1=D 4/4
♩=76

木偶，你的命运从来都握在别人的手；木偶，你的脸上从来只有一种表情在守候。木偶，你在舞台上炫目的灯光下不眠不休；木偶，你只是傀儡却成了孩子永远的朋友。那几根线牵着你,沉沉浮浮前后左右；那几根线牵着你,讲着故事粉墨春秋。你衣着华丽、光鲜亮丽,光彩照人养尊处优,可你没有灵魂、没有生命,其实你什么都不曾拥有！(木偶、木偶，牵线的木偶；木偶、木偶，牵线的木偶。木线的木偶。)可我不是木偶！我不是木偶！我不是木

2 1̲6̲6̲5̲ 3̣ 5̲3̲7̲6̲ | 6̣ - - 0 6̲1̲ | 2 2̲1̲ 6̣̲1̲ 2 2̲1̲ 6̣̲1̲ |

偶、不是木 偶、不是木 偶！　　我不 想扮 演指定的角 色,装得

2 3̲2̲1̲ 3 3̲ 0 3̲5̲ | 6̲ 6̲5̲3̲3̲5̲ 6̲ 6̲6̲5̲3̲3̲5̲ | 7̇ 7̇ 7̇ - -

好像很享受；　我只 想有一个属于自己的未来,穿过 天外

7̇ 0 0 5̲3̲ | 1̲̇7̲6̲·6̲ - | 6 - - ‖ 0 5̲3̲2̲3̲3̲ 0 2̲1̲ | 6̣ - - | 6̣ - 0 0 ‖

茫茫的 山　 丘！　　　　　　嗯…

结束句

可爱的蚂蚁

1 = D 4/4
♩ = 126

陈小奇 词
陈小奇 曲

‖: 0·3 3·2 3 6 | 0 0 0 0 | 3·5 3·2 2 6 | 0 0 0 0 |
有一只蚂蚁、　　　　　　很勤奋的蚂蚁，
有一只蚂蚁、　　　　　　很渺小的蚂蚁，

1·1 7 6 7 3 | 0 0 0 0 | 7·6 7·5 1 7 | 0 0 0 0 |
每天忙忙碌碌，　　　　　没有谁会注意。
每天都很努力，　　　　　不为成败在意。

3·#2 3·2 3 5 | 0 0 0 0·5 | 2·#1 2·1 2 3 | 0 0 0 0 |
她有她的足迹，　　　　　不管是南北东西；
她有她的美丽，　　　　　从不会羡慕妒忌；

0·5 6·5 ♭3 2 | 0·5 3 1 — | 7·#5 7 6 6 — | 0 0 0 0 :‖
所有的追求，只为了　　　不被抛弃！
所有的骄傲，只为了

【2.】
7·#5 7 6 6 — | 0 0 0 0 | 0 0 0 0·5 ‖: 5 5 5·3 6 5 |
新的自己！　　　　　　　　　　　　　她只是一只蚂蚁、
　　　　　　　　　　　　　　　　　　只是一只蚂蚁、

0 3·5 1 1·1 | 5 3 0 0 | 0 4·6 6·6 | 5·4 3 2 0 7·1 |
一只可爱的蚂蚁；　　　她的辛苦你看不见，她的
一只快乐的蚂蚁；　　　我知道她还有许多姐妹

【1.】
2 2 4·3 2 3 | 3 — — 0·5 :‖
梦想谁能知悉？　　　她

【2.】
2 2 4·3 2 5 | 5 — — 5·5 |
兄弟在一起，　　　就算

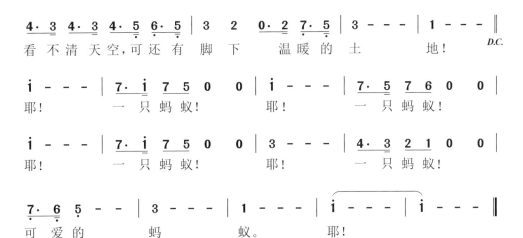

爱唱歌的孩子

1 = C 4/4
♩ = 98

陈小奇 词
陈小奇 曲

6 6 6 1 3 3 0 | 2 2 2 3 1 6 0 | 7 7 7 1 2 2 0 | 2 2 2 5 1 6 0 |
我要我要唱 歌、 我要我要唱 歌， 我要我要开 心、 我要我要快 乐！

3 3 6 6 3 3 6 6 | 2 2 5 3 2 2 5 3 | 6 6 4 4 6 6 4 4 |
我 要 唱 歌、(我 要 唱 歌) 我 要 唱 歌、(我 要 唱 歌) 我 要 开 心、(我 要 开 心)

2 3 1 6 6 - | 3 7 6 5 6 6 | 2 5 3 2 3 3 | 6 1 6 1 2 3 2 3 |
我要快乐！ 哦伊哦、唱歌歌，哦伊哦、唱歌歌，哦伊哦伊哦伊哦伊

5 6 6 0 | 0 1 1 6 1 1 6 | 0 7 7 5 7 7 5 | 0 4 3 4 6 | 5 1 3 5 X X |
唱 歌 歌！ 上课了、上课了， 上课了、上课了， 睁大眼睛 竖起耳朵。耶！耶！

0 1 1 6 1 1 6 | 0 7 7 5 7 5 | 0 4 3 4 6 | 5 7 6 6 - |
上课了、上课了， 上课了、上 课了， 打起精 神 去 唱歌。

X X X X X X X | X X X · X X X X | 0 0 0 0 | 0 0 0 0 |
(1组)爷爷说你别唱歌，烦死我 你烦死我！(哎 呀 呀，吓 死 宝 宝 啦)

X X X X X X X | X X X · X X X X | 0 0 0 0 | 0 0 0 0 |
(2组)奶奶说你唱什么歌，回家去 快做功课！(嗯 拜 托)

X X X X X X | X X X X X X X | 0 0 0 0 | 0 0 0 0 |
(3组)爸爸说你再唱歌，考不上名校你负责！(哟！我 不 背 这 个 锅！)

X X X X X X | X X X X X X X | 0 0 0 0 | 0 0 0 0 |
(4组)妈妈说你再唱歌，给你嘴巴加个锁 (不 要 嘛，有 话 好 好 说)

3 3 5 6 6 5 3 | 2 1 2 3 2 1 6 | 6 1 2 3 4 3 2 | 2 3 2 1 6 X X |
不买零食我不馋，虽然口水流成河。不让吃饭也不怕，反正我不饿！其实

有点饿、(有点饿)有点饿、(有点饿)我饿、饿、我饿——

不唱歌我怎么活? 不唱歌我

怎么过? 不会唱歌的孩子,算什么 算什么,算什么 算什么你

算什么! 算什么! 咦—— D.C.

哦伊哦、唱歌歌,哦伊哦、唱歌歌,哦伊哦伊哦伊哦伊 唱 歌歌!

爱唱歌的孩 子你 不要躲!(拍手) 爱唱歌的孩 子来

排排坐!(拍手) 爱唱歌的孩 子你 不会错!(拍手) 爱唱歌的孩 子

(拍手) 像 星 星 一 样 多!

结束句
集体白:你妈喊你回家唱歌啦哈哈哈哈哈!

锦 鲤

1=E 4/4
♩=94

陈小奇 词
陈小奇 曲

‖: 6 3 3 2 3 6 0 | 4 3 2 6 | 6 2 2 1 2 5 0 | 4 3 2 3 |
蓝天下的锦鲤　游来游去，红和白的颜色　这样美丽。
阳光下的锦鲤　自由呼吸，尾巴摇来摇去　无忧无虑。

3 5 5 3 5 6 6 0 | 3 6 1 3 2 | 6 2 2 2 1 2 3 | 7 5 7 6 - :‖
什么样的环境　它都不在意，只需要最简单的水和空气。
别人会说什么　它都不在意，只需要有人关注有人着迷。

3 2 3 2 3 6 4 3 2 6 | 2 1 2 1 2 5 4 3 2 3 | 3 2 3 2 3 6 4 3 2 6 |
锦鲤锦鲤锦鲤我的锦鲤，锦鲤锦鲤锦鲤我的锦鲤；锦鲤锦鲤锦鲤我的锦鲤，

2 1 2 1 2 5 1 2 3 6 ‖ 3 6 6 3 5 6 0 | 4 3 2 1 2 3 3 0 |
锦鲤锦鲤锦鲤我的锦鲤！我亲爱的锦鲤，　活在你的世界里，

0 6 1 6 4 3 2 2 1 | 2 2 5 3 - | 3 6 6 3 5 6 0 | 4 3 2 1 2 3 6 0 |
每个人看见你　都欢欢喜喜！我心爱的锦鲤，　活在我的世界里，

0 6 1 6 2 3 2 0 | 5 5 5 3 5 7 | 6 - - - ‖ 6 - - 2 6 |
想什么有什么　天天带来好运气！　　　气！　　耶咦

0　0　0　0 | 0　0　0　0 | 0　0　0　0 ‖ 3 2 3 2 3 6 4 3 2 6 |
　　　　　　　　　　　　　　　　　　　　　锦鲤锦鲤锦鲤我的锦鲤，

5· 6 4· 5 2· 3 6 | 3 2 3 2 3 6 4 3 2 6 | 2 1 2 1 2 5 5 3 5 6 0 |
耶　咦耶　咦耶　咦耶，锦鲤锦鲤锦鲤我的锦鲤，锦鲤锦鲤锦鲤我的锦鲤！

2 1 2 1 2 5 4 3 2 3 | 3 2 3 2 3 6 4 3 2 6 | 2 1 2 1 2 5 5 3 5 6 0 ‖
锦鲤锦鲤锦鲤我的锦鲤，锦鲤锦鲤锦鲤我的锦鲤，锦鲤锦鲤锦鲤我的锦鲤！

守株待兔

陈小奇 词
陈小奇 曲

$1 = {}^\flat E$ $\frac{4}{4}$
♩=88

‖: 5 6 1 2 3· 2 3 | 2 2 3 6 5 6· 5 | 6 6 1 2 3· 2 3 | 5 5 6 3 2 3 — |
有个农夫他 本来 干活 很勤快, 从 太阳爬上山 直到 月亮 升起来。

4 4·4 6 6·6 | 5 5 6 5 4 3·2 1 | 7 7 7 1 2 2 5 | 7 7 7 6 5 6 — |
耕 田呀插 秧呀 天天在地里转 呀, 每个秋天他 都能 收获到许多爱。

0 0 0 0 | 0 0 0 0 | 5 5 1 2 3· 2 3 | 2 2 3 6 5 6· 5 |
　　　　　　　　　　直到有一天 发生 一点 小意外, 有

6 6 1 2 3· 2 3 | 5 5 6 3 2 3 — | 4 4·4 6 6·6 | 5 5 5 6 5 4 3·2 1 |
一只野兔子 它 跑到 地里来。 一 不呀小 心它 一头撞在大树上 呀,

7 7 7 1 2 2 5 | 7 7 7 6 5 6 — | 0 0 0 0 | 0 0 0 0 |
那顿晚餐农 夫他 兔肉吃得很开怀!

3 5 5 5 3 5· | 3 5 3 5 6 — | 1 1 6 1 2 3 2 3 | 5 5 6 3 2 3 — |
农 夫他从此 不再勤 快, 躺在那树荫下等那 兔子 撞上来。

4 4·4 6 6·6 | 5 5 6 5 4 3·2 1 | 2 2 0 3 5 5 3 5 | 7 7 7 6 5 6 — :‖
一 天又一 天那 田地 已荒废 呀,可是 他始终还在 傻傻地等 待!

结束句

2 2 3 5 5 3 5 | 7· 7 7 6 5 | 6 — — — | 0 0 0 0 ‖
可是 他始终还在 傻 傻地等 待!

龟兔赛跑

陈小奇 词
陈小奇 曲

1=♭D 3/4
♩=113

‖: $\dot{6}$ $\dot{6}$ $\dot{7}$ | 1 2 3 | 2 - 3 | $\dot{6}$ - - | 1 1 1 | 2 3 2 |

1. 年轻的小白兔很骄傲，　　存心和小乌龟
2. 小乌龟点点头答应了，　　慢吞吞走一步
3. 小白兔一边跑一边笑，　　回头看小乌龟
4. 小白兔你知道不知道，　　跑得快不等于把

5· $\underline{5}$ $\underline{5\,2}$ | 3 - 3 | 6 - 7 | $\dot{1}$ 7 6 | 5 5· | $\underline{6}$ 2 - 1 |

开　个玩　笑。它知道小乌龟手脚不好，就
摇　　三　摇。它知道输赢其实不太重要，关
不　　见　了。它看看天气还实在太早，不
冠　军拿　到。就在你自以为必胜时候，那

3 - 3 | 3 2 1 | $\dot{7}$ $\dot{6}$ $\dot{5}$ | $\dot{6}$ - - | 0 0 0 :‖ 6 6 6 |

非要和　它比比赛跑。　　　　　　2.小白兔
键是参　与把自己赶超。
如就在　树底下睡个好觉。
奖杯已　被你拱手送掉。　　　　　4.5.小乌龟

6 - 3 | 6 6 7 | $\dot{1}$ - 7 6 | 5 - 5 | 1 - 5 | 3 - - | 3 - - |

加　油小乌龟加　油谁的志　气　高，
你　好小乌龟你　好你的志　气　高，

2 2 3 | 4 - 4 | 3 3 6 | $\dot{1}$ - $\dot{1}$ | 7 7 7 | 7 6 5 |

小白兔加油小乌龟加油胜利在把手
小白兔记住小白兔记住以后别再骄

6 - - | 6 - - ‖ 6 6 6 | 6 - 3 | 6 6 7 | $\dot{1}$ - 7 6 |

招！　　　　　　　小乌龟你好小乌龟你好
傲！

```
5 - 5 | 1 - 5 | 3 - - | 3 - - | 2 2 3 | 4 - 4 | 3 3 6 |
你  的    志  气    高,              小 白 兔  记  住  小 白 兔

i - i | 7 7 7 | 7 6 5 | 6 - - | 6 - - | 2 2 3 | 4 - 4 |
记 住 以 后 别 再    骄  傲!                小 白 兔  记  住

                                    结束句

3 3 6 | i - i | 7 7 7 | 7 6 5 | 6 - - | 6 - - ‖
小 白 兔 记 住 以 后 别 再    骄  傲!
```

东郭先生和狼

1=C 4/4
♩=98

陈小奇 词
陈小奇 曲

1 1 1 1 1 3 2 1 | 0 0 0 0 | 5 1 2 1 2 3 5 5 5 | 0 0 0 0 |
你说稀奇不稀 奇？　　　　　有人和 狼 称兄弟！
做了善事心欢 喜，　　　　　东郭先 生 好得意。
生死关头在此 时，　　　　　幸好有个农夫来下地。

1 1 1 1 1 3 3 2 1 | 0 0 0 0 | 5 1 2 1 2 3 1 1 1 | 0 0 0 0 |
东郭先生呀嘛骑毛 驴，　　　瞌睡打了呀嘛几 十里。
瞒过呀嘛呀嘛狼猎 人，　　　放出呀嘛呀嘛狼 兄弟。
东郭赶紧拉他来评 理，　　　一把眼泪呀嘛一把鼻涕。

1 1 1 1 3 2 1 | 0 0 0 0 | 5 1 2 1 2 3 5 5 5 | 0 0 0 0 |
一只老狼真 晦 气，　　　　碰上 猎 人 追得急。
躲过劫难不 容 易，　　　　老狼 舒 了 一口气。
农夫摇头表示怀 疑，　　　(白)小袋子怎能藏住狼兄弟？

1 1 1 1 1 3 3 2 1 | 0 0 0 0 | 5 1 2 1 2 3 1 1 1 | 0 0 0 0 |
刚好碰上呀嘛老善 人，　　　好话说的呀嘛甜又蜜：
看着东郭先生白又 肥，　　　口水呀嘛呀嘛往下滴：
老狼一听呀嘛着了 急，　　　一头钻进呀嘛书袋里。

X X X X X X | X X X X X 0 | X X X X X 0 | 1 1 2 1 2 3 5 — |
老先生、好兄弟，把我救出去，永远感激你！东郭心肠 软，
老先生、好兄弟，好事做到底，让我吃了你！好心没好 报，
农夫他、笑嘻嘻，扎紧小书袋，打死狼兄弟！东郭先生你，

1.2.
1 1 2 1 2 3 5 — | 5·6 5 5·6 5 | 1·2 1 1·2 1 | 1 1 1 1 1 3 3 2 1 |
赶紧跳下 地。　说一句,(说一句)别客气,(别客气)把那老狼呀嘛忙扶起,
两腿抖得 急。　哎呀呀,(哎呀呀)哎呀呀,(哎呀呀)老狼你 呀嘛不仗 义,
糊涂又可 气。　是禽兽,(是禽兽)是兄弟,(是兄弟)

第六辑 三个和尚

5 1 2̂1̂ 2̂3̂ 1 - | 0 0 0 0 | 0 0 0 0 | 0 0 0 0 | 0 0 0 0 | 0 0 0 0 :‖
藏进书 袋 里。
实在没教 育！

3.
1̇ 1̇ 1̇ 1̇ 1̇ 1̇ 3̂2̂ 1 | 5 5 1 2̂1̂ 2̂3̂ 1 - | 1 1 2̂1̂ 2̂3̂ 5 - | 1 1 2̂1̂ 2̂3̂ 5 - |
你要呀嘛呀嘛分清 楚，别害了你自己！ 东郭先生 你， 糊涂又可 气！

5·6 5 0 0 | 1̇·2̇ 1̇ 0 0 | 1̇ 1̇ 1̇ 1̇ 1̇ 1̇ 3̂2̂ 1 | 5 5 5 6 7 1̇ - ‖
是禽兽， 是兄弟， 你要呀嘛呀嘛分清 楚，别害了你自己！

· 263

杨门女将

1 = D 4/4
♩ = 98

陈小奇 词
陈小奇 曲

‖: 6 6 3 2 3 0 | 2 2 3 6 0 | 1 1 6 1 2 3 3 | 2 2 5 3 3 0 |
女儿身、英雄血，一腔豪情踏破贺兰山缺！
沙场虎帐、灯明灭，一片丹心系着金瓯圆缺！

3 3 5 6 1 6 0 | 1 2 3 2 0 | 〔1.〕 0 2 1 2 3 4 3 2 1 | 3 - - 2 3 |
雪花马、梨花枪，一袭戎装挑破边 关 漫天
叱咤风云、志如铁，

6 - - - | 0 0 0 X :‖ 〔2.〕 0 2 1 2 3 4 3 2 3 | 5 - - 0 3 |
雪！　　　哈！　　多少天门阵 只为 我 把

6 6 5 6 6 - | 6 - - 3 5 | 6 - - 3 5 | 6 1 5 5 3 3 | 6 5 |
传奇书写！　　阿依 耶！　　阿依 耶依耶！　　阿依

0 0　　0 0 | 0 0 0 0 | 0 6 3 3 2 1 6 0 | 0 6 1 1 6 1 1 5 3 |
　　　　　　　　　　　(伴)女儿身英雄血，　豪情踏破贺兰山缺！

2 - - 6 4 | 3 1 6 6 - | 3 5 | 6 - - 3 7 |
耶！　阿依 耶依耶！　阿依 耶！　　阿依

0 6 1 6 2 3 2 0 | 0 1 1 2 3 2 1 6 0 | 0 6 6 3 3 2 1 6 0 |
雪花马梨花枪，　挑破边关漫天雪！　沙场虎帐灯明灭，

7 5 6 6 - | 5 3 | 2 3 1 2 2 - | 5 3 | 7 6 7· 7 - ‖
耶！　阿依 阿依耶！　阿依 耶！

0 5 6 1 6 2 2 5 3 | 0 6 6 1 6 2 3 2 0 | 0 3 1 2 2 3 5 5 3 5 6· ‖
丹心系着金瓯圆缺！　叱咤风云志如铁，　天门阵为我把传奇书写！

3 5̂6 6 - | 6 6̂5 3̂3 - | 3 5 2 - | 1 2̂5 3̂3 - | 0 2̂ 2̂1 2̂3 0 |
霜晨月、　　雁阵飞越，　好巾帼、　一门忠烈！　生女　当如

6 3̇·4̱ 3̱2̱1̱ | 0 5̱ 3̱ 5̱ 6̱ | 7 - - - | 5 0 5 0 6 - - - ‖
杨　家　　将，　　护我中　华　　千　　秋　业！

南郭先生

1=D 4/4
♩=125

陈小奇 词
陈小奇 曲

0 3 2 3 5 5 | 6·1 5 6 1 - | 0 2 1 2 3·2 3 5 | 2 3 1 2 3 - |
气昂昂走进音乐殿　堂，　　抓起了一只筝　装模作　样。

0 5 3 5 6 5 6 i | 5·6 4 3 2·3 2 | 0 5 3 2 | 6·i 6 5 4 3 5 |
南郭　先　生他附庸风雅，　其实他本是音乐文　盲、

5 - - - | 6 0 5 6 5 6 i | 5 - - - | 5 - - - | 0 0 0 0 0 0 0 0 |
音　乐文　　盲！

3 3 5 3 2 1 2 | 3 2 3 0 0 | 6 6 i 5 6 4 3 | 2 1 2 0 0 |
吹筝的共有三百人，　　听筝的是那文宣王。

5 5 3 5 6 7 2̇ | 6 7 6 5 6 - | 2̇ 2̇ 2̇ 7 0 6 5 6 i | 5 - - - | 5 - - - |
南郭他只要姿势摆得很好看，　就能混得　很风　光。

0 0 0 0 | 3 3 5 3 2 1 2 | 3 2 3 0 0 | 6 6 i 5 6 4 3 |
　　可惜是好景不　长，　　太子爷当了皇

2 1 2 0 0 | 5 5 3 5 6 7 2̇ | 6 7 6 5 6 - | 2̇ 2̇ 2̇ 7 0 6 5 6 i |
上。　它只要乐手一个个　陪他玩，　南郭只好　去逃

5 - - - | 0 3 2 3 | 0 3 2 3 5 5 | 6·1 5 6 1 - | 0 2 1 2 3 2 3 5 |
亡！　从来是、从来是真金不怕火来炼，　滥竽充　数你

2·3 1 2 3 2 3 | 0 5 3 5 6 5 6 i | 5·6 4 3 2·3 2 | 0 5 3 2 |
能混多长？　认真做人　学点真本领，　别学那

6·i 6 5 4 3 5 | 5 - - - | 6 0 5 6 5 6 i | 5 - - - | 5 - - - ‖
南郭先生一个样！　让人戳脊　梁！

明天的图画

广东儿童艺术教育基金会会歌

陈小奇 词
陈小奇 曲

1=♭E 4/4
♩=98

‖: 3 3 3 3 2 3· 5 | 2 2 3 2 1 6 2 — | 5 5 5 5 6 1 2 3 3 3 |
把我的马兰花， 带回 你 的家； 用你 的爱去浇灌，
你为 我感动， 我为 你牵挂； 真诚的童心拥抱着，

2 1 1 1 6· 3 — | 3 3 3 3 2 3· 5 | 2 2 3 2 1 6 2 — | 5 5 5 5 6 1 2 3 |
春秋 和冬夏。 把纯洁的童话， 放飞在阳 光下； 用你 的爱去温暖，
金色的好年 华。 分清 黑和白， 辨认 真和假； 点燃起火把不害怕，

2 1 7 5 6 6 0 :‖ 6· 5 6 6 6 | 5 6 5 3 5 — | 3 3 3 3 2 3 3 |
海角与天涯。 手 拉手一起唱 支 歌， 打开大门雏鹰

风吹和雨打。

5 6 5 2 3 — | 6· 5 6 6 6 | 5 6 5 3 2· 2 | 2 2 2 2 1 1 2 |
要 出 发。 心 贴心一起做 个 梦，用 翅膀描绘明天

结束句
5 3 3 5 6 — ‖ 5 — 3 — | 3 — 5 — | 6 — — — | 6 — — — ‖
美丽的图画！ D.C. 美 丽 的 图 画！

一百零八条好汉

陈小奇 词
兰　斋 曲

1=♭E 4/4
♩=108

| 6 3 2 3 3 | 3 5 3 2 3 - | 2 2 1 6 5 | 3 3 3 0 |

一 百 零 八 条 好　　汉，　围 坐 在 聚 义 厅 里 面。
一 百 零 八 条 好　　汉，　好 几 回 差 点 走 进 阎 王 殿。
一 百 零 八 条 好　　汉，　都 占 着 一 个 小 地 盘。

| 6 3 2 3 3 | 3 5 3 2 3 - | 2 2 1 7 5 | 6 6 6 - |

一 百 零 八 条 好　　汉，　最 喜 欢 是 那 庆 功 宴！
一 百 零 八 条 好　　汉，　好 不 容 易 才 走 到 今 天
一 百 零 八 条 好　　汉，　都 有 着 许 多 小 心 眼

| 6 6 6 5 3 | 5 6 6 6 - | 7· 7 6 5 | 3 3 3 2 3 - |

一 百 零 八 条 好　　汉，　吃 肉 吃 得 大 腹 便 便！
一 百 零 八 条 好　　汉，　想 不 清 往 后 会 是 啥 模 样？
一 百 零 八 条 好　　汉，　全 都 是 那 星 宿 下 凡！

| 6 3 2 3 3 | 3 5 3 2 3 - | 2 2 2 3 5 | 6 6 5 6 0 |

一 百 零 八 条 好　　汉，　喝 酒 都 喝 得 红 了 脸。
一 百 零 八 条 好　　汉，　轰 轰 烈 烈 过 了 一 年 又 一 年。
一 百 零 八 条 好　　汉，　都 走 不 出 这 水 泊 梁 山。

| 3 3 5 7 6 5 | (6 6 - - / 6 6 X X) | 3 3 6 5 2 | (3 3 - - / 3 3 X X) |

围 坐 在 厅 里 面 哎，(嗨 哈!) 最 喜 欢 庆 功 宴 哎！(嗨 哈!)
差 点 走 进 阎 王 殿 哎，(嗨 哈!) 好 容 易 熬 到 今 天 哎！(嗨 哈!)
都 占 着 小 地 盘 哎，(嗨 哈!) 都 有 着 小 心 眼 哎！(嗨 哈!)

| 6 6 1 3 3 1 | (2 2 - - / 2 2 X X X) | 3 5 3 2 1 | (6 6 - - / 6 6 X X X) |

都 吃 得 大 腹 便 便 哎，(嗨 哈 哈!) 都 喝 得 红 了 脸 哎！(哈 哈 哈!)
往 后 是 啥 模 样 哎，(嗨 哈 哈!) 过 了 一 年 算 一 年 哎！(哈 哈 哈!)
全 都 是 星 宿 下 凡 哎，(嗨 哈 哈!) 都 走 不 出 水 泊 梁 山 哎！(哈 哈 哈!)

```
  X X X X X X X 0  | X X X X  X   X X X |  X X X X X X X 0 |
```
(齐)一百零八条好汉，(独)围坐在聚 义 厅里面。(齐)一百零八条好汉，
(齐)一百零八条好汉，(独)好几回差点走进阎王殿。(齐)一百零八条好汉，
(齐)一百零八条好汉，(独)都占着一 个 小地盘。(齐)一百零八条好汉，

```
   X  X X X X X X X |  X X X X X X X 0 | X X X X  X  X X X X |
```
(独) 最 喜欢是那庆功宴！(齐)一百零八条好汉，(独)吃肉都吃 得 大腹便便，
(独)好不容易才熬到今天！(齐)一百零八条好汉，(独)想不清往后会是啥 模样，
(独)都 有着许多小心眼！(齐)一百零八条好汉，(独)全都 是 那 星宿下凡，

```
   X X X X X X X 0 | X  X X X X  X  X X :||
```
(齐)一百零八条好汉， (独)喝 酒都喝得红了脸！
(齐)一百零八条好汉， (独)轰轰烈烈过了一年又 一年！
(齐)一百零八条好汉， (独)都 走不出这 水泊梁山！

慢一倍

3 3 5 7 $\underline{6\ 5}$ | 6 6 - - | 3 3 6 6 5 2 | 3 3 - - |
都 占 着 小 地 盘 哎，　　都 有 许 多 小 心 眼 哎！

回原速

$\dot{6}\ \dot{6}$ 1 3 3 1 | 2 2 - - | 3 5 5 3 2 1 $\underline{6\ 5}$ | $\dot{6}$ $\dot{6}$ - - |
(齐)全都 是星宿下 凡 哎，　　都走不出水泊梁 山 哎！

```
| X X 0  X X 0 | X X 0  X X 0 | X X X X X X X  0 | X X X X X X X  0 |
```
好汉！ 好汉！ 好汉！ 好汉！ 一百零八条好汉！ 一百零八条好汉！
```
| 0  X X 0  X X | 0  X X 0  X X | 0 0  X X  X X | 0 0  X X  X X |
```
　好汉！ 好汉！ 好汉！ 好汉！ 好汉！好汉！ 好汉！好汉！

```
  X X X  X X · | X X X  X X · | X X  X X X X X | X X  X X X X X |
```
拍手
2 2 2 3 5 5 3 5 | 6 6 - - | 6 - - - | X X X 0 0 ||
都走不出水泊梁 山 哎！　　　　　哈哈哈！

第七辑 山高水长

山高水长

中山大学校友之歌

陈小奇 词
陈小奇 曲

1=F 4/4
♩=112 平缓、深情地

```
‖: 5 1 1·2 | 3 343 2 | 1· 7̣ 6̣5̣ | 5̣ - - - | 5̣ 1 1·2 |
   你是一个 动人的故 事 讲 了许多 年，      风里的钟 楼
   你是一座 高高的山 峰 矗 立在南 天，      肩上的道 义

   3 343 2 | 17̣ 1 6̣5̣ | 3̣ 2 | 2 - - - | 3 4 5·5 | 6 6̣6̣5̣ 5̣3̣ |
   火里的凤凰 激扬文字的 昨 天。   你是一 支美 丽的歌 谣
   笔下的风采 铸成民族的 尊 严。   你是一 条长 长的大 江

   2 232 1 6̣ | 6̣ - - - | 5̣ 1 1·2 | 3 343 2 | 17̣ 1 6̣5̣ |
   唱了许多 遍，    灯下的背 影清晨的书 声青春不老的 容
   延伸到天 边，    甘甜的乳 汁芬芳的桃 李连接四海的 眷

   1 - - - :‖ 6 - 6 - | 4 5 6 6 - | 1 1 4 6 5 | 5 - - - | 3 - 3·6 |
   颜。        山 高 水 长， 根深叶 茂， 上   下
   恋。

   5 321 - | 6̣ 1 5 23 | 2 - - - | 3 4 5 - | 6 5 3 21 |
   求  索， 海纳百 川。   悠 悠   寸草心，怎样

   2 232 1 6̣ | 6̣ - - - | 5̣ 1 1·2 | 3 43 21 | 2 2 6̣5̣ | 1 - - - ‖
   报得三春 暖？    千 百个梦 里,总把校 园 当家 园！
```

温州之恋

温州商会会歌

陈小奇 词
陈小奇 曲

1=G 4/4
♩=78

‖: 6 6 2̇ 2̇ 1̇ 6 6 | 6 2̇ 2̇ 1̇ 6 6 - | 6 6 2̇ 2̇ 1̇ 6 6 | 6 6 6 5 3 2 3 - |

池上楼的青 草 还那样碧连天， 苍坡村的笔 砚 写不完沧海桑田。
雁荡山的男 儿 坚强 又豪爽， 楠溪江的女 儿 聪明 又 明艳。

3 6̇·6̇ 5 3 3 | 2̇ 2̇ 2̇ 3 5 3 5 3 | 6 2̇ 2̇ 1̇ 3 2 | 7 7 7 5 6 7 6 - :‖

永 嘉的先 哲 给你一双慧 眼， 人杰地灵的山川 让岁月醉了千年。
包天 包地的温州人 敢 为天下 先，纵横万里的路程 把乡情紧 相连。

6̇ 6̇ 5 6 6̇ 6̇ | 5 3 2 3 - | 2̇ 2̇ 2̇ 2̇ 2̇ 1̇ 2̇ 3̇ | 5̇ 6̇ 3̇ 2̇ 3 3 - |

温 州 之恋,恋得 不 休不眠， 千百次回首都是你 青春的容颜。

6̇ 6̇ 5 6 6̇ 6̇ | 7̇ 7̇ 5 3 - | 2̇ 2̇ 2̇ 1̇ 2̇ 1̇ 2̇ 3̇ | 5̇ 5̇ 3̇ 5·6̇ - ‖

温 州 之恋,恋得 荡 气回肠， 高飞的雁群把人字 延伸到永 远！

芳华十八

桂林十八中校友之歌

陈小奇 词
陈小奇 曲

1=F 4/4
♩=106 温暖地

`0 561 61 | 066 122 0 | 1 222 216 5 | 5 - - 0 |`
十八岁 以前， 我们都有过　　青 葱的中学年　华。

`0 561 61 | 0 771 2 22 | 2222 21 32 | 2 - - 0 |`
理想和 梦想， 不经意地 在我　们心中生根发　芽。

`0 353 65 | 0 2 2232 1 | 1 61 2 1 1 | 6 5 5 - - |`
宿舍的 灯光， 一盏一盏化成　了求索的　火 把。

`5 55 65 32 | 2 2232 1 6 | 5 6 22 2321 | 6 1 1 - - |`
上不完的课 程读 不完的书 籍,还 有那语文英语数　理化。

`0 0 0 0 ‖: 0 561 61 | 066 122 0 | 1 222 216 5 |`
十八岁 以后， 我们都背上　　行 囊去寻找天

`5 - - 0 | 0 561 61 | 0 771 2 22 | 2222 21 32 |`
涯。 昨天和 未来， 从不曾忘 记怎 样在这里天天长

`2 - - 0 | 0 353 65 | 0 2 2232 1 | 1 61 1 2 1 1 |`
大。 长长的 跑道， 一圈一圈陪伴　着岁月继续

`6 5 5 - - | 5 55 65 32 | 2 2232 1 6 | 5 6 22 2321 |`
出 发。 看不够的照 片念 不尽的牵 挂,还 有那重逢时的知

`6 1 1 - - | 0 0 0 0 | 0 0 0 3 | 5·35 - | 0 335 6 53 |`
心话。 芳 华 十八！ 最美的记 忆是

`2 2 1 21 23 | 3 - - - | 2 3 5 3 3 | 1 | 2 2 3 21 6 |`
漓江 的春秋冬 夏。 爱生如子　的 亲爱 的老师们,

| 2 2 2 3 2 1 2 | 2 - - 3 | 5· 3 5 - | 0 3 3 5 6 i i 6 |

你们现在还 好吗？ 芳华 十八！ 最美的校 园有

| 5 5 6 5 1 2 3 | 3 - - - | 4 4 3 4 4 1 | 6 6 6 6 5 3 |

横塘 的风景如 画。 爱校如家 的 感恩 的校友们，

| 0 2 2 3 5 2 | 3 2 3 - 6 | 1 - - - ‖ (间奏) ‖: 0 0 0 3 | 5· 3 5 - |

永远是这里 开不败 的花！ 芳华 十八！

| 5 - - 3 | 5· 3 5 - | 5 - - 3 | 5 - 6 - | i - - - | i - - - ‖

芳华 十八！ 芳华 十 八！

客商之歌

广东省客家商会会歌

陈小奇 词
陈小奇 曲

1=G 4/4
♩=104

崇文重教、志在千里，四海为商重德重义；

走出大山和梦想再次迁徙，肩膀上扛得起阳光和风雨。

（女）诚信为道、知书达理，凝心聚力商海搏击；

（女）处处乡音把千年薪火传递，命运和机遇！

（女）处处乡音把千年薪火传递，（男）手心里握得住命运和机遇！

"𠊎系客家人"永远相亲相依。

嘿嘿 嘿嘿 嘿嘿 嘿嘿嘿

我们用真情奉献 一个个爱的奇迹!

嘿嘿　　嘿嘿　　嘿嘿　　嘿嘿嘿嘿

"𠊎系客家人",共创新的天地,

让世界见证我们 一个个春的消息!

一个个春的消息! Ha

千年之约

澜沧古茶形象歌曲

1 = D 4/4
♩ = 96

陈小奇 词
陈小奇 曲

送给你一壶山和水，洗净了红尘与喧哗。
送给你一片天和地，品一品苦与甘的好年华。
为你收集了阳光和月色，把人间浓浓淡淡都放下。
和你圆一个绿色的梦，心中的浮浮沉沉
嗯 嗯 嗯 都是牵挂。一杯茶，一辈子，让这深情连起千万家。一生约，千年爱，暖了世界，香了春秋冬夏！
香了春秋冬夏。嗯

酒 歌

平远县南台酒业形象歌曲

陈小奇 词
陈小奇 曲

1=G 4/4
♩=74

‖: 1 6 5 5 1 2 - | 5 3 3 1 2 - | 6 2 3 5 5 6 1 | 2· 6 5 5 - |
山　水之间　一　杯酒，相约携手　云　里　走。
天　地之间　一　杯酒，卧佛神泉　长　相　守。

5 5 5 3 3 2 3 | 1 6 1 2 2 2 1 6 | 〔1.〕 5 5 6 1 2 1 6 5 | 5 - - 0 :‖
神清气　爽　洗　胸　襟呀，从此世　上无烦　忧。
迎面吹　来　稻　米　香呀，

〔2.〕 5 5 6 1 2 2 1 2 | 5 - - - ‖: 5 6 5 5 6 1 1 6 5 | 6 6 6 5 6· 1 5 5 3 2 |
醉了千　年春和　秋！　　　喝一　口，南台　酒，见面　就是好朋　友。
　　　　　　　　　　　　喝一　口，南台　酒，客家　情义暖心　头。

3 2 3 5 5 5 5 6 1 6 | 〔1.〕 2 2 1 2 6 5 5 3 5 :‖ 〔2.〕 2 2 1 2 6 5 - |
陈酿的岁月甜又　醇啊，一生　一世品不　够！　今夜　不　醉
窖藏的山歌开一　坛啊，

5 - 5 2 3 2 0 | 6 2 1 6 5 5 - ‖ 结束句 6· 7 6 2 ∨ | 5 - - - | 5 - - - ‖
不罢　休！　不醉不罢　休！　　D.C. 不　醉不罢　休！

归 农

归农企业形象歌曲

陈小奇、蒋宪彬 词
陈小奇 曲

1=F 12/8
♩·=66

‖: 5 5 6 1 0 6 1 2 3 0 | 2 2 1 1 6 1 1 — | 5 5 6 1 0 2 2 3 5 3 1 |
我要寻找、寻找一个　静　静的地方，　闭上双眼　感　受自然的
我要回到、回到那个　来　时的方向，　脱下鞋子　接　受泥土的

3 — 2 — | 3 5 3 6 6 5 3 3 1 0 | 6 2 3 2 2 1 2 1 6 0 |
安　详。　离城市很　远，　　离太阳很　近，
收　藏。　离霓虹很　远，　　离星空很　近，

2 2 3 4 0 2 2 3 4 4 2 | 1. 5 5 3 6 6 5 5 — :‖ 2. 6 5 3 5 — — |
一切纷扰　都会晒成　稻香和果　香。　　　才能安放！
漂泊的心　只有这里

　　　　　　　　　　　　　　　pp　　　　　　f
6 6 5 6 6 5 6 6 5 1 3 6 | 5· 3 5 — | 4 4 3 4 4 3 4 4 3 4 1 2 |
纯真的朴素的没有伪装的笑　容，嗯　　　迷人的醉人的温暖如春的相

　　pp
3· 5 2 3· | 2 2 2 2 3 5 3 0 | 2 2 2 2 3 1 6 0 |
拥。嗯　　　倾听万物生长，　　留下一份从容，

5 5 6 5 5 3 2 2 3 2 1 6 | 1 — — ‖ 1 — ᵛ3 ‖: 5 — — 6 |
放下、放空、放飞、我要归农。　　农。　归　农、归
　　　　　　　　　　　　　　　D.C.

　　　　　　　　　　　　　　　　　　　　　　　　　　　1.
5 — — 6 | 1 — 6 5 — 2 | 3 — 5 | 3 — 3 | 2 — — 1 |
农，　我要　归　农。　归　农、归　农，　我要归

2.
2 — — ᵛ3 :‖ 2 2 1 6 5 5 2 1 | 1 — — — | 1 — — — ‖
农。　　　归　要　　　归　农。

梦比天高

广州汽车集团股份有限公司形象歌曲

陈小奇 词
陈小奇 曲

$1=D$ $\frac{3}{4}$
♩=132

```
0 0 1·2 ‖: 3 5 3 | 5 — 3 | 6 7 6 | 5 — 5 | 1̇ — 1̇ |
       一条  通向 远方  的  锦绣 大 道,  运载 着
       奔向 未来  的  阳光 大 道,  传递 着

1̇·6 2̇ 1̇ | 7 3 6 | 5 — 5·5 | 6 1̇ 6 | 1̇ — 6·5 | 5 5 6 |
 风的 速度 春 的 大 潮。为了  这个 世 界, 把心 连在 一
 你的 激情 我 的 骄 傲。无数  巅峰 之 上, 把手 握在 一
```

 1.
```
3 — 2·1 | 2 3 5·6 | 2̇ 2̇·· 1̇ | 3̇·2̇ 2̇ — | 2̇ — — | 0 0 0 ‖
起, 车流 如水,向着 同样  的 目  标!
起, 信诺 是金,没有
```

 2.
```
0 0 1·2 ‖: 2̇ 2̇·· 2̇ | 1̇·2̇ 2̇ — | 2̇ — — | 2̇ — — | 0 0 0 |
     一条  什么 更 重  要!

3̇ — 2̇ | 3̇ — 2̇·1̇ | 2̇ 2̇ 1̇ | 2̇ — — | 2̇ — 1̇ | 2̇ — 2̇·3̇ |
 大  道 行,   梦 比 天 高!  大  道 行,

1̇ 1̇ 3̇ | 5̇ — — | 3̇ 3̇·5̇ 6̇·5̇ | 1̇ 6̇ 1̇ | 2̇ 3̇ — | 5̇ 6̇ 5̇·5̇ |
 争分 夺秒!   用爱 的 引擎 牵 动新 的  时代, 步步

6̇ — 4̇ | 4̇ — — | 4̇ — — | 3̇·2̇ 3̇·5̇ 2̇·1̇ | 1̇ — — | 1̇ — — ‖
 领  先,          我    来 创 造!
```

清凉好世界

王老吉药业形象歌曲

陈小奇 词
陈小奇 曲

1=♭E 4/4
♩=74

我是你旅途中一轮静静的明月,似水的柔情伴你歇一歇。
我是你烦恼时一阵温存的音乐,抚慰着你的心送上理解和关切。
我是你酷热里一捧爽爽的白雪,为你消消暑,给你纯真的体贴。
我是你疲困时一片初绽的绿叶,苦尽甘来的每个梦都有新感觉。

男:对你的爱是一份百年的契约,手牵手一起拥有不变的好季节。

Ha　　Ha　清甜的祝福啊流淌在每个日夜,我们一起共享清凉的好世界。清凉的好世界。

D.C.

女白(粤语):来,饮杯王老吉啦。
男白(国语):谢谢……

让明天更美好

立白集团形象歌曲

陈小奇 词
陈小奇 曲

1 = C 3/4
♩=132

‖: 5· 3 6 | 5 0 0 | 1 7· 3 6 | 5 0 0 6 6· 5 | 6· 7 1· 6 |
送 上 一 天 灿 烂 的 阳 光， 胸 襟 与 大 地 一 样
送 上 一 缕 和 煦 的 春 风， 心 灵 与 生 活 一 样

5 5 3 2 | 2 0 3· 4 | 5 5· 3 6 | 5 0 3· 5 | 7 1 5 6 0 6 5 |
宏 博 宽 广。 带 着 感 恩 的 情 怀， 一 路 踏 歌 而 来， 世 界
美 丽 健 康。 带 着 无 瑕 的 关 爱， 叩 问 千 家 万 户， 人 生

 1. 2.
6 7 1· 7 | 6 0 0 6 1 7 1 | 2 - - | 2 - - | 0 0 0 :‖ 2 - - |
因 为 我 们 而 神 清 气 爽！ 扬！
因 为 我 们 而 神 采 飞

2 - - | 2 0 0 0 | 2· 5 2 1 | 1 - - | 1 - - | 1 - 0 ‖ 3· 2 - |
神 采 飞 扬！ 立 白

3 0 0 | 2 - 1 | 2 - 2 | 2 2 3 2 1 | 5 - - | 3 5· 6 | 1· - 7 |
人， 拥 有 一 个 不 变 的 梦 想， 我 相 信 我

6 0 0 | 4 3· 1 | 2 - 3 2 | 2 - 5 | 3· 2 - | 3 0 0 | 2 - 1 |
能 高 高 地 飞 翔！ 啊 立 白 人， 托 起

2 - 2 | 2 2 3 2 1 | 6 - - | 3 5 6 | 1· 7 1 | 5 6 5 | 4 - 5 |
一 片 洁 净 的 蓝 天， 让 明 天 更 美 好， 一 起 把 未

 mp
5 - - | 5 - - | 5 0 0 | 0 0 0 | 7· 5 2 1 | 1 - - | 1 - - | 1 - - ‖
来 分 享…… D.C.

心心相印

广东心宝药业形象歌曲

陈小奇 词
陈小奇 曲

1 = C 4/4
♩ = 84

‖: 3 2 3 0 5 6 5 | 2 3 3 - | 6 7 1 6 2 1· | 1 1 1 6 5 - |
(女)我 用 心 呵 护 着 你 的 心， 为你拂去人间 遮掩的浮云。
 我 用 心 拥 抱 着 你 的 心， 为你找来世上 所有的春信。

3 2 3 0 4 3 1 | 2 2 2 1 6 6 6 1 | 2 2 1 2 1 2 2 | 2 2 1 6 1 - :‖
(男)默 默 分 享 着 安 宁 和 平 静， 不 管 距 离 是 那 么 远， 还 是 那 么 近。
 轻 轻 感 受 着 健 康 和 幸 福， 不 管 彼 此 是 否 陌 生， 总 是 这 样 亲。

男 | 6 3 2 3 2 4 | 3 2 1 3 3 5 | 6 6 6 1 2 1 2 | 0 0 1 6 3 3 2 |
 这 一 段 缘 我 用 爱 做 药 引，啊 陪 你 度 过 情 深 处 那 些 光 阴，

女 | 3 6 5 6 5 7 | 6 2 1 3 - | 2 2 2 3 5 3 5 | 1 6 3 2 - |
 这 一 段 缘 我 用 爱 做 药 引， 陪 你 度 过 情 深 处 那 些 光 阴，

6 3 2 3 2 3 5 | 2 3 3 7 6 - | 0 0 2 1 3 2 | 2 1 7 1 - |
这 一 首 生 命 之 歌 我 们 一 起 唱， 雨 过 天 晴 心 心 相 印。

3 6 5 6 5 6 1 | 5 6 6 3 2 6 1 | 4 4 3 4 - | 2 1 7 1 - ‖
这 一 首 生 命 之 歌 我 们 一 起 唱，唱 得 雨 过 天 晴 心 心 相 印。 *D.C.*

0 0 3 2 3 | 0 0 2 1 2 | 0 0 7 1 2 | 0 0 1 6 5 |
 M M M M

3 2 3 - - | 2 1 2 - - | 7 1 2 - - | 1 6 5 - - |
Ha Ha Ha Ha

第七辑 山高水长

$$\begin{cases} 0\ 0\ \underline{5\ \dot{2}}\ 3\ |\ 0\ 0\ \underline{\dot{2}\ 5}\ 2\ |\ 0\ 0\ \underline{\dot{4}\ 3}\ 4\ |\ 5\ \dot{4}\ 3\ -\ -\ | \\ \text{Ha}\text{Ha}\text{Ha}\text{Ha} \\ \underline{3\ 2}\ 3\ -\ -\ |\ \underline{2\ 1}\ 2\ -\ -\ |\ \underline{\dot{7}\ 1}\ 2\ -\ -\ |\ \underline{1\ \dot{7}}\ 1\ -\ -\ | \\ \text{Ha}\text{Ha}\text{Ha}\text{Ha} \end{cases}$$

结束句

$$\begin{cases} \underline{6\ \dot{1}}\ |\ \dot{2}\ \underline{\dot{2}\ \dot{1}}\ \dot{2}\ -\ |\ \dot{2}\ -\ \dot{1}\ 7\ |\ \widehat{\dot{1}\ -\ -\ -}\ \| \\ \text{唱 得 雨 过 天 晴}\text{心}\text{心 相 印。} \\ \underline{\dot{6}\ 1}\ |\ 4\ \underline{4\ 3}\ 4\ -\ |\ 2\ -\ 1\ \underline{7}\ |\ \widehat{1\ -\ -\ -}\ \| \\ \text{唱 得 雨 过 天 晴}\text{心}\text{心 相 印。} \end{cases}$$

凌丰恋曲

广东凌丰集团形象歌曲

陈小奇 词
陈小奇 曲

1=♭E 4/4
♩=84

```
‖: 5̇ 6̇11012 | 3̇1̂6̂5̇5̇ 0 | 1̇23̇55031 | 2̇2̇1̇3̇220 |
   恋着你，  恋着你的美丽，  每次相逢   都是青春 如许。
   恋着你，  恋着你的朝气，  每次相握   都有热力 传递。

   5̇.5 611061 | 222166 05 | 616 322 05 |
   你把思念  凝成 不锈的记忆， 让 所有 的梦   都
   你为岁月  镀上 健康的阳光， 让 所有 的爱   都

   1.                          2.
   4 5 3̇2̇2 2 - :‖ 6̇5̇355 - | 5 - - 0 ‖ 1 - 5 - | 11655 - |
   甜 甜 蜜 蜜。    欢 欢 喜 喜！       凌 丰，  时尚天地，

   4 561016̂5 | 51322 - | 1 - 5 - | 75366550 |
   人间烟火，享受得 了无痕迹！  凌 丰，  快乐天地，

   16̇3̇2016 2̇3̇2 | 0 05655 | 5 05232̇11 | 1 - - - ‖
   你我一起 尽情品尝  这幸福   的朝朝夕夕！
```

泰山的骄傲

泰山啤酒形象歌曲

1 = A 4/4

♩= 84 有力、豪壮地

陈小奇 词
陈小奇 曲

‖: 2 5 2 2 7 6 5 | 2 5 3 2 — | 2 2 5 2 2 7 6 5 | 1 6 5 5 — |

气 象 万千 的 胸 襟， 把 沧海桑田 拥 抱。
天 上 人间 的 爱 心， 酿 出了甘泉 万 道。

1 6 5 5 5 5 1 | 5 3 2 1 6 1 | 2· 5 5 2 5 | 2 5 7 6 5 — :‖

无 数次风雨中的 登 攀，矗 立 起十八盘 壮美的路标！
无 数个金黄色的 祝 福，流 淌 成母亲河 纯美的歌谣！

‖: 5 2 5 6 5 | 2 2 5 3 2 — | 2 1 2 2 5 2 2 7 | 6 6 1 |

会 当 凌绝顶， 一览众山小。 挂 满 阳光尝一 尝登峰
知 己 遍天下， 啤酒千杯少。

2 1 2 6 5 — :‖ 2 1 2 2 5 2 2 7 | 6 6 1 | 2 — 2 5 5 5 |

造 极的味道！ 荡气回 肠是我 们泰 山 哈哈哈

2 5 7 6 5 | 6 6 | 5 — — — ‖ 2 5 7 6 5 | 6 6 | 5 — — — ‖

泰 山的骄傲！恩哎 呦！ D.C. 泰 山的骄傲！恩哎 呦！

结束句

送你一床好梦

慕思品牌形象歌曲

陈小奇 词
陈小奇 曲

1=♭E 4/4
♩=86

最爱是躺在 妈妈的怀抱里,那里有我暖暖的幸福和甜蜜。水一样的柔情,月光下的童趣,多年以后依然是我 珍藏的记忆。

最爱是躺在 自然的怀抱里,那里有我久违的蓝天和空气。闻不尽的花香,听不够的鸟语,洗尽喧嚣始终是我 不变的寻觅!

wu ye yi ye yi

啊送你一床 好梦,嗯 拥有舒适的天地。送你一床 健康,dü dü dü dü 感受生命的奇迹! 这是我 的祝福,也是你 的期许,每个日子 嗯

| 0 3 4 4 3 2 1 6 3 2 | 0 5 5 5 5 3 0 2 | 0 2 2 1 1 - | 1 0 7 6 6 5 5 3 |

将因此　　　而越来越美　丽!　　　　　　ye yi ye yi ye yi

| 3 2 0 3 2 1 6 0 | 0 5 3 4 3 6　2 | 0 2 2 1 1 - ‖

ye yi　嗯　　啊越来越美　丽……　（白）慕思，最爱的就是你……

四海之内皆兄弟

孔子学院院歌

1 = D 4/4
♩= 92

陈小奇 词
陈小奇 曲

‖: 1 2 3 5· 3 | 6 6 5 5 - | 3 3 5 6 5 5 3 | 5· 3 2 - |
一笔一划 的 方 块 字， 书写着五千年的 记 忆。
一座长长 的 汉 语 桥， 把五洲连 接在 一 起。

2 2 2 3 5· 5 | 3 3 2 1 - | 2 2 2 3 6 5 6 7 | 6· 5 5 - :‖
抑扬顿挫 的 声 和 韵， 传递着意境中的 美 丽。
一腔浓浓 的 情 和 意，让

2.
2 2 2 3 4 - | 6 5 5 - | 5 - - - | 0 0 0 0 | 5 5 3 5 6 7 6 5 |
四海之内皆 兄 弟！ 我们放飞手中白鸽

3 3 5 6 5· 3 2 | 2 2 2 3 5 6 3 2 1 | 6 6 6 7 6· 5 5 |
带着梦想去 寻觅， 我们同享一个地 球 用爱传送春消息。

5 5 3 5 6 5 i 6 | 5 5 5 5 6 5· 3 2 | 2 2 2 3 5 6 i 6 |
修心治学共同拥抱 和而不同新世界， 走进课堂走出校园

5 5 5 6 5 0 6 | i - - - | 0 0 0 0 ‖ X X X X X X X X |
友谊常伴我 和 你！ 来自四面八方的学员，

X X X X X X X X | X X X X X X X X | X X X X X X X X |
彼此从陌生变得熟悉。这些春夏秋冬的日子，让未来变得越来越清晰，

X X X X X X X· X X X X | X X X X· X X X X | X X X X X X X· X X X |
书香飘逸的课本，把古老的 文化变得 触手可及。不管走千里万里，我们都

$\underline{\underline{xxxxxxx}}\,0\,\,0\,\|\,3\,5\,5\,6\,\dot{1}\,\,6\,5\,|\,5\,6\,5\,3\,5\,-\,|\,3\,5\,5\,6\,\dot{1}\,\,6\,5\,|$
永远在你怀抱里！ *D.C.* 啦……… 啦………

$5\,6\,5\,3\,2\,-\,|\,2\,2\,2\,3\,5\,\,5\,6\,|\,5\,3\,3\,2\,1\,-\,|\,2\,2\,2\,3\,6\,\,6\,7\,|$
啦……… 啦………

$6\,7\,6\,5\,5\,-\,\|\,5\,5\,5\,6\,\dot{2}\,-\,|\,\dot{2}\,-\,-\,0\,\dot{1}\,7\,|\,\dot{1}\,-\,-\,-\,|\,\dot{1}\,-\,-\,-\,\|$
[结束句] 友谊常伴我 和 你！

注：Rap部分可用各国语言自行处理

飞流直下三千尺

三千尺矿泉水形象歌曲

1=F 4/4　　　　　　　　　　　　　　　　　陈小奇 词
♩=58 优美地　　　　　　　　　　　　　　　陈小奇 曲

引来 天 上 清纯的泉 水，洗尽 你的 胸襟、
送去 一 腔 清爽的抚 慰，滋润 你的 旅途、

你的心 扉。穿过世 间 喧嚣的红 尘，
你的梦 寐。留住山 间 久违的风 景，

所有 的渴 望 从此不再疲 惫。
青春 的感 觉 永远与你伴 随。

飞流直 下 三 千 尺，神采飞扬歌 也

醉！　　把 岁月酿 成 飞瀑千 杯，

最后结束慢一倍

这一份甜 美 只愿 你 久久回 味……

D.C.

最亲的人

广州长安医院院歌

陈小奇 词
陈小奇 曲

1 = C 4/4
♩ = 72

```
3 5 5 3 6 5 5· | 3 3 2 2 3 2 1 1· | 3 5 5 3 7 5 5 5 |
给你一颗爱心,  送上欢乐的源泉; 给你一颗真心,

4 4 3 3 1 3 2 2· | 3 5 5 3 2 i i  6 | 6 5 6 5 1 1 1 3· |
送上亲切的祝愿。给你一片关心,送  上 细致的问候;

6 i i 1 5 3 2· 2 ᵛ 2 2 | 2 2 3 3 2 1 1 - | i i i 2 i i· 3 5 |
给你一 片热 心,送上温暖的春 天。 你的笑 脸 是我

7 7 7 7 6 5 5 - | 6 i i 6 5 4· 1 2 | 3 5 5 5 2 3 2 - |
最美的 眷 恋, 你的健 康是我 最深的 挂 牵。

1 1 1 1 1 6 6 5 3 | 2 2 3 2 1 1 6· | 5 6 5 2 3 2 2 | 2 2 1 6 1 - ‖
最亲最亲的人啊  请接受我的爱, 长长 久 久、平平安安……
```

真情如水报平安

广东消防形象宣传歌曲

陈小奇 词
陈小奇 曲

1=♭B 4/4
♩=94

‖: 5 5 6 1 1　0 1 | 2 3 2 1 1　0 | 2　2 1 2 3 6 5 | 5 - 0 0 |
(男)火光之中　你　无助的眼，　常　在我面前浮现；
　　万家灯火　都　装在心里，　把　重任扛在双肩；

6 1 1 1　0 1 | 2 3 3 3 3　0 | 2　2 3 2 1 6 2 | 2 - - 0 :‖
(女)警徽上面　那　关切的爱，　为　我把泪水擦干。
　　几多脚印　啊　几多牵挂，

2.
2 2 2 3 2 1 6 1 | 1 - - - | 0 0 0 0 | 0 0 0 0 |
警钟长鸣月　长圆。

男 | 3 5 5 3 5 1 | 1 1 2 3 3 - | 2 2 2 1 2 2　6 5 | 5　1 2 2 - |
　　警民携手防　灾排　险，　用你我的心　守护每一天。

女 | 5 1 1 7 1 3 | 3 3 4 5 5 - | 6 6 6 5 4 4　4 3 | 2　6 5 5 - |

3 5 5 3 5 6 | 6 6 6 1 3 3 2 1 1 0 | 0 2 2 3 7 6 5 | 2 2 2 3 2 1 6 1 | 1 - - - ‖
让这风更清, 让　这梦更甜，　　　真情如水、真情如水报 平安。

5 1 1 7 1 3 | 3 3 3 6 6 6 | 6 5 4· 5 2 0 2 3 7 6 5 | 5 4 4 3 | 3 - - - ‖

海洋恋曲

第二届中国南海（阳江）开渔节主题歌

陈小奇 词
陈小奇 曲

1=♭E 4/4
♩=116

0 5 ‖: 1 1 5 5̣ 2 1 | 1 6̣ 5̣ 5̣ 0 5̣ | 2 2 2 2 1 3 2 | 2 - 0 0 |
你 深深的 蔚 蓝， 把生命之 火 点 燃。
（你）深深的 蔚 蓝， 让渔歌响 彻天 边。

[1.]
3 3 3 3 5̣ | 7̣ 1 7̣ 6̣ 0 6̣ 7̣ 1 | 2 2 1 1 3 2 | 2· 3 5̣ 6̣ 2 5̣ :‖
亿 万年 的 潮起潮落，孕育出 人 类的 家 园。咿呀啰喂!你

[2.]
3 3 3 3 5 | 2 3 2 6 0 6̣ 7̣ 1 | 2 2 5̣ 5̣ 2 1 | 1 - - - | 3 - - 2 3 2 1 |
阳 光下 的 白帆点点，温暖着 美好的 人 间。 哎! 哎啰

3 - - - | 2 - - 2 3 2 1 | 2 - - - | 7̣ - - 6̣ 7̣ 6̣ 5̣ | 5̣ 6̣ 6̣ 5̣ - |
哎! 哎! 哎啰 哎! 哎! 哎啰 哎!哎啰哎!

5 - - - | 5 0 0 0 0 1 ‖: 4 4 4 4 4 1 | 6 5 5 5 3 2 |
哎! 啊 拥抱着 你的 蔚 蓝，我们
 守护着 你的 蔚 蓝，我们

1 1 - 2 | 3 - - 1 1 | 6· 6 6 6 | 4 3 2 2 6̣ 7̣ 1 | 2 3 2 - 1 |
走向 明天。 你是永 远 的 母 亲，把一切默 默 奉
心心 相连。 你是永 远 的 骄 傲，让未来

[2.]
2 - 0 1 ‖ 2 3 2 - - | 2 0 0 0 1 2 1 | 1 - - - | 1 - 0 0 ‖
献。 啊更 加 灿 烂!

共享好年华

广东省社保局新农保之歌

陈小奇 词
陈小奇 曲

1 = G 4/4
♩=78

‖: 1 5 1 2 5 5 | 2 5 1 7̇ 1 2 2 0 | 2 5 5 2 1 6· | 6 2 2 6 5 — |
只想着多 种 几 亩 地呀，只盼着多 添 几 片 瓦。
只想着多 养 几 头 猪呀，只盼着多 生 几 个 娃。

1 5 7̇ 1 2 2 #1 | 2 2 5 2 2 1 6 | 0 1 7̇ 1 2 2 | 6̇ 2 6 5 5 — |
祖祖辈 辈 看天 吃饭 的庄稼汉呀，怕就怕身 弱 天 就 塌！
世世代 代 靠儿 养老 的庄稼汉呀，怕就怕白 了 黑 头 发！

2 5 5 2 5 5· | 2 5 5 7̇ 1 2 2 | 0 6 5 6 2 2 | 6· 6 6 2 5 5· |
嘿哟嘿哟嘿 哈！嘿哟嘿哟 嘿 哈！怕就怕身弱、身弱天就塌 呀！
嘿哟嘿哟嘿 哈！嘿哟嘿哟 嘿 哈！怕就怕白了、白了黑头发 呀！

(4) :‖ 1̇· 1̇ 1̇ 1̇ 2 5· 5 | #4 5 4 4 5 6 5 6 0 | 1̇· 1̇ 1̇ 1̇ 2 4· 4 |
开天辟地到如今,咱 终于有了棵撑天树； 千百年来头一回,咱

2 2 4 2 2 4 6 2 5 | 0 5 #4 5 4 5 1 | 7̇· 1 2 2 5 2 2 #1 2 2 |
终于 有了个金娃娃！ 新农保圆了咱 一 个实在的农家 梦呀，

0 1 7̇ 1 2 2 0 6 5 | 6 — — X X | 1̇ 7̇ 6 2 5 6̇ 2 | 5 — — — |
从此后和谐 幸 福 呀呀 共享 好年华、好年 华！

‖ 1̇· 7̇ 6 — | 2 2 — | 5 — — — | 5 0 0 0 0 ‖
D.C. 共 享 好 年 华！

融通天下

广东金融学院院歌

陈小奇 词
陈小奇 曲

1=♭E 4/4
♩=88 进行曲风

‖: 3 3·4 5 1 | 1̇ 7·3 6 5 | 4 4 4 4 5 6 5 1 | 4·3 2̂1 2 — |
金 色 的 校 园，美 丽 的 年 华，一 个 个 台 阶 书 写 着 春 秋 冬 夏。
民 族 的 栋 梁，时 代 的 菁 华，一 代 代 师 生 打 造 出 品 牌 无 价。

1 1·2 3 4 5 | 6 5·1 2 3 3 | 2 2 2 2 3 4·3 4 6 | 7·7 6 7 5 0 :‖
艰 苦 创 业，改 革 创 新，我 们 在 这 里 铸 学 育 人 成 长 壮 大！
勤 奋 求 是，廉 洁 高 效，我 们 在 这 里 投 身 金 融

[2.]
5 5·3 2 1 0 | 0 0 0 0 ‖ 6·6 4 6 | 5·5 5 6 5 — | 4 4·5 6 5 1 |
报 效 国 家！ 广 金 学 子 意 气 风 发， 广 阔 的 天 地 里

2·2 2 3 2 — | 6·6 4 6 | 7·1 7 5 3 — | 2·1 1 2 3 4 4 3 4 6 |
把 理 想 描 画。 求 真 笃 善，融 通 天 下。 我 们 迈 着 坚 定 的 步 伐

慢、自由地
7·7 6 7 1̇ 0 ‖ 7 2̇ 5 0 7 | 1̇ — — — | 1̇ — — — | 1̇ 0 0 0 0 ‖
向 未 来 进 发！ 向 未 来 进 发！

拥抱未来

广州大学松田学院校歌

陈小奇 词
陈小奇 曲

1=D 3/4
♩=148

‖: 3 5· 5 | 6 5 1 | 4· 3 2 1 | 1 − − | 1 6· 6 6 5 1 |
清澈的珠江水源远流 长，富饶的三角洲
挺拔的松树林托起希 望，绿色的田野上

4· 5 2 3 | 2 − − | 1 i 7 i | 2 i 2 i 5 | 3 7 6 7 | 6 5 3 − |
青春飞扬。新世纪的太 阳召唤着我们，
放飞梦想。人类的文 明哺育着我们，

1.
1 1 2 3 5 | 6 5· 3 | 2 2 2 2 6 7 | 5 − − | 0 0 0 | 0 0 0 :‖
智慧的双眼闪烁着现代的光 芒。
美丽的校园处处是

2.
2 2 5 2 i | i − − | i − − | 0 0 0 5 | 3 3· 5 | 3 3 0 5 | 2 2 i |
求索的脸 庞！ 让盛开的桃李 在松田成

2 − 0 | 2 2· 6 | 2 2 0 i 7 6 5 | 5 − − | 1 1 2 3 | 5 − − |
长，让激情的歌声 传遍四 方。我们在这里

i 7 i 7 6 | 6 − − | 5 5 6 i | 4 4 3 4 | 3· 5 2 | i − − ‖
拥抱着未 来，面对世界收获理想创造辉煌！

东山颂

梅县东山中学校歌

陈小奇 词
陈小奇 曲

1=D 4/4
♩=84

mp
3 4 | 5· 3 1 7 6 5 | 5 - - 6 7 | 1· 7 6 5 1 3 | 2 - - 2 3 |
翻　阅　着你的书　卷，穿　越　过百年的云烟。客
聆　听　着你的声　音，看　着　你不老的容颜。多

5· 3 7 6 6 5 | 6 - - 4 3 | 2 2 2 3 4 3 2 1 | 5 - - 5 6 |
家　的山川水　土，铸成你坚实的讲　　坛。这里
少　年师恩如　海，给了我梦想的港　　湾。这里

mf
1 1 7 6 5 1 2 | 3 - - 6 6 7 | 1 1 6 4 3 2 1 | 2 - - 1 2 |
升起　的每个太　阳，曾经把激情的岁月点　燃！来来
升起　的每个月　亮，总是把思念的目光温　暖！五洲

3 3 7 7 6 7 6 5 | 6 ∨ 5 5 4· 3 | 2 ∨ 1 6 2· 3 | 2 ∨ 5 6 1 2 2 3 |
去去　的脚　　步，带着理　想、带着理　想，只为了祖国的
四海　的学　　子，走得再　远、走得再　远，也和你紧紧

7 6 5 1 - | 1 - - 0 5 | 3 - 3· 5 | 2 2 2 3 2 6 1 - |
明　　天！　　啊东　山，我　可爱的校　园，
相　　连！

1 0 3 5 6· 6 | 5 6 1 5 3 2 | 0 1 6 1 2 1 2 | 2 2 1 6 1 2 0 5 |
你是一　株挺立的大　树，寄托着园　丁殷勤的期　盼！啊

3 - 3· 3 | 4 3 3 3 2 1 6 - | 6 0 6 1 2· 2 |
东　山，我　可爱的校　园，　　　你是一首

2 2 3 7 6 5 ∨ 5 6 | 1 1 6 2 2 3 7 6 | 1 - - - ‖
永远的颂　歌，日夜回响在你我的心　间！

D.C.

飞 翔

普宁二中校歌

陈小奇 词
陈小奇 曲

$1=\flat E$ $\frac{4}{4}$
$\quad=76$

‖: 5 5·6 1 2 3 | 2 2 2 1 6 5 - | 1 1·2 3 5 3 | 2 2 2 1 2 2 - |
(女)我 们是南山上 挺拔的栋梁， 我 们是练江里 奔腾的波浪。
(男)我 们在阳光下 健康地成长， 我 们在校园中 让青春飞扬。

3 3 3 3·5 6 5 6 | 2 2 2 3 2 1 6 | 2 2 3 5 6 1 6 1 | 2 2 2 6 1 - :‖
古老的书 院传承着 潮汕大 地的薪火,金色 的曲尺 楼牵动 四海的回响。
宽阔的操 场汇聚着 迈向未 来的步伐,盛开 的桃 李传递

2 2 2 6·5 - | 5 - 5 0 0 | 5 5 6 1·6 5 | 4 1 4 6 5 - |
百年的花 香! (合)知识 的翅 膀百炼成 钢,

4 4 5 6 6 6 5 3 | 2 2 2 1·2 - | 5 5 6 1·6 1 | 7 7 7 5 6 - |
铸就 着我们的激情 我们的理 想。 智慧的心 灵把爱拥 抱,

5 6 1 6 5 3 2 | 2 2 1 2 3 5 6 5 | 5 - 2 2 1 6 | 1 - - - |
亲爱 的祖国 啊,我们将永远为 你 高高飞 翔!
D.C.

结束句
5 - - - | 2 2· 2 0 1 6 | 1 - - - | 1 - - - | 1 0 0 0 ‖
高高 飞 翔!

校园圆舞曲

华师附小校歌

1 = C 3/4
♩= 126

陈小奇 词
陈小奇 曲

```
‖: 5̣ 6̣ 5̣ | 3 - 3 | 2 2 3 2 1 | 1 - - | 1 1 2 3 | i - - |
   沐 浴 着 华 南 灿 烂 的 阳    光,    童 年 的 梦 想
   穿 越 过 珠 江 清 清 的 波    浪,    心 中 的 理 想

7· 7 6 5 | 5 - - | 6 6 6 | 5 - 3 | 1 6 1 2 3 | 2 - - |
高 高 飞 翔。  我 们 在 这 里 努 力 地 学   习,
扬 帆 起 航。  我 们 在 这 里 拥 抱 着 宇   宙,

5̣ 6̣ 5̣ | 5 3· 1 | 2· 3 2 1 | 1 - - :‖ 2 2 3 2 1 | 1 - - ‖
小 小 的 树 苗 要 长 成 栋   梁!      明 天 的 华   章!
稚 嫩 的 歌 声 是

i i i | 6 - i | 7 7 7 6 5 | 5 - - | 4 4 5 | 6· 5 6 |
亲 爱 的 老 师、美 丽 的 校   园,    同 学 们 手 牵 手

5· 5 3 2 | 3 - - | 1 - 1 | 6 - 6 | 5 5· 1 | 2 3 3 - |
欢 聚 一 堂。  身 心 健 康、全 面    发   展,

5̣ 6̣ 5̣ | 2 3 2 1 | 4 - 6 | 5 - - | 5 - - | 3· 1 2 1 |
每 一 张 笑 脸 都 像 鲜   花         尽 情 开

1 - - | 1 - - ‖ 7· 7 6 5 | i - - | i - - | i - - | i 0 0 ‖
放!                 尽 情 开   放!
                结束句
```

301

揭阳侨中之歌

1=C 4/4
♩=136

陈小奇 词
陈小奇 曲

‖: 5̣ - 5̣· 6̣ | 1 2 3 2̲1̲ | 2 2̲3̲ 1 6̣ | 5̣ - - - |
美丽的榕 江流过美丽的校 园，
真切的梦 想连着真切的明 天，

5̣ - 5̣· 6̣ | 1 2 3 2̲1̲ | 2 2̲3̲3̲2̲1̲ | 2 - - - | 3 5 5· 3 |
南岸的书 声托出一朵 出水莲。 青葱的
扬起的风 帆目标始终 不改变。 芬芳的

5 6 6 - 5̲3̲ | 2 2̲3̲ 3 1̲7̣̲ | 6̣ - - - | 5̣ 6̣ - 5̣ |
岁月携手欢聚在一 堂， 侨胞的
桃李展开灿烂的笑 脸， 一代代

1· 2̲ 3 - | 2 2̲2̲3̲5̣̲ 6̣ | 1 - - - | 0 0 0 0 :‖
深 情 陪伴我们到永 远。
师 生 要让薪火长相传。

⎧ 1̇ - 1̇ - | 6 1̇ 0 6̲1̲̇ | 2̇ 2̲̇2̲̇1̇ 6 5 - - - | 3· 5̲ 6 6 |
⎨ 揭 阳 侨中， 一个坚定的誓 言， 每一天都
⎩ 6 - 6 - | 4 6 0 4̲6̲ | 5 5̲5̲5̲3̲ | 2 - - - | 1· 2̲ 3 3 |

⎧ 6· 5̲ 3 - | 2 2̲3̲3̲2̲1̲ | 2 - - - | 1̇ - 1̇ - | 6 1̇ 0 6̲1̲̇ |
⎨ 站 在 新的起跑线。 揭阳侨中， 一张
⎩ 3· 2̲ 1 - | 2 2̲3̲3̲2̲1̲ | 2 - - - | 6 - 6 - | 4 6 0 4̲6̲ |

302

第七辑 山高水长

完美的答卷，夺冠的渴望 时刻燃烧在心间！ 时刻燃烧在 心间！

唱出明天的歌

亚洲语音在线形象歌曲

陈小奇 词
陈小奇 曲

$1=\flat B$ $\frac{4}{4}$
♩=70

‖: 0 1 1 1 7̣ 1 | 1 1 1 1 7̣ 1 | 1 7 6 5 5 — | 0 1 1 1 7̣ 1 | 1 1 1 1 7̣ 1 |
　我们的世界　正变成一个　超级网络，　　　每个人都在　网里网外
　活在一个地　球应该大家　共同快乐，　　　每个人都能　轻轻松松

7̣ 5̣ 5̣ 2 2 — | 0 1 1 1 7̣ 1 | 1 1 1 1 7̣ 1 | 1 7 5 6 6 — |
劳碌奔波。　　职业化的网　虫们走得　越来越快，
享受生活。　　什么时候才　能够走进　那个神话，

0 1 1 1 7̣ 1 | 1 1 1 7 5 | 4 3 1 1 1 — :‖ 0 1 5 5̇ 1 1 1 1 |
被科技淘汰　的朋友将　越来越多。　　　　　　　WO　　给你一个
叫一声芝麻　开门就把　未来掌握！

1 7 1 5 5 — | 5 0 3 3 3 3 3 1 | 1 5 5̇ 2 2 — | 0 1 5 5̇ 5 5 5 1 |
傻瓜网络，　　一开口就能打开　所有的锁。　　　　WO　给你一条

1 3 1 6 6· 5 4 | 3 0 0 5 5 1 1 7̣ 1 5 | 4 3 1 1 1 — ‖
语音在线，　　　一开口就是一首　明天的歌！

飞 越

深圳飞尚集团形象歌曲

陈小奇 词
陈小奇 曲

1=C 4/4 2/4
♩=88

转 ♩=104

pp
3 5 - - ⌄6 | 5 - - ⌄6 | i - - ⌄2 | i - - ⌄3 4 ‖: 5 5 3 6 5 · |
飞 越…… 飞 越…… 飞 越…… 飞 越…… 一双 年轻 的翅膀
　　　　　　　　　　　　　　　　　　　　　　　　（一双）坚强 的翅膀

2 3 2 1 1 - | 0 1 2 1 i 6 · | 6 3 6 5 5 - | 0 6 i i 6 2 i | 6 5
载满阳光，　　飞翔的梦想　从不停歇。　　　　实 业的宏图，
穿过岁月，　　成长的轨迹　如此真切。

1.
3 5 5 5 6 5 3 ⌄1 | 2 2 3 2 0 3 6 · 5 | 5 - 0 3 2 1 | 7 2 6 5 5 - |
报 国的情怀，把 所有的爱　在 这　里，　在这里 紧紧连 接。

2.
5 - - 3 4 ‖ 0 6 i i 6 2 i | 6 5 | 3 5 5 5 5 6 3 ⌄1 | 2 · 2 3 5 0 5 6 |
一双　　大山一般的信念，　流水一样的执着,把 百年飞尚 打造

i - 0 6 5 6 | i · 7 i 2 2 - | 2 - 2 0 0 5 | 2/4 3 · 3 | 2 3 0 5 |
得，　打造得 轰轰烈烈!　　啊 飞　越飞越! 啊

i · i | 7 6 0 5 | i · i i | 0 i 2 | 6 · 5 | 5 · ⌄5 3 · 3 |
飞 越 飞越! 在 山水之间 和昨天 告 别, 啊 飞 越

2̇ 3 0 5 | i · i | 2̇ 6 0 5 | 6 · 6 6 6 | 0 i i 7 | i · 2 | 2 - | 2 - |
飞越! 啊 飞 越飞越! 在 天地之间　把自己超　越!

5 5 5 3 5 | 6 · 7 6 3 | i i i 6 i | 2 · 3 2 6 | 0 5 6 i |
借万里长风　拥抱世界, 借万里长风 拥抱世界, 我们用

2̇ 2̇ · i | 2̇ 3 0 5 | 4 3 3 | 3 - | 3 - | 3 0 ⌄2 i | i - i - | i 0 ‖
激 情和创造, 和未　来　　　　相　约!

源远流长

广州市自来水公司形象歌曲

陈小奇 词
陈小奇 曲

1=F 4/4
♩=64

```
‖: 0 1 1 5̇  3̇ 4̇ 3̇ 2̇  1 | 2 2 2 3 7̣ 6̣ 5̣ - | 0 1 1 5̇  3̇ 4̇ 3̇ 2̇  1 |
   清 清 亮   亮、清 亮 亮 的 波   涛， 来 自 四   面、
   清 清 甜   甜、清 甜 甜 的 碧   水， 穿 过 大   街、

   7̣ 7̣ 6̣ 7̣ 6̣ 5̣  2 - | 3 2 3  5·6  3 4 3 2  1·6̣ | 7̣ 3 2 3 7̣  6̣ - |
   四 面 八   方。 纯   洁  无   瑕 的 爱  心， 日 日 夜 夜 的 祝  福，
   大 街 小   巷。 日   日  夜   夜 的 祝  福，

   5̇ 5̣ 6̣ 1  2 3 5 4  3·3 | 5̇ 4̇ 3̇ 4̇ 3̇ 2̇ 1 - | 4 4  1 1̇ 6̇ 5̇ 6̇ |
   洗 净 了 岁  月 的 沧   桑。 百 年 真 情、
   滋 养 着 城  市 的 辉   煌。

   1̇ 6̇ 1̇ 4 5 6 1̇ 5̇ - | 3 3 4 5·6 3 4 3 2 1 | 4 4 5 1 2 3 2 - |
   源 远 流  长， 每 一 缕 思 念 都 通  向 春 天 的 故  乡。

   1·5 5 4 5 6 1̇ 5̇ | 6 6 1̇ 7 5 6 - | 4 4 5 6·6 1 5 4 3 |
   牵  着 你 的 手、伴 着 你 的 梦， 每 一 片 绿 色 都 是 我

   5 2 3 7̣ 6̣ 1 0 3 4 3 2 | 1 - - - :‖ 5 2̇ 3̇ 7 6̇ 6̇ - | 1̇ - - - | 1̇ - - - ‖
   永 远 的 歌    唱！           永 远 的 歌   唱！
```

现代之鹰

深圳现代计算机有限公司形象歌曲

陈小奇 词
陈小奇 曲

1 = D 4/4
♩ = 78

```
0 5 ‖: 3 3 2 3 2 1· | 1 1 6 5 5 - | 5 1 1 2 3 2 2 | 4 3 2 1 2 0 3 4 |
用    真情撑起一  把  绿色的 伞，  风雨中奉献  出 你 我的爱。 既然
     梦想织成一  个  蓝色的 网，  键盘上连接  起 五 湖四海。 既然

5 5 3 5 6 6 1 | 2·3 1 5 6· 0 5 6 | 3 2 2 5 3 2 2 2 3 |
有了穿透岁月的   目        光，  携起的手  就再 也 不会
世界已经变得 越来越        小，  还有

2 1 1· 0 5 :‖ 3 2 2 5 2 2 2 2 3 | 2 1 1· 1 - | 5 5·6 5· 1 |
分 开。  把什么能束缚我们的  胸  怀！   跨越世纪 的

2 2·3 2 0 6 7 | 1 1 1 6 2 3 5· | 5 3 2 1· 2 - | 5 5·6 5· 1 |
现 代之鹰， 每道轨迹都是一 片  阳光地 带，   拥抱未来 的

2 2·1 6 0 6 1 | 4 4 4 1 2 3 2· | 5 5 2 3· 1 - ‖
现 代之鹰， 每次飞翔都在展  示  智慧的风 采！
```

让世界铺满锦绣

中山市丝绸公司形象歌曲

1 = G 4/4
中速

陈小奇 词
陈小奇 曲

‖: 6· 6 32 3· | 7· 7 7 7 5 6 — | 6· 6 6 5 6· | 5· 6 5 2 32 3· |
伸 出 一 双 穿过历史的手，展 开 一 片 美 丽的丝绸。
伸 出 一 双 拥抱明天的手，展 开 一 片 美 丽的丝绸。

2· 3 2 5 5 | 3 3 1 2 3 2· | 7· 7 7 2 | 7 7 6 5 6· — :‖
那 是 祖 先 编织的路啊，绵 延 至 今 没 有 尽 头。
那 是 我 们 编织的路啊，跨 越 四 海 连 结 五 洲。

6 6· 3 5 6 6 | 5· 6 5 2 2 3 5 3· | 6 6· 3 7 6 6 |
再 大 的 风 沙 我们也不会低头，再 远 的 路 程

2· 2 2 2 1 2 3 3· | 6· 6 3 2 3· | 2 3 2 1 6· 6 |
我 们 也不会停留。春 蚕 到 死 丝 方 尽，用

5 3 5 6 7· 3 | 7 7 — — | 7 7 7 5 6 — | 6 — — — ‖
我 们 的 爱 让 世 界 铺 满 锦 绣！

向明天启航

广东南粤银行形象歌曲

陈小奇 词
陈小奇 曲

1 = C 4/4
♩ = 78

‖: 5 5 5 1 2 2 2 0 | 1 2 3 3 1 2 2 2 0 | 5 5 5 2 2 1 6 6 7 |
给你一片蓝天，　和我高高地飞翔；　给你一条航线，通
给你一个承诺，　满载超越的渴望；　给你一份诚信，守

7 7 7 5 5 2 3 2 2 0 | 2 2 5 3·2 1 | 7 3 3 3 5 6 |
向宽广的海洋。　真切的彼岸，弄潮的向往，
护永恒的阳光。　金笔绘蓝图，携手奔小康，

5 5 6 3 2 2 1 2 6 | 5 1 1 6 5 | 6 5 6 1 |
风雨同舟，你我一起把　春天开　创！
同舟共济，你我一起把　幸福分　享！

⎰ 5 - - - | 0 0 0 0 | 0 0 0 0 | 0 0 0 0 :‖
⎱ 5 6 2 1 2 2 | 1 2 3 1 2 - | 5 6 2 1 2 2 | 1 2 7 6 5 - :‖
(男伴)呜……　　呜……　　呜……　　呜……

※
5 5 5 2 3 5·3 2 | 1 1 6 6 5 0 | 4 4 4 4 4 5 6 6 5 1 |
情系百姓，我们乘风破　浪，　让共同富裕的钟声响遍

4·3 3 1 2 2 - | 1 1 5 5 - | 1 1 7 5 6 3 |
四面八方。　根植红土，　拥抱世界，

2 2 0 2 1 4 4 4 4 4 2 | 6 6 1 2 | 6 5 6 1 | 5 - - - |
每天都在新的起点向明天启航！启　航！

※　　结束句
5 - - - ‖: 6 5 6 2 3 | 5 - 6 5 6 1 | 5 - - - | 5 - - - ‖
D.C.　向明天启　航！启　航！

追 梦

广东福华集团形象歌曲

1 = D 4/4
♩ = 88

陈小奇 词
陈小奇 曲

‖: 5 35 6765 3 | 23 321 1 - | 3 35 656 i |
　　穿过了雨　后的　七彩　虹，　一条条大　　道
　　搭起了时　代的　脚手　架，　一群群英　　雄

7 2 6565 - | 6 i 6 2 i · | 3 5 55 65 3 · | 0 1 35 6 i 6 |
绿色葱　茏。凝　聚着汗水，运　载着阳光，　为万顷沙
豪气天　纵。构　筑着愿景，建　造着希望，　把万卷蓝

　　　　　　　　　　　1.
2 - - i 6 5 | 3 0 5 6 6 2 | i 2 6565 - | 5 - - 0 :‖
田　引　来　　和谐的春　　风！
图　化

2.
3 0 5 2 2 6 | 53 21 2 1 - | 1 - - 0 | i i i 2 3 2 i |
成　　真切的笑　　容！　　　　　　脚下有　路，

6 i i 6 5 - | 35 67 6 653 | 23 31 2 - | i i i 2 3 2 i |
未来有　梦，　造福中　华，你我　心心相　通。人间有　情，

　　　　　　　　　　　　　　　　　　　　　　结束句
7 2 5 6 - | 3 5 6 i 6 i | 2 23 2 i - ‖ 3 5 6 i 6 i |
天地　有爱，　百年大　树我们　一起栽　种， D.C.百年大　树我们

2 5 - - | 5 - 2 23 2 i | i - - - | i 0 0 0 ‖
一　起　　　　一起栽　种！

彩色的金印

虎门彩色印刷有限公司形象歌曲

陈小奇 词
陈小奇 曲

1 = F 4/4
♩ = 72

0 1 2 ‖: 3 3 3 3 2 1 1 - | 2 2 2 1 1 6 5 5 0 1 2 | 3 3 3 5 6 3 - |
送出　千万朵彩　云，　装点着这个世　界；引来　千万只彩　蝶，
(汇集)　千万支彩　笔，　描画出前程似　锦；洒出　千万种彩　墨，

2 2 2 1 6 5 2 - | 3 3　5 6 5 3 2　3 2 1 | 2 2　2 3 2 1 6 6 |
美丽着你我的心。　百年　前的硝　烟，已　化作 姹紫嫣　红；
奉献出人间精品。　南海　边的涛　声，飞　越过 神州内　外；

5 5·6 3 2 1 1 | 1. 2 2 2 1 6 5 1 0 1 2 :‖ 2. 2 2 2 2 2 2 3 5 - | 5 - - 0 |
江山　如　画,在我们手中分印！　汇集　听不尽虎啸龙　吟！
打开　大　门,

5 5·3 5 6 5 5 3 2 | 1 1 1 2·3 - | 2 2　2 1 6 5 5 | 6 5 3 2 1 2 - |
(合)虎门　彩　印啊，七彩纷　呈，　展示　着我　们 炫丽的 风韵。

5 5·3 5 6 5 5 3 5 | 6 6 5 6 5 3 - | 2 2　3 5·6 6 | 6 5 3 2 1 1 - ‖
虎门　彩　印啊，彩色的 金印，　证明　着我　们 壮丽的追　寻！

永无止境

莱克斯顿企业形象歌曲

陈小奇 词
陈小奇 曲

$1=\flat E$ $\frac{4}{4}$
♩=102 进行曲风格

(3 4) ‖: 5· 5 5 6 5 3 1 | 2· 1 1 ∨ 6 7 | i· i i 2 i 7 3 |
世　界　给了我们一个机　遇，中　国　给了我们一片
(追求) 进　步 卓 越 和 完　美，不　断 学 习 成 长 与
拥　有　一 颗 善 良 感 恩　的心，付　出　所 有 的 关 怀

6· 5 5 ∨ 6 7 | i· 7 i 7 6 | 5· 1 3 4 3 | 2· 1 2 2 6 |
天　　地。莱　克　斯顿，年　轻 的 梦，每　天 和 太 阳
进　　取。莱　克　斯顿，飘　扬 的 旗，每　天 都 创 造 着
和　情 意。莱　克　斯顿，温　馨 的 家，每　天 都 传 递 着

[1.]
7· 7 6 7 5 - | 5 0 0 3 4 :‖
一 同 升 起。　　　追 求

[2.3.]
5· 5 2 3 1 - | 1 0 0 0 1 |
新 的 奇 迹！　　　啊
爱 的 美 丽！

‖: i· i i 2 i 0 | 7· 7 6 5 0 | 4· 4 5 6 6 5 6 7 | i i 7 i 2 0 5 |
莱　克 斯顿，永　无 止 境，宏 伟 的 使 命 把 我 们 连 在 一 起！啊
莱　克 斯顿，永　无 止 境，民 族 的 荣 耀 里 有 我 们 的 业 绩！啊

i· i i 2 i 0 6 | 2· 3 2 6 0 | 7 7 7· 5 6 7 i |
挺　直 脊 梁 去 迎 接 挑 战，面 对 生 活 释 放 出
敞　开 胸 襟 去 拥 抱 未 来，勇 往 直 前 为 成 功

[1.]
2 2 3 2 i i 0 1 :‖
时 尚 魅 力！ 啊

[2.]
2 2 3 2 i i 0 ‖

结束句
2 2 3 3 - - | 3 0 2 2 3 2 i i 0 0 0 ‖
倾尽 全　力！ 倾尽　　　倾尽 全　力！

永远的大家庭

《家庭》杂志形象歌曲

陈小奇 词
陈小奇 曲

1 = D 4/4
♩= 60

‖: 3 3 5 6 3 2 1 1 | 1 1 1 6 1 2 3 3 - | 2 2 2 5 2 1 6 6 |
(女)伸出 你的手， 手心手背都是肉。(男)献出 我的心，
　　唱起 你的歌， 唱出一份好心情。 留住 我的爱，

7 7 7 2 7 6 5 6 - | 6 1 1 6 1 6 1 2 2 | 3 5 5 3 2 3 1 7 6· 6 |
天南地北都是情。(女)走的是同样的 路，(男)做的是同样的 梦，(合)对
留住一片好风景。 不在乎风云变幻， 不在乎胜负输赢， 对

6· 6 6 5 6 3 2 1 | 1. 5 5 5 5 5 3 5 5 - :‖ 2. 5 5 5 3 7 6 5 6 - |
家 的渴 望， 组成一个大家庭。 筑起一座大家庭！
家 的信 念，

4· 4 3 2 3 1 7 6 | 2 2 2 2 1 2 3 3 - :‖ 3 3 3 3 7 6 5 6 - |

(2) | 6 6 5 6 4 3 | 2 2 2 1 2 1 5 6 3·2 3 | 6 6 7 5 6 3 2 1 |
人海茫 茫，我们只有普通名和姓， 星光灿 烂，

(2) | 6 3 2 3 1 7 6 | 2 2 2 1 2 1 1 2 3·2 3 | 6 3 3 2 3 1 7 6 |

2 2 2 1 2 1 2 3 3 5 5 | 3 3 3 5 6 3 2 1 | 6 1 6 1 6 1 2 3 |
我们都是其中一颗 星。 给世界多些热 情，给人间多些憧 憬，

2 2 2 1 2 1 2 3 3 3 3 | 0 0 0 0 | 0 0 0 0 |

2 2 5 5 3 5 ᵛ3 5 | 7 7 7 7 6 5 6 6 - ‖
只 要 有你有我，就有 永远的大家庭！

2 2 3 3 7 3 7 7 | 3 3 3 3 2 2 3 - ‖

喜传天下

双喜组歌

1=C 4/4
中速、从容地

陈小奇 词
陈小奇 曲

‖: 6 663 5 6 7 6 | 6 6 6 7 5 6 5 3 | 2 2 6 1 2 3 | 2 2 2 6 6 5 3 ·
送 给你一首 歌,唱出满天云　　霞;送 给你一幅画,绘出万树新 芽。
送 给你一份 爱,爱得潇潇洒　　洒;送 给你一腔情,醉得无牵无 挂。

6 663 5 6 7 6 | 6 6 6 3 6 · 5 3 | 1 1 1 2 3 5 5 3 5 | 7 7 5 6 - :‖
送 给你一团 火,烧的红红旺　　旺;送 给你一束花,香遍 海角 天涯!
送 给你一个 梦,梦里清风无　　价;送 给你一颗心,温暖 春秋 冬夏!

6 6 6 3 2 2 · 1 2 | 3 3 5 2 1 2 1 6 · | 3 3 3 5 6 7 6 6 |
喜传天　 下,　　 喜传 天 下,　　百川 汇流向大 海,

6 6 6 7 6 3 2 2 - | 6 6 6 3 2 2 · 1 2 | 3 3 5 2 1 2 1 6 · 5 3 |
欢天喜地好年 华!　喜传天　 下,　　喜传 天 下,

3 3 3 5 6 5 6 6 5 6 | 2 2 · 2 - | 0 2 2 2 3 2 5 6 | 6 - - - ‖
春风 得意马蹄疾,九州 同乐、　　　 九州同乐是 一家!

喜结良缘

双喜组歌

陈小奇 词
陈小奇 曲

1 = F 4/4
♩ = 76

‖: 6 3 3 3 2 3 0 | 2 2 2 1 7 6̇ - | 6̇ 7̇ 1 6 1 2 2 2 1 | 2 1 2 5 #4 3 - |
(男)和你一起走过 长长的红地毯, 为 了 这一天我们 走了多少 年。
(女)和你一起饮尽 甜甜的交杯酒, 这一份 情感已经 酿了多少 年。

3 6 6 5 6 7 6 | 3 6 6 3 2 2 - | 1· 2 3 5 2 3 2 1 | 2 2 3 5 1 7 6̇ - :‖
从此后 无 论海角与天涯, 比 翼 双 飞你我 心不变。
从此后 无 论酷暑与寒冬, 白 头 偕 老你我 手相牵。

男 6 6 1̇ 2̇ 1 2̇ | 2̇ 2̇ 1̇ 2̇ 2̇ 1 7 6 | 5 5̇ 3 2̇ 6̇ 5 3 1 | 2 1 2 1 2 5 3 2 3 - |
面对 着天 和地,许下一个愿, 深 深的一个 吻让 两个喜字长相 连。

女 3 3 5 6 7 5 6 | 7 7 6 7 6 5 #4 3 | 7̣ 3 3 2 3 3 6 | 2 1 2 1 2 5 3 2 3 - |

3 3 5 6 7 5 6 | 6 6 1̇ 6 2̇ #4 3 | 2 2 2 2 1 2 2 5 3 3
(男)相爱的浪 漫,(女)相守的信 念,(合)喜结良缘的这一刻已成

7 2̇ 5 1̇ 7 6 - ‖ 结束句 7 2̇ 5· 1̇ 7 | 6 - - - | 6 - - - ‖
永 恒的经 典! D.C.永 恒的 经 典!

315

从心开始

广东移动公司组歌

陈小奇 词
陈小奇 曲

1=C 4/4
♩=82 深情地

```
‖: 0 5 6 5 1 1· | 2 3 2 1 1 - | 0 1 2 1 3 3· | 3 5 1 2 2 - |
   有一种情怀  无法舍弃，    有一种缘分  穿越时空。
   有一种付出  只因执着，    有一种关怀  只为感动。

   0 1 6· 5 5 4 4· | 4 3 1 6 6 - | 0 5 6 5 2 3 2· | 0 4 3 1 2 - :‖
   当我出现 在 你的面前，    我的爱相信    你能读懂。
   当我成为 了 你的知己，    伸出的双 手
                                           1.

2.
   0 4 3 4 5 - | 5 - - 0 1 | 6 5 6 6 - | 5 5 5 5 1 2 3 ∨ 1 | 4 5 2 2 - |
   总会相拥！      从 心 开始，   梦想在这里交融；从 心 开始，

   4 4 4 4· 1 3 2 ∨ 1 | i 7 6 6  0 5 5 | 5 6 1 3 3 5 5 3 2 |
   呼唤在这里沟通。你 的 需要，      就是 我的全部；

   1 6 1 6 2 2 3 2 | 0 3  6 1 6 5· | 2 2 2 3 2 1 6 1 | 1 - - - ‖
   人生的每个窗口，    都 有我    无微不至的   笑容。
```

念白：

低柜台服务零距离 / 互动式服务心相通 / VIP服务最尊贵

易登机服务把方便送 / 全天候服务无寒暑 / 个性化服务春意浓

沟通100真情服务 / 一天一个亿已是昨天的光荣！

彩色的心飞个不停

广东移动公司组歌

陈小奇 词
陈小奇 曲

1=C 4/4

♩=98 活泼、欢快

‖: 0 6 1 6 1 1 6 0 | 3 3 2 1 3 3 0 0 | 0 6 1 6 1 1 2 2 0 |
发给你一　个　　快乐的彩信，　　看一看那　些
下载了一　个　　最爱的彩铃，　　听一听那　些

3 3 1 6 2 2 0 0 | 0 5 3 5 5 5 7 7 0 | 4 3 4 3 4 4 6 1 6 |
调皮的眼睛。　　用手机连　接　　所有的问候，天天都
温馨的呼应。　　用耳朵感　受　　青春的美丽，永远都

3· 2 2 3 2 3 5 1 6 | 6· 0 0 0 0 :‖ ff 3 5 3 6 6· 0 | i 6 5 6 6· 0 |
传递　着一份好心情。　　　　　　彩 色 的 心，　飞 个 不 停，
拨不　够一二五三零！

3 3 5 6 6 i | 6 5 2 5 3 3· 0 | 6· 1 1 6 3· 2 2 0 |
自　由的小　鸟啊 自在的精灵。　　　年 轻　的世界，

3 5 5 3 5 0 3 3 5 | i 7 7 - - | 5 3 5 6· 6 0 ‖
我们来改变，时尚的　生　活，　　我们来引　领！

忠 诚

梅州卫士之歌

陈小奇、陈洁明 词
陈小奇 曲

$1=\flat B$ $\frac{4}{4}$
♩=70

```
p
2· 1 2 5 5· | 2 5 1 6 5 5 - | 6 1 1 6 5 5  3 5 3 2 | 2 - - - |
岁 月 沧 桑 英 雄 的 路，    阳 光 灿 烂 生 命 的 梦。

2· 1 2 5 5· | 6 1 2 i 6 - | 3 5 6 1 2  6 1 6 5 | 5 - - - |
雄 鹰 飞 翔 勇 士 的 歌，   山 山 水 水 不 了 的 情。

ff
‖: 5 2 2 5 6 6 5 | 6 6 5 5 3 2 - | 6· 1 2 3 5 5 6 i | 2 2 2 3 i 6 5 5 - :‖
热  血 铸 金 盾, 赤 胆 献 忠 诚。   化 作 春 泥 护 梅 花, 胸 中 只 有 老 百 姓!
热  血 铸 金 盾, 赤 胆 献 忠 诚。   愿 作 擎 天 一 柱 石,

2.                                    结束句
2 2 i 2 6 5 5 - | 6 i 6 5 5 - ‖ 6 - 6 2 | 5 - - - ‖
为 国 为 家 保 太 平!    保 太 平!
```

第八辑

当太阳升起的时候

当太阳升起的时候

太阳神企业形象歌曲

陈小奇 词
解承强 曲

经过无数个 沉浮的春秋，满天的星星 还在奔走。没有月亮 的黑夜里，燃烧的地平线 还在等候。
穿过许多个 曲折的山头，东去的江水 一样奔流。生长梦想 的荒野里，

张开手把世界拥有。当太阳升起的时候，我们走出桑田沧海。当太阳升起的时候，我们的爱天长地久。

月下金凤花

汕头国际大酒店形象歌曲

陈小奇 词
兰 斋 曲

$1=\flat E$ $\frac{4}{4}$
♩=76

0 1 2 ‖: 3 3 2 3 6· 1 2 | 3 3 5 6 3 2 3 3 5 | 6· 7 6 7 6 5 3 2 |
邀来 一片如水、如 水的月色， 洗 净你旅 途的
　　　一片如梦、如 梦的月色， 融 化你思 乡的

1 2 #4 3 0 1 2 | 3 3 5 6 1 7 6· 1 2 | 3 3 5· 6 3· 2 1 | 6· 1 2 2 3 5 1· |
风　沙，千 百张温　柔温　柔的笑 脸， 带 给你一个
牵　挂，千 百颗真　诚真　诚的爱 心， 伴 随你走遍

1.
5· 6 1 7 6 0 1 2 :‖
温 馨的家，邀来

2.
2 2· 5· 6 1 7 | 6 - - - | 6 6 5 3 5 6 5 6 |
海角 天　　 涯。　　　　　　　 国际 大酒 店一杯

5 5 3 2 3 #4 3 - | 3· 5 6 6 5 5 3 2 3 1 1 | 6· 5 3 2 1 2 - |
月下 的功　夫茶， 牵　动着五湖 四海的 你 我 他，

6 6 5 3 5 6 5 6 | 7 7 6 5 6 7 6· 5 | 2· 3 5 5 3 3 5 6 6 6 |
国际 大酒 店一朵 月下的 金凤花， 展 示着潮汕 平原的

5 5 3 2 3 5 6 - ‖ 0 0 7 7 2 | 5 6 7 - - | 6 - - - | 6 - - - ‖
绝代 风　华，　 绝代 风　 华。

爱你的人

联合国关爱艾滋病儿童形象歌曲

陈小奇 词
捞　仔 曲

1 = D 2/4
♩ = 60

(XX. 0 | 0 0 | XX. 0 | 0) 5̣ 6̣ | 3 2̣ 1̣ | 5̣· 1̣ 2̣ | 3 5 6 3 | 5 — |
　　　　　　　　　　　　　(童)有过　蓝色的　梦、有过　美丽的期　待，

0 2 3 1 | 2 3 1 | 3 6 5 1 | 2 5̣ 6̣ | 3 2̣ 1̣ | 5̣ — | 3 5 6 7 |
却只能　面对这　命运的安　排。多想　看日　出、　　多想看大

3 — | 0 2 3 6̣ | 1 2 3 6̣ | 5 3 3 | 3 2 2̣ 1̣ | 1 — | 1 5̣ 6̣ |
海，　　亲爱的　朋友们啊，我 总是　担心 未　来！　(独)有过

‖: 3 2̣ 1̣ | 5̣· 1̣ 2̣ | 3 5 6 3 | 5 — | 0 2 3 1 | 2 3 1 | 3 6 5 1· |
蓝色的　梦、有过　美丽的期　待，　　坚强地　面对着　命运的安

2 5̣ 6̣ | 3 2̣ 1̣ | 5̣ — | 3 5 6 7 | 7 3· | 0 2 3 6̣ | 1 2 3 6̣ |
排。一起　看日　出、　一起看大　海，　　亲爱的　朋友们啊，

5 3·ᵛ 3 | 3 2 2̣ 1̣ | 1 — | 1 2 | 6̣· 5̣ 4̣· | 1 | 6̣ 1̇ 1̇ 7 |
我们会与你同　在！ 捧　起　你的　脸，请　接　受我们的
　　　　　　　　　　§Take your hands in mine There's so much love to

5　3 5 | 1̇· 1 | 7 6̣ 5̣ 4̣· | 3· 5 3̇ | 2̇· 1̇ | 1̇· 7 |
爱，　人间　有泪也会 有关怀。让心 打　开，是
share Through the　tears come tender　loving care　Unlock your　heart Let

6 5 4̣ 1̇ 0 | 7 1̇ 2̇ 7 | 5 — | 6 5 4 4· | 6 7 1̇ 1̇ 6 6 |
真情 牵动　所有的血脉。 感动世界， 只为生命而
true compassion　flow throug hevery part Life is precious　a helping is

第八辑 当太阳升起的时候

```
3. 2  2 | 2 -  | 2 2  3  6 | 5 -  | 5 5 3 | 2. 1 | 1 - ‖
存    在!    爱 你 的 人,    就叫 红  丝  带!       D.S.
above  you          This red ribbon says
```

```
1.
| 1 (1 2 6 | 6 5 4 1 | 1 4 5 6 | 1 2 6 1 | 1 6 1 2 | 3 1 5 6 | 6 5 6 |
```

```
| 2 4. | 5 6 2 1 | 1  6 5 5 3 2 1 | 3/4 1 - ) 5 6 ‖ 2/4 5 3  2 | 2 1 1 |
                                              有过  "we love  you"
```

```
| 1 - | 1. 2 | 3 6 5 | 5 - | 5 3. 2 | 2 2 1 1 | 1 - | 1 - | 1 - ‖
       爱  你 的 人,       就叫 红  丝  带!
```

地久天长

深圳金活医药集团企业形象歌曲

乔 羽 词
陈小奇 曲

1 = G 4/4
♩ = 66

太阳送给你温暖，月亮送给你清凉，田
母送给你生命，友谊送给你力量，爱
野送给你五谷，我送给你啊一份健康。父
情送给你甜美，我送给

你啊一生欢畅！啊，送你健康,祝你健康。

第八辑 当太阳升起的时候

我们是祖国的羊城暗哨

广州市国安局形象歌曲

邓奕军 词
集体修改
陈小奇 曲

1 = G 4/4
♩ = 108 进行曲风

跟踪追击，肩负重任，筑牢防线不让危险越过。
勇担主力，当好排头，美好强局梦用信念拼搏。
机智善战，铜关铁锁，沧海横流方显英雄本色。我们
立足前沿，保驾护航，美丽中国梦是庄严的承诺。我们
吃苦耐劳甘于寂寞，无名勋章在胸口闪烁；我们
精干内行攻坚克难，无名勋章在胸口闪烁；我们
招之即来来之能战，崇高使命记心窝！我们是
绝对忠诚创新开拓，崇高使命记心窝！
祖国的羊城暗哨，片片丹心化作
满天红棉似火！我们是祖国的
安全卫士，铮铮铁骨唱出一首
爱的壮歌！ D.C. 爱的壮歌！

济世为怀

中山大学附属第一医院院歌

陈小奇 词
陈小奇 曲

1= F 3/4
♩=148

‖: 1 - 2 | 3 3· 4 | 3 - 2 1 | 1 - - | 7̣ - 1 | 2· 1̣ 6̣ | 5̣ - - | 5̣ - - |
一 条 长 长 的 中 山 路， 阅 尽 沧 海 桑 田。
一 座 高 高 的 伟 人 像， 矗 立 天 地 之 间。

1 - 2 | 3 3· 5 | 6 - 5 | 3 - - | 6̣ - 1 | 4 3· 1 | 2 - - | 2 - - |
一 腔 热 情 的 苍 生 情， 世 代 默 默 奉 献。
一 颗 博 大 的 医 者 心， 要 攀 登 医 学 之 巅。

3 - 4 | 5 - 5 | 6 - 5 4 | 4 - - | 2 - 2 | 5 5 5 6 | 3 - 2 1 | 3 - - |
医 病 医 身 医 心， 送 上 春 风 般 的 温 暖。
为 人 为 国 为 世， 刻 下 金 子 般 的 诺 言。

6̣ - 1 | 1 - 6̣ | 5̣ - 3 | 1 - - | 2 5· 4 | 3 3 2 1 | 1 - - | 1 - - :‖
解 除 百 姓 疾 患， 呵 护 着 生 命 平 安。
叩 问 人 类 苦 难， 把 道 义 担 在 双 肩。

i - i | 6 - 7 | i - - | i - - | 6 - 1 | 3 - 4 | 5 - - | 5 - - |
济 世 为 怀， 救 死 扶 伤。

6 - 6 | 5 - 6 | 3 - 2 1 - ∨ 6̣ 1 | 4 - 3 | 2· 1 | 2 - - | 2 - - |
中 山 一 院， 一 个 仁 字 重 如 山！

i - i | 6 - 7 | i - - | i - - | 7 - 5 | 3 - 2 1 | 5 - - | 5 - - |
大 医 精 诚， 大 爱 无 疆。

6 - 7 | i - 6 | 5· 5 6 | 3 0 2 1 | 2 - 6 | 5· 3 2 1 | 1 - - |
崇 德 敬 业 求 精 图 强， 携 手 共 创 新 明 天！

1 - - | 3 - 4 3 | 4 - 6 | 7 5 - | i - - | i - - | i - i | 0 0 ‖
强， 携 手 共 创 新 明 天！

有爱就有家

欧派企业形象歌曲

集 体 词
陈小奇 曲

1 = C 4/4
♩ = 96

‖: 1 1 5 5 5 0 | 4 3 3 1 1 0 | 1 1 4 4 4 0 | 4 5 3 2 2 0 |
我们怀着　　梦想追寻，　智慧汗水　　铸就完美。
我们来自　　五湖四海，　劳动创造　　分享公平。

0 1 1 6 6 | 0 5 5 1 5 4 4 | 0 2 2 3 4 4 4 | 4 3 4 5 3 2 2 |
相互的信　任，　共同的志　向，　闪亮的品　牌是　阳光下的丰碑。
紧握的双　手，　锦绣的未　来，

0 0 0 0 | 0 0 0 0 :‖ 0 2 2 3 4 3 4 6 | 5 1 2 1 1 - ‖
　　　　　　　　　　感恩的心伴我们　一路前行！

‖: 6 - 6 - | i 4 6 6 - | 5 5 5 1 3 | 3 - - - |
有　爱　就　有家，　有　家　就　有爱。
有　爱　就　有家，　有　家　就　有爱。

2 2 3 4 4 6 | 5· 3 1· 6 | 4 3 4 3 4 5 2 | 2 - - - :‖
千万个平凡的　你　我，让 世界越来越　精彩！
千万个美好的　祝　福，让

4 4 4 4 3 4 5 | 5 - - - | 5 0 5 4 3 3 1 | 1 - - - ‖
家　园与春天同在。　　　　与春天同在！

广东农行之歌

广东农业银行形象歌曲

粤农人 词
陈小奇 曲

1=C 4/4
♩=110 进行曲风

```
1  5·4 3· 0 | 2  5·6 5· 0 | 4· 5 6 1 | 2  2·3 2· 0 |
海 之 滨、   岭 之 南，     农 行 儿 女 肩 并  肩。
珠 水 暖、   红 棉 艳，     复 兴 路 上 挑 重  担。

3· 3 3 4 5 1· 1 | i 7 6 - | 4 0 6 6 6 | 1 0 5 5 5 |
为 了 伴 你 成 长 的 诺   言，   城 市 乡 村、 厂  矿 田 野，
为 了 青 山 绿 水 的 呼   唤，   开 放 南 粤、 活  力 港 湾，

0 2 3 4· 6 | 5 4 3 - | 3 - 5 1 2 1 | 1 0 0 0 | 0 0 0 0 |
  我 们 播 种 希 望、   收 获 明 天！
  我 们 挥 洒 汗 水、   家 国 梦 圆！

1 i i - | 7 i 5 - | 4· 4 4 5 6 1 | 5· 4 3 2 3 - |
守 初 心， 行 必 远， 我 们 无 惧 风 雨 敢 为 人 先。

1 i i - | 2 i 6 - | 5· 5 6 5 6 3 | 3 - - - | 2 5 - 2 i |
守 初 心， 行 必 远， 我 们 豪 情 万   丈，   勇 往 直

i - - 0 :‖ 1 i i - | 7 i 5 - | 4· 4 4 5 6 1 | 5· 4 3 2 3 - |
前！        守 初 心， 行 必 远， 我 们 无 惧 风 雨 敢 为 人 先。

1 i i - | 2 i 6 - | 5· 5 6 5 6 3 | 3 - - - | 3 - - - |
守 初 心， 行 必 远， 我 们 豪 情 万   丈，

2 5 - - | 5 - - 2 i | i - - - | i - - - | i - - - | i 0 0 0 ‖
勇 往     直     前！
```

网络世纪风

广东省通信管理局歌曲

古伟中 词
陈小奇 曲

1 = F 4/4
♩= 108

菩提树与白玉兰

佛山禅城医院院歌

谢大志 词
陈小奇 曲

1=C 3/4
♩=128

‖: 5 - - | 5 - 6 | 1 - 61 | 2 - 1 | 2 2 3 | 1 6165 | 5 - - | 5 - - |
在　南华寺，佛祖种了株　菩提树，
日　月星辰，轮转人间沧桑苦　短，

5 - - | 5 - 6 | 3 - 21 | 2 - 1 | 2 2 3 | 2· 161 | 2 - - | 2 - - |
在　医　院，我们种了几棵　白玉兰。
护　卫宝贵生命，医者无尚荣　光。

3 - 5 | 5· 565 | 5 - 3 | 6 61 6 | 5 - 3 | 2· 321 | 6 - - | 6 - - |
青　春菩提树被千年香火缭　绕，
神　圣的菩提树沐浴最多佛　光，

5 61 | 2 - 32 | 2 - - | 2 - 21 | 2 2 23 | 6 5 3 | 5 - - | 5 - - |
亭亭玉　兰　　看到我昼夜的繁　忙。
美丽的白玉兰　　我用汗水浇　灌。

§
1 1 6 | 1 - 6 | 5 5· 3 | 5 - - | 6 - 5 | 6 - 1 | 5· 553 | 2 - - |
什么是佛啊何以谓禅？菩提树与白　玉　兰。
天赐　佛禅为我院名，诚信仁容大爱无疆。

1 1 6 | 1 - 6 | 5 3 2 | 3 - - | 5 61 | 2 - 3 | 2· 221 | 1 - - :‖
什么是佛啊何以谓禅？菩提树与白　玉　兰。
天赐　佛禅为我院名，诚信　仁容，大爱无　疆。

5 61 | 2 - 3 | 5 - - | 3 - - | 3 - - | 5 6 1 | 1 - - | 1 - - ‖
诚信　仁容，大　爱　　无　　疆！

让生命更美好

汕尾逸挥基金医院院歌

余健儿 词
陈小奇 曲

1 = F 4/4
♩ = 102

颗颗真诚的心相连，双双努力的手相牵，(男)我们
颗颗真诚的心相连，双双努力的手相牵，我们

从四面八方走来，会合在红海湾畔。(女)无微
从风雨之中走过，带着不变的情怀。救死

不至的关怀，(男)亲如家人的温暖。(合)我们
扶伤的天职，人道主义的信念。我们

用纯真的笑脸，把爱的阳光洒满人间！
用智慧和操守，让爱的春风把大地吹遍！

让生命更美好，让岁月更灿烂，我们付出毕生的

奉献，守护着每一天！天！

佳隆之春

广东佳隆股份有限公司形象歌曲

林平涛 词
陈小奇 曲

1 = G 4/4
♩ = 108

```
‖: 3 5 5 - | 3 2̂1 1 - | 6̣ 6̂1 2· 2 | 1 6̂5 5 - |
```
(男)人 生 路，　美 不 美？　我 来 不 及　回　　味；
　　人 生 路，　累 不 累？　有 了 爱，我　无　悔；

```
5̣ 5̂6 3 - | 5 6̂5 3 - | 2 2̂2 3 2 1 | 2 - - - | 5· 6̂1 1 - |
```
潮 起潮落　等 闲 看，　胸怀四海豪情飞。　(女)风　　儿
责 任如山　肩 上 背，　奋力前行不复回。　　　风　　儿

```
2 3̂2 1 - | 6̣ 6̂1 2 2̂3 | 1 6̂5 5 - | 5 5̂6 2 2 |
```
轻 轻 吹，　吹 送 人 间　甜 与 美。　悲 欢 离 合
轻 轻 吹，　吹 遍 人 间　山 和 水。　金 鸡 报 晓

```
2 2̂1 6̣ - | 5̣ 6̂5 3 2 1̂6̣ | 1 - - - :‖ ff 6 6̂1 1̇ - |
```
见 亲 情，　相 濡 以 沫 心 已　醉。　　　(合)佳 隆 梦，
香 万 里，　健 康 快 乐 两 相　随。

```
1̇ 6̂5 5 - | 4 4̂5 6 5̂3 | 5· 3̂2 - | 2 2̂1 2 3 5 |
```
携 手 追！　承 美 德，播 芳 菲。　　民 族 品 牌，

```
6 6̂5 3 - | 1. 2 2̂2 3 2 6̣5̣ | 5 - - - :‖ 2. 2 2̂2 1 6̣ 1 | 1 - - - ‖
```
百 年 基业，　代代接力迎春　晖！　　代代接力迎春 晖！
D.C.

结束句
```
6 6 6 5 | 6 - 6 1̇ 1̇ | 1̇ - - - ∨ | 1̇ - - - | 1̇ - - - | 1̇ - - ‖
```
代 代 接 力 迎　春　　　晖！

濠江之歌

汕头濠江区形象歌曲

陈烁、陈坤达 词
陈小奇 曲

1=♭E 4/4
♩=72

‖: 1 2 5 3 0 4 3 1 | 2 2 3 2 1 1 1 - | 1 2 5 3 0 2 2 3 |
海的这边 有一片 神奇的云彩， 小城叠石 写　就
海的这边 有许多 杰出的英才， 赤子乡情 总　是

2 2 1 2 2 - | 3 3 3 5 6 6 0 5 5 6 | 5 2 5 3 0 1 2 3 |
古往今来。 大潮 涌 起， 为一个 千年之约， 寻梦者
初心不改。 当年的 红头船， 今日里 再次起航， 寻梦者

4 3 5 2 0 2 2 3 | 6 7 6 5 5 - | 5 - 0 3 5 6 |
从不退却， 敢　于 从头再来。 啊！濠
乘风破浪， 放飞着 心中的爱。 啊！濠
　　　　　　　　　　　　　　　　　 啊！濠

i - 0 7 2 7 3 | 5 - - 3 5 | 6 7 5 6 6 5 6 | 5 5 3 2 2 0 |
江， 濠　 江！ 热血 创造 辉煌， 汗水 抒 写 豪迈。
江， 濠　 江！ 敞开 海天 胸怀， 连着 五 洲 气脉。
江， 濠　 江！ 卓立 青云 之巅， 展示 英 雄 气概。

0 2 1 2 3 5 2 5 3 | 0 2 1 2 3 6 3 6 5 |
与天 比 高， 与海 同 在， 与天 比 高， 与海 同 在，
蓝图 已 绘， 春暖 花 开， 蓝图 已 绘， 春暖 花 开，
心手 相 连， 唱响 未 来， 心手 相 连， 唱响 未 来，

0 3 3 5 6 i 6 i 2 | 2 - - - | 0 2 2 3 2 i 6 i | i - - - :‖
我　 们将赢得世界、 　　　　 世界的喝　 彩！
历　 史会记住创造、 　　　　 创造的风　 采！
铸　 造一个属于我们、 　　　 我们的时　 代！

加油足球

梅州市足球形象歌曲

陈建新 词
陈小奇 曲

$1=^\flat E$ 4/4 2/4
♩=118

‖: 3 3·2 3 0 | 4 3·2 3 0 | 2 2·1 6 0 | 2 2·3 2 0 |
足球之乡， 中华独秀， 绿茵场上， 百年追求！
男女老幼， 都是球友， 真情相守， 风雨同舟！

3 3·5 6 - | 5 3·2 3 0 | 6 6·3 2 2·3 | 4 4 0 | 4 - - 4 5 |
客家精神， 永不停步， 万里征程，更有高峰 在 前
为你高歌， 为你嘶吼， 在这一刻，就让我们 嗨 个

5 - - - | 0 0 0 0 :‖ 1 1·2 1 0 | 5 5·3 5 - |
头！ 加 油 足 球！ 加 油 梅 州！
够！

0 4 4 4 4·5 6 6 | 5 5 6 5 3 2 - | 1 1·2 1 0 | 7 7·5 6 |
我们和球 队心 连心 手牵手！ 腾飞吧足球！ 腾飞吧梅州！

0 5 5 3 5·6 1 0 | 2 2 - 1 7 | 1 - - - | 1 - - 0 ‖
我们的足球梦 天长地 久！

‖: 1 1·2 1 0 | 5 5·3 5 0 | 6 6·7 6 0 | 5 5·3 2 0 |
啦啦啦啦！ 啦啦啦啦！ 啦啦啦啦！ 啦啦啦啦！

1 1·2 1 0 | 7 7·5 6 0 | 5 5·3 5·6 1 0 | 2 1·7 1 0 :‖
啦啦啦啦！ 啦啦啦啦！ 啦啦啦啦啦啦！ 啦啦啦啦！

超 越

广州无线电集团形象歌曲

集 体 词
陈小奇 曲

1=G 4/4
♩=116

踏着坚实的步伐，走进拼搏的岁月。把握改革的先机，筑起牢固的基业。(女)凝聚全部的激情，倾注所有的心血。

插上科技的翅膀，飞驰在时代的前列。搏击市场的波涛，打造长青的企业。(女)汇集创新的智慧，奉献忠诚和热血。

专注执着、追求卓越，携手高歌把自己超越！啊,我们的心，永远都在超越，每一个

齐心求实、诚信开拓,携手高歌把今天超越！

里程，都会翻开新的一页。　　啊我们的爱，　永远

每个里程，翻　开　新的一页。啊

都在　超越，　　与时　俱　进，开创更加辉煌的事

业！　　　　　　业！啊更加辉　煌　的

事　　业！

心中的路

揭阳烟草公司形象歌曲

集 体 词
陈小奇 曲

1=F 12/8
♩.=60

有一片绿叶，根源在华夏，烟云轻笼无穷碧，
有一股精神，含笑自挺拔，天地人文立使命，

潮汕发新芽。有一支莲花，开在阳光下，
春意达天涯。有一份情怀，朝夕长牵挂，

款款清香惹人醉，温馨入万家。
中通外直不染尘，

美丽你我他！这一条心中的路，从叶脉出发，

只有起点没有终点，风雨在脚下。这一个自强的梦，

孕育着奇葩，立国为民成人达己，绽放出爱的风华。

D.C.

结束句、自由地

绽放出爱的风华！

质量卫士之歌

广州市质量技术监督局形象歌曲

集 体 词
陈小奇 曲

1 = A 2/4
♩ = 102

5·5 1 | 3 3 3 2 1 | 2 6 5 - | 1 6 5 | 4·3 2 1 | 2 - | 2 0 |
我 们是 祖国的质量卫 士， 监测 着 一件件 产品。
我 们是 祖国的质量卫 士， 铸造 出 一份份 诚信。

5 1 | 3 2 1 | 2 2·1 | 6 - | 7 7 7 | 7·7 6 5 | 1 - | 1 0 1 |
标 准计量，科学公正， 肩负 着 神圣的 使命。 啊
质 量安全，严格把关， 承担 着 安民的 重任。 啊

‖: 6 - | 4·1 | 5·5 5 6 | 5 3 2 | 1 6 5 | 1 2 3 - | 3 0 |
光 荣的质量卫 士，经济 大潮的 护 航 人。
忠 诚的质量卫 士，市场 秩序的 守 护 神。

4 4·5 | 6 0 5 5·4 | 3 0 | 2·2 2 3 | 4 3 2 1 | 5 - | 5 0 1 :‖
依法行政， 扶优治劣， 服务经济，服务社 会。 啊
忠于职守， 廉洁高效， 无私奉献，造福人

[2.] 1 - | 1 0 ‖ [结束句] 5 5 5 5 | 5 5 6 7 | i - | i - | i - | i - | i - | i 0 ‖
民。 *D.C.* 无私奉献，造福人 民。

潮起珠江

广东移动公司组歌

陈洁明 词
陈小奇 曲

$1=$ ♭E 4/4 2/4
♩=56 舒展地

‖: 0 1 2 1 5 3· 0 3 4 | 5 6 5 5 3 2 1 1 — | 0 1 2 1 1 6 6 6 7 1 5 5 3 |
涌动的大潮　传递初起的春　光，　每一片鼓风的征帆都显得
飞翔的鸽群　展开天空的翅　膀，　每一颗敞开的心灵都盛满

2 2 1 1 3 2 2 — | 0 3 4 3 5 5 4 3 2 1 7 1 | 7 7 5 3 3 0 1 2 3 |
灿烂而　透　亮。　当一个朝霞般的呼　唤啊　扑面而来，所有的
无穷的　向　往。　当一串晨钟般的铃　声啊　随波而起，所有的

5· 3 6 5 6 7 1 7 1 1 7 1 | 1. 2 2 7 6 5 — :‖ 2. 2 2 1 2 2 — | 2 — — — |
渴望都在这里起锚解　帆　破浪出航！　迎风歌　唱！
未来都在这里集合出　发

♩=60 进行曲风

‖: 2/4 3·5 6 5· | 0 3 3 3 5 | 6· 1 5 3 2 | 3 — | 3·5 6 5· | 0 6 5 6 1 |
(合)潮起珠江，　新的生活　向着春天开　放！　潮起珠江，　新的道路

2·3 1 7 6 | 2 — | 0 1 2 3 5 | 0 3 3 5 6 5 6 | 1 7 6 1 7 6 5 | 1· 2 |
向着海洋开　放！　广东移动　公司的崛起将　实现几代人的　梦

2·ᵛ 5 5 | 3 3 2 2 3 | 1 7 6 0 3 5 6 | 1 6 2 2 3 | 2· 1 | 1 — | 1 — | 1 0 ‖
想；一个现代通信的国度，将从此走向崭新的辉　　煌！

喜庆吉祥

双喜组歌

陈洁明 词
陈小奇 曲

1=♭E 4/4
♩=102

‖: 3 3 6 6 5 6 0 | 3 7 7 5 6 0 | 3 3 6 6 7 5 3 | 2 6 6 5 3 - |
锣鼓敲响 欢乐的时光, 红红的灯笼照亮 北国南 疆。
爆竹点燃 喜庆的吉祥, 红红的喜字写满 村寨渔 港。

6 2 2 1 2 1 2 | 3 6 6 7 5 3 2 0 | 1 2 3 5 3 7 | 7 5 5 3 6 - :‖
好年景 缤纷着 喜悦的印象, 好 生活演绎着 喜悦的甜香!
好故事 说不完 喜悦的畅想, 好 心情梦不尽 喜悦的向往!

6 - 3 - | 2 3 2 1 - | 6 6 6 1 2 3 5 1 | 6 - - - | 6 - 3 - |
喜 庆 吉 祥, 中华儿女神采飞 扬! 喜 庆

6 7 6 5 3 | 6 6 6 7 5 6 2 | 3 - - - | 3 - 6 - | 6 3 2 2 - |
吉 祥, 相亲相爱常来常 往。 春 歌 万 曲,

1 1 2 3 5 3 5 6 | 7· 5 6 5 3 0 | 2 - 6 - | 1 6 3 3 - |
同庆人民幸福安 康! 美 酒 千 杯,

结束句
2 2 2 2 3 5 3 2 7 | 6 - - - | 1 - - - | 2 - - - | 3 - - - | 3 0 0 0 ‖
共祝祖国繁荣富 强! 啊! 啊! 啊!

石榴花开

南方医科大学中西结合医院院歌

1=F 4/4
♩=93

罗荣城、严 冬 词
陈小奇 曲

(女)云山珠水,石榴花开,洁白真情涓流慷慨。
(女)片片丹心,溯源千载,传承创新豪情满怀。

(男)博采中西,争当栋梁,厚德精医惠泽四海。
(男)精诚仁和,扬帆世代,敬畏生命同谱大爱。

啊……

我们用炎黄子孙的豪迈,播洒仁心仁术尚德济世的关爱。给每个生命多些
我们用华夏大地的气概,成就名科名院博学笃行的风采。让每个爱的梦想

第八辑 当太阳升起的时候

健康美容歌

《健康美容》杂志形象歌曲

段景花 词
陈小奇 曲

$1=\flat E$ $\frac{4}{4}$

♩=100

‖: 1 1 1 1 5 1 | 2 3 2 1 1 - | 2 5 5 5 5 1 6 | 5 1 2 2 - |
生命好 比那百 花园， 你芳我艳多彩 多斑 斓。
生命好 比那百 花园， 晚霞晨露常洒 常新 鲜。

2 5 5 6 5 5 | 2 5 2 5 5 1 6 | 5 5 6 3 2 1 6 | 5 2 1 1 - :‖
万 物竞欢 笑，强健是本 源， 劝君莫忘健康 新概 念！
娇 嫩见性 感，靓丽才不 凡， 劝君莫忘容颜 不可 染！

‖: 6 6 4 5 6 | 6 1 4 6 5 · 4 | 4 4 4 4 4 5 2 2 1 |
常 走美容院，常去健身间， 男 女老幼手牵手，共享

2 2 2 1 5 - | 6 6 4 5 6 | 6 1 4 6 5 · 2 | 2 2 2 2 2 5 2 7 1 |
健康太平年。good morning你 早，good night晚 安， 岁 岁年年忙生计，快快

|1. 2 2 6 5 1 0 :‖ |2. 2 2 6 5 1 - ‖ 结束句 2 2 0 0 0 | 6 - 5 - | 1 - - - ‖
乐乐过每天！ ye！ 乐乐过每天。 D.C.乐乐 ye！ 过 每 天！

第九辑

一壶好茶一壶月

一壶好茶一壶月

（潮语歌曲）

陈小奇 词
陈小奇 曲

1=E 4/4
♩=82

(乐谱略)

一壶好茶一壶月，满天乡愁相思夜。
一壶好茶一壶月，只愿月圆勿再缺。
梦中千年匆匆过，天涯看云飞。
万里乡情满腔爱，今夜伴月回。
（啊……啊……）
一壶好茶啊一壶月，啊只愿月圆勿再缺，只愿
(伴)一壶好茶一壶月、一壶月，啊……只愿月圆勿再缺、
月圆啊……勿再缺。啊…… 啊……
勿再缺。只愿月圆勿再缺、勿再缺。万里乡情
啊 啊满腔爱，今夜、今夜伴月
满腔爱,万里乡情 啊…… 今夜伴月回，

苦　恋

（潮语歌曲）

陈小奇　词
宋书华　曲

$1=\flat B$　$\frac{4}{4}$
♩=100

6· 1 2 3 2 1 | 3 5 6 5 3 - | 6 6 6 1 2 3 2 1 | 6 - - - |
一　片痴情　　是苦　恋，　十字路边把你呼　　喊，

6· 5 6· 1 | 6 1 5 6 5 3 - | 6 6 6 1 2 3 2 1 | 3 - - - |
当　初俺　山盟海　誓，　为何如今对影只一人？

2 3 2 1 2 - | 2 2 1 6 - | 3 3 3 5 7 7 6 5 | 6 - - - |
心头千　般　相思　意，　夜夜梦中泪不　　干。

3 3 2 1 2· 3 | 2 2 1 6 2 1 - | 6 6 6 1 2 2 1 2 | 5 3 3 - 2 1 |
情痴痴我痴痴　等，　多少风雨多少无　奈，　你可

　　　　　　　　　　　　　　　1.　　　2.
3 3 5 3 7 5 6 | 6 - - - ‖ 6 - - 1 2 | 3 - - 5 3 2 | 3 - - 6 1 |
明白 这地老天　荒。　　　荒。　啊……　啊……　啊……

2 - - 1 6 5 | 6 - - 1 2 | 3 - - 5 3 2 | 3 - - 6 1 | 2 - - 1 6 5 | 6 - - - ‖
啊……　　啊……　　啊……　　啊……　　啊……

彩云飞

（潮语歌曲）

陈小奇 词
兰 斋 曲

1=C 2/4
♩=99

‖: 3 32 3·5 | 5 56 1 | 3 6 | 1 32 | 3·5 56 | 1 61 2 |
　　好风 天顶 日夜 吹， 岸上 独绣花。当年 送你 柳树 下，

2 35 | 6116 5 | 0 565· | 0 565· | 3 561 6 |
背影 如今 何 处 觅。 （嘟吔吔　　嘟吔吔　背影 何处

5 0 :‖: 6 65 | 6 65 | 3 i 35 | 6 65 | 3·i 65 |
觅） 　彩云 飞， 彩云 飞， 年年 梦中 看 云飞。 石桥 弯弯，

3·i 65 | i·i 65 | 3 23 56 | 1 12 3 53 | 2· 3 |
木船 悠悠，夕阳 中的 相思 情， 长随那 春草 生。

5·6 1 2 | 3·i 3 5 | 1 5 656 | 5 - :‖ 1 5 656 | 5 - ‖
梦 中人 何时 回乡 看我绣 花？ 看我绣 花？

韩江花月夜

(潮语歌曲)

陈小奇 词
兰斋 曲

1=C 3/4
♩=100

6 1 - | 1 - 6 5 | 3 - 3 | 3 - 0 | 5 6· 0 | 1 - 6 1 |
韩 江　　花　月　夜，　　　　相　聚　　花　月
韩 江　　花　月　夜，　　　　相　聚　　花　月

2 - - | 2 - - | 3 3 5 | 3 3 2 1 | 2 2 2 | 3 2 2 7 6 5 |
下。　　　　　这 杯 茶，装 满 了 多 少 等 待 多 少 诉 说，
下。　　　　　这 杯 茶，斟 满 了 多 少 深 情 多 少 厚 爱，

1.
6 5 - | 1· 2 3 | 2 - - | 2 - 0 :‖
入 嘴　热　泪　飞。

2.
6 6 0 | 4· 3 2 3 |
落 肚　暖　意

5 - - | 5 - - ‖: 1 1 - | 1 - 5 | ♭7 - 7 6 | 5 - - | 4 4 5 4 |
生！　　　　　好 茶　好 水 知 心 话，　　聚 散 总 是

4 - 6 5 | 5 - - | 5 - - | 4 4 - | 4· 5 6 | 5 - 3 2 | 1 - - |
难　忘 的 家。　　　　　潮 曲　潮　乐 听 不 厌，

1.
2 2 - | 7 - 6 | 5 - - ‖:
年 年　岁　岁！

2.
5 2 - | 7 7· 6 | 1 - - | 1 - - ‖
夜 夜　功 夫　茶！

潮汕大戏台

潮剧艺术节主题歌

（潮语歌曲）

陈小奇 词
陈小奇 曲

1 = D 4/4
♩ = 108

‖: 2 1 6̇ 6̇ 0 0 | 2 2 1 2 0 0 | 3 2 3 3 0 0 | 2 1 1 3 0 0 |
多少故事　　咱客你知，　多少世情　　开嘴就来；
多少成败　　做了尘埃，　多少悲欢　　已成曲牌；

3 6 3 6 6 3 | 2 2 2 5 0 0 | 2 6̇ 1 6̇ 0 0 | 5 3 5 6 0 0 :‖
台顶台下　　同样自在，　唱戏看戏　　胶地安排。
台顶台下　　同样豪迈，　唱戏看戏

〔2.〕
5 3 3 6̇ 6̇ — | 6̇ — — — ‖ 5 2 3 3 7 | 5 3 6 5 6 — | 2 6̇ 6̇ 2 3 6 |
拢是人才！　　　　　　　生旦净末丑，都在俺心内，好一个千年个

有力地

6̇ 2 3 3 — | 3 5 6 3 6 0 | 6̇ 2 1 2 5 5 | 5 — 3 5 5 | 5 — — 3 |
大戏台！潮汕人自古　一家　亲，唱天唱　地，唱出好　情

6̇ — — — | 6̇ — — — ‖ 0 0 0 0 | 0 0 0 0 |
怀！　　　　　　　　　　（白）化了妆不管是古代还是现在，上了台有时企中间有时两畔，

0 0 0 0 | 0 0 0 0 ‖
行来行去其实 拢在同个世界，为了情为了爱记得着个胶地喝彩！D.C.

〔结束句〕
5 — — — | 0 0 0 0 | 5 — 3 | 6̇ — — — | 6̇ — 6̇ 0 5 |
好　　　　　　　　　　好！好！好！好！好　情　怀！

渐慢
3 0 6 5 6 5 | 6̇ — — — | 6̇ — — — ‖

汕头之恋

（潮语歌曲）

陈小奇 词
陈小奇 曲

1=C 4/4
♩=78

‖: 5 5 4̂5̂4 5 | 2 6 5̂6̂4 5 - | 2 2 2 5 4 5· | 4 5 1 4̂3̂ 2 - |
月圆风　静，凭海倚　栏，　大榕树下悠然　枕我回乡　梦。
百年风　雨，一洗苍　茫，　遥念故园当年，乡邻重相　见。

♭7̣ 1 2 4 2 | 2 5 4 5 4 3̂2̂ 1 | ♭7̣ 7̣ 7̣ 1 2 5 4 5 |
唔　知　谁家巷，门前对联把春　送，市色涛声渔火灯笼
路　边　旧摊档，老人奴仔声声　唤，潮曲弦诗厚茶小食

1.
2 1 ♭7̣ 1 5̣ 6̣5̣4̣ | 5 - - - | 0 0 0 0 :‖
牵惹游子恋，夜未　央！
啊　汕头，

2.
1 1̇ 6 5 4̇ 5̇ 4 5 6 1̇ |
日日说平　安！

5 - - - | 5 - - 5̇ 1̇ ‖ ♭7̇ 1̇ 1̇ 6̇ 5̇ | 4̇· 2̇ 4̇ 1̇ 6̇ | ⁶5̇ - - 2̇ 5̇ |
　　　　　　啊　汕　头，啊　汕　　头！难描
　　　　　　汕　头，啊　汕　　头！儿时

5 5 4 5 1 3 | 2 2 5 4· 5 | 5 - - ♭7̇ 1̇ | 2̇ 5̇ 2̇ 2̇ 2̇ 5̇ |
美景珍藏行囊中，万里天　涯，　愿借雁群，年年为你
记忆呵护在手中，似水深　情，　一捧泥土，南北寒暑

1. 2.
2̇ 1̇ ♭7̇ 1̇ 5̇ | 5̇ 1̇ :‖ 2̇ 1̇ ♭7̇ 1̇ 5̇ 2̇ | 1̇· ♭7̇ 1̇ 6̇ 5̇ 4̇ |
再把情歌唱！啊　　爱心唔改变，长留天　　地

结束句
5 - - - | 1̇· 2̇ 1̇ 2̇ 4̇ | ⁶5̇ - - - | 5̇ - - - | 5̇ 0 0 0 ‖
间！　今　夜思念难　眠……

潮汕心

（潮语歌曲）

陈小奇 词
张家诚 曲

1=♭E 4/4
♩=66

‖: 3 - - 3 2 3 6 | 6 5 5 5 - 5 3 2 | 2 2 1 2 2 1 2 3· | 3 - - - |
梦，时去时来 夜已深，看不厌 这侨批 故乡月 圆。
爱，一去万里 手相牵，细分辨 这一把 回家锁 匙。

3 - - 3 2 3 6 | 1 7 7 7 - 6 7 5 | 5 6 7 7 5 3 3 3 5· | 6 - - - :‖
念，红头船顶 情凄凄，灯影暗、旧照片，难忘 那年。
望，潮戏潮乐 情依依，春潮到、

[2.] 5 6 7 7 5 3 3 3 1· | 2 1 2 2 3 3 3 0 6 7 | 1 7 6 6 1 7 7 0 5 6 |
千帆过，唯愿 与 你共创 福祉。 共借 好风重 展翅， 并肩

7 6 5 5 7 6 6 0 6 7 | 1 7 1 1· 7 6 5 5 5 2 | 3 - - 0 6 7 |
撑起一 片天。 红了 金凤花， 泛起三江 涟漪。 留取

1 7 6 6 1 7 7 0 7 1 | 2 3 3 3 3 2 2 2 1· 6 7 1 | 1· 7 6 1 7 7 1 7 7 3· |
初心和 骨气， 让这 腔激情 永不变,潮汕心 世代相依 再举大

6 - - - ‖ 6 - - 6 7 1 | 1· 7 6 1 7 7· 7 2 7 | 6 - - - ‖
旗！ 旗！ 潮汕心 世代相依 千年不 变！

扬起梦想风帆

广东潮人海外联谊会之歌

（潮语歌曲）

蔡东士 词
陈小奇 曲

1 = D 4/4
♩ = 80

旭日东升，大潮涌起，哪里有潮水，哪里就有我们的父老兄弟，哪里就有我们个父老兄弟！

♩ = 92

（女）当年坐红头船四海漂泊，今日乘历史巨轮五洲聚集；（男）当年坐红头船四海漂泊，今日乘历史巨轮

（合）五洲聚集！啊 联谊奉献，发展和谐，潮风吹拂爱国爱乡旗帜。潮人永立时代潮头，

一壶好茶一壶月

扬起梦想风帆，一日千里！

女：当年坐红头船 四海漂泊，今日乘历史巨轮 五洲聚集；当年坐红头船 四海漂泊，

男：当年坐红头船 四海漂泊，啊 当年坐红头船 四海漂泊，今日乘历史巨轮

里！啊！啊！啊！啊！

渐慢

井里村·太安堂

（潮语歌曲）

陈小奇 词
陈小奇 曲

1=F 4/4
♩=108 民谣风

‖: 3 5 3 3̲3̲ | 5̲ 5̲ 5 5̲6̲ | 5̲ 6̲1̲ 6̲ 6̲6̲ | 1 1 2 — |
潮 汕 有 一 个 井 里 村，啊 村 内 有 一 个 太 安 堂。

5̲ 6̲1̲ 1 1̲6̲ | 6̲ 2̲6̲ 5̲ — | 3̲ 3̲5̲ 6̲1̲ 6̲ | 1 6̲ 1 — |
一 本 太 医 个《万 氏 药 贯》，传 承 了 五 百 个 冬 和 春。

3 5 3 3̲3̲ | 5̲ 5̲ 5 — | 5 5̲5̲3̲ 3 | 5 5̲6̲ 5̲5̲0 |
潮 汕 有 一 个 井 里 村， 走 出 了 一 个 太 安 堂。

3 6 5 2 | 3̲3̲ 3̲3̲ — | 2̲2̲1̲3̲ 6̲1̲1̲5̲ | 3 5̲5̲ 5 — |
悬 壶 济 世 十 五 代， 创 制 灵 药 健 康 百 姓 造 福 仔 孙。

男 { 6 5̲1̲3̲ 5̲5̲2̲ | 5̲5̲3̲ 6̲5̲ | 0 0 0 0 | 3 5̲5̲ 5 — |
今 日 里 面 向 世 界 打 开 大 门， 有 担 当。

女 { 0 0 0 0 | 2̲2̲1̲3 — | 2̲2̲ 1̲1̲2̲3̲ | 1 2̲2̲ 2 — |
振 兴 民 族 医 药 有 担 当。

{ 2̲1̲2̲2̲1̲3̲ | 2 6̲ 6̲5̲6̲ | 0̲5̲3̲3̲5̲5̲5̲ | 6 — — 3 | 7̲ 6̲5̲ 6̲ 1̇ — — — ‖
正 是 春 风 万 里 好 时 代， 再 造 个 五 洲 四 海 个 太 安 堂！

{ 2̲1̲2̲2̲1̲3̲ | 2 6̲ 6̲5̲6̲ | 0̲2̲1̲1̲2̲2̲2̲ | 3 — — 6̲ | 4̲ 3̲2̲ 3̲ 5 — — — ‖

D.C.

乡情是酒爱是金

（客家方言歌曲）

陈小奇 词
杨戈阳 曲

1=F 4/4
♩=64

‖: 1 6 3 2 1 2 1̇ 6 - | 1 6 1 6 5 6 ⁵3 - | 6 5 3 2 2 2 2 3 5 35 |
最甜是故乡　水，　最好是故乡　人，　千里　迢迢隔不　断你
最圆是故乡　月，　最深是故乡　情，　风雨　悠悠寒来暑往你

1.
6 6 1 6 5 5 3 5 - :‖
思乡　一片　心。

2.
6· 3 2 1 1 6 1̇ - | 3 3 3 2 3 2 1 1̇ 6 · 1̇ |
始终一样　亲。　多谢你数十　年

3 2 4 3 2 1 1̇ 2 - | 3 3 3 2 3 2 1 6 1 2 3 | 5 3 5 2 1 6 5 - |
牵挂众乡　邻，　多谢你为家　乡　　　解囊　送真情。

3 3 5 6 5 3 2 3 5 1 6 | 5 2 4 3 2 1 ³2 - | 1 6 3 2 3 2 1 6 1 2 3 |
多谢你难依难　舍　　客　家　梦，　乡情是　酒啊

渐慢
5 3 5 6 5 6 5 - ‖ 5 3 5 3 2 6 1̇ - | 1̇ - - - | 1̇ - - - ‖
爱　是　金。 D.C. 爱　是　金。
　　　　　 D.S.

感恩有你

(客家方言歌曲)

陈小奇 词
陈小奇 曲

1=F 4/4
♩=64

3 6 1 6 2 1 6̣ - | 1 6̣ 3 2 1 2 - | 2 2̇3 2 1 2 1 6̣ | 3 3 5 2 3 - |
在𠊎起步时， 你 话𠊎知； 山山 水水路好 长，莫怕风和雨。

3 6̇ 1 1 6̣ 6̣ - | 6̣ 3 3 2 1 2 - | 2 2 1 2 3 6̣ 6̣ 2 1 | 5 6̣ 3 1 5 1 6̣ - |
在𠊎跌倒 时， 你又话𠊎知； 起起 伏伏寻常事， 千祈莫放 弃！

6 3 5 6̇5 5 3 2 | 1 6̣ 3 2 1 2 - | 2 2 1 6̣ 6̣ 1 2 1 6̣ | 2 2 2 3 5 3 2 3 - |
在𠊎顺风 时， 你 话𠊎知； 莫让 浮云遮望 眼， 胸中爱有大天 地。

3 6̇ 6̇ 1 6̣ 6̣ - | 6̣ 3 3 2 1 2 - | 2 2̇3 2 1 6̣ 5 6̣5 3 | 3 3 7̣6̣ 5 6̇ - |
在𠊎迷惘 时， 你又话𠊎知； 心中 有梦爱坚 持，抬头去 高飞！

3 6̇5 3 5 6̇7 6̇ | 2 2 1 2 3 - | 2 5̇3 2 1 2 2 1 6̣ | 5 3 1 5 6̇ - |
你系 𠊎春天 里一抹晨 曦， 你系 𠊎夏夜 里清茶一 杯。

3 6̇5 3 5 5̇3 5 | 2 2 2 3 2 1 ³2 - | 6̇ 2 1 6̇ 5 6̇6̇5 3 | 2 2 2 3 5 6̇ 1 5 1 6̣ - |
你系 𠊎秋日 里 最温馨的记 忆， 你系 𠊎冬季 里 最温暖的寒 衣。

3̇ 5̇ 3̇ 5 6̇7 6̇ | 5 6̇ 1 6̇ 5 2 3 - | 2 5̇ 3 2 2̇3 6̇ 2 1 | 1̇ 2 3 5 6̇ 5 ³²3 - |
感恩 有 你，感恩 有 你， 你用 真心 陪伴𠊎，走过 千万 里；

3̇ 5̇ 3̇ 5 6̇7 6̇ | 3 5̇6̇ 5 2 ³⁵3 - | 1 6̇ 3 5 3 2 3 2 6̣ | 3̇ 2 3 5 1 5 1 6̣ - |
感恩 有 你，感恩 有 你， 请你收 下 𠊎最深嘅情 意……

结束句

1 6̇ 3 5 3 2 3 2 6̣ | 3 2 3 3 - - | 5̇ 6̇ 1 1 1 6̣ - | 6̣ - - - ‖
请你收 下 𠊎最深嘅 情 意……

敬你一杯茶

(客家话、汉调歌曲)

陈小奇 词
陈小奇 曲

1=A 4/4
♩=120

(5 3 5 0 7 | 6 7 6 5 4 3 5 | 0 3 2 7 | 6 7 6 5 4 3 5 |
啦 啦 啦 啦 啦 啦 啦 啦 啦 啦 啦 啦 啦 啦 啦 啦 啦 啦 啦 啦

0 3 2 7 | 6 - - 7 | 6 7 6 5 4 3 | 5 - - -)| 5 3 3 5 6 - |
啦 啦 啦 啦 啦 啦 啦 啦 啦 啦 啦 啦 讲 唔 够

1· 3 5 - | 5 5 1 2 5 4 | 3 - - 5 4 | 3 3 3 2 3 4 | 3 - - - | 2 1 2 3· 5 |
心 中 知 心 话, 看 唔 够

2 3 2 1 - | 6 6 7 6 5 3 | 5 - - 7 | 6 7 6 5 4 5 3 | 5 - - - |
家 乡 片 片 瓦。

1 6 6 1 2 2 3 | 6 5 5 3 2 (0 3 5 | 6 5 5 3 2 0) | 3· 5 3 6 |
数 十 年 嘅 热 心 肠, 啦啦 啦啦啦啦 多 少 嘅

1 6 5 3 3 2 (0 3 2 | 1 6 5 3 2 0) | 2 5 3 2 1 6 | 5 5 6 1· 1 |
不 眠 夜, 啦啦 啦啦啦啦 客 家 嘅 好 月 光, 你

3· 5 7 2 7 6 |6 5 - - 6 1 | 5 - - - | 5 - - - ‖: 3· 2 1 6 1 | 2 - - 3 2 |
从 来 放 唔 下。 送 你 一 束 花,
 送 你 一 束 花,

1· 6 1 5 3 |3 2 - - - | 2 - 5 6 | 3 4 3 2 2 1 - | 1. 5 3· 5 6 5 6 |
敬 你 一 杯 茶, 一 腔 真 情 本 无
敬 你 一 杯 茶, 五 洲 四 海

6 5 - - - :‖ 2. 3· 5 7 6 | 2 1 - - 2 7 | 6 7 6 5 4 5 3 | 5 - - - ‖
价。 长 牵 挂!

山 妹 子

《客家意象》插曲
（客家方言歌曲）

陈小奇 词
陈小奇 曲

1 = D 4/4
♩ = 66

6 6 1 6 5 6 1 6· | 2 2 3 2 1 2 1 6· | 6 6 1 6 1 2 3 | 6 6 5 6 6 5 3· |
山妹子 啊， 山妹子 啊， 一双赤脚走过 风吹雨 打。

6 6 1 6 5 6 1 6· | 2 2 3 2 5 2 1 6· | 6 6 1 6 1 2 3 2 | 2 2 3 5 1 6 - |
山妹子 啊， 山妹子 啊， 青山绿水伴 着豆蔻年 华。

3 3 5 3 2 3 5 3· | 2 2 1 2 5 3 2 3· | 3 5 3 5 6 6 6 5 3 | 2 2 5 6 5 3· |
山妹子 啊， 山妹子 啊， 你是 山花开得 无牵 无挂。

3 3 5 3 5 6 7 6· | 6 6 2 5 3 2 1· | 6 1 6 2 3 2 2 3 | 2 3 5 1 6 - ‖
山妹子 啊， 山妹子 啊， 你是 山歌唱遍春秋冬 夏！

香火千年客家人

《客家意象》插曲

（客家方言歌曲）

陈小奇 词
陈小奇 曲

梅 花 颂

《客家意象》插曲
（客家方言歌曲）

1=F 4/4
♩=78 自由地

陈小奇 词
陈小奇 曲

5 6 7 5 6 6· | 6 - - - | 3 - 5 6 7 | 6 6 - - |
千树万 树哎，　　　　　梅花　开哎，

2 6 6 6 2 2 2 4 4 4 6 6 | 0 0 0 3 | 2 - - 1 | 6 6 - - ‖
梅花开、梅花开、梅花开、梅花开，　梅花　开哎！

mp
3 0 3 0 5 6 6 0 | 3 7 7 5 6 6 0 | 3 0 6 0 6 5 3 0 | 1 6 3 1 2 2 0 |
千树万树梅花开哎，梅花香自　苦寒　来哎。

6 3 3 6 1 6 0 | 3 5 3 1 3 2 0 | 6 1 1 6 2 3 5 3 2 1 | 2· 5 6 6· |
迎霜傲雪　送冬去哦，万紫千红、万紫千红春似海哎！

mf
3 3 5 6 6 - | 3 7 7 5 6 6 | 3 6 6 5 3· 2 | 1 6 3 1 2 2 |
千树万树　梅花开哎，梅花香自　苦寒　来哎。

6 3 3 6 1 6· | 3 5 3 1 3 2· | 6 1 1 6 2 3 5 3 2 1 | 2· 5 6 6· |
迎霜傲雪　送冬去哦，万紫千红、万紫千红春似海哎！

6 1 1 6 2 3 5 3 2 1 | 0 0 0 0 | 7 2· 2 5 | 6 6· 6 - ‖
万紫千红、万紫千红　　　　　春　似海哎！

民以食为天

（粤语歌曲）

陈小奇 词
陈小奇 曲

1 = G 4/4

♩ = 84 快乐 诙谐地

(3̇ 5 3 3̇ 2̇ 1̇ 2̇ | 6 1̇ 6 1̇·6 3̇ 2̇ 1̇ 2̇ | 3̇ 5 3 2 3 6 |
(童齐)落雨大，水 浸街，啦啦啦啦 啦点浸街？落雨大 有花卖，

7 7 6 7 2̇ 7 6 5 6 0) ‖: 3 6 6 3 3 1̇· | 6 3̇ 2̇ 3 3 6 |
啦啦啦啦啦边个要买　　(独)落咗一场大雨，淋湿几双花鞋，
　　　　　　　　　　　　平生口味难改，食得怕乜湿滞，

6 1̇ 2̇ 6 2̇ 6 1̇ 2̇ | 3 6 5 6 3 - | 6 1̇ 2̇ 3 1̇ 2̇ 6· | 3 6 6 3 1̇ 6 1̇· |
梦里 常恋肉菜 香，成街揾招牌。　食遍世界好 味，尝尽人生百 态，
明火 文火红火 火，神仙也开胃。　传世百般手 艺，凭这舌尖默 契，

2̇ 2̇ 1̇ 2̇ 6 3 3̇ 2̇ 3̇ | 3 5 7 6 5 6 - :‖ 3 5 3 3̇ 7 | 5 3 5 6 6· 5 |
一盅两 件三杯四盏，食到水 浸街。　　民 以 食为天，快乐要谂计，你
煎炒焖 焗清蒸灼煮，难辨高 与矮。

3 6 3̇ 2̇ 1̇· | 2̇ 1̇ 6 1̇ 2̇ 3 - | 6 1̇ 6 6 3 | 2̇ 6 2̇ 1̇ 1̇ X X |
揸 得 命 长，先至能食到底！　民 以 食为天，好食好世界，哼哼

X X X X X· | 6̇ 2̇ 5̇ 3 3 - ∨ | 5̇ - - 3̇ 6̇ | 6̇ - - - ‖
流 嘢定坚嘢？梗系我话事、　　我　　　来睇！

今夜你开心吗

（粤语学讲普通话歌曲）

1=F 4/4
♩=82

陈小奇 词
陈小奇 曲

今 夜 你开心吗?(今晚你高 兴吗?)　身体　仲好吧?(身体　还好吧?)

为你唱番一曲心水歌,(为你唱上一支最喜欢的歌,)揾 个 位坐低先,

(找个位子先 坐下。) 听日唔该早 起身,(明天劳驾早 起床,) 车你去饮早 茶,

(开车送你喝早茶。) 拉埋个嘀老友记,(叫上那些老朋友,) 齐齐嚟倾吓计,

(一齐来把家 常拉。) 中国人不嬲系一家,(中国人从来是一 家。)

千祈要讲好普通话,(千万要说好普 通话。)(千万要说好普 通 话!)

边度系你屋企?(哪里是你 的家?)　边个系你老豆老母?
边度系你屋企?(香港是我 的家。)　边个系你老豆老母?

(谁　是你亲爹妈?)　送俾你一扎最靓的花,(送给你一束最美的花。)
(祖国是我亲爹妈。)　送俾你一扎最靓的花,(送给你一束最美的花。)

这 杯 酒饮胜佢,(这杯酒干 了它!)　(这杯酒干 了它!)
这 杯 酒饮胜佢。

D.S.

大事记 陈小奇

1954年	农历四月十一日（阳历5月13日）出生于普宁县流沙镇人民医院（祖籍为普宁县赤岗镇陈厝寨村）
1961年	移居揭西县棉湖镇外婆家，就读棉湖解放路小学
1965年	随父母工作调动移居梅县，并转学梅县人民小学
1966年	"文化大革命"期间，开始自学并自制笛子、二胡等乐器
	自学美术、书法
1967年	入读梅县东山中学
	开始格律诗词创作
	自学小提琴
	担任班级墙报委员
1969年	担任学校宣传队乐队主要乐手并自学唢呐、三弦、月琴、东风管等乐器
1971年	以小提琴手身份代表学校参加梅县地区中学生汇演
1972年	高中毕业并分配到位于平远县的梅县地区第二汽车配件厂当翻砂工及混合铸工
	担任厂宣传队队长兼乐队队长，开始歌曲创作
1975年	调任厂政保股资料员，负责公文及汇报资料的撰写，并担任工厂团总支副书记
	借调梅县地区机械局宣传队，任小提琴手，创作舞蹈音乐《红色机

修工》

在工厂参与绘制大幅毛主席像（油画）及工厂围墙大幅美术字标语

1978年　考入中山大学中文系

在入学军训晚会以自制啤酒瓶乐器演奏"青瓶乐"

格律诗词《满江红》在《梅州日报》发表

开始现代诗创作，担任中山大学学生文学刊物《红豆》诗歌组编辑

参加中山大学民乐队，分别任高胡、大提琴、扬琴乐手

1979年　创作独幕话剧《恭喜发财》（由中文系78级学生演出）

1980年　参与创建中山大学紫荆诗社，任副社长

书法作品被中山大学选送参加首届全国大学生书法大赛

开始话剧、电视剧、舞剧、小说、散文等创作尝试

在《羊城晚报》及《作品》等报刊发表现代诗

1981年　暑假首次赴北京，拜访了北岛、江河等朦胧诗派代表诗人

创作歌曲《我爱这金色的校园》获中山大学文艺汇演三等奖

1982年　在《岭南音乐》发表第一首歌曲《我爱这金色的校园》（陈小奇词曲）

从中山大学中文系本科毕业，任职中国唱片公司广州分公司戏曲编辑，此后录制了多个潮剧、山歌剧及《梁素珍广东汉剧独唱专辑》《陈育明琼剧独唱专辑》等

在《花城》《星星》《作品》《特区文学》《青年诗坛》等刊物发表多首现代诗歌，成为广东主要青年诗人

1983年　创作流行歌曲填词处女作《我的吉他》（原曲为西班牙民谣《爱的罗曼史》），以词作家身份进入流行乐坛

1984年　工作之余为中国唱片公司广州分公司、太平洋影音公司及多家音像公司填词100多首，同时开始《敦煌梦》（陈小奇词、兰斋曲）、《东方魂》（陈小奇词、兰斋曲）、《小溪》（陈小奇词、兰斋曲）等原创歌曲的填词创作

1985年　《黄昏的海滩》（陈小奇词、李海鹰曲）、《敦煌梦》（陈小奇词、

兰斋曲）获国内第一个流行音乐创作演唱大赛——"红棉杯85羊城新歌新风新人大奖赛"十大新歌奖

1986年 《梦江南》（陈小奇词、李海鹰曲）、《父亲》（陈小奇词、毕晓世曲）入选第一个全国流行音乐大赛——由中国音乐家协会主办的全国青年首届民歌通俗歌曲孔雀杯大选赛八大金曲，《父亲》获作词牡丹奖

现代人报社举办内地流行乐坛第一次个人作品研讨会——"陈小奇个人作品研讨会"

编辑、制作全国第一张校园歌曲专辑——中山大学学生作品《向大海》盒式磁带

1987年 《秋千》（陈小奇词、张全复曲）获广东电台"兔年金曲擂台赛"冠军

《满天烛火》（陈小奇词、兰斋曲）获首届广东十大广播歌曲"健牌"大奖赛十大金曲奖

《九龙壁》（陈小奇词、兰斋曲）获·87五省（一市）校园歌曲创作、演唱电视大赛总决赛作词三等奖

《我不再等待》（陈小奇词、兰斋曲）获·87五省（一市）校园歌曲创作、演唱电视大赛总决赛优秀作词奖

《我不再等待》（陈小奇词、兰斋曲）、《九龙壁》（陈小奇词、兰斋曲）、《龙的命运》（陈小奇词、毕晓世曲）获·87五省（一市）校园歌曲创作、演唱电视大赛广东赛区优秀作词奖

《我的吉他》被中央电视台音乐纪录片《她把歌声留在中国》选用为主题歌

出席在武汉举办的全国流行歌曲研讨会

应邀参加中山大学承办的全国高校古典诗词研讨会并作歌词创作发言

1988年 《船夫》获文化部、中国音乐家协会、中国音乐文学学会主办的首届虹雨杯歌词大奖赛三等奖

《龙的命运》（陈小奇词、毕晓世曲）、《船夫》（陈小奇词、梁军

曲）分别获上海"华声曲"歌曲创作大赛一等奖、二等奖，《黑色的眼睛》（陈小奇词、兰斋曲）、《七夕》（陈小奇词、李海鹰曲）获纪念奖

《湘灵》（陈小奇词、兰斋曲）获首届京沪粤"健牌"广播歌曲总决赛银奖及第二届广东十大广播歌曲"健牌"大奖赛最佳创作奖

《船夫》（陈小奇词、梁军曲）、《问夕阳》（陈小奇词、兰斋曲）、《湘灵》（陈小奇词、兰斋曲）获第二届广东十大广播歌曲"健牌"大奖赛十大金曲奖

《山沟沟》（陈小奇词、毕晓世曲，那英演唱）入选"世界环境保护年百名歌星演唱会"

报告文学《在风险的漩涡中》获南方日报社、广东省作家协会联合举办的"保险征文"一等奖

出版《陈小奇作词歌曲专辑》盒带

在"新空气乐队华师演唱会"上首次客串主持人

1989年 《黎母山恋歌》（陈小奇词、兰斋曲）获第二届京沪粤"健牌"广播歌曲总决赛金奖及第三届广东十大广播歌曲"健牌"大奖赛最受欢迎大奖

《黎母山恋歌》（陈小奇词、兰斋曲）、《古战场情思》（原名《天苍苍地茫茫》，陈小奇词、梁军曲）获第三届广东十大广播歌曲"健牌"大奖赛十大金曲奖

《兰花伞》（陈小奇词、兰斋曲）获首届中国校园歌曲创作大奖赛三等奖

《黑色的眼睛》（陈小奇词、兰斋曲）、《魔方世界》（陈小奇词、兰斋曲）获首届中国校园歌曲创作大奖赛优秀奖

《山沟沟》（陈小奇词、毕晓世曲）、《苗山摇滚》（陈小奇词、罗鲁斌曲）获'88山水金曲大赛十大金曲奖

《山沟沟》（陈小奇词、毕晓世曲）获广东电台"蛇年金曲擂台赛"冠军

出版国内第一本流行音乐词作家专辑《草地摇滚——陈小奇作词歌曲100首》歌曲集（广东旅游出版社）

创作中国第一首企业形象歌曲——太阳神企业《当太阳升起的时候》（陈小奇词、解承强曲）

1990年 《牧野情歌》（陈小奇词、李海鹰曲、李玲玉演唱）入选中央电视台春节联欢晚会

成立广东通俗音乐研究会，被推选为首届会长

担任"特美思杯"深圳十大电视歌星大赛总决赛评委

担任第一届全国影视十佳歌手大赛总评委

《灞桥柳》（陈小奇词、颂今曲）、《风还在刮》（陈小奇词、兰斋曲）获第四届广东创作歌曲"健牌"大奖赛十大金曲奖

《不夜城》（陈小奇词）获浙江省"东港杯"广播新歌征评二等奖

创作潮语歌曲《苦恋》（陈小奇词、宋书华曲）、《彩云飞》（陈小奇词、兰斋曲）等，开创国内第一个本土方言流行歌曲品种——潮语流行歌曲时代

创作汕头国际大酒店形象歌曲《月下金凤花》（陈小奇词、兰斋曲），并担任该歌曲的全市演唱大赛总决赛评委

开始作曲，以《涛声依旧》（陈小奇词曲）完成由填词人向词曲作家的身份转变

1991年 歌曲《跨越巅峰》（陈小奇词、兰斋曲）被评选为首届世界女子足球锦标赛会歌，成为中国内地第一首大型体育赛事会歌的流行歌曲

《涛声依旧》（陈小奇词曲）、《把温柔留在握别的手》（陈小奇词、李海鹰曲）获第五届广东创作歌曲"健牌"大奖赛十大金曲奖

担任"省港杯歌唱大赛"总决赛评委

兼任中国唱片公司广州分公司艺术团团长并创建中国唱片公司广州分公司艺术团乐队（后改为"卜通100乐队"）

创作潮语歌曲《一壶好茶一壶月》（陈小奇词曲），成为潮语歌曲经典

创作、制作中国内地第一张客家方言流行歌曲专辑《徐秋菊独唱专辑》，创作《乡情是酒爱是金》（陈小奇词、杨戈阳曲）等多首歌曲

1992年 创立中国唱片业第一个企划部（中国唱片公司广州分公司企划部）并担任主任，开始"造星工程"，陆续与甘苹、李春波、陈明、张萌萌等签约，推出第一张签约歌手专辑——甘苹的《大哥你好吗》

在广州友谊剧院举办两场中国流行音乐界第一次个人作品演唱会——"风雅颂——陈小奇个人作品演唱会"

担任第二届全国影视十佳歌手大赛评委

担任首届广东省歌舞厅歌手大赛总决赛评委

担任海南国际椰子节歌唱大赛总决赛评委

担任广州与台北合作的海峡两岸第一个流行音乐大赛——穗台杯歌唱大赛总决赛评委

《我不想说》（陈小奇、李海鹰词，李海鹰曲）、《拥抱明天》（陈小奇词、毕晓世曲）获中央电视台第五届全国青年歌手"五洲杯"电视大奖赛歌曲评选一等奖

《我不想说》（陈小奇、李海鹰词，李海鹰曲）、《等你在老地方》（陈小奇词、张全复曲）分获中国首届电视剧优秀歌曲评选（1958—1991）金奖和铜奖

《空谷》（陈小奇词、颂今曲）、《写你》（陈小奇词、解承强曲）获"华声杯"全国磁带歌曲新作新人金奖赛银奖，《外婆桥》（陈小奇词、颂今曲）获优秀奖

《九亿个心愿》（陈小奇词、兰斋曲）入选中华人民共和国第二届农民运动会歌曲

《我不想说》（陈小奇、李海鹰词，李海鹰曲）获第六届广东创作歌曲"健牌"大奖赛最佳创作奖

《我不想说》（陈小奇、李海鹰词，李海鹰曲）、《为我们的今天喝采》（陈小奇、解承强词，解承强曲）、《红月亮》（陈小奇词、刘克曲）获第六届广东创作歌曲"健牌"大奖赛十大金曲奖

《大哥你好吗》（陈小奇词曲）获"岭南新歌榜"十大金曲及最佳作词奖，《为我们的今天喝彩》（陈小奇、解承强词，解承强曲）获"岭南新歌榜"十大金曲及最佳音乐奖和监制奖

1993年 歌曲《涛声依旧》（陈小奇词曲、毛宁演唱）、《为我们的今天喝彩》（陈小奇、解承强词，解承强曲，林萍演唱）入选中央电视台春节联欢晚会，《涛声依旧》迅速风靡全国

《大哥你好吗》（陈小奇词曲、甘苹演唱）入选中央电视台"三八"妇女节晚会

在中国唱片公司广州分公司推出李春波《小芳》专辑，引发民谣热

在中国唱片公司广州分公司制作陈明《相信你总会被我感动》专辑

率甘苹、李春波、陈明、张萌萌等在北京举办中国唱片公司广州分公司签约歌手发布会，在全国掀起签约歌手热潮

获音乐副编审职称

调任太平洋影音公司总编辑、副总经理，先后与甘苹、张萌萌、"光头"李进、陈少华、伊洋、廖百威、火风等签约

在太平洋影音公司推出甘苹《疼你的人》及"光头"李进《你在他乡还好吗》个人专辑

担任首届沪粤港歌唱大赛总决赛评委

《相信你总会被我感动》（陈小奇词、梁军曲）、《把不肯装饰的心给你》（陈小奇词、兰斋曲）获第七届广东创作歌曲大奖赛十大金曲奖

《疼你的人》（陈小奇词曲）获"岭南新歌榜"九三年度十大金曲最佳作词奖

《疼你的人》（陈小奇词曲）、《相信你总会被我感动》（陈小奇词、梁军曲）获"岭南新歌榜"九三年度十大金曲奖

《相信你总会被我感动》（陈小奇词、梁军曲）获"爱人杯"广州1993年度原创十大金曲最佳作词金奖

《大哥你好吗》（陈小奇词曲）、《相信你总会被我感动》（陈小奇

词、梁军曲）获"爱人杯"广州1993年度原创十大金曲奖

出版《涛声依旧——陈小奇个人作品专辑》CD唱片

1994年 《涛声依旧》（陈小奇词曲）获中央人民广播电台评选的"中国十大金曲"第二名

《我不想说》（陈小奇、李海鹰词，李海鹰曲）获北京音乐台1993—1994年度金曲奖

签约并推出第一个彝族流行歌手组合"山鹰组合"，创作《走出大凉山》《七月火把节》等歌曲，首次把彝族流行歌曲推向全国

在太平洋影音公司推出甘苹的《亲亲美人鱼》、"光头"李进的《巴山夜雨》、廖百威的个人专辑《问心无愧》和山鹰组合的原创演唱专辑《走出大凉山》以及第一个广东摇滚乐队合辑《南方大摇滚》

参加中共广州市委宣传部主办的首届全国流行音乐研讨会并作主题发言

在深圳体育馆举办"涛声依旧——陈小奇个人作品演唱会"

《大哥你好吗》（陈小奇词曲）获中央电视台第六届全国青年歌手"五洲杯"电视大奖赛作品一等奖、"群星耀东方"第一届十大金曲奖

《涛声依旧》（陈小奇词曲）获"群星耀东方"第一届最佳作词奖及十大金曲奖

《三个和尚》（陈小奇词曲）获全国少年儿童歌曲新作创作奖

《三个和尚》（陈小奇词曲）获上海东方电视台MTV展评最佳作词奖

《三个和尚》（陈小奇词曲）、《大哥你好吗》（陈小奇词曲）获中央电视台MTV大赛铜奖

《白云深处》（陈小奇词曲）获第八届广东创作歌曲大奖赛年度十大金曲奖

《假日我在路上等着你》（陈小奇词、兰斋曲）入选中华人民共和国第六届中学生运动会歌曲

《涛声依旧》歌词入选上海高考试卷，此后多次入选各地中学语文

教案

1995年　获1994—1995年度原创音乐榜最杰出音乐人奖

获中国流行音乐新势力巡礼音乐人成就奖

受邀担任哈萨克斯坦第六届亚洲之声国际流行音乐大奖赛唯一中国评委

担任京沪粤歌唱大赛总决赛评委

担任上海东方新人歌唱大赛总决赛评委

《九九女儿红》（陈小奇词曲）获"岭南新歌榜"十大金曲及年度最佳作曲奖

《巴山夜雨》（陈小奇词曲）获"岭南新歌榜"年度最佳作词奖

推出陈少华的《九九女儿红》、火风的个人专辑《大花轿》

主办并主持中国流行音乐杭州研讨会，发布规范签约歌手制度的《杭州宣言》

1996年　在"中国当代歌坛经典回顾活动展"中获"1986—1996年度中国十大词曲作家奖"

在"中国流行歌坛十年回顾活动"中获"中国流行歌坛十年成就奖"

担任海南国际椰子节歌唱大赛总决赛评委

《朝云暮雨》（陈小奇词曲）获中央电视台MTV大赛银奖

1997年　《拥抱明天》（陈小奇词，毕晓世曲，林萍、毛宁、江涛演唱）入选中央电视台春节联欢晚会

在广东画院举办"陈小奇自书歌词书法展"

出版《陈小奇自书歌词选》书法作品集（岭南美术出版社）

广东电视台拍摄播出专题纪录片《词坛墨客——陈小奇》

调任广州电视台音乐总监、文艺部副主任

创立广州陈小奇音乐有限公司

担任上海东方新人歌唱大赛总决赛评委

获"广东广播新歌榜"1997年度乐坛贡献奖

《我不想说》（陈小奇、李海鹰词，李海鹰曲）、《拥抱明天》（陈

小奇词、毕晓世曲）获东方电视台"90年代观众最喜爱的电视歌曲作词奖"

《朝云暮雨》（陈小奇词曲）获罗马尼亚国际MTV大赛金奖

参加广州首届名城名人运动会，获围棋比赛第三名

被推选为广东棋文化促进会副会长

1998年　当选为中国音乐文学学会第五届主席团成员

当选为广州市文学艺术界联合会第五届副主席

创办广州陈小奇流行音乐研习院，培养了金池、乌兰托娅等著名歌手

担任制片人，拍摄制作20集电视连续剧《姐妹》（《外来妹》续集）

担任上海东方新人歌唱大赛总决赛评委

在汕头林百欣国际会展中心举办流行乐坛第三次个人作品交响合唱音乐会——"涛声依旧——陈小奇歌曲作品·98汕头交响演唱会"

1999年　策划、承办"首届全国旅游歌曲大赛"（国家旅游局主办），首次提出"旅游歌曲"概念

《烟花三月》（陈小奇词曲）、《月下金凤花》（陈小奇词、兰斋曲）、《绿水青山我的爱》（陈小奇词、刘克曲）等获首届全国旅游歌曲大赛金奖

《烟花三月》（陈小奇词曲）获"广东广播新歌榜"1999年度最佳作词奖

《马背天涯》（陈小奇词、王赴戎曲）获1999年上海亚洲音乐节"世纪风"中国原创歌曲大赛金曲奖

《春天的绿叶》（陈小奇词、兰斋曲）、《健康美容歌》（段春花词、陈小奇曲）获文化部全国首届企业歌曲大赛铜奖

作为制片人制作的电视连续剧《姐妹》（《外来妹》续集）获第十七届中国电视金鹰奖优秀长篇电视剧奖，主题歌《我的好姐妹》（陈小奇词曲）获第十七届中国电视金鹰奖优秀电视剧歌曲奖

电视连续剧《姐妹》（《外来妹》续集）获第六届"广东省鲁迅文学艺术奖（艺术类）"

《烟花三月》（陈小奇词曲）获中央人民广播电台华夏原创金曲榜1999年度十大金曲奖

2000年　担任第九届"步步高杯"中央电视台全国青年歌手电视大奖赛总决赛评委

担任上海亚洲音乐节亚洲新人歌手大赛总决赛国际评委

担任上海亚洲音乐节歌唱组合大赛总决赛国际评委

担任全球华人新秀歌唱大赛广东赛区总决赛评委

《涛声依旧》（陈小奇词曲）获中央电视台"中国二十世纪经典歌曲评选20首金曲""中国原创歌坛20年金曲评选30首金曲"

获"广东广播新歌榜"改革开放20年"广东原创乐坛成就奖"

在第二届"您最喜爱的影视歌曲评选活动"中被评为"最喜爱的词作家"

《烟花三月》（陈小奇词曲）被定为扬州市形象歌曲及每年一届的"烟花三月旅游节"主题歌

2001年　签约并推出第一个"藏族流行歌王"——容中尔甲及其个人专辑《高原红》

担任全球华人新秀歌唱大赛总决赛国际评委

《又见彩虹》（陈小奇词、李小兵曲）被评定为中华人民共和国第九届运动会会歌

《又见彩虹》（陈小奇词、李小兵曲）获"广东新歌榜"2001年度歌曲创作大奖

《永远的眷恋》（陈小奇词曲）在中央电视台全国城市歌曲评选中获金奖

《母亲》（陈小奇词、颂今曲）在中国妇女联合会、中国音乐家协会"全国首届母亲之歌"征集活动中获优秀歌曲奖

《我的好姐妹》（陈小奇词曲）获第三届"广州文艺奖"宣传文化精品奖

2002年　正式注册成立广东省流行音乐学会并被推选为该学会主席

由中国音乐文学学会主编的《中国当代歌词史》以千字篇幅介绍"陈小奇专题"

担任2002年春节外国人中华才艺大赛总决赛评委（北京电视台等全国十家电视台主办）

担任第五届上海亚洲音乐节中国新人歌手选拔赛总决赛评委会主任

担任首届南方新丝路模特大赛广东赛区总决赛评委

担任阳江旅游使者形象大赛总决赛评委

担任湛江"南珠小姐"大赛总决赛评委

《高原红》（陈小奇词曲）、《又见彩虹》（陈小奇词、李小兵曲）获第二届中国音乐金钟奖

《人民的儿子》（陈小奇词、程大兆曲，电影《邓小平》主题歌）获中共广东省委宣传部"颂歌献给党——迎接十六大新歌征集"征歌活动歌曲奖

应邀创作江苏泰州市形象歌曲《故乡最吉祥》（陈小奇词曲）

出版《涛声依旧——陈小奇歌词精选200首》歌词集（广东教育出版社）

2003年 被评为文学创作一级作家

当选为中国音乐文学学会第六届副主席，成为第一个担任该学会副主席的流行音乐词作家

广东卫视录制并播出"陈小奇创作20周年个人作品演唱会"

担任第四届中国金唱片奖总评委

担任中国轻音乐学会第一届"学会奖"评委

《高原红》（陈小奇词曲）获广东省第七届宣传文化精品奖

策划承办"唱响家乡"城市组歌采风、创作系列活动，完成《梅开盛世——梅州组歌》的创作

策划首届全球客家妹形象使者大赛并担任总决赛评委会主席

长诗《天职》在《人民日报》发表并获中共广东省委宣传部抗"非典"文学创作二等奖及广东省作家协会抗"非典"文学创作一等奖

参加广州第二届中外友人运动会围棋比赛,获第二名

2004年　担任第十一届"新盖中盖杯"中央电视台全国青年歌手电视大奖赛总决赛职业组通俗唱法评委

出任"E声有你"新浪—UC杯首届中国网络通俗歌手大赛总决赛评委

策划、承办"唱响家乡"城市组歌采风、创作系列活动,完成《追春——阳春组歌》《天风海韵——虎门组歌》《鹏程万里——深圳组歌》的创作及制作,并分别在阳春、虎门、深圳三地举办组歌大型演唱会

《老兵》(陈小奇词曲)在公安部、中国音乐家协会主办的2004年警察歌曲创作暨演唱大赛中获创作二等奖

《永远的眷恋》(陈小奇词曲)获广东省"五个一工程"奖

《高原红》(陈小奇词曲)获第四届"广州文艺奖"宣传文化精品奖

《又见彩虹》(陈小奇、李小兵曲)获第四届"广州文艺奖"宣传文化精品奖

《珠江月》《光阴》获首届广东省流行音乐"学会奖"广东原创十大金曲奖、《风中的无脚鸟》(陈小奇词曲)获首届广东省流行音乐"学会奖"原创最佳作词奖、《珠江月》(陈小奇词曲)获首届广东省流行音乐"学会奖"原创最佳作曲奖、《寸寸河山寸寸金》(黄遵宪词、陈小奇曲)获首届广东省流行音乐"学会奖"原创最佳美声唱法歌曲银奖、《最美的牵挂》(陈小奇词曲)获首届广东省流行音乐"学会奖"原创最佳民族唱法歌曲银奖

《山高水长》(陈小奇词曲)被选定为中山大学校友之歌

创建广东文艺职业学院流行音乐系并兼任系主任

2005年　策划、承办中国音乐家协会流行音乐学会第一次全国代表大会,当选为中国音乐家协会流行音乐学会第一届副主席

担任第五届中国金唱片奖总评委

被聘为"中国2010上海世博会会歌征集"评审委员会委员

担任云南省青年歌手电视大奖赛评委

出席中国音乐家协会第六次全国代表大会

在东莞演艺中心举办"涛声依旧——陈小奇个人作品东莞演唱会"

制作的容中尔甲专辑《阿咪罗罗》获第五届中国金唱片奖"专辑奖"

《马兰谣》（陈小奇词曲）在中央电视台、中国音乐家协会、团中央联合举办的首届全国少儿歌曲作品大赛中获优秀奖，并入选百首优秀少儿推荐歌曲的第一批十首歌曲

《欢乐深圳》（陈洁明词、陈小奇曲）获"鹏城歌飞扬"深圳十佳金曲奖

《亲爱的党啊，谢谢你》（陈小奇词、连向先曲）获"争创三有一好，争当时代先锋"文学艺术作品征集评选金奖

《风正帆扬》（陈小奇词曲）获广东省纪律检查委员会、文化厅主办的全省反腐倡廉歌曲创作铜奖

获第五届华语音乐传媒大奖"华语乐坛特别贡献奖"

连任广东棋文化促进会副会长

2006年 《飞雪迎春》（陈小奇词，捞仔曲，彭丽媛演唱）入选中央电视台春节联欢晚会

当选为广东省音乐家协会第七届副主席，成为全国第一个担任省级音乐家协会副主席的流行音乐人

出席中国文学艺术界联合会第八次全国代表大会

被聘为第九届（2006）亚洲音乐节新人歌手大赛中国内地选拔赛评委主席

当选为中国音乐著作权协会第三届理事

担任2006年第12届"隆力奇杯"中央电视台青年歌手电视大奖赛决赛评委

《矫健大中华》（陈小奇词、李小兵曲）被选定为第八届全国少数民族运动会会歌

《又见彩虹》（陈小奇词、李小兵曲）获第七届"广东省鲁迅文学艺术奖（艺术类）"

《追春》（陈小奇词曲）获中央电视台中国形象歌曲展播最佳作曲奖

书法作品《涛声依旧》获广东作家书画摄影展书法类二等奖

2007年　　连任中国音乐文学学会第七届副主席

"广东省流行音乐学会"更名为"广东省流行音乐协会"，继续担任该协会主席

在羊城晚报社、广东省文学艺术界联合会、广东省作家协会联合主办的活动中，被推选为"读者喜爱的当代岭南文化名人50家"

担任中国音乐金钟奖首届流行音乐大赛总决赛评委

担任第六届中国金唱片奖总评委

被广东省环境保护局聘为"广东环保大使"

在梅州平远中学体育场举办"涛声依旧——陈小奇个人作品平远演唱会"

策划、主办"广东流行音乐30周年大型颁奖典礼"，在广州市天河体育馆举办大型流行音乐演唱会

获广东流行音乐30周年"音乐界最杰出成就奖"及"音乐人30年特别荣誉奖"

《清风竹影》（陈小奇词曲）、《风正帆扬》（陈小奇词曲）获由广东省纪律检查委员会、中共广东省委组织部、中共广东省委宣传部、广东省文化厅、广东电视台联合举办的广东省农村基层反腐倡廉文艺汇演一等奖

《听涛》（陈小奇词曲）在庆祝党的十七大隆重召开《和谐颂》征歌活动中，荣获优秀作品奖

书法作品《涛声依旧》获中国作家协会主办的"当代中国作家书画展"优秀奖

书法作品《又见彩虹》在"东方之珠更璀璨"京粤港书法家庆香港回归十周年书画展展出

提出"流行童声"概念，并由广东省流行音乐协会与城市之声电台合作推出持续多年的"流行童声大赛"

推出《潮起珠江——广东移动组歌》及《喜传天下——广东烟草双喜组歌》两个大型企业组歌

2008年　当选为广东省作家协会第七届副主席，成为全国第一个担任省级作家协会副主席的流行音乐词作家

获中共广东省委统一战线工作部颁发的"广东省第二届优秀中国特色社会主义建设者"称号，为音乐界第一人

获第六届中国金唱片奖唯一的"音乐人奖"

担任第十三届中央电视台全国青年歌手电视大奖赛流行唱法总决赛评委

出席中央电视台"歌声飘过30年——百首金曲系列演唱会"

《涛声依旧》（陈小奇词曲）荣获中国音乐家协会"改革开放30周年流行金曲"勋章

《敦煌梦》（陈小奇词、兰斋曲）、《梦江南》（陈小奇词、李海鹰曲）、《秋千》（陈小奇词、张全复曲）、《我不想说》（陈小奇、李海鹰词，李海鹰曲）、《等你在老地方》（陈小奇词、张全复曲）、《跨越巅峰》（陈小奇词、兰斋曲）、《为我们的今天喝彩》（陈小奇、解承强词，解承强曲）、《涛声依旧》（陈小奇词曲）、《大哥你好吗》（陈小奇词曲）、《又见彩虹》（陈小奇词、李小兵曲）、《高原红》（陈小奇词曲）等11首歌曲入选由广东省音乐家协会及广东各媒体记者共同推选的"纪念中国改革开放30周年"30首广东原创歌曲

《我不想说》（陈小奇、李海鹰词，李海鹰曲）、《所有的往事》（陈小奇词，程大兆曲）入选中国文学艺术界联合会主办的"改革开放30年优秀电视剧歌曲"

《师恩如海》（陈小奇词曲）获中共广东省委宣传部"心系祖国——感动广东"纪念改革开放30周年征歌活动金奖、《家乡》（陈小奇词曲）获铜奖

《为母亲唱首歌》（蒋乐仪词、陈小奇曲）获第六届广东家庭文化节

"母亲之歌"征歌活动一等奖

《我有一个强大的祖国》（叶浪词、陈小奇曲）获2008中国-成都（邛崃）国际南丝路文化旅游节"爱在人间：大型原创歌词、歌曲、诗歌征集"二等奖

应邀创作湖南岳阳市形象歌曲《这里情最多》（陈小奇词曲）

出版与陈志红合著的流行音乐理论著述《中国流行音乐与公民文化——草堂对话》（新世纪出版社）

策划、主编的"涛声依旧——广东流行音乐风云30年"丛书5本（含《广东流行音乐史》等）首发（新世纪出版社）

被聘为第16届亚洲运动会歌曲征集组织委员会副主任

策划并承办大型民系风情歌舞《客家意象》，担任总编剧、总导演及词曲创作

应邀参加第三届深圳客家文化节"客家山歌和流行音乐"高峰论坛并作主题发言

《听涛》（陈小奇词曲）获第六届"广州文艺奖"一等奖

为汶川地震创作长诗《生命的尊严》，由广东卫视以朗诵版播出并在《南方日报》及《作品》等报刊全文刊登

书法作品《拥抱明天》在"同一个世界，同一个梦想——粤港澳书画家迎奥运书画展"上展出，并由广东人民广播电台收藏

2009年　当选为中国音乐家协会第七届理事

担任中国音乐金钟奖第二届流行音乐大赛总决赛评委

担任第七届中国金唱片奖总评委

应邀出席"中国棋文化广州峰会"学术研讨会并作发言（中国棋院、广东棋文化促进会和《广州日报》共同主办）

在中共广东省委党校作题为《流行音乐与文化产业》的讲演，成为第一个在党校讲授流行音乐的音乐人

被推举为广东音乐文学学会首任主席

策划国内第一个客家方言流行歌曲排行榜"客家流行金曲榜"

论著《中国流行音乐与公民文化——草堂对话》（与陈志红合著）获第八届"广东省鲁迅文学艺术奖（艺术类）"

《一起走》（陈小奇词曲）、《春暖花开》（陈小奇词、姚晓强曲）获广东省第七届精神文明建设"五个一工程"优秀歌曲作品奖

《思故乡》（古伟中词、陈小奇曲）获中宣部"全国优秀流行歌曲创作大赛"华南赛区第一名

《最美的风采》（陈小奇词、金培达曲）入选亚运会会歌征选（为最后3首作品之一）

书法作品《听涛》入选庆祝中华人民共和国成立60周年广东作家书画展

参加全球旅游峰会并作演讲

被聘为华南理工大学音乐学院兼职教授及华南理工大学流行音乐研究所名誉所长

2010年　策划、承办了在广东中山市小榄镇召开的中国音乐家协会流行音乐学会第二次全国代表大会，当选第二届常务副主席

在中共广东省委党校开设大型民系风情歌舞《客家意象》的专题演讲

举办大型民系风情歌舞《客家意象》广东五市巡演，此后数年该剧又分别赴我国台湾地区及马来西亚等地演出

为百集电视系列剧《妹仔大过主人婆》创作粤语主题歌《民以食为天》（陈小奇词曲）

任广东潮人海外联谊会青年委员会第六届荣誉主任

散文《岁月如歌》获《作品》杂志"如歌岁月——纪念新中国成立60周年叙事体散文全国征文"二等奖

2011年　连任广东省音乐家协会第八届副主席

担任中国音乐金钟奖第三届流行音乐大赛（深圳、香港、台湾）赛区监审及全国总决赛评委

担任第八届中国金唱片奖总评委

参加中国文学艺术界联合会第九次全国代表大会

策划了广东民族乐团"涛声依旧——流行国乐音乐会"
制作并出版陈小奇中国风经典作品精选CD专辑《意·韵》（和声版）
担任羊城新八景评选活动的专家评委
接受美国洛杉矶中文电台AM1430粤语广播电台频道采访
《客家意象》专辑音乐（陈小奇、梁军）获第八届中国金唱片奖"创作特别奖"
粤语歌曲《民以食为天》（陈小奇词曲）获音乐先锋榜内地十大金曲奖

2012年　连任中国音乐文学学会第八届副主席
参加中国音乐家协会第七届理事会第二次会议
主持广东省流行音乐协会第三次会员大会并连任主席职务
赴福建武夷山参加"《为——爱我中华》海峡两岸三地流行音乐高峰论坛"
参加关爱艾滋病儿童歌曲《爱你的人》（陈小奇词，捞仔曲，彭丽媛演唱）的大型首发式（卫生部主办）
中央电视台中文国际频道录制"中华情·隽永歌声——陈小奇作品演唱会"
在中山大学举办"山高水长·缘聚中大——陈小奇校友作品新年演唱会2012"
策划、承办首届广东流行音乐节——广东流行音乐三十五周年大型颁奖典礼及"岁月经典""动力先锋"大型演唱会（中共广东省委宣传部主办）
《敦煌梦》（陈小奇词、兰斋曲）、《梦江南》（陈小奇词、李海鹰曲）、《灞桥柳》（陈小奇词、颂今曲）、《我不想说》（陈小奇、李海鹰词，李海鹰曲）、《跨越巅峰》（陈小奇词、兰斋曲）、《为我们的今天喝彩》（陈小奇、解承强词，解承强曲）、《又见彩虹》（陈小奇词、李小兵曲）、《涛声依旧》（陈小奇词曲）、《大哥你好吗》（陈小奇词曲）、《高原红》（陈小奇词曲）10首歌曲入选中

共广东省委宣传部主办的"广东流行音乐三十五周年"庆典35首金曲

获"广东乐坛最具影响力音乐人"大奖

获广东省音乐家协会唯一的"2012年度广东省优秀音乐家突出贡献奖"

策划并与华南理工大学音乐学院合作举办"广东流行歌曲交响合唱音乐会"

推出《唱响家乡》系列的《走向幸福——东莞东城组歌》

担任广东省粤港澳合作促进会第二届理事会副会长

担任香港音乐人协会主办的创作歌唱大赛总决赛评委

推出"流行钢琴"概念

2013年 连任广东省作家协会第八届副主席

当选为广州市音乐家协会第六届主席

担任第十五届中央电视台全国青年歌手电视大奖赛总决赛评委

担任第九届中国音乐金唱片奖评委

担任中国音乐金钟奖第四届流行音乐大赛全国总决赛监审

参加华语音乐推广与著作权管理交流座谈会（中国台湾地区）

赴澳大利亚、新西兰举办"山高水长中大缘——陈小奇经典作品全球巡演"（中山大学校友总会主办），中国驻澳大利亚、新西兰两国总领事分别出席演唱会

担任"2013多彩贵州歌唱大赛"导师，并分别在贵州兴义、铜仁举办两场不同曲目的"陈小奇个人作品演唱会"

作为特邀嘉宾参加湖北卫视《我爱我的祖国》栏目《中国古代诗词与流行音乐》节目的拍摄

主办并担任首届中国歌词创作大师班导师

出版《广东作家书画院书画作品集——陈小奇书法作品》（岭南美术出版社）

被聘为华南师范大学客座教授

2014年 获广东省音乐家协会"突出贡献奖"

在阳江文化大讲坛及华南师范大学举办《中国古典诗词与流行音乐》讲座

《客家阿妈》（陈小奇词曲）获广东省第九届精神文明建设"五个一工程"优秀作品奖、第二届客家流行音乐金曲榜"最佳金曲大奖"

《紫砂》（陈小奇词曲）获2014年度音乐先锋榜年度最佳作词奖

《围棋天地》推出陈小奇专访《围棋旋律》

2015年　获中国原创音乐致敬盛典"杰出贡献词曲作家奖"

担任"星海音乐学院流行唱法硕士生毕业音乐会"评审

出席中国音乐家协会第八次全国代表大会，连任第八届理事

出席中国音乐家协会流行音乐学会第三次全国代表大会，连任常务副主席，并举办《流行音乐与社会生活》讲座

作为大赛艺术顾问及总评委在北京中国政协礼堂出席"唱响慈爱，共筑民族梦"爱心歌手乐手大赛系列公益活动新闻发布会

出席深圳市文学艺术界联合会主办的"客家文化艺术高峰论坛"

出席流行音乐高峰论坛（华南师范大学音乐学院、流行音乐文化研究院及广东省流行音乐协会理论研究委员会联合主办）

应邀为扬州2500年城庆创作《月下故人来》（陈小奇词曲）

《紫砂》（陈小奇词曲）获"2014华语金曲奖"优秀国语歌曲奖、"2014广州新音乐"最佳人文金曲奖

2016年　出席中共广东省委宣传部召开的广东省推进音乐创作生产座谈会

担任2016香港国际声乐公开赛评委

创办中国第一个流行合唱大赛——"红棉杯2016广州流行合唱大赛"，并担任评委会主席

应邀访问拉美地区孔子学院

出席第十一届全球城市形象大使暨全球城市小姐（先生）选拔大赛大中华总决赛担任评委

担任在中国政协礼堂举办的"唱响慈爱，共筑民族梦"首届爱心歌手颁奖盛典总决赛评委

策划、制作了整合广府、潮汕、客家三大民系民间音乐的"首届南国音乐花会""新粤乐——跨界流行音乐会"及"南国流行风演唱会"

担任深圳全民K歌大赛总决赛评委会主任

作为校友代表参加中山大学2016届毕业典礼并作演讲

2017年 主持广东省流行音乐协会第四次会员大会并连任主席职务

应邀访问欧洲地区孔子学院

担任第十届中国金唱片奖评委

音乐剧剧本《一爱千年》(陈小奇编剧,原名《法海》)由中国歌剧舞剧院申报入选国家文化部艺术基金项目

《我相信》(陈小奇词曲)在"中国梦"主题歌曲创作征集活动中荣获优秀作品(最佳入围歌曲)

《领跑》(陈小奇词曲)获中共广东省委宣传部创新广东征歌优秀歌曲

《领跑》(陈小奇曲、梁天山粤语版填词)获中共广东省委宣传部创新广东征歌优秀歌曲

出席湖南卫视《歌手》节目,担任嘉宾评委

出席2017年首届全国高等艺术院校流行音乐演唱与教学论坛并致辞(广州大学举办)

出席北京2017年流行音乐产业大会并担任主讲嘉宾

参加"城围联围棋嘉年华·广西南宁暨城市围棋联赛2017赛季揭幕战"仪式,并在《围棋与大健康论坛》发表演讲

参加在香港会展中心举行的"2017华语金曲奖"并担任颁奖嘉宾,为香港著名词作家黎小田、郑国江颁奖

在第四届天下潮商经济年会(北京)被颁予"2017全球潮籍卓越艺术成就奖"

担任深圳2017年全民K歌大赛总决赛评委会主任

担任第二届广州红棉杯流行合唱大赛总决赛评委

担任首届广东省流行钢琴大赛总决赛总评委

被聘为星海音乐学院大学生艺术团艺术总顾问

2018年 《涛声依旧》（陈小奇词曲）入选《人民日报》发布的"改革开放40年40首金曲"

《涛声依旧》（陈小奇词曲）获上海人民广播电台《最爱金曲榜》"至尊金曲创作大奖"

在北京保利剧院举办由中共广东省委宣传部立项的"陈小奇经典作品北京演唱会"，该演唱会被确定为庆祝改革开放40周年广东音乐界唯一上京献礼项目

在北京港澳中心酒店会议厅举办"陈小奇词曲作品学术研讨会"

在美国旧金山举办"涛声依旧——陈小奇经典作品美国硅谷演唱会"

在美国接受凤凰卫视美洲台的专访

《百年乐府——中国近现代歌词编年选》出版发行（国务院参事室、中央文史研究馆主办，上海音乐出版社出版），收录陈小奇歌词11首：《我的吉他》《敦煌梦》《灞桥柳》《山沟沟》《我不想说》《涛声依旧》《大哥你好吗》《巴山夜雨》《白云深处》《大浪淘沙》《高原红》，为内地流行乐坛入选最多者

作为首席嘉宾在北京参加中央电视台《回声嘹亮——广东流行音乐40年》专题节目录制

作为中山大学校友代表参加中央电视台《百家论坛——我们的大学》作《千百个梦里，总把校园当家园》的专题演讲

在中央电视台录制中央电视台中文国际频道的《向经典致敬——陈小奇》专题节目

参加中央电视台中文国际频道《向经典致敬——春节联欢晚会回顾特别节目》并担任唯一的音乐界访谈嘉宾

《我不想说》（陈小奇、李海鹰词，李海鹰曲）、《大哥你好吗》（陈小奇词曲）入选"中央电视台庆祝改革开放40周年大型演唱会（广州）"

《我不想说》（陈小奇、李海鹰词，李海鹰曲）入选"中央电视台庆

祝改革开放40周年大型演唱会（深圳）"

被聘为广州市音乐家协会第七届名誉主席

创办广州陈小奇音乐有限公司流行童声品牌"麒道音乐"

2019年　受聘为广东省人民政府文史研究馆馆员，成为第一位以音乐人身份受聘的文史馆馆员

被广东省政协聘为湾区音乐博物馆艺术指导委员会委员

担任拙见文化探索官随团出访伊朗，为期8天，与伊朗文化部部长、旅游部副部长及伊朗音乐家、学者作交流

策划国内第一个国际流行童声大赛，赴维也纳爵士与流行音乐大学与格莱美奖得主卢库斯等一起担任首届维也纳国际流行童声演唱大赛评委

在扬州为中国文学艺术界联合会全国理论工作会议作流行音乐讲座

担任公安部第四届全国公安系统文艺汇演总评委

中央电视台中文国际频道于五四青年节向全球播出《向经典致敬——陈小奇》专题节目

担任第十三届《百歌颂中华》总决赛评委

在广东省文史馆为参事和馆员作流行音乐讲座

在著名的扬州论坛为市民作流行音乐讲座

出席潮语歌曲30周年颁奖盛典，获"终身成就大奖"，《苦恋》（陈小奇词、宋书华曲）、《彩云飞》（陈小奇词、兰斋曲）、《一壶好茶一壶月》（陈小奇词曲）、《韩江花月夜》（陈小奇词、兰斋曲）、《英歌锣鼓》（陈小奇词、兰斋曲）5首歌曲入选潮语歌曲30周年10首经典作品

2020年　抗疫歌曲《从此以后》（陈小奇词、高翔曲）获华语金曲榜歌曲奖

应邀在中共广东省委党校开办流行音乐讲座

音乐剧《一爱千年》（陈小奇编剧、作词，李小兵作曲）由中国歌剧舞剧院通过网络直播，成为全球第一部网络首演音乐剧

《改革开放与广东文艺40年》出版，陈小奇担任"第三编　改革开放

与广东音乐"的主编

广东广播电视台《岭南文化大家》栏目播出《陈小奇：中国流行音乐"一代宗师"》专题

广东广播电视台播出《艺脉相承——陈小奇》专题

在广东省工商联合会举办流行音乐讲座

在中山大学新华学院（今广州新华学院）作流行音乐讲座

担任第六届深圳全民K歌大赛总决赛评委

参加2020年首届大湾区现代音乐产业论坛并担任访谈嘉宾

参加粤港澳温州人大会并指挥合唱由陈小奇作词作曲的温州商会会歌《温州之恋》

创作并提出"少儿流行合唱"概念，推出少儿流行合唱教案

开始"陈小奇歌词意象画"创作

2021年　担任"百歌颂中华"总决赛评委

《百年乐府——中国近现代歌曲编年选》出版发行（国务院参事室、中央文史研究馆主办，上海音乐出版社出版），收录陈小奇歌曲9首：《敦煌梦》（陈小奇词、兰斋曲）、《灞桥柳》（陈小奇词、颂今曲）、《山沟沟》（陈小奇词、毕晓世曲）、《我不想说》（陈小奇、李海鹰词，李海鹰曲）、《涛声依旧》（陈小奇词曲）、《大哥你好吗》（陈小奇词曲）、《白云深处》（陈小奇词曲）、《高原红》（陈小奇词曲）、《马兰谣》（陈小奇词曲）

应邀继续在中共广东省委党校开办流行音乐讲座

担任第七届深圳全民K歌大赛总决赛评委

在广州图书馆作《小奇爷爷带你进入儿歌大世界》的讲演

与"南方+"合作策划并推出旗下少儿音乐素质养成机构"麒道音乐少儿原创歌曲专场"

被推选为广东棋文化促进会名誉副会长

2022年　陈小奇艺术馆由普宁市人民政府立项并动工建造

被推选为广东省流行音乐协会终身荣誉主席

应广州市文化广电旅游局邀请创作广州文旅形象歌曲《广州天天在等你》（陈小奇词曲）

为广东省文学艺术界联合会中青年文艺评论骨干研修班作《中华传统文化与流行音乐》讲座

歌曲《百里青山　千年赤岗》（陈小奇词曲），获振兴乡村征歌大赛二等奖

歌曲《杨门女将》（陈小奇词曲），获岭南原创童谣优秀作品三等奖

编辑《陈小奇文集》（含《歌词卷》《歌曲卷》《诗文卷》《述评卷》《书画卷》，共五卷），该文集将作为中山大学百年庆典项目，由中山大学出版社出版

后记

到了这个年龄,我觉得该对自己几十年的所习、所思及各类创作做个回顾和总结了,于是,就有了这套自选本《陈小奇文集》。

文集分为五卷:《陈小奇文集·歌词卷》《陈小奇文集·歌曲卷》《陈小奇文集·诗文卷》《陈小奇文集·述评卷》《陈小奇文集·书画卷》。

《陈小奇文集·歌词卷》收入自己创作的歌词共计300首。1999年也曾出版过《陈小奇歌词200首》,这次增加了100首,这些歌词基本上是按照我自己的审美趣味从约2000首词作中挑选的,是否真实代表了自己的风格与水准?不知道。

《陈小奇文集·歌曲卷》同样收入了300首,其中自己作曲的歌曲242首(含自己包办词曲的作品187首),这一卷基本体现了自己在音乐上的追求与成果,内容上也包括了流行歌曲、艺术歌曲、旅游歌曲、企业歌曲、少儿歌曲、方言歌曲(含潮语歌曲、客家话歌曲、粤语歌曲)等;同时,鉴于自己是填词出身,故也收入了部分在不同时期与其他作曲家合作的较有代表性的填词歌曲58首。

《陈小奇文集·诗文卷》收入了我这几十年陆续创作的现代诗歌46首、剧本3部、散文及随笔25篇、创作札记11篇、为他人撰写的序文15篇、乐坛旧事(微博文摘)60篇,此卷以文学作品为主。

《陈小奇文集·述评卷》收入了演讲录15篇、访谈对话录23篇,这些均为根据口述整理的文稿。访谈对话录只收入部分以第一人称与访谈者对话的内容,其他由记者采写的文章因数量太多均不收录。此外,另收入了名家序文7篇、研讨会发言文稿17篇、各界评论6篇(含评论4篇、致敬辞2篇)。

《陈小奇文集·书画卷》收入了自己创作的歌词意象书画作品208幅，这些作品都是根据自己歌词生发的艺术衍生品，也算是一种别出心裁的探索吧！

与陈志红合著并曾获第八届"广东省鲁迅文学艺术奖（艺术类）"的《中国流行音乐与公民文化——草堂对话》一书因篇幅较大且已单独出版，故未收入文集之中。

早期的一些作品因年代久远已经佚失，多方搜寻未果，颇有些遗憾。

自1982年从中山大学中文系毕业之后，我主要从事的是歌词、歌曲的创作及音乐制作，多年的创作实践使我对流行音乐的理论建设和发展也有了更多的思考和探索，其间亦陆陆续续创作了一些文学作品。同时，由于兴趣爱好使然，我又介入对自己歌词的书法与绘画创作活动的尝试。此次结集，算是对自己几十年"不务正业"的一次回顾吧，虽是拉拉杂杂，却也让岁月多了些色彩与韵味。

看看走过的路，摸摸脚下的鞋，亦一乐也！

陈小奇

2022年9月9日